DERNIERS SOUVENIRS

D'UN MUSICIEN

PAR

ADOLPHE ADAM

MEMBRE DE L'INSTITUT

PARIS
MICHEL LÉVY FRÈRES, LIBRAIRES-ÉDITEURS
RUE VIVIENNE, 2 BIS
—
1859

Reproduction et traduction réservées

COLLECTION MICHEL LÉVY

DERNIERS SOUVENIRS

D'UN MUSICIEN

DU MÊME AUTEUR

SOUVENIRS

D'UN

MUSICIEN

1 vol. grand in 18

IMPRIMERIE DE BEAU, A SAINT-GERMAIN-EN-LAYE.

DERNIERS SOUVENIRS
D'UN MUSICIEN

LA JEUNESSE D'HAYDN

I

Dans un joli petit village situé sur la frontière de l'Autriche, à quinze lieues de Vienne, vivait, il y a plus de cent ans, un pauvre charron nommé Mathias Haydn. Ce brave homme n'était pas riche; mais ses désirs étaient si bornés, qu'il se trouvait heureux du peu qu'il possédait. Toute l'année il avait l'entretien des charrettes et grosses voitures de ses voisins. Ces pauvres gens, aussi peu fortunés que lui, le payaient bien rarement en espèces, mais ils fournissaient à ses besoins par des dons en nature pour prix de son travail. Une seule fois dans l'année, le père Haydn avait l'occasion de gagner quelques

florins : c'était lorsque le comte de Harrach, seigneur du village, s'apprêtait à retourner à Vienne, à l'entrée de l'hiver ; il faisait alors remettre en état sa voiture de voyage, et le père Haydn n'était pas peu fier, quand la berline du comte venait se poster devant sa modeste bicoque, qu'il décorait alors du nom d'*atelier de charronnage*. Bien souvent il cherchait avec peine, et sans pouvoir la découvrir, quelle était la partie défectueuse de la voiture qui avait besoin de réparation. C'est que le comte de Harrach connaissait la pauvreté de notre charron, et que, lui devant protection comme à son vassal, il ne voulait pas l'humilier et avait toujours l'air de lui donner comme prix de son travail le secours annuel qui apportait un peu d'aisance dans le ménage. Depuis quelques années le charron avait épousé une cuisinière du comte ; celle-ci avait quitté le service lors de son mariage, mais n'avait pas oublié les bontés de son ancien maître.

Lorsque le père Mathias avait reçu de l'intendant la petite somme qu'il croyait avoir gagnée, c'était grande fête dans la maison et je dirai presque dans le village. Allons ! nous voilà riches à présent ; dimanche, grand concert, s'écriait le père Mathias, et le premier prélèvement qu'il faisait sur son pécule était pour aller à la ville voisine acheter les cordes de harpe qui manquaient depuis quelque temps à son instrument favori.

Nous autres Français, nous avons peine à nous imaginer un petit charron d'un obscur village, cultivant l'instrument de Labarre et de Boscha ; pour qui connaît un peu les mœurs allemandes, cela n'a rien d'étonnant.

Le dimanche, après les offices, auxquels il avait assis-

té en sa qualité de sacristain de la paroisse, le père Mathias s'asseyait devant sa porte, et au grand contentement de ses voisins, il exécutait sur sa harpe tous les morceaux qu'il savait, et dont le nombre était malheureusement un peu restreint, parce qu'il n'avait guère le moyen d'acheter de nouvelle musique. Il se serait même trouvé fort embarrassé sans la complaisance d'un de ses cousins, Frank, maître d'école à Naimbourg. Ce cousin lui prêtait quelques pièces de musique. Il se hâtait de les copier, et les ajustait assez adroitement pour son instrument. Sa femme avait une assez jolie voix; lui-même possédait une voix de ténor agréable, et souvent ils exécutaient des mélodies nationales, que leur instinct musical, si naturel aux gens de leur pays, leur faisait sur-le-champ arranger à deux voix, avec une bonne disposition d'harmonie. Il était bien rare qu'il ne se rencontrât pas, dans la foule réunie pour les entendre, un amateur pour improviser une basse sur ces deux parties, et le trio se trouvait au complet.

Un jour qu'ils s'occupaient ainsi de musique, notre charron vit avec surprise son petit Joseph, à peine âgé de trois ans, venir gravement se poster à côté de lui, armé de deux petits morceaux de bois ramassés parmi les copeaux de son père, et que son imagination d'enfant lui représentait comme une parfaite imitation d'un violon et de son archet. Le père ne fit pas d'abord trop attention à cette singerie d'enfant; mais à peine eut-il joué quelques mesures, qu'il ne put s'empêcher de rire du sang-froid et de l'aplomb imperturbable du petit Joseph. En effet, l'enfant, frottant avec la gravité d'un

maître de chapelle, ses deux planchettes l'une contre l'autre, comme s'il eût en réalité tenu un instrument, indiquait parfaitement la mesure, de la tête et du pied. Il n'en fallut pas davantage au père pour reconnaître les dispositions de l'enfant pour la musique; et, de ce moment, il s'appliqua à cultiver ce goût naturel. Les progrès du petit Joseph furent rapides : il n'y avait pas de jeux ni d'amusements qui l'intéressassent autant que ses leçons de musique; au bout d'une année, il lisait sa partie de chant à livre ouvert; l'année suivante, son père lui avait acheté une petite harpe, et le concert de famille s'était augmenté d'un nouvel exécutant, faisant sa partie avec une précision et une régularité parfaites.

Le petit Joseph avait grandi; il avait huit ans, et son père n'ayant pas cessé de le faire travailler la musique, son goût naturel pour cet art était devenu une passion. Les exercices de son âge n'avaient nul attrait pour lui; son cousin Frank lui avait fait cadeau d'un violon, et, sans maître, l'enfant avait deviné le mécanisme de cet instrument, sur lequel il jouait toutes sortes d'airs, improvisant souvent une partie en tenues, pendant que sa voix se mêlait à celles de son père et de sa mère.

Un dimanche, une chaise de poste s'arrête à l'entrée du village, un étranger en descend; il demande un charron pour visiter sa voiture. On le conduit à la demeure du père Mathias. C'était l'heure de l'office. Le petit Joseph était seul à la maison. Il prie l'étranger d'attendre le retour de son père qui ne peut tarder à rentrer, et la conversation s'engage entre l'enfant et le voyageur. « A qui est cette harpe? dit avec surprise ce dernier.

— C'est à papa, dit l'enfant.

— Et qu'en fait-il? reprend l'étranger.

— Comment! ce qu'il en fait? riposte l'enfant : de quel pays venez-vous donc pour ignorer ce qu'on fait d'une harpe? Tenez, je vais vous le montrer, moi. Et il va prendre sa petite harpe que son hôte n'avait pas encore aperçue, et se met à lui jouer tout son répertoire.

— Mais, c'est très-bien, cela! lui dit l'étranger de plus en plus surpris.

— Est-ce que tu sais aussi lire la musique? et, en disant ces mots, il avait tiré un rouleau de papier réglé de sa poche.

— Qu'est-ce que c'est que cela? dit l'enfant. Oh! c'est une messe en musique. Voyons, quelle partie voulez-vous que je vous chante?

— Oh! celle que tu voudras ou plutôt celle que tu seras en état de déchiffrer.

— Je peux les déchiffrer toutes, et même les jouer sur mon violon. Tenez, écoutez plutôt.

— Et l'enfant exécute la partie de premier dessus sans faire une faute. L'étranger l'attire entre ses genoux:

— Eh mais! lui dit-il, qui donc t'a montré tout cela?

— C'est papa.

— Ton père est donc musicien? il n'est donc pas charron?

— Pourquoi donc cela? répond l'enfant; est-ce qu'il n'est pas permis d'être charron et musicien? mais moi je ne serai que musicien, je ne veux pas être charron, cela fait perdre trop de temps.

— Veux-tu venir avec moi à Vienne? dit l'étranger,

charmé de la vivacité des reparties du petit Joseph.

— Non, répond l'enfant, papa ne pourrait plus me donner mes leçons de musique.

— Oh! qu'à cela ne tienne, je t'emmènerai dans un endroit où tu feras de la musique toute la journée ; tu recevras des leçons de violon, de clavecin, de chant, de latin, de tout ce que tu voudras. Tu auras une belle robe rouge le dimanche, et tu chanteras à l'église de Saint-Stéphan.

— Oh! alors, je veux bien, reprend l'enfant avec joie, partons à l'instant.

— Un moment, dit l'étranger : il faut au moins que ton père consente à se séparer de toi. — L'enfant rougit, il baisse la tête, ses yeux se remplissent de larmes.

— Comment! dit-il en tremblant, est-ce que vous n'emmènerez pas non plus papa et maman?

— Avec la meilleure volonté du monde, c'est impossible, répond l'étranger en riant. Tu conçois bien, mon petit ami, que je ne peux pas faire recevoir ton père et ta mère à la maîtrise comme enfants de chœur.

Le petit Joseph se met alors à fondre en pleurs : il ne peut se faire à l'idée de se séparer de son père et de sa mère. Mais l'étranger le rassure petit à petit, il lui fait entrevoir une si riante perspective, un avenir si rempli de musique (et ce mot est l'équivalent de bonheur pour l'enfant), que bientôt ses larmes cessent de couler, il ne rêve plus qu'au plaisir du voyage, et il avait ses petites mains passées autour du cou de l'étranger et l'embrassait tendrement, quand le père Mathias rentre, accompagné de sa femme.

— Papa! papa! s'écria le petit Joseph en l'apercevant, je t'en prie, laisse-moi aller à Vienne ; voilà un monsieur qui va m'emmener avec lui. — Le père ne comprend rien à cette exclamation, mais l'étranger se lève :

— Monsieur, dit-il au charron, je me nomme Reutter, je suis maître de chapelle de l'église de Saint-Stéphan de Vienne ; le hasard m'a fait connaître les brillantes dispositions de votre petit bonhomme. Si vous y consentez, je le fais admettre à la maîtrise où il recevra une bonne éducation, et en particulier je mettrai tous mes soins à lui donner un talent distingué.

Une pareille proposition ne pouvait qu'être agréable au père Mathias. Il voyait avec chagrin venir le moment où il serait forcé de faire apprendre un métier à son fils, n'ayant pas les moyens de lui donner de l'instruction ; il remercia l'étranger et consentit à tout. Mais en se retournant, il vit sa femme qui pleurait à l'annonce du départ de son fils bien-aimé.

— Eh quoi! ma bonne Marie, lui dit-il avec un ton de doux reproche ; es-tu donc si peu raisonnable de t'affliger de ce qui doit faire le bonheur de notre pauvre petit Joseph? Qu'est-ce qu'il deviendra, s'il reste avec nous? Un pauvre charron comme son père, et peut-être, après moi, le sacristain de la paroisse, tandis qu'avec les leçons qu'il va recevoir, il peut être un jour un artiste habile, la gloire de son pays, la consolation de nos vieux jours. Allons, un peu de courage, ma bonne Marie. D'ailleurs, ajouta-t-il en jetant un regard sur la taille arrondie de sa femme, nous ne resterons pas

longtemps seuls, notre famille va bientôt s'augmenter, et tous nos enfants ne pourront pas toujours rester avec nous ; et si c'est pour leur bien, il vaut mieux nous en séparer de bonne heure.

Tout cela était certes fort raisonnable ; mais on raisonne rarement avec son cœur et surtout avec un cœur de mère. Marie finit cependant par céder, et quelque douloureuse que cette séparation fût pour elle, elle y consentit dans l'intérêt de son enfant. Elle obtint pourtant que l'étranger ne partirait que le lendemain. Le soir, le concert de famille eut lieu comme à l'ordinaire, moins la gaîté qui y présidait d'habitude. La présence de l'étranger avait électrisé le petit Joseph : il joua du violon, de la harpe ; et il chanta mieux qu'il n'avait jamais fait. Reütter paraissait enchanté de son nouvel élève ; le père Mathias rêvait le plus bel avenir pour son fils ; mais la pauvre mère ne pouvait entendre sans une douleur secrète cette voix si jeune, si tendre, qui ne se marierait plus à la sienne, et des pleurs inondaient son visage et contrastaient singulièrement avec la figure oyeuse et naïve du petit Joseph. Il ne voyait plus en ce moment que le bonheur de pouvoir se donner tout entier à l'étude de la musique. Ah ! c'est que les enfants ne peuvent jamais autant aimer leurs parents qu'ils en sont aimés ! Cependant, le lendemain, au moment du départ, bien des larmes furent versées de part et d'autre. La voiture roulait depuis un quart d'heure, que Marie était encore agenouillée dans un coin de sa chambre, appelant les bénédictions du Ciel sur le pauvre petit voyageur. Le père Mathias avait aussi le cœur

bien gros. Machinalement il s'était mis à l'ouvrage, et il essayait de chanter pour ne pas laisser voir son chagrin ; mais, malgré lui, toutes les mélodies qui lui venaient étaient graves et tristes, et cependant la voiture roulait toujours, et le petit Joseph, séduit par la variété des objets qui s'offraient à sa vue pour la première fois, était redevenu gai et insouciant, comme on l'est à son âge. Il chantait aussi ; mais les airs qu'il choisissait étaient tous gais et vifs. C'est tout simple : le temps était magnifique, la campagne riante, le soleil splendide; Joseph avait à peine neuf ans ; il roulait dans une bonne voiture ; il marchait vers l'inconnu : à son âge, il n'en faut pas tant pour être parfaitement heureux. A peine aurait-il songé à ceux qu'il quittait, si un cahot, en le jetant sur son voisin, ne lui eût fait sentir quelque chose de dur dans sa veste ; il porta vivement la main à sa poche, et en retira un petit papier où était cette suscription : *A mon Joseph bien-aimé.* Il renfermait six florins. C'étaient toutes les économies de la pauvre mère ; cette année, elle devait se priver de bien des choses ; mais la pauvre femme connaissait peu le prix de l'argent, et ce qu'elle regardait comme un trésor, par la peine qu'elle avait à l'amasser, elle croyait que ce serait un commencement de fortune pour son fils. L'enfant pensa comme elle : cette somme, qui se monte à peu près à 15 fr. de notre monnaie, lui parut énorme; il ignorait quel sacrifice sa mère faisait en la lui donnant, et sa joie fut encore plus vive en se voyant à la tête de ses six florins avec un avenir aussi beau que celui qu'il rêvait. Le mouvement uniforme de la voiture,

auquel il n'était pas accoutumé, ne tarda pas à lui procurer un doux sommeil, et je laisse à penser si ses songes furent agréables.

Le compagnon de voyage du petit Joseph était enchanté de son acquisition ; il fallait qu'il se recrutât de jolies voix, pour l'exécution de ses messes, qui avait lieu tous les dimanches dans la cathédrale de Vienne. Il était rare qu'il rencontrât des sujets aussi distingués que celui qu'il venait de découvrir, et puis, l'ardeur de l'enfant pour ses études musicales lui faisait espérer qu'il pourrait un jour en faire un chanteur habile dont le talent lui profiterait ; il suivait en cela l'usage de quelques maîtres qui formaient *gratuitement* des élèves : ceux-ci abandonnaient ensuite en paiement à leurs professeurs le bénéfice qu'ils tiraient de leur talent pendant les premières années de son exploitation. Cet usage existe encore en Angleterre, où l'on achète l'éducation musicale au prix d'une ou de plusieurs années de son temps, quand on n'a pas le moyen de payer autrement. Mais le petit Joseph ne pouvait pas se douter de ce calcul : il prenait pour de la bienveillance et de l'affection, ce qui n'était qu'un intérêt bien raisonné, et Reutter lui apparaissait comme une providence, comme un second père. Heureux âge, où l'on ne suppose que des passions généreuses, parce qu'on juge les autres d'après soi, et qu'on n'éprouve que de nobles sentiments !

Tant que roula la voiture, rien n'interrompit le sommeil de notre petit Joseph. Ce ne fut que lorsqu'elle s'arrêta devant la vénérable cathédrale de Vienne, que son compagnon de route jugea à propos de le réveiller.

— Allons, mon petit ami, nous voici arrivés, il faut descendre.

— L'enfant ne se le fit pas dire deux fois; en deux sauts, il fut en bas de la chaise de poste, et quoiqu'il fît déjà presque nuit, il put admirer les tours gigantesques de la merveilleuse église.

—'Comment! s'écria-t-il, c'est là que nous allons demeurer; oh! dépêchons-nous d'entrer; que cela doit être beau dedans! Reutter le prit par la main; ils firent le tour de l'église, puis trouvèrent enfin une petite porte. Une vieille femme avait l'air de les y attendre.

— Tenez, Marthe, dit Reutter en entrant, voilà un nouveau pensionnaire que je vous amène, allez le conduire près de ses camarades, et préparez-lui une chambre.. L'enfant se vit bientôt entroduit dans une salle basse, où se tenaient une douzaine de bambins; en l'absence du maître, ils s'en donnaient à cœur joie et paraissaient fort en train de se divertir. L'arrivée de Marthe et du nouveau venu interrompit leurs jeux.

«Ah çà! dit la vieille, j'espère que tout ce bruit va finir, maître Reutter est de retour, et voilà un camarade qu'il vous amène; maintenant, songez à vous tenir un peu tranquilles.

La nouvelle du retour de maître Reutter rembrunit un instant ces petites figures espiègles; mais toute l'attention ne tarda pas à se tourner vers le pauvre Joseph; il était resté debout au milieu de la chambre, assez embarrassé de sa personne. Il examine d'abord le local : ce n'était pas brillant. Rien sur les murs, que quelques teintes verdâtres produites par l'humidité, et des

noms et des dates inscrits au crayon, à l'encre, au charbon, à la pointe du couteau, de toutes les manières enfin, suivant l'usage éternel de tous les écoliers, et malgré le fameux précepte : *Nomina stultorum semper parietibus insunt*. Mais comme, suivant un autre adage, *numerus stultorum est infinitus*, cela ne peut empêcher que les murs des colléges, pensions et autres prisons destinés à l'éducation de la jeunesse ne soient toujours décorés des noms de ceux qui les habitent. Quelques bancs de bois, un vieux clavecin et un énorme pupitre sur lequel on voyait deux antiphonaires ouverts pour une leçon de plain-chant, formaient tout l'ameublement de cette pièce, à peine éclairée par une lampe de cuivre jadis dorée, mais probablement mise à la réforme depuis longtemps comme indigne de figurer dans le sanctuaire. L'obscurité était donc presque complète, et de plus il régnait dans la chambre cette odeur humide et indéfinissable qu'on ne trouve que dans les églises et dans les bâtiments qui en dépendent. L'aspect de ce séjour aurait peut-être un peu désenchanté notre nouvel enfant de chœur, si ses camarades lui avaient laissé le temps de s'abandonner à ses réflexions.

— Comment te nommes-tu, toi ? lui dit l'un d'eux.

— Joseph, répondit notre héros, enchanté de cette familiarité, qui le mettait à l'aise, et vous ?

— Moi, je me nomme Max ; mais il ne faut pas dire : Et vous ! entre camarades, il faut tout de suite se tutoyer. Voyons, es-tu un bon enfant ? à quoi sais-tu jouer ?

— Moi, reprit Joseph, je jouerai à tout ce que vous

voudrez, et si cela vous fait plaisir, je vous jouerai de la harpe ou du violon, ou je chanterai quelque chose avec vous. »

Un éclat de rire universel accueillit la proposition du pauvre Joseph.

— Est-il bête ! se disaient ses camarades ; on lui parle de s'amuser, et il vous répond qu'il veut faire de la musique.

— Mais, Joseph, lui dit Max, tu n'y penses pas de nous parler de chanter ; nous ne faisons que cela du matin au soir !

— Et cela vous ennuie ? repartit vivement Joseph.

— Je crois bien, on nous y oblige ! et à peine avons-nous une ou deux heures dans toute la journée pour nous divertir un peu.

— Oh ! je ne suis pas comme vous, moi : mon plus grand divertissement sera de faire de la musique.

Un murmure de mécontentement accueillit cette réflexion... Ce sera un *capon*, se disait-on à l'oreille... Du tout, reprit Max, c'est un *chaud*, et voilà tout ; mais ça lui passera bien vite. Marthe vint de nouveau interrompre la discussion. Elle apportait à chacun un morceau de pain et une pomme ; le panier était vide quand vint le tour de Joseph ; mais elle le prit par la main.

— Maître Reutter va vous faire souper avec lui, mon petit ami ; ne vous y accoutumez pas, c'est bon pour aujourd'hui, mais demain vous partagerez le repas de ces Messieurs.

Et ces messieurs, tout en rongeant leur pomme, sui-

vaient d'un œil d'envie le nouvel arrivé, car il allait faire un repas un peu plus substantiel que le leur.

Joseph se trouva bientôt tête-à-tête avec Reutter. Le local était un peu plus gai : d'abord on y voyait à peu près clair, et puis un bon feu brûlait dans le poêle, les murs étaient garnis de tablettes couvertes de livres et de partitions ; dans un coin de la chambre était un petit buffet d'orgues, non loin de là un clavecin et plusieurs autres instruments. La vue de ces richesses musicales aurait suffi pour enchanter Joseph ; mais il faut avouer, à la honte de son cœur et à la louange de son appétit, que son attention fut d'abord absorbée par une petite table où il n'y avait que deux couverts ; mais elle était abondamment servie, et, sur le signe que lui fit Reutter, il s'y installa sur-le-champ.

Le pauvre enfant n'avait jamais bu de vin : il en goûta un peu ; il ne cessa de parler musique pendant tout le souper, et, quand il sortit de table, il se croyait le mortel le plus fortuné qui existât au monde. En se couchant, cependant, il sentit bien qu'il lui manquait quelque chose : c'était le baiser de sa mère, qui lui servait de bénédiction chaque soir : un tendre regret faillit lui faire verser des larmes ; mais il songea à la joie qu'elle devait avoir de le savoir heureux, et il s'endormit en pensant à elle et en remerciant Dieu de tout ce qui lui arrivait ; car, je le vois bien, se disait-il, c'est ici que je vais trouver le bonheur ; il ne peut être autre part.

II

Huit années s'étaient écoulées. On était au mois d'octobre ; neuf heures du soir venaient de sonner ; il faisait froid, un brouillard épais couvrait toute la ville, et la cathédrale avait l'air d'être veuve de ses grands clochers si élégants, perdus alors dans l'épaisseur de la brume ; chacun était rentré chez soi ; on se réunissait autour des grands poêles bien chauffés ; des lumières apparaissaient aux fenêtres des salles à manger, car c'était l'heure du souper, et l'on ne rencontrait dans les rues que les crieurs de nuit : de demi-heure en demi-heure, ils annonçaient, avec leurs voix rauques et lugubres, l'heure et le temps qu'il faisait. Ceux qui étaient chaudement enfermés dans leurs maisons, plaignaient les pauvres gardes-nuit, car eux seuls, probablement, dans Vienne étaient obligés de parcourir les rues et d'affronter la bise ; et cependant, sous le porche de Saint-Stéphan, se tenait pelotonné dans un coin obscur quelqu'un qui enviait encore leur sort. Depuis sept heures il se tenait à la même place, plongé dans les plus sombres réflexions, et à chaque crieur qui paraissait sur la place :

— Va, crie bien fort, oiseau de mauvais augure, disait-il ; tu ne crains pas de perdre ta voix, toi ; tu n'as pas besoin de l'avoir claire et argentine, tu n'as peur

qu'on te renvoie sans pain, sans asile, avec une méchante souquenille sur le dos, parce que tu ne pourras plus monter jusqu'au *sol*. Quand tu auras fait ton sot métier toute la nuit, tu rentreras tranquillement te coucher à l'heure où les autres se lèveront ; et moi, que ferai-je, que deviendrai-je alors ? retourner chez mon père ; c'est trop loin, et puis, que lui dirai-je quand, après une si longue absence, je reviendrai chez lui, sans état, sans moyen d'existence, car, ici au moins pourrai-je à peu près gagner ma vie, en allant jouer dans les orchestres, tandis que, dans un village, ce ne serait pas une ressource. Si au moins j'avais un habit un peu décent et un instrument ! Mais rien, pas même un méchant violon et pas un kreutzer dans ma poche. Que deviendrai-je demain ?... ma foi, ce qu'il plaira à Dieu... J'ai froid, je vais tâcher de dormir, je suis encore heureux d'être à peu près à l'abri sous cette grande porte, dormons. C'est seulement dommage de dormir sans avoir soupé, avec cela que je n'en ai point l'habitude ; mais il faudra bien que je m'y fasse. C'est dommage que j'aie aussi celle de déjeuner et de dîner, car je veux être pendu si je sais comment je m'y prendrai pour me défaire de ces mauvaises habitudes-là... Allons, au petit bonheur !... Saint Joseph me viendra peut-être en aide ; et, en disant ces mots, le pauvre abandonné se pelotonna derrière une petite colonnette, se faisant le plus petit possible, pour être un peu abrité, par ce frêle rempart, contre le vent et la pluie qui soufflaient dans la direction où il se trouvait.

— Il aurait probablement dormi jusqu'au jour, si son

sommeil n'avait été interrompu, d'une manière désagréable, par une lanterne qu'on lui promenait sur le visage. Il entr'ouvrit à peine ses yeux et se hâta de les refermer bien vite, aveuglés qu'ils étaient par l'éclat de la lumière.

— Que faites-vous là, l'ami ? lui disait-on.

— Eh ! parbleu ! vous le voyez bien, je dormais et j'ai fort envie de continuer ; ainsi bonsoir.

— Bonsoir, c'est bientôt dit ; mais qui êtes-vous, où demeurez-vous ?

— Si je demeurais quelque part, je vous prie de croire que j'y serais plutôt à cette heure que sous le porche de Saint-Stéphan. Qui je suis ? cela ne sera pas long : on me nomme Joseph Haydn ; ce matin encore j'étais enfant de chœur de la cathédrale ; à présent je ne suis rien du tout et je ne sais pas encore ce que je serai demain.

— Ah çà ! on vous a donc renvoyé de la maîtrise, et pour quel motif ?

— Parce que je mue.

— Qu'est-ce que ça veut dire ?

— Cela veut dire que j'ai perdu ma voix, parce que j'ai quinze ans et qu'il en devait être ainsi ; je n'ai pas d'asile, je ne connais presque personne ici, et, pour ne pas importuner mes amis dont, au reste, je ne connais pas la demeure, j'ai pris le parti de me coucher ici. Etes-vous satisfait ? Puis-je continuer mon somme maintenant ?

— Vous continuerez votre somme si vous voulez, mais pas ici.

— Et où donc ?

— A la maison des crieurs où vous allez nous suivre, et demain nous vous conduirons chez les personnes dont vous pourrez vous recommander, pour voir si vous nous avez dit vrai.

— Soit, marchons.

— Et Joseph se mit à suivre les crieurs, qui le menèrent à leur lieu de rendez-vous, bien chauffé, mal éclairé, mais où l'on pouvait au moins se reposer un peu plus à l'aise que sur les dalles de Saint-Stéphan. Notre jeune homme fut enchanté du changement de chambre à coucher, et, sans plus s'inquiéter du lendemain, se mit à profiter du bon feu et du logement que sa bonne étoile venait de lui procurer. Mais, dès que le jour vint, les questions recommencèrent, et comme il ne put nommer, parmi les personnes de la ville que quelques musiciens qu'il avait rencontrés dans les concerts où il allait chanter, sans pouvoir indiquer leur logis, on le reconduisit chez maître Reutter, qui devait au moins répondre de lui. Il était à moitié chemin, escorté par deux gardes de nuit qui ne le quittaient pas d'une semelle, lorsqu'il aperçut un visage de connaissance : c'était un musicien rentrant chez lui, sa boîte à violon à la main, et venant sans doute de quelque noce où il avait dirigé l'orchestre. Il reconnut notre jeune homme.

— Eh ! mon pauvre Joseph, où donc allez-vous en si singulière compagnie ?

— Ma foi, répondit Haydn, je sais bien où je vais maintenant, mais je ne sais pas où j'irai dans une heure, car on me conduit chez maître Reutter ; il m'a mis à

la porte hier au soir, et comme je ne le croispas disposé à me reprendre à présent, il faudra que ces messieurs aient encore la complaisance de m'accompagner demain matin chez lui, puisqu'ils tiennent absolument à me procurer un logement de jour; celui qu'ils m'ont offert cette nuit me convient tellement sous tous les rapports, qu'il est très-probable que j'irai m'y installer à la nuit tombante.

— Ah çà! mais c'est une plaisanterie, reprit le musicien; comment! vous ne savez où aller?

— Non, sur mon honneur.

— Eh bien! il faut venir chez moi, nous logerons ensemble.

— Mais vous me connaissez à peine; je ne sais même pas votre nom.

— Que vous ignoriez mon nom, cela ne m'étonne nullement; je suis un pauvre diable de musicien, et je gagne à peu près ma vie. Vous, je vous connais fort bien; vous êtes artiste, nous sommes frères, presque aussi riches l'un que l'autre; mais vous avez du talent, vous ferez peut-être votre chemin; ne serez-vous pas heureux alors de m'obliger?

— Oh! certes, de grand cœur.

— Eh bien! donc, chacun son tour. C'est moi qui commence. Messieurs, continua-t-il, en s'adressant aux deux crieurs de nuit, je me nomme Spangler, voici mon adresse, et je réponds de monsieur, qui va loger avec moi. Voilà, je crois, votre mission accomplie; merci de l'hospitalité que vous lui avez donnée, et à

laquelle il n'aurait pas eu besoin de recourir, si je l'avais rencontré plus tôt. Au revoir !

Et nos deux amis, se tenant bras dessus bras dessous, arrivèrent bientôt à leur demeure commune. C'est un peu haut, dit Spangler ; mais cela a son avantage : une fois arrivé, on ne redescend plus que quand on y est tout à fait obligé, et cela vous fait travailler, en vous forçant de rester plus souvent à la maison. Et puis les importuns ne viennent pas vous déranger ; ils ne se hasardent pas à monter, sans s'être d'abord informés en bas si vous y êtes, et vous pouvez, en toute sûreté, vous déclarer absent tant que vous le jugez convenable. Quand vous chanteriez à tue-tête, et quand vous feriez résonner l'instrument le plus puissant, il y a une telle distance des étages inférieurs à notre petit paradis, qu'il n'y a nul danger que le bruit que vous feriez vienne trahir votre présence. On était enfin arrivé à ce que Spangler appelait son petit paradis.

C'était un grenier à peine meublé d'un lit, de quelques chaises, d'une table et d'un vieux clavecin.

— Cela n'est pas beau, dit-il à son nouvel hôte ; mais ici nous pourrons encore n'être pas trop malheureux ; nous nous confierons nos peines, c'est déjà un soulagement ; puis, nous ferons de la musique ensemble, et c'est une consolation. Et, pour commencer, vous allez me raconter pourquoi et comment ce vieux coquin de Reutter vous a si inhumainement renvoyé de la maîtrise.

— Ah ! ce ne sera pas bien long, répondit Joseph.

Depuis deux ans, j'étais très-mal avec lui, et il y a peut-être un peu de la faute de mon père, qui n'a jamais voulu consentir à ce que désirait Reutter. Notre maître de chapelle voulait, disait-il, assurer ma fortune et mon avenir ; c'est une affaire que je n'ai jamais très-bien comprise, et que vous m'expliquerez peut-être, car vous devez avoir plus d'expérience que moi. Vous vous rappelez sans doute quelle belle voix de soprano j'avais, et l'effet que je produisais lorsque, le dimanche, j'avais quelque solo à chanter. Un jour que j'avais été encore mieux inspiré que de coutume, et que l'on avait paru très-satisfait de moi, Reutter me fit monter dans sa chambre, après l'office.

— Mon enfant, me dit-il, car, dans ce temps-là, j'étais son Benjamin, et il avait toutes sortes de bontés pour moi, mon enfant, tu as une belle voix, tu ne chantes pas mal, et si cela pouvait durer toujours ainsi, tu serais trop heureux. Malheureusement, dans quelques années, tout cela va changer ; tu vas devenir un homme, tu auras de la barbe et tu ne pourras plus chanter sur la clef d'*ut* première ligne.

Je ne comprenais pas quel rapport il pouvait y avoir entre la barbe et la clef d'*ut* première ligne ; je le laissai continuer.

— Il y aurait bien un moyen de te conserver ta belle voix claire, mais il faut un grand courage pour cela.

— Qu'est-ce donc ? interrompis-je.

— Peu de chose, je te le dirai plus tard, mais cela ne peut avoir lieu que loin d'ici, en Italie. Je t'y enverrais à mes frais, à mes frais, entends-tu ? et, au bout

de deux ans, tu reviendrais ici avec la plus belle voix du monde.

— Mais s'il ne s'agit que d'aller en Italie pour y acquérir une belle voix, il ne faut pas un grand courage pour cela, et je suis tout prêt à partir !

— Il ne s'agit pas seulement d'aller en Italie. Là on trouve des hommes fort habiles, nous n'en avons malheureusement pas dans notre Allemagne qui, au moyen de certains secrets, savent conserver la voix et empêcher la barbe de pousser. Je ne peux pas trop t'expliquer quels moyens ils emploient pour cela, parce que je n'en ai jamais essayé par moi-même ; mais j'ai vu dans ma jeunesse plusieurs chanteurs qui avaient passé par là, et ils paraissaient fort bien portants et très-contents de leur sort. A ton retour d'Italie, tu m'appartiendras pendant dix ans, c'est-à-dire que, pendant dix ans, je te ferai une pension qui ne sera pas de moins de 800 florins, et je pourrai, en revanche, te céder aux directeurs et aux maîtres de chapelle qui voudront profiter de ton talent.

— Vous jugez que je fus enchanté d'une telle proposition ; je sautai au cou de Reutter en le remerciant du bon conseil qu'il me donnait et de l'appui qu'il m'offrait pour m'aider à devenir un grand chanteur sur la clef d'*ut* première ligne : il fut convenu que je partirais dans quinze jours, et il me recommanda de ne confier notre secret à qui que ce fût. Mais voyez quelle démangeaison de parler me prit : c'était aux approches de la Saint-Matthieu, et je ne manquais jamais à cette époque d'écrire à mon digne père, à l'occasion de sa fête. Ne

m'avisai-je pas, dans ma lettre, de lui dire que dans deux ans j'aurais un revenu de 800 florins, que rien n'était plus facile à gagner, qu'il ne s'agissait que d'aller en Italie, où l'on empêcherait ma barbe de pousser, etc.; enfin, je lui racontai tout. Deux jours après, qui vois-je arriver à la maîtrise ? Mon père, qui demande sur-le-champ à parler à Reutter. Ils restèrent enfermés une grande heure ensemble, et, quand mon père sortit, il avait l'air fort animé, et Reutter tout confus. Mon père me pressa tendrement dans ses bras.

— Mon bon Joseph, me dit-il, les larmes aux yeux, tu as bien fait de te confier à moi. Au nom de ce que tu as de plus cher, au nom de ta mère, je te défends de consentir à aucune proposition qui pourrait t'être faite, sans m'en prévenir et me demander mon consentement. Entendez-vous, Monsieur? dit-il rudement à Reutter, j'aimerais mieux qu'il ne fût toute sa vie qu'un pauvre charron comme moi que de jamais permettre... car enfin, un charron, c'est un homme, au lieu que...

Et le reste fut tellement grommelé entre ses dents, que je ne pus entendre la fin de ses paroles qui me semblent encore incompréhensibles ; car, je vous demande un peu, quel bien cela pouvait-il faire à mon père, que j'eusse de la barbe ou non ? Mais je devais respecter sa volonté, et je me soumis à ses ordres. A peine fut-il parti, que Reutter, se tournant vers moi, me jeta un regard de pitié.

— Monsieur Joseph, vous êtes un sot, me dit-il, et un jour viendra où vous vous repentirez amèrement de votre niaiserie.

A dater de ce moment, sa manière d'être changea entièrement avec moi : je n'étais plus son élève favori ; quoi que je fisse pour ne pas lui déplaire, je ne parvenais jamais à le contenter ; à peine daignait-il me donner leçon, et, sans la complaisance de mes camarades qui me faisaient un peu travailler, je serais resté bien en arrière d'eux.

Quand je vis que je ne pouvais pas devenir un chanteur, je pensai à une autre profession, et je me mis à étudier la composition. J'avais découvert dans la bibliothèque de maître Reutter un traité de contre-point de Fux. Je me mis avec ardeur à travailler sur ce livre que j'avais d'abord peine à comprendre ; mais, petit à petit, mon intelligence s'est développée, et j'ai essayé d'écrire quelques morceaux que je n'ai jamais osé montrer à maître Reutter ; mais je les ai quelquefois essayés avec mes camarades, et je vous assure que cela n'est pas trop mal ; je vous les montrerai un de ces jours.

Cependant, il y a six mois, j'éprouvai plus de peine à chanter, ma voix s'enroua tout d'un coup, il me fut bientôt impossible d'atteindre les notes un peu élevées, et petit à petit je les perdis toutes. Je n'étais plus bon à rien. Hier, Reutter vint à moi, vers le soir :

—Ce que je vous avais prédit est arrivé, me dit-il, votre belle voix est partie ; maintenant, allez où bon vous semblera, j'ai fait pour vous tout ce que je pouvais faire.

Et, en disant ces mots, il m'avait conduit vers la porte de la rue, où il me poussait par les épaules.

—Mais que voulez-vous que je devienne? lui disais-je en pleurant.

— Tout ce que vous voudrez, me répondit-il; il fallait m'écouter autrefois; à présent vous auriez 800 florins chaque année. Bonne chance! Et la porte se referma sur moi. Il était nuit, je n'avais pas soupé, j'avais froid, ce que j'avais de mieux à faire était de dormir. Vous savez la fin de mon histoire, qui, grâce à vous, ne s'est pas dénouée d'une manière trop défavorable.

Eh bien! qu'en dites-vous?

— Je pense, dit Spangler, que votre père a bien fait, que Reutter est un misérable, et que vous vous applaudirez un jour de n'avoir pas cédé à ses perfides conseils; maintenant, causons d'affaires : il faut tâcher de vous créer des ressources; vous ferez comme moi, vous viendrez dans tous les orchestres où l'on m'appellera, c'est un florin que cela rapporte chaque fois, et j'ai de ces occasions-là au moins cinq ou six fois par mois; mes bénéfices seront les mêmes, et j'espère ne pas doubler ma dépense; ainsi, vous voyez que c'est encore moi qui serai votre obligé. Par exemple, nous n'aurons qu'un lit : il est un peu dur et un peu étroit; mais on s'y accoutume bien vite. Je donne aussi quelques leçons; pendant que je serai en ville, vous pourrez étudier et travailler tout à votre aise, et quand nous nous trouverons tous deux au logis, eh bien! nous ferons de la musique ensemble, nous essaierons vos compositions; mais, je vous en préviens, mon pauvre ami, il ne faut pas fonder trop d'espérance de fortune là-dessus; vous gagnerez plus facilement de l'argent en exécutant

la musique des autres qu'en en composant vous-même ; mais rien ne vous empêchera de barbouiller du papier pour votre amusement et même pour le nôtre. Voyons, avez-vous là quelqu'un de vos essais ? Puisque nous n'avons rien de mieux à faire, faites-moi donc entendre quelque chose de vous.

Haydn tira un manuscrit de son petit paquet !

— Tenez, dit-il à son nouvel ami, voici une sonate de clavecin et violon, c'est une des premières choses que j'aie écrites, voulez-vous que nous la voyions ensemble ?

— Volontiers, répondit Spangler ; et il alla tirer son violon de son étui.

Tout en accordant son instrument, il réfléchissait à la difficulté qu'il allait trouver à héberger son commensal. Pour ne pas l'humilier, il lui avait tout peint en beau ; mais il y avait une grande différence de la réalité aux espérances qu'il lui avait fait concevoir. Il était fort douteux qu'on admît Haydn dans les orchestres où l'on demandait Spangler, et il n'y avait pas à songer à lui procurer des leçons, inconnu comme il l'était ; et d'ailleurs, quand même il en aurait trouvé, il lui aurait fallu des habits pour se présenter, et il était encore plus difficile de trouver un tailleur pour faire crédit, que des élèves pour prendre des leçons. Malgré ces réflexions peu rassurantes, le bon Spangler s'applaudissait de ce qu'il avait fait : il avait tiré de peine un artiste, un confrère, et il trouvait la récompense de sa bonne action en elle-même.

Le violon accordé, nos deux artistes commencèrent

la sonate. Spangler n'était pas un musicien de premier ordre ; cependant il avait assez de sentiment de son art pour n'être pas insensible à ses beautés, et, dès les premières mesures, il fut surpris de la clarté, de la régularité du plan, de la fraîcheur d'idées et de la nouveauté de la musique qu'il exécutait. L'andante lui révéla encore d'autres beautés, et à la fin du rondo final il était transporté de plaisir et d'admiration.

— Ah çà ! mon cher maître, dit-il à Haydn, je vous dois une réparation ; j'ai parlé un peu cavalièrement de votre musique avant de la connaître ; mais, maintenant, je dois changer de ton. Mais c'est que c'est très-bien, très-original ! Je ne sais pas du tout ce que valent les manuscrits, n'étant en rapport avec aucun marchand de musique ; mais je suis à présent convaincu que vous pourrez très-bien tirer parti de votre talent de compositeur.

Haydn fut enchanté de ces éloges, non par amour-propre, mais parce qu'ils lui faisaient concevoir l'espérance de ne pas être longtemps à la charge de son ami. A dater de ce moment, les efforts furent employés en commun à vaincre la misère. Un secours efficace leur fut encore donné par un voisin, un brave perruquier, nommé Keller. Cet honnête artisan avait souvent entendu chanter Haydn à Saint-Stéphan, alors qu'il possédait encore sa belle voix de soprano, et il s'était pris d'enthousiasme pour le jeune virtuose : le récit de ses malheurs ne fit qu'augmenter l'intérêt qu'il lui portait. Spangler était dehors presque toute la journée, occupé à donner des leçons ou à des répétitions pour ses bals

ou ses concerts; pendant ce temps, Joseph restait seul, cloué devant son clavecin, jouant et rejouant sans cesse les six premières sonates d'Emmanuel Bach qui lui étaient tombées sous la main, et pour lesquelles il conçut et conserva toujours une admiration profonde. Il composait aussi, écrivant toutes les idées qui bouillonnaient dans sa tête. Keller venait souvent l'écouter ; il admirait tant de talent et de courage, et déplorait une telle misère. Haydn ne comprenait pas qu'on s'apitoyât sur sa position.

Assis à mon clavecin rongé par les vers, dit-il plus tard, je n'enviais pas le sort des monarques. Cependant la misère augmentait chaque jour : les dépenses de Spangler avaient été doublées, et ses revenus étaient restés les mêmes. C'est au bon Keller que nos deux amis durent de voir améliorer un peu leur existence. Il n'y a pas de protection à dédaigner, et celle d'un perruquier peut être très-efficace. Keller avait toutes les vertus de sa profession, aussi ne manquait-il pas de causer et de causer longuement avec ses pratiques : il parla tant et tant de son jeune protégé, qu'il finit par intéresser quelques personnes à son sort. Grâce à lui et à ses bavardages, Haydn obtint une place de premier violon à l'orchestre du couvent des révérends pères de la Miséricorde ; puis, de temps en temps, et aux grandes fêtes, il obtenait un congé et allait jouer l'orgue dans la chapelle du comte de Hangwitz ; pendant la semaine il donnait quelques leçons de clavecin et de chant, toujours obtenues par l'importunité ou à la recommandation de Keller.

L'ambassadeur de la république de Venise à Vienne avait une maîtresse qui raffolait de musique ; le vieux maître de chapelle Porpora était commensal de l'ambassadeur et avait trouvé une espèce de retraite dans son hôtel. Haydn fut introduit auprès de la belle Wilhelmine, la maîtresse de l'ambassadeur, en qualité de claveciniste accompagnateur. Elle proposa au jeune musicien de la suivre aux bains de Manensdorf où elle allait passer quelque temps. Haydn accepta avec d'autant plus d'empressement, que Porpora était du voyage, et qu'il brûlait du désir de recevoir quelques leçons de cet homme célèbre qui avait été l'heureux rival de Handel.

Porpora était un vieillard quinteux et morose, peu bienveillant de sa nature ; il ne se souciait guère de perdre son temps à donner des leçons qu'on ne lui paierait qu'en reconnaissance. Haydn parvint cependant à en obtenir quelques bons conseils ; mais que ne dut-il pas faire pour captiver les bonnes grâces du professeur récalcitrant ! Levé avant le jour, il brossait soigneusement ses habits, nettoyait ses souliers, préparait sa perruque et se regardait comme très-heureux lorsque ses soins journaliers n'étaient pas accueillis par quelque bourrade. A la fin, cependant, tant de persévérance et d'abnégation, et peut-être aussi ses rares dispositions musicales, finirent par triompher de la résistance de Porpora ; touché des soins et des attentions respectueuses de ce domestique volontaire, il consentit à lui donner quelques leçons. Haydn en profita si bien, qu'à son retour à Vienne, l'ambassadeur, étonné de ses pro-

grès en l'entendant accompagner sa maîtresse chantant une des cantates si difficiles de Porpora, fit à notre jeune homme une pension de six sequins par mois.

Haydn fut alors le plus heureux des hommes : il put largement acquitter sa part des dépenses de la communauté, et n'en mit que plus d'ardeur à rechercher en ville des leçons dont le produit augmentât le bien-être de leur ménage d'artistes. Il ne cessait de composer des morceaux qu'il faisait jouer à ses élèves ; mais il y attachait si peu d'importance, qu'il les leur laissait et ne s'en occupait plus, une fois qu'ils étaient composés. Quelques-uns de ces morceaux furent entendus par des appréciateurs dignes de les comprendre ; plusieurs furent gravés sans le consentement et à l'insu d'Haydn, qui ne se doutait même pas qu'il pût tirer le moindre profit de son talent de compositeur, et sa réputation commençait déjà à se répandre à Vienne et chez les éditeurs sans que, dans son adorable naïveté, il se crût autre chose qu'un pauvre musicien gagnant péniblement sa vie à donner des leçons et à jouer dans quelques orchestres.

Un jour, il fut appelé pour accorder un clavecin chez la comtesse de Thun. Il fut introduit, par un laquais, dans un splendide salon et laissé seul devant un superbe clavecin pour s'y acquitter de sa besogne. Quand le clavecin fut accordé, Haydn compara ce magnifique instrument à la chétive épinette sur laquelle il travaillait si assidûment. Ce n'étaient pas les riches peintures dont était orné le clavecin et sa forme élégante qui le séduisaient ; c'étaient ses trois claviers, ses jeux de toute

espèce, le son superbe de l'instrument et le parti qu'on en pouvait tirer, qui excitaient son envie. Que les gens riches sont heureux, se disait-il, d'avoir des appartements assez grands pour y loger de si beaux et si vastes instruments! Pour une fois au moins et pour quelques minutes, je veux jouir de leur bonheur, et puisque j'ai accordé ce clavecin, j'ai bien le droit de l'essayer et de m'en servir pendant quelques instants. Il se mit alors à improviser; la supériorité de l'instrument excitait son génie, il s'abandonna à toute la verve de ses idées. Depuis une heure, perdu dans un autre monde, celui des poëtes et des musiciens, il se laissait aller à toutes les rêveries de son génie et aurait sans doute encore continué longtemps, si, en levant les yeux par hasard, il n'eût distingué devant lui une jeune et belle femme pensive, et cependant émue par ces accords merveilleux; elle l'écoutait depuis longtemps sans qu'il se fût même aperçu de sa présence. Il se hâta de quitter le clavecin, tout confus d'avoir un témoin de l'indiscrétion qu'il s'était permise.

— Qui êtes-vous, mon ami? lui dit la dame d'une voix douce et rassurante.

— L'accordeur qu'on a fait appeler, et, ayant terminé de mettre cet instrument en état, j'ai voulu l'essayer et je me suis oublié. Pardonnez-moi, madame.

— Vous êtes tout pardonné, interrompit la jeune femme sans le laisser achever, c'est moi, au contraire, qui suis coupable de vous avoir empêché d'achever le morceau que vous exécutiez : il est bien beau, voudriez-vous me le redire?...

— Mon Dieu, madame, je vous en jouerai un autre si vous le désirez, mais il me serait impossible de vous répéter celui-là.

— Impossible ? et pourquoi ?

— Parce qu'il n'existe pas : en essayant ce clavecin, je laissais courir mes doigts au hasard ; la beauté de l'instrument m'a peut-être mieux inspiré qu'à l'ordinaire, et ce que vous voulez bien appeler un morceau, n'était qu'une improvisation sans importance.

— Une improvisation ?... de vous ?

— Certainement de moi, madame ; puisque j'improvisais, il fallait bien que ce fût de moi.

Haydn n'était pas encore assez au fait du monde pour savoir que lorsqu'il échappe une sottise à quelqu'un dont on dépend, ou dont on a besoin, il faut avoir garde de la relever. La belle dame ne pouvait cependant croire que le petit jeune homme assez mal tourné qu'elle avait devant les yeux fût l'auteur de la belle musique qui l'avait frappée.

— Comment vous nomme-t-on donc, monsieur l'improvisateur ? lui dit-elle.

— Joseph Haydn.

— Haydn ! seriez-vous le fils ou le parent de ce musicien mystérieux que personne ne connaît et dont plusieurs morceaux ont déjà tant de vogue ?

— Je ne sais, madame, s'il est un musicien de mon nom que l'on admire et que l'on ne connaisse pas : quant à moi, mon père est charron et sacristain au petit village d'Harrach, et, pour mon compte, je suis très-connu de plusieurs personnes de Vienne : vous pouvez

vous informer de moi auprès de M. Spangler et de M. Keller.

— Je n'ai pas l'honneur de connaître ces deux messieurs ; pourriez-vous me dire qui ils sont ?

— Tous deux sont mes meilleurs amis : le premier est un fort bon musicien avec qui je demeure et dont je partage la bonne et la mauvaise fortune ; le second est un perruquier qui demeure dans ma maison et qui a beaucoup de goût ; car je lui joue toute la musique que je compose, et il en est quelquefois très-satisfait.

— C'est inconcevable ! se dit la dame... Ah ! une dernière épreuve peut me donner le mot de cette énigme, et, saisissant un morceau de musique parmi ceux rangés dans un casier placé sous le clavecin, elle le plaça sur le pupitre. Jouez-moi cela, monsieur, dit-elle en ouvrant le morceau de musique à la première page.

Haydn y eut à peine jeté un coup d'œil, qu'il s'écrie :

Mais c'est une de mes sonates, et gravée encore ! ah ! quel plaisir ! quel honneur ! ah ! madame, donnez-moi ce morceau, je vous en prie. Ma musique gravée, publiée !

— Un instant, dit la dame, puisque ce morceau est de vous, vous n'aurez sans doute pas besoin de la musique devant vos yeux pour l'exécuter ; quand vous me l'aurez fait entendre sans regarder la musique, je vous donnerai le cahier, je vous le promets. Voyons, commencez.

Et elle avait retiré la sonate du pupitre et suivait des yeux sur le cahier qu'elle tenait à la main. Haydn s'était mis au clavecin, et il exécuta la sonate d'un bout à l'autre ; mais, électrisé par l'espèce de défi porté à son honneur par celle qui semblait douter qu'il fût bien l'auteur de son propre ouvrage, il ajouta quelques traits plus difficiles et plus brillants que ceux qu'il avait écrits, et se surpassa dans l'exécution de son morceau.

La comtesse de Thun, car c'était elle que le son du clavecin avait attirée du fond de ses appartements dans le salon, la comtesse voulut connaître par quelle circonstance un compositeur d'un tel mérite en était réduit à faire le métier d'accordeur. Haydn fut obligé de raconter toute son histoire, sans en omettre aucun détail.

— Monsieur Haydn, lui dit alors la comtesse, vous allez emporter cette sonate gravée que vous avez paru désirer ; mais, en échange, il faut que vous contentiez un caprice de femme, qui vient de me venir à l'instant. Je désire que vous composiez, pour moi, une sonate dont je vous prie de m'apporter le manuscrit dès que vous l'aurez terminée, et je vous demande la permission de vous la payer d'avance ; et elle remit à Haydn une somme de vingt-cinq ducats. Pour lui, c'était la fortune. La fortune, effectivement, changea subitement pour lui, Grâce à la protection de la comtesse, il fut présenté aux premiers personnages de l'Empire, et, quelques années après, il entra au service du prince Esterhazy, où il passa la plus grande partie de sa vie. Son premier soin fut de faire admettre Spangler au nombre des musiciens de Son Altesse. Mais il avait encore une autre dette à

acquitter, celle qu'il avait contractée envers Keller. Il la paya du bonheur de toute sa vie. Il crut de son devoir d'épouser la fille du perruquier. Il la connaissait à peine, et il n'avait pas d'amour pour elle. Cette union fut malheureuse, et eût empoisonné toute son existence, s'il ne se fût séparé de sa femme, à laquelle il assura une existence honorable.

Ici doit se terminer cette esquisse des premières années d'Haydn ; constamment employé au service du prince Esterhazy, il ne cessa de composer pour lui, et l'histoire d'Haydn est tout entière dans l'immense catalogue de ses travaux. Il fit un voyage en Angleterre dans les dernières années de sa vie ; avec l'argent qu'il y gagna, il s'acheta une petite maison dans un faubourg de Vienne et y termina ses jours.

Quoique j'aie entrepris aujourd'hui de ne parler que de l'enfance et de la jeunesse d'Haydn, je ne puis résister au désir de retracer les circonstances qui accompagnèrent ses derniers instants.

En 1808, ses facultés commencèrent à baisser et les habitants de Vienne voulurent au moins lui rendre un dernier hommage de son vivant. On organisa une splendide exécution de *la Création*, un de ses derniers chefs-d'œuvre. Cent soixante musiciens, ayant Salieri à leur tête, furent convoqués chez le prince de Lobkowitz ; toute la noblesse de Vienne assistait à cette solennité ; l'illustre vieillard fut apporté dans un fauteuil, des fanfares annoncèrent son entrée dans la salle ; la princesse Esterhazy était allée au-devant de lui et l'introduisit au milieu de l'aristocratique assemblée, où on lui prodigua

toutes les marques de respect et d'admiration. Les applaudissements se renouvelaient à la fin de chaque morceau. Emu par toutes ces marques de sympathie, Haydn ne put résister à son émotion ; un médecin placé près de lui fit observer que ses jambes n'étaient pas assez couvertes : en un instant un monceau d'écharpes, de châles et de cachemires vint s'accumuler aux pieds du vieillard, mais il fit signe qu'il n'aurait pas la force de rester plus longtemps. On l'enleva sur son fauteuil ; au moment de sortir de la salle, il fit arrêter les porteurs, il fit une légère inclination vers l'assemblée, puis, étendant les mains vers l'orchestre, il sembla bénir ses frères, ses enfants, les dignes interprètes de son génie, les nobles instruments de sa gloire.

Au commencement de 1809 ses forces s'affaiblirent de plus en plus. L'armée française approchait de Vienne, le pauvre vieillard eut encore la force de se lever : il fallut qu'on le mît devant son piano, et, là, d'une voix tremblante et cassée, il se mit à chanter l'hymne :

Dieu! sauvez l'empereur François!

Le 10 mai, l'armée française était à une demi-lieue du petit jardin d'Haydn. Quinze cents coups de canon ébranlèrent les airs dans cette journée, quatre obus vinrent tomber près de sa maison. Ses domestiques, effrayés, se pressaient autour de lui ; il ne parlait plus ; seulement sa voix chevrotante articulait encore :

Dieu! sauvez l'empereur François!

A peine entré à Vienne, Napoléon envoya chez l'illus-

tre vieillard ; mais il fut insensible à tant d'honneur. La veille de sa mort il se fit encore porter à son piano, et chanta trois fois avec ferveur :

Dieu ! sauvez l'empereur François.

Le 31 mai s'éteignit un des plus grands génies dont l'art musical puisse se glorifier !

RAMEAU.

La musique est un art si moderne, qu'un compositeur qui date d'un siècle a déjà le droit d'être classé parmi les auteurs anciens : et cette ancienneté est presque l'oubli ; car les musiciens pratiques sont tellement occupés de l'exercice de leur art, que bien rarement ils poussent la curiosité et le désir des recherches jusqu'à aller feuilleter les partitions délaissées d'auteurs même les plus célèbres, se contentant de parler d'eux, sur la foi de leur renommée, et ne se faisant une idée de leur style, de leur manière, de leur talent, que par la lecture de quelques articles biographiques, souvent écrits légèrement ou empruntés par fragments à des appréciations contemporaines souvent sans grande valeur.

Il est peu d'hommes qui aient joui, pendant leur vie, d'une aussi grande renommée que Rameau : ses écrits théoriques et scientifiques occupèrent toute l'Europe, et si ses compositions théâtrales ne dépassèrent pas le seuil de la France, du moins dut-il à la supériorité des danseurs français de voir ses airs de danse transportés et applaudis sur tous les théâtres de l'étranger. Ces airs de danse avaient, du reste, une valeur réelle ; c'est peut-être dans leur composition que Rameau sut imprimer le plus hautement son cachet d'originalité et de puissance rhythmique, car, dans la musique de chant, il était souvent gêné par l'exigence des paroles françaises et l'inexpérience des poëtes ses collaborateurs.

Cette réunion si rare d'une égale renommée dans la théorie et la pratique, suffirait pour assurer à Rameau une place à part dans l'histoire de l'art, quand même il n'eût pas montré dans l'une et l'autre la supériorité qu'on doit lui reconnaître. Mais quelle est la vanité de la gloire des musiciens ! Aujourd'hui que de meilleurs systèmes ont prévalu, qui s'avisera jamais de lire les œuvres didactiques de Rameau ? qui ira chercher, dans ses nombreux ouvrages de théâtre, les mélodies qui en ont fait le succès ? Rameau était un grand homme, vous dira le premier musicien venu que vous interrogerez à son sujet : la preuve en est dans son portrait qui est gravé sur la médaille d'or que l'Institut décerne à ses auréats : c'est l'auteur de *Castor et Pollux* et l'inventeur de la basse fondamentale. — Voilà ce qu'on vous répondra. Mais poussez vos investigations plus loin, demandez quelques détails sur son style, sur sa manière

d'écrire, sur ce qui différencie cette manière de celle de ses prédécesseurs, on restera muet.

Et cependant, c'est une étude curieuse que celle de ces ouvrages qui attestent le génie de leurs auteurs, luttant avec énergie contre une impuissance causée par leurs mauvaises études, bravant les moyens d'exécution bornée dont ils pouvaient disposer, et néanmoins excitant l'enthousiasme de leurs contemporains. Quelle est donc la valeur de ces jugements contemporains, lorsque l'on voit madame de Sévigné contester la supériorité de Racine et prétendre que Lulli était arrivé à l'apogée de son art?

Cependant, quelle que puisse être la partialité enthousiaste des contemporains, il est bon d'y avoir égard, pour ne pas être tenté de tomber dans un dédain injuste envers les objets de leur admiration. Nourris dans l'étude des chefs-d'œuvre qui ont fait oublier les productions qui les ont précédés, nous ne sommes que trop portés à regarder en pitié des essais qui nous semblent puérils et dont chaque trait était peut-être une révélation du génie : il faut nous tenir en garde contre nos habitudes musicales, et nous rappeler que presque tout ce qui devient lieu commun en musique, a d'abord été une nouveauté heureusement trouvée, qui n'a dû sa vogue, et plus tard sa banalité et son discrédit même, qu'à son succès et à sa propre valeur.

Les biographies de Rameau sont très-nombreuses : je n'aurai donc pas de faits nouveaux à révéler sur cet homme célèbre ; mais, ayant étudié ses œuvres pratiques avec beaucoup de soin et de patience, peut-être

serai-je assez heureux pour faire entrevoir quelques aperçus sur la révolution musicale dont il donna le signal, autant toutefois qu'il est possible de faire connaître les œuvres d'un musicien, lorsque les citations vous sont interdites et que la mémoire des lecteurs ne peut venir à votre aide.

Jean-Philippe Rameau naquit à Dijon en 1683. Son père était professeur de musique dans cette ville, et c'est de lui qu'il apprit les premiers éléments de cet art. Il avait une aptitude si prononcée, qu'à l'âge de sept ans il était déjà bon lecteur (chose fort rare à cette époque) et improvisait avec facilité sur le clavecin. Cependant, son père ne le destinait pas à suivre sa profession; c'était son frère Claude Rameau, qui depuis fut un organiste de talent, mais rien de plus, sur qui le père avait jeté les yeux pour le lancer dans la carrière des arts. Quant à Philippe, des arrangements de famille avaient décidé qu'il entrerait dans la magistrature. Aussi fut-il mis au collége des jésuites de Dijon.

Mais si Rameau devait être un jour un des hommes éminents de son siècle, il débuta par être un des plus mauvais écoliers des bons pères. Tout entier à son amour de la musique, son cahier et les marges de son rudiment et de ses dictionnaires étaient surchargées de lignes parallèles couvertes de blanches et de noires; ses devoirs étaient constamment négligés; les punitions, loin de le corriger, ne faisaient qu'exalter sa volonté de fer; bref, son indiscipline devint telle, que les bons pères prièrent la famille de Rameau de les débarrasser de cet élève impossible, et Philippe fut envoyé à ses

parents sans avoir pu achever sa quatrième, sachant fort peu de latin, encore moins de grec et pas du tout de français. En revanche, son amour de la musique s'était accru en proportion de l'aversion qu'il avait éprouvée pour les études humanitaires, et à peine délivré du collége, il s'adonna avec plus d'ardeur à son art favori, allant quêter chez quelques organistes de la ville ce que l'on appelait déjà des leçons de composition, mais ce qui n'était et ne pouvait être, de la part de tels professeurs, que quelques notions d'harmonie bien imparfaites.

Cependant son ardeur pour la musique eut un temps d'arrêt : il avait dix-sept ans, et une passion plus impérieuse lui fit négliger ses études habituelles ; une jeune veuve du voisinage vint occuper toutes ses pensées, et pendant près d'une année la musique fut mise de côté ; mais si la jolie veuve se souciait peu que son jeune amant fût ou non habile musicien, elle tenait à ce que les billets d'amour qu'on lui adressait fussent ornés de moins de fautes d'orthographe possible : aussi fit-elle rougir Rameau de son ignorance, et si le futur écrivain ne lui dut pas d'acquérir un style bien pur, il lui eut au moins l'obligation de pouvoir désormais exprimer ses idées dans un français suffisamment correct.

Le père de Rameau, qui avait consenti à laisser son fils suivre sa vocation, fut pour le moins aussi alarmé de le voir négliger la musique pour le français, qu'il l'avait été quelques années auparavant de lui voir sacrifier le latin et le grec à la musique. Il pensa qu'un voyage en Italie étoufferait le germe amoureux de sa

dangereuse passion et le ramènerait au culte de l'art qu'il négligeait. Philippe Rameau partit pour l'Italie, mais il n'alla que jusqu'à Milan ; et quoique ce pays pût alors mériter à juste titre le nom de patrie des arts et surtout de la musique, Rameau en fut si peu impressionné qu'il n'y fit qu'un très-court séjour, et rien ne prouve, dans les œuvres qu'il a publiées depuis, qu'il ait tiré le moindre profit de ce qu'il put y entendre. Il n'y a jamais la moindre trace de style italien dans ses ouvrages : tout ce qu'il n'a pas inventé procède de la manière de Lulli et des compositeurs qui séparèrent leurs deux époques.

A Milan, Rameau fit la connaissance d'un directeur qui recrutait des musiciens pour composer un orchestre destiné à desservir quelques villes du midi de la France, où il comptait faire une tournée. Il s'engagea comme premier violon, et c'est en cette qualité qu'il visita Marseille, Nîmes, Montpellier, etc. Mais le violon ne lui servait qu'à le faire vivre : l'orgue, cet instrument des compositeurs, était sa passion, et partout où il trouvait l'occasion de le toucher, il excitait l'admiration. Après quelques années de cette vie errante, sur laquelle on manque de détails précis, Rameau retourna à Dijon, aussi pauvre d'argent que de gloire, mais riche d'espérance et plein de foi en lui-même. Aussi refusa-t-il courageusement l'orgue de la Sainte-Chapelle qu'on lui offrait dans sa ville natale, et se décida-t-il à tenter le voyage de Paris. Il y arriva en 1717, inconnu, âgé déjà de trente-quatre ans, mais plein d'audace et d'énergie.

Un des premiers artistes qu'il entendit dans cette ville

fut le célèbre organiste Marchand. A cette époque, le sceptre de la musique instrumentale appartenait aux organistes. Les leçons particulières de clavecin leur procuraient un bénéfice considérable, indépendamment de leurs appointements d'organistes. Ceux qui jouissaient de quelque renommée cumulaient les orgues de plusieurs églises ou communautés ; ils se faisaient remplacer par des commis les jours ordinaires, et s'arrangeaient pour jouer un morceau ou deux dans chacune des églises où ils étaient titulaires, les jours de grande solennité. Marchand était l'organiste à la mode, il ne pouvait suffire à ses nombreuses leçons : on prétend qu'il gagnait jusqu'à 10 louis par jour, somme énorme pour le temps ; mais ce qui n'est pas moins extraordinaire, c'est que cet homme, si occupé, trouvait moyen de dépenser encore plus d'argent qu'il n'en gagnait.

Rameau alla se loger près de l'église des Grands-Cordeliers, où Marchand attirait la foule chaque fois qu'il se faisait entendre. Bientôt il se fit présenter au célèbre organiste : celui-ci accueillit à merveille l'artiste provincial et pensa même pouvoir l'employer comme commis à ses orgues des Jésuites et des Pères de la Merci. Mais un jour, ayant été, par curiosité, entendre celui qu'il avait pris pour suppléant, il fut tellement surpris de la supériorité de son jeu, qu'il comprit qu'il aurait en lui un rival trop redoutable, et dès lors il employa plus d'acharnement à le desservir qu'il n'avait mis de facilité à l'accueillir. Une place d'organiste était devenue vacante à l'église de Saint-Paul ; un concours fut ouvert : malheureusement Marchand fut institué juge

de ce concours, et Rameau, qui concourait avec Daquin, se vit préférer ce dernier.

On comprend que ce n'est que par induction que nous pouvons aujourd'hui apprécier l'injustice de ce jugement. Mais il suffit de comparer les excellentes pièces de clavecin de Rameau aux très-faibles productions du même genre de Daquin, pour ne pas douter de l'iniquité de cette décision.

Rameau désolé, se voyant à bout de ressources à Paris, fut obligé d'accepter la place d'organiste de Saint-Étienne, à Lille. Mais à peine arrivé dans cette ville, il reçut de son frère Claude Rameau l'offre de lui succéder à l'orgue de la cathédrale de Clermont en Auvergne. Philippe Rameau n'hésita pas, et il souscrivit un engagement de plusieurs années avec l'évêque et les chanoines de Clermont. Dans cette ville éloignée du centre des arts, il employa quatre années à composer son premier traité d'harmonie et un grand nombre de cantates, de motets et de pièces d'orgue et de clavecin. Si, en général, il est avantageux de se tenir toujours au courant des productions musicales nouvelles, pour ne pas se laisser dépasser, il est aussi de puissants génies à qui la solitude et l'absence d'audition de toute espèce de musique permettent de donner un essor plus vif à leur imagination, en les préservant de toute imitation involontaire. C'est ce qui arriva pour Rameau : les premières pièces qu'il publia plus tard ont un cachet d'indépendance et d'originalité, dû peut-être à l'isolement où il se trouvait lorsqu'il les composa.

Riche de ses productions et surtout de son ouvrage

théorique, qu'il espérait devoir faire une grande sensationt, il jugea que le moment était venu de retourner à Paris, et de publier ses ouvrages nouveaux. Mais l'évêque et ses chanoines tenaient à leur organiste ; un contrat le liait encore avec eux pour plusieurs années et son congé lui fut refusé. Rameau ne se tint pas pour battu, mais il usa de ruse. Dès le lendemain du jour où il subit le refus de son congé, il engagea la bataille contre les oreilles des chanoines. Aux mélodies nobles et élégantes qu'il avait l'habitude d'exécuter sur l'orgue, il substitua les successions d'accords les plus déchirantes, les combinaisons de jeux les plus bizarres et les plus grotesques ; les chanoines soutinrent l'assaut avec courage, mais leur ennemi ne se lassa pas. On était aux approches d'une grande fête, la dignité du service divin pouvait souffrir de la continuation de cette cacophonie obstinée : le chapitre céda, l'engagement fut résilié, et Rameau obtint de jouer une dernière fois le jour de son départ, c'était celui de la grande fête qui devait attirer un nombreux auditoire : mais, cette fois, son but était atteint, il n'avait plus de motifs pour se montrer autre que lui-même, et il joua avec tant de charme et de supériorité que les chanoines comprirent, à leur grand regret, qu'ils ne remplaceraient jamais celui qui voulait se séparer d'eux.

A peine arrivé à Paris, Rameau y publia les morceaux qu'il avait composés dans la retraite : ils obtinrent un brillant succès et lui valurent des admirateurs, des élèves et la place d'organiste de l'église de Sainte-Croix-de-la-Bretonnerie. Il publia l'année suivante son

Traité d'harmonie. Cet ouvrage, qui s'éloignait complétement de la routine généralement suivie, lui valut plus de critiques que d'éloges, mais ne contribua pas peu à le faire connaître comme musicien sérieux et important.

Cependant un homme comme Rameau ne pouvait se contenter de la publication de quelques petites pièces vocales et instrumentales, déjà il rêvait le théâtre. Alors, non plus qu'aujourd'hui, il n'était facile d'arriver à l'Opéra. Piron, compatriote de Rameau, lui conseilla de s'essayer dans quelques airs de danse et morceaux de chants qu'on intercalerait dans les pièces de l'Opéra-Comique de la foire. Rameau composa donc de la musique pour plusieurs pièces de Piron : j'ignore si cette musique a jamais été gravée, mais je n'en ai jamais vu aucune trace à la Bibliothèque nationale ni à celle du Conservatoire.

Cependant ces essais de musique pratique ne faisaient pas négliger à Rameau ses études didactiques. Il publia en 1726 son *Système de musique théorique,* où il développait sa méthode de la basse fondamentale dont le germe existait déjà dans son *Traité d'harmonie,* puis en 1732 sa *Dissertation sur les différentes méthodes d'accompagnement par le clavecin et l'orgue.* Ces trois ouvrages l'avaient posé comme un habile théoricien, il était cité comme un des meilleurs organistes, ses compositions instrumentales avaient de grands succès, et pourtant il ne pouvait arriver au théâtre, objet de ses désirs, et bientôt il allait entrer dans sa cinquantième année.

La maison de M. de la Popelinière était, à cette épo-

que, le rendez-vous des gens de lettres et de tous les artistes. Le financier, amateur des arts, ne pouvait manquer de protéger Rameau ; celui-ci fut bientôt admis dans son intimité. M. de la Popelinière entretenait un orchestre à son service : les compositeurs trouvaient un grand avantage à faire essayer par cet orchestre les ouvrages qu'ils destinaient à la publicité ; pour les habitués de ces concerts, c'était toujours une bonne fortune d'avoir la primeur de ces nouveautés ; chacun, en un mot, gagnait à cette intelligente prodigalité du fermier général. Nous n'avons plus de fermiers généraux, mais nous avons eu des entrepreneurs, et nous avons encore des banquiers millionnaires. L'idée ne vient pas à un seul de protéger les arts d'une manière si intelligente et si efficace : leur protection se borne à louer, de temps en temps, une loge au théâtre, ou à prendre quelques billets au concert d'un pauvre artiste, qui souvent a payé d'avance cette mesquine libéralité, en jouant pour rien dans les salons du prétendu protecteur.

Voltaire, à qui Rameau avait été recommandé, écrivit pour lui les paroles d'un opéra de *Samson*, et Rameau se mit au travail avec ardeur ; sa partition terminée, il ne put parvenir à faire représenter son ouvrage à l'Opéra, des scrupules religieux firent repousser ce sujet biblique. Voltaire se plaint avec amertume de cette rigueur dans sa *Correspondance*, d'autant qu'à la même époque on représentait à la Comédie-Italienne une arlequinade bâtie sur le même sujet, ce qui peut sembler extraordinaire.

La partition de *Samson* a été perdue, mais on prétend que Rameau replaça quelques-uns des morceaux qu'il avait composés pour cet ouvrage dans *Dardanus* et *Zoroastre*, opéras qu'il fit représenter plus tard.

Peut-être, après la défense de jouer *Samson*, Rameau se fût-il découragé complétement, sans le puissant appui de M. de la Popelinière. La première condition, pour faire un opéra, est de s'en procurer le poëme (ce que nous appelons aujourd'hui le livret); M. de la Popelinière le lui fit avoir. Sur ses instances, l'abbé Pellegrin consentit à en donner un, mais non sans avoir pris ses précautions.

C'était un singulier homme que cet abbé Pellegrin : il avait dû à la protection de madame de Maintenon, à qui il avait présenté un livre de cantiques de sa composition, de pouvoir se fixer à Paris ; mais depuis près de cinquante ans qu'il l'habitait, ce séjour ne lui avait guère été profitable. Le pauvre abbé avait essayé de tout : il avait fait d'abord des poésies spirituelles, — je veux dire sacrées ; — c'étaient des paroles de sainteté parodiées sur des airs d'opéras ; cela se chantait dans les couvents où l'on élevait les jeunes filles, et les premiers recueils eurent assez de vogue. L'abbé Pellegrin, pour continuer à exploiter cette mine, publia : *L'Imitation de Jésus-Christ, mise en cantiques sur des airs d'opéras et de vaudevilles choisis et notés;* il fit ensuite une traduction des Odes d'Horace en vers français ; mais voyant que tout cela ne lui rapportait plus assez, il se décida enfin à travailler pour le théâtre, et donna successivement une comédie, une tra-

gédie, et quelques opéras ; ses droits d'auteurs (ils étaient bien minimes alors) et le prix de ses messes lui procuraient à peine de quoi vivre, et l'on avait fait sur lui cette épigramme célèbre :

> Le matin catholique et le soir idolâtre,
> Il dîne de l'autel et soupe du théâtre.

Hélas ! le pauvre abbé ne dînait pas tous les jours, et pourtant son revenu devait encore décroître. Un ou deux succès au théâtre suffirent pour donner à son nom un retentissement qui devait lui être fatal. Le cardinal de Noailles l'interdit à jamais de ses fonctions sacerdotales et l'abbé n'ayant plus de ménagements à garder, joignit à ses travaux pour la Comédie-Française et pour l'Opéra, ceux plus expéditifs et plus lucratifs de la Comédie Italienne et des théâtres forains. Malgré cela, il ne put jamais parvenir à vaincre la misère : il est vrai qu'il était très-bon, et que presque tout ce qu'il gagnait était employé à soutenir une famille nombreuse et encore moins fortunée que lui.

L'abbé Pellegrin avait près de 70 ans, quand M. de la Popelinière sollicita de lui la faveur d'un poëme d'opéra pour son protégé. Le protégé pouvait passer pour un jeune compositeur, puisqu'il n'avait encore rien fait représenter au théâtre, et n'en atteignait pas moins la cinquantaine. Sa réputation de grand organiste, de savant théoricien, n'inspiraient pas au poëte une confiance absolue ; aussi exigea-t-il que le musicien lui fît un billet de 600 livres pour le garantir des chances d'une chute probable.

Rameau signa le billet et se mit à l'œuvre sur-le-champ. Le poëme de l'abbé était intitulé *Hippolyte et Aricie*; les personnages, moins Théramène, sont les mêmes que ceux de la tragédie de Phèdre, mais l'action est différente ; la mort d'Hippolyte n'en est pas le dénouement. Tout l'appareil mythologique, de rigueur alors à l'Opéra, y est déployé avec une assez grande habileté. Jupiter descend sur la terre, Diane en fait autant, puis Thésée visite les enfers, y cause avec Pluton et avec les trois Parques, etc. ; puis il y a des chœurs, des chasseurs, des matelots ; tout cela était très-musical et devait offrir de grandes ressources au compositeur.

Il y eut chez M. de la Popelinière une espèce de répétition, ou plutôt d'audition préalable de l'opéra. Rameau avait habilement choisi les morceaux les moins difficiles d'exécution, et ceux qu'il croyait être le plus susceptibles de produire de l'effet en dehors de la scène. Son attente ne fut pas trompée, le succès fut immense, et, au milieu de l'enthousiasme général, on ne fut pas peu surpris de voir un petit vieillard, assez mal vêtu, s'élancer vers le musicien qui dominait de sa haute stature tous ceux qui s'empressaient autour de lui pour le féliciter : « Monsieur, dit le pauvre poëte au compositeur, quand on fait de si belle musique on n'a pas besoin de donner de garanties ; voici votre billet : si l'ouvrage ne réussit pas, ce sera ma faute et non la vôtre. » Et devant tout le monde il déchira l'obligation de six cents livres. De la part de tout autre, cet hommage au génie de Rameau n'eut été qu'un

procédé de bon goût ; de la part de Pellegrin, si pauvre et si dénué de ressources, c'était une abnégation admirable.

Dès le lendemain l'ouvrage fut mis en répétition, mais c'est là que devaient commencer les douleurs de l'artiste.

Parmi les continuateurs de Lulli, il y eut des hommes de talent, mais il n'y avait pas eu un génie créateur. Tous avaient suivi, presque pas à pas, les traces du grand musicien que l'on regardait alors comme un modèle qui ne devait jamais être surpassé : Campra, Colasse, Desmarets, de Blâmont, Mouret lui-même, quoiqu'il eût une plus grande fraîcheur d'idées que ses confrères, écrivaient pour les voix et disposaient les instruments exactement comme l'avait fait Lulli quarante ans avant eux. C'était la même coupe pour les ouvertures, les récits, les scènes et les airs de danse. Les mélodies différaient, mais les habitudes de modulation, d'harmonie et d'accompagnements étaient les mêmes.

Rameau vint changer presque tout. Son récitatif était moins simple et plus surchargé de dissonances, ses airs étaient plus accusés, ses rhythmes variés et presque tous nouveaux. Aux mouvements presque toujours lents, il en substituait de vifs et d'animés, et ce qui étonnait surtout, c'était la nouveauté et l'imprévu de la modulation, la force de l'harmonie et les combinaisons de l'instrumentation. Chez Lulli, comme chez ses successeurs, presque toute la partition était écrite pour les instruments à cordes et à cinq parties : les instruments

à vent n'apparaissaient que pour doubler les instruments à cordes dans les tutti, et pour jouer seuls et divisés en famille de flûtes ou de hautbois, dans des ritournelles de quelques mesures seulement. Rameau abandonnant ce système, faisait faire des rentrées aux flûtes, aux hautbois, aux bassons, sans interrompre le jeu de la symphonie, donnant à chaque instrument une partie indépendante et distincte, assignant à chacun un rôle différent, faisant en un mot l'essai de ce qui s'est constamment pratiqué depuis. Avait-il étudié ce procédé en Italie, l'avait-il deviné ? Ce serait un point à éclaircir. Comme ce n'est que dans quelques morceaux de l'opéra qu'il en use et que dans certains autres il conserve l'ancienne méthode, on peut se demander si ces tâtonnements étaient dictés par la timidité de l'essai d'une chose absolument nouvelle ou par la crainte que devait lui inspirer l'inhabileté des exécutants. Je pencherais plutôt pour ce dernier motif, car il est à remarquer que les innovations ne se font jour que petit à petit dans cette partition d'*Hippolyte et Aricie*. L'ouverture est entièrement calquée sur le modèle de celles de Lulli, presque tout le prologue est aussi dans cette manière. Ce n'est qu'à la dernière scène qu'on remarque une gavotte chantée, *A l'Amour rendons les armes*, d'un rhythme vif, carré et précis et portant le cachet d'un style entièrement nouveau pour l'époque. Le premier acte n'offre pas non plus de grandes innovations, si ce n'est dans l'harmonie qui est plus riche et plus variée. Mais le deuxième acte, celui de l'enfer, est tout une révolution musicale. Un air de basse chanté

par Thésée avec accompagnement en dessins d'arpéges dans les violons, signale une coupe toute nouvelle.

Puis les récitatifs de Pluton, les airs des furies, les chœurs de démons et enfin l'admirable trio des Parques prouvent toute la puissance du génie de Rameau. Ce trio, disposé pour trois voix d'hommes, est malheureusement devenu inexécutable. La partie supérieure est écrite pour la haute-contre et s'élève souvent dans les régions de *sol, la, si, ut, ré.* Cette voix n'existe plus, on n'arrivait à ces notes que par une émission blanche et nasale, proscrite depuis longtemps de tout système de chant raisonnable. En transposant le morceau, la partie inférieure arriverait à des notes impossibles, il faut donc se contenter de lire ce morceau, d'en exécuter les accompagnements et de se figurer l'effet des voix par l'imagination. Néanmoins, malgré l'imperfection d'un tel mode d'exécution, on sera frappé de la grandeur et de la noblesse de la ritournelle en sol mineur, exécutée par les violons, et qui devient ensuite l'accompagnement du début du trio : *Quelle soudaine horreur ton destin nous inspire.* Le récitatif de Pluton qui précède ce trio, *Vous qui de l'avenir percez la nuit profonde*, porte aussi un cachet de grandiose et de sombre majesté, digne de rivaliser avec les plus belles inspirations des maîtres de toutes les époques. —Le passage enharmonique qui accompagne les paroles, *Où vas-tu, malheureux*, était alors d'une hardiesse dont on se fera peut-être une idée, en apprenant que la pre-

mière fois qu'on voulut l'essayer à l'orchestre de l'Opéra, les musiciens, après plus d'une heure d'efforts infructueux, durent renoncer à l'exécution, et comme Rameau insistait, le chef d'orchestre jeta son bâton sur le théâtre, déclarant qu'il ne se chargeait pas de diriger cette musique impossible. Rameau se leva lentement, et ramenant avec son pied le bâton jusqu'au pupitre du chef d'orchestre : « Monsieur, lui dit-il, n'oubliez pas qu'ici vous n'êtes que le maçon et que je suis l'architecte; c'est à moi de commander ; que l'on recommence. » Et l'on recommença, mais l'exécution ne fut guère plus heureuse, et il est à croire qu'aucun contemporain de Rameau n'a jamais entendu cette belle transition exécutée d'une manière satisfaisante, car vingt-cinq ans plus tard J.-J. Rousseau écrivait que les passages enharmoniques étaient impossibles au théâtre, et que les essais qu'on en avait faits n'avaient jamais produit que d'affreuses cacophonies.

On peut penser que l'opinion des exécutants ne devait guère être favorable à une musique tellement au-dessus de leurs forces ; aussi, malgré la beauté des chœurs et des autres parties de l'ouvrage, *Hippolyte et Aricie* n'obtint qu'un médiocre succès.

Quelques connaisseurs reconnurent cependant la supériorité de Rameau. Disons à la gloire d'un grand musicien de l'époque, de Campra, le plus habile des compositeurs depuis Lulli, qu'à cette première représentation, comme quelques musiciens dénigraient hautement l'œuvre et l'auteur : « Ne vous y trompez pas, leur dit

Campra, il y a plus de musique dans cet opéra que dans tous les nôtres, et cet homme-là nous éclipsera tous. »

La prédiction devait s'accomplir ; mais l'opinion publique avait besoin de s'éclairer. Rameau fut si découragé de son insuccès, qu'il prit la résolution de renoncer au théâtre. « J'avais cru que mon goût plairait au public, disait-il, je vois que j'étais dans l'erreur, il est inutile de persévérer. » Fort heureusement on parvint à lui rendre le courage, et il entreprit une œuvre nouvelle; celle-ci était d'un genre tout différent. C'était un ballet intitulé *les Indes galantes*.

Ce que l'on appelait alors un ballet ne ressemblait nullement au genre d'ouvrage que nous nommons ainsi de nos jours. C'était un opéra où la danse tenait une assez grande place, mais où elle n'était jamais amenée que par une succession de scènes chantées. La danse existait déjà, mais non la pantomime. Ce ne fut guère que quarante ans plus tard que Noverre inventa ou introduisit en France le ballet pantomime.

En général, dans les ballets du temps de Rameau, comme *les Indes galantes*, *les Eléments*, *les Grâces*, etc., chaque acte formait une action séparée, mais la réunion de tous les actes se rapportait au titre générique.

Ce que l'on avait surtout reproché à Rameau, c'était la sévérité, la bizarrerie, l'excès d'originalité, l'abus des dissonances et des modulations. Il espérait prouver, dans un sujet gracieux, que son talent savait se plier à tous les genres. On lui avait fait un crime d'avoir voulu faire autrement que Lulli; aussi eut-il grand soin, dans

son nouvel ouvrage, d'écrire dans le style de ce maître ce que l'on appelait les *scènes*, c'est-à-dire la partie déclamée.

Mais il arriva le contraire de ce qu'il avait prévu : le public trouva très-monotones ces scènes où il s'était efforcé de se conformer à la manière de Lulli, et il applaudit avec transport les morceaux où il s'était laissé aller à son inspiration. Ce fait nous est confirmé par la préface dont Rameau fit précéder la publication de sa nouvelle partition : « Le public ayant paru moins satis-
» fait des scènes des *Indes galantes* que du reste de
» l'ouvrage, je n'ai pas cru devoir appeler de son juge-
» ment ; et c'est pour cette raison que je ne lui présente
» ici que des symphonies entremêlées des airs chan-
» tants, ariettes, récitatifs mesurés, duos, trios, qua-
» tuors et chœurs, tant du prologue que des trois pre-
» mières entrées, qui font en tout quatre-vingts mor-
» ceaux détachés, dont j'ai formé quatre grands con-
» certs en différents tons : les symphonies y sont même
» ordonnées en pièces de clavecin, et les agréments y
» sont conformes à ceux de mes autres pièces de clave-
» cin, sans que cela puisse empêcher de les jouer sur
» d'autres instruments, puisqu'il n'y a qu'à prendre
» toujours les plus hautes notes pour les dessus, et les
» plus basses pour la basse. Ce qui s'y trouvera trop
» haut pour le *violoncello* pourra y être porté une octave
» plus bas. Comme on n'a point encore entendu la nou-
» velle entrée des *sauvages*, que j'ajoute ici aux trois
» premières, je me suis hasardé de la donner complète.
» Heureux si le succès répond à mes soins ! Toujours

» occupé de la belle déclamation et du beau tour de
» chant qui règnent dans le récitatif du GRAND LULLI,
» je tâche de l'imiter, non en copiste servile, mais en
» prenant, comme lui, la belle et simple nature pour
» modèle. »

On voit, par cette péroraison, que Rameau voulait fermer la bouche à ses antagonistes, et cet hommage publiquement rendu à Lulli lui valut beaucoup de partisans. Les airs chantés, et surtout ceux consacrés à la danse, dans ce nouvel ouvrage, avaient eu beaucoup de succès : ce succès augmenta, lorsque l'on y ajouta la quatrième entrée, celle des *sauvages*.

Dans un de ses recueils pour clavecin, Rameau avait publié une pièce intitulée *les Sauvages*. Elle avait été très-remarquée et méritait de l'être. Il eut l'idée de l'intercaler dans cet acte et d'en faire l'accompagnement du duo : *Forêts paisibles*. Le duo fit de l'effet au théâtre ; mais en fin de compte, les parties vocales n'étaient que l'accompagnement ; le véritable chant était celui de l'orchestre exécutant l'air, et cette mélodie, devenue populaire, est connue de tout le monde. Ce qu'il y a de singulier, c'est que son caractère est âpre, rude et vigoureusement indiqué par les notes pointées, qui lui donnent une vigueur et une énergie très-prononcées. Dans l'accompagnement du duo, en raison du sens des paroles, elle devrait prendre, au contraire, un sentiment de placidité qui semble être l'opposé de sa conception première. Dalayrac a intercalé ce thème dans l'opéra d'*Azemia* ; mais lui aussi l'a employé comme accompagnement d'une prière des sauvages au lever du

soleil, par conséquent, dans un sentiment calme ; tandis qu'il aurait dû présider à quelque action énergique, et être placé comme le bel air des Scythes, par exemple, dans l'*Iphigénie en Tauride* de Gluck.

Les *Indes galantes* avaient prouvé toute la flexibilité du talent de Rameau ; ce ballet avait été représenté en 1735, deux ans après *Hippolyte et Aricie*. Il fallut encore deux années de repos, ou plutôt de travail, avant que Rameau fît représenter un nouvel ouvrage. Mais cet opéra devait être son chef-d'œuvre : c'était *Castor et Pollux*, joué pour la première fois en 1747.

Jusque là, malgré la représentation des deux ouvrages précédents, le talent dramatique de Rameau avait pu, sinon être contesté, du moins mis en discussion. Le succès de *Castor et Pollux* ferma la bouche à ses détracteurs, et de ses partisans fit des fanatiques. Il aut dire aussi que, de tous les ouvrages de Rameau (et ils sont nombreux), c'est le seul où le sujet et les paroles soient à la hauteur de la musique. C'était un véritable chef-d'œuvre comme pièce, d'après la poétique et les exigences du genre de l'opéra, tel qu'on l'entendait alors. Les passions humaines y étaient habilement mises en jeu ; l'amour, l'amitié poussés à l'héroïsme ; la valeur, le désespoir, la joie s'y déployaient tour à tour ; l'élément mythologique de rigueur venait prêter toute sa pompe au spectacle ; d'une fête on passait à un combat, du combat à une cérémonie funèbre ; puis, des Champs-Elysées on allait aux Enfers, et on ne retournait sur la terre que pour se reposer de tant d'émotions par le déploiement des sentiments les plus doux,

les plus nobles et les plus généreux. Le cadre offert au musicien était immense, mais celui-ci l'avait rempli avec une merveilleuse variété de tons et de couleurs.

On remarque, au premier et au second acte, deux airs de bravoure pour haute-contre, qui donnent l'idée la plus grotesque du goût de chant qui régnait alors : mais, malgré la forme surannée des agréments, on ne peut s'empêcher de reconnaître qu'il y a dans ces morceaux une excellente coupe, et la preuve de leur supériorité est l'adoption générale qu'en firent tous les compositeurs pendant plus de soixante ans : les grands airs à roulades de Grétry et de ses contemporains sont exactement coupés comme ceux de *Castor et Pollux*, et ne sont guère moins ridicules sous le rapport vocal ; seulement, ils sont imités, et les premiers étaient inventés.

Dès le début du second acte, le génie de Rameau se révèle dans toute sa puissance ; le chœur, *Que tout gémisse!* est d'une couleur et d'une expression admirables. Cette gamme en demi-tons exécutée à trois parties, en imitations, est du meilleur effet, et produit l'harmonie la plus riche et la plus pittoresque ; les voix ne font entendre que quelques notes entrecoupées pendant que se poursuit le dessin d'orchestre. Certes, cette analyse incomplète ne peut donner l'idée d'une chose bien neuve ; mais tout cela était tenté pour la première fois ; et, d'ailleurs, il règne dans cet admirable morceau un sentiment de grandeur et de tristesse qu'on peut comprendre en l'écoutant ou en le lisant, mais qu'il serait impossible de faire apprécier autrement que par la citation même de ce chœur.

Le morceau qui s'enchaîne à ce chef-d'œuvre est un autre chef-d'œuvre ; c'est le fameux air : *Tristes apprêts, pâles flambeaux*. Le chœur, *Que tout gémisse !* est en *fa* mineur ; l'air qui suit immédiatement est en *mi* bémol : ces deux tons si éloignés sont reliés ensemble par trois notes des basses à l'unisson *fa, la* bémol, *mi* bémol ; puis arrive la ritournelle de l'air en *mi* bémol. Je suis obligé de revenir sans cesse sur cette impuissance des mots à peindre les sons, et sur la crainte de rester inintelligible. Il est certain qu'on ne peut guère se douter, en lisant ce que je viens d'écrire, qu'il y ait un trait de génie dans la simplicité de cette transition. Elle était pourtant d'un effet si prodigieux, que, pendant plus d'un demi-siècle, les musiciens ne cessaient de citer le *fa, la, mi* de Rameau comme l'exemple de la plus grande hardiesse de modulation qu'on pût jamais tenter.

L'air : *Tristes apprêts* est peu mélodique ; mais il offre le type de la plus noble déclamation, et je n'en sache pas de plus beau dans tout le répertoire des grands musiciens qui ont adopté cette école de déclamation, sans en excepter Gluck lui-même.

Dans l'acte de l'Enfer se trouve le chœur *Brisons tous nos fers*, dont le rhythme syllabique est si puissamment accentué. C'était encore une invention de Rameau. Avant lui, tous les chœurs de démons qu'on avait faits n'avaient guère d'autre expression que celle de gens en colère ; la couleur infernale, si je puis m'exprimer ainsi, leur manquait complétement. Rameau sut l'imprimer à ses compositions ; et il n'a pas fallu moins que

les admirables chœurs de démons du second acte de l'*Orphée* de Gluck pour faire oublier ceux du quatrième acte de *Castor et Pollux*.

Mouret, l'un des plus charmants compositeurs de l'époque transitoire de Lulli à Rameau, celui que ses contemporains avaient surnommé le musicien des Grâces, perdit la raison peu de temps après l'apparition de *Castor et Pollux*. On fut obligé de l'enfermer à Charenton, et dans ses accès de fureur il ne cessait de chanter le fameux chœur : *Brisons tous nos fers*. On a même prétendu que Mouret devint fou d'enthousiasme ou de jalousie après l'audition de ce chef-d'œuvre, mais rien ne me semble devoir confirmer cette assertion. Il y a une telle distance de Mouret à Rameau, que l'idée de jalousie me semble impossible, et à quelque degré que pût être porté l'enthousiasme dans la tête avignonnaise de Mouret, il n'est guère probable qu'il l'eût été au point de la lui faire perdre entièrement. Mouret avait près de cinquante-cinq ans lorsqu'il perdit successivement les places de directeur du Concert spirituel, de compositeur de la Comédie italienne et de directeur de la musique de la duchesse du Maine. Les émoluments de ces trois places composaient tout son revenu, et l'on doit supposer que la privation de toutes ces ressources fut la principale cause de l'aliénation mentale qui, l'année suivante, le conduisit au tombeau.

Le morceau le plus saillant de la scène des Champs-Elysées est le charmant air : *Dans ces doux asiles*. Depuis quelques années, ce morceau est exécuté, aux concerts du Conservatoire, sous le titre de : *Chœur de*

Castor et Pollux, et il y produit un effet immense. Dans l'intérêt de la vérité et pour éviter des recherches inutiles à ceux qui voudraient rencontrer ce prétendu chœur dans la partition de *Castor et Pollux,* je dois raconter par quelle transformation cet air est devenu un chœur.

Je demande pardon à mes lecteurs d'être obligé de me mettre en jeu, mais il me serait difficile de faire autrement, puisque je suis *l'arrangeur* de ce morceau.

Auber se trouvant un soir chez moi, il y a sept ou huit ans, me citait la merveilleuse facilité de Scribe à parodier des paroles sur des mélodies que lui fournissent les compositeurs. Savez-vous, me dit-il, que c'est un grand avantage que nous avons sur les musiciens qui nous ont précédés? Eux, étaient obligés d'astreindre leur génie à traduire en musique des vers sans rhythme et mal coupés, tandis que nous, lorsqu'il nous arrive de trouver un chant qui puisse s'adapter à la situation, nous avons sur-le-champ notre poëte pour y ajuster des paroles qui suivent tous les caprices de notre coupe et de notre mesure.

— Croyez-vous donc, lui répondis-je, que ce soit une chose si nouvelle? Il y a plus de cent cinquante ans que les musiciens en agissent ainsi avec leurs librettistes, et Lulli faisait parodier par Quinault des paroles sur tous ceux de ses airs de danse qui lui semblaient susceptibles d'être chantés.

— Etes-vous bien sûr de ce que vous dites-là? N'est-il pas plus probable que Lulli prenait la mélodie de ses

airs chantés pour en faire le thème de ses airs de danse ?

— Je ne le crois pas, mais s'il m'est impossible de vous prouver que j'ai raison, pour ce qui concerne Lulli et Quinault, j'ai une autorité irrécusable pour Rameau. Voici un air charmant publié par lui en 1727 dans ses airs de clavecin, et que je retrouve en 1735, intercalé comme air de danse et comme air chanté dans *Castor et Pollux*. Et je me mis à lui jouer d'abord la mélodie de Rameau, puis à lui chanter avec les paroles parodiées par Gentil Bernard :

> Dans ces doux asiles,
> Par nous soyez couronnés,
> Venez ;
> Aux plaisirs tranquilles,
> Ces lieux charmants sont destinés.
> Ce fleuve enchanté,
> L'heureux Léthé,
> Coule ici parmi les fleurs ;
> On n'y voit ni douleurs,
> Ni soucis, ni langueurs,
> Ni pleurs.
> L'oubli n'emporte avec lui
> Que les soucis et l'ennui :
> Le Dieu nous laisse,
> Sans cesse,
> Le souvenir
> Du plaisir.

Quand bien même, ajoutai-je, la date de la mélodie ne ferait pas foi, l'irrégularité de mesure, et cette succession de neuf vers masculins prouveraient que la nécessité du rhythme musical a seule pu déterminer le poëte à adopter cette coupe bizarre. Vous voyez bien

que ni vous ni moi n'avons été les premiers à user de la complaisante facilité de notre poëte.

— Mais Auber avait déjà oublié le motif de notre discussion, il était tout entier au charme du morceau que je venais de lui faire entendre, et il me pria de le lui répéter. Ah! s'écria-t-il, je connais quelqu'un qui serait bien heureux d'entendre cette mélodie.

— Eh! qui donc?

— Parbleu, c'est le roi. Il raffole de vieille musique, et, à vrai dire, je crois qu'il n'aime que celle-là, et que ce n'est que par pure bonté et par politesse qu'il veut bien quelquefois me complimenter sur la mienne. Vous-même l'avez éprouvé, car ce qu'il apprécie le plus de tout ce que vous avez fait, ce sont vos arrangements de *Richard* et du *Déserteur* qu'il vous avait demandés.

— Eh bien! quelle difficulté y a-t-il à ce que j'arrange la musique de Rameau comme j'ai arrangé celle de Grétry et de Monsigny?

— Vraiment, vous m'arrangeriez cela pour mes concerts de la cour?

— Mais bien certainement.

— Et huit jours après je portais à Auber le chœur: *Brisons nos fers*, et l'air: *Dans ces doux asiles*, arrangés pour les voix et pour l'orchestre. Cela fut exécuté la semaine suivante chez Louis-Philippe, et, — je dois le dire, — à sa grande satisfaction.

Après 1848, M. Girard, qui avait été chef d'orchestre des concerts du roi et qui l'était et l'est encore de la société des concerts, eut l'idée d'y faire exécuter le morceau que j'avais arrangé. Mais il en supprima la pre-

mière partie, celle qui se composait du chœur : *Brisons tous nos fers*, et ne conserva que l'air : *Dans ces doux asiles*. Dans la partition de Rameau, ce menuet était d'abord exécuté par l'orchestre, puis chanté par une voix seule : ce que j'ai ajouté est la reprise en chœur. L'orchestration n'est pas celle de Rameau, c'est celle que j'ai calquée sur la réduction au clavecin de la partition gravée, mais l'harmonie très-élégante de cette orchestration, ainsi que celle du chœur, est bien celle indiquée par la réduction.

Je n'analyserai pas ce délicieux morceau que tous les amateurs ont entendu et applaudi aux concerts du Conservatoire, mais je dois dire qu'il n'est pas le seul de l'œuvre de Rameau qui soit digne de la réhabilitation que j'ai été assez heureux pour lui procurer, et que plus d'une mélodie de cet homme célèbre peut prouver combien son génie se produisait sous les aspects les plus variés. Je ne poursuivrai pas plus loin l'examen des opéras de Rameau : cette tâche est trop ingrate. D'ailleurs ces appréciations sont sans intérêt pour ceux qui ne connaissent pas ces ouvrages et complétement inutiles pour le petit nombre de ceux qui ont eu la patiente curiosité de les compulser. Je me contenterai de compléter la liste de ses productions dramatiques.

Après *Castor et Pollux*, il fit successivement représenter : les *Talents lyriques*, 1739 ; *Dardanus*, 1739 ; les *Fêtes de Polymnie*, 1745 ; les intermèdes de la *Princesse de Navarre*, comédie, 1745 ; le *Temple de la gloire*, 1745. C'est dans cet ouvrage que la clarinette fut employée pour la première fois au théâtre. L'ouver-

ture est fort originale et est censée représenter l'effet d'un feu d'artifice. Les *Fêtes de l'Hymen et de l'Amour*, 1747 ; *Zaïs*, 1748 ; *Pygmalion*, 1748 ; *Naïs*, 1749 ; *Platée*, 1749 ; *Zoroastre*, 1749 ; *Acante et Céphise*, 1751 ; la *Guirlande*, 1751 ; *Daphnis et Eglé*, 1753 ; *Lysis et Délie*, 1753 ; la *Naissance d'Osiris*, 1754 ; *Anacréon*, 1754 ; *Zéphyr, Nélée et Myrtis, Io*; le *Retour d'Astrée*, 1757 ; les *Méprises de l'Amour*, 1752 les *Sybarites*, 1760. Parmi ces ouvrages, quelques-uns ne sont que des sortes de divertissements en un acte ; plusieurs renferment de charmants détails ; mais on ne peut guère compter comme œuvres sérieuses que *Dardanus* et *Zoroastre*.

Cette multiplicité de petits ouvrages dénotent que l'opéra français était alors à son déclin. *La guerre des Bouffons*, en 1745 ; l'apparition du *Devin du Village*, presque à la même époque, avaient porté un coup mortel aux grands opéras, qu'on commençait à avoir le courage d'avouer très-ennuyeux. De là cette suite de petits opéras ballets en un acte, qui avaient au moins l'avantage d'ennuyer moins longtemps. Cependant, après *la guerre des Bouffons*, on fit (en 1750) une reprise de *Castor et Pollux* qui eut un succès immense.

Rameau mourut en 1764. Il était alors âgé de quatre-vingt-un ans. Ses derniers ouvrages n'avaient eu que de médiocres succès, et il ne travaillait plus qu'à contrecœur. Il était comblé d'honneurs et dans un état de fortune très-honorable, à laquelle n'avait sans doute pas peu contribué la parcimonie que lui ont reprochée tous ses contemporains. Il mourut, croyant, comme

Lulli, laisser après lui des ouvrages immortels ; et cependant ses opéras lui survécurent moins que ceux de Lulli n'avaient survécu à leur auteur. Les opéras de Lulli se jouèrent, en effet, quatre-vingts ans après sa mort, tandis que ceux de Rameau furent complétement abandonnés, dès que les œuvres de Gluck eurent anéanti à jamais les opéras français antérieurs, au système desquels ils appartenaient cependant par plus d'un point.

Je n'ai point tenté d'apprécier Rameau comme théoricien ; cela m'eût entraîné à des considérations beaucoup trop spéciales, et qui sortiraient tout à fait du cadre que je me suis tracé.

Comme compositeur, Rameau fut certainement un très-grand homme, d'un génie inventif et novateur ; mais seulement au point de vue de l'art français. Il ne pourrait être comparé aux compositeurs célèbres italiens ou allemands de son époque. Mais l'ignorance musicale était si grande en France, que les œuvres, les noms même de ces grands musiciens étaient complétement ignorés. Il faut donc considérer Rameau comme ayant presque tout tiré de son propre fonds, et ne le comparer qu'aux compositeurs français qui l'avaient précédé ou à ceux qui vivaient à son époque. Sous ce point de vue, sa supériorité est immense : coupe de morceaux, disposition de parties, agencement des scènes, style dramatique, couleur locale, orchestration, combinaisons d'harmonie et de modulations, rhythmes mélodiques, tout diffère chez lui de ce qu'ont fait ses prédécesseurs.

Lulli a écrit, on peut le dire, le même opéra en quinze ou vingt opéras différents; c'est toujours le même système depuis le premier jusqu'au dernier, tandis qu'il y a une variété extrême dans les ouvrages de Rameau, un grand effort d'user de moyens nouveaux et une grande recherche de la différence de style.

Nous ne connaissons que fort peu son instrumentation, ses partitions n'ayant été publiées que réduites. Il existe, au contraire, l'édition *princeps* imprimée des principaux ouvrages de Lulli, contenant son instrumentation pour instruments à cordes, à cinq parties, assez correctement écrites, avec l'indication des endroits où apparaissaient exceptionnellement les instruments à vent. Une autre édition moins rare des opéras de Lulli, et faite après sa mort, est gravée, et ne contient que la basse chiffrée, et quelques rentrées d'instruments.

La bibliothèque du Conservatoire possède une partition manuscrite de *Castor et Pollux*, mais ce n'est pas l'instrumentation primitive de Rameau, c'est un arrangement fait avec addition de cors et clarinettes, instruments qui n'étaient pas encore connus à l'époque où fut composé cet opéra. Cet arrangement avait été fait par Rebel et Francœur pour une des dernières reprises que l'on fit du chef-d'œuvre de Rameau. Cependant, ce qui doit rester de l'instrumentation de l'auteur peut être l'objet d'une étude assez curieuse, c'est un fouillis de parties surchargées d'ornements et de petites notes dont l'exécution devait être fort difficile et produire un assez triste effet; le travail paraît en avoir été pénible et l'ensemble manque de clarté et d'unité. On conçoit

bien plus l'effet de l'instrumentation de Lulli, qui semble beaucoup mieux ordonnée.

Vers le commencement de ce siècle on donna à l'Opéra quelques représentations de *Castor et Pollux* dont Candeille avait refait la musique, mais il avait conservé le chœur : *Que tout gémisse*, l'air : *Tristes apprêts ;* le chœur : *Brisons tous nos fers,* et quelques airs de danse dont faisait sans doute partie le menuet : *Dans ces doux asiles.* Bien en avait pris à Candeille de conserver ces morceaux, car ce furent les seuls qui produisirent de l'effet et valurent quelques représentations à cette reprise, qui fut et sera sans doute la dernière de ce chef-d'œuvre, réduit à l'état d'ornement de bibliothèque et d'objet d'étude et de curiosité.

Il est cruel, en terminant une si longue notice, d'être obligé de prévoir le jugement de ses lecteurs, et de s'avouer à soi-même qu'on n'a fait qu'une chose incomplète. Je me vois pourtant réduit à cette extrémité ; je sens combien peu je suis parvenu à faire partager mon admiration pour les belles choses que renferment les opéras de Rameau, et à faire comprendre les défauts qui tenaient à son éducation et à son époque. Ayant déjà, et à plusieurs reprises, invoqué comme excuse la difficulté de prouver sans pouvoir citer, il ne me reste plus qu'à solliciter l'indulgence des lecteurs dont j'ai, sans doute, fatigué la patience.

GLUCK ET MÉHUL.

LA RÉPÉTITION GÉNÉRALE D'*IPHIGÉNIE EN TAURIDE*.

C'était un curieux spectacle que l'aspect de Paris le 1ᵉʳ janvier 1779. Il était tombé beaucoup de neige pendant la nuit; mais elle n'avait pas tardé à perdre sa blancheur primitive sous les continuels piétinements des allants et venants, et la rue Saint-Honoré faisait l'effet d'un long fossé boueux où s'agitaient, en se poussant et s'évitant cependant avec un soin extrême, les piétons endimanchés qui allaient rendre leurs devoirs ou présenter leurs hommages, style du temps, à leurs protecteurs.

L'usage des cartes n'était pas encore venu, et il fallait aller en personne faire ces souhaits menteurs pour

la prospérité annuelle de gens dont on se soucie fort peu, mais que l'intérêt personnel force à ménager. Chaque porte d'hôtel de grand seigneur était assiégée de fournisseurs, de solliciteurs, qui venaient inscrire leurs noms chez le suisse, qui, recouvert de sa brillante livrée, souriait aux uns : c'était ceux qui, pour s'assurer en temps utile une entrée profitable dans l'hôtel, avaient soin d'en adoucir le cerbère avec quelque écu de six livres, tandis que sa mine renfrognée semblait annoncer à ceux qui, par pauvreté ou manque d'usage, se contentaient de s'inscrire sur le registre, que Monseigneur serait rarement visible pour eux dans le courant de l'année.

Cependant, tout était en mouvement au dehors : les chaises à porteurs se croisaient en tous sens ; ceux qui étaient assez heureux pour éviter d'être écrasés par les chevaux de carrosses, avaient encore à se garder d'être renversés par les porteurs de chaises qui rasaient les maisons, pour éviter eux-mêmes les chevaux, les coureurs et les grands lévriers dont tout homme bien né devait alors faire précéder son équipage.

Le plus curieux était l'air désappointé de quelques piétons malencontreux qui, malgré toutes leurs précautions, s'étaient vus mouchetés de la tête aux pieds de cette boue noire et infecte qu'on ne trouve qu'à Paris, et qui faisait le plus singulier effet sur le costume prétentieux dans lequel ils avaient l'air déjà si embarrassés.

Aujourd'hui, lorsqu'un courtaut de boutique sort le dimanche, son habit de fête diffère bien peu de celui sous lequel il sert ses pratiques dans la semaine ; mais

alors il n'en était pas ainsi, et il fallait avoir les bas blancs, l'habit à la française, l'épée au côté et les cheveux poudrés pour oser se montrer quelque part, et je laisse à penser quelle grotesque figure devait faire le pauvre diable qui ne revêtait peut-être cet accoutrement qu'une ou deux fois dans l'année au plus. Notre carnaval, où nous voyons barboter dans les ruisseaux quelques garçons perruquiers déguisés en marquis, peut seul nous donner une idée de ce singulier spectacle.

Les environs du Palais-Royal, où était situé le théâtre de l'Opéra, étaient surtout encombrés par la foule ; on voyait avec surprise les équipages s'arrêter et faire la file devant une assez modeste maison de la rue des Bons-Enfants. Il n'y avait ni suisse ni concierge à la porte pour recevoir les visiteurs empressés : c'était un modeste portier qui, tout étonné de cette affluence extraordinaire, répondait avec un gros air bête à ceux qui se présentaient :

— Monsieur le chevalier est sorti, mais si vous voulez vous donner la peine de repasser à trois heures, il y sera certainement, car c'est toujours à cette heure-là qu'on lui sert la soupe. »

Les grands laquais lui riaient au nez et les autres personnes levaient les épaules, quand demandant la liste pour s'inscrire, le portier leur répondait qu'il n'avait jamais eu de papier chez lui, vu qu'il ne savait ni lire ni écrire.

Ennuyé de toutes ces questions et surtout du peu d'effet que produisaient ses réponses, notre portier avait fini par se blottir au fond de sa loge et, à chaque figure

qui s'avançait vers son carreau, il articulait d'une voix chagrine un : Il n'y est pas, à faire reculer les plus intrépides.

Cependant un grand jeune homme de seize à dix-sept ans tout au plus, à la taille élancée, à la figure maigre et spirituelle, ne se contenta pas de cette laconique réponse et voulut savoir à quelle heure il y serait : se souvenant encore des ricanements qu'avait provoqués l'annonce de l'heure où M. le chevalier avait l'habitude de manger sa soupe, le portier crut plus prudent de répondre qu'il n'en savait rien, et le pauvre jeune homme se retira tout confus.

Depuis un an il était tourmenté du désir de voir Gluck de près ; ce désir avait fini par devenir un besoin, l'objet de toutes ses pensées, et il venait de prendre une grande résolution, c'était d'aller trouver l'illustre compositeur quoiqu'il ne fût pas connu de lui, et de lui demander sa protection et des leçons de composition.

Ce n'était rien de former ce projet, il fallait encore l'exécuter, et depuis bien longtemps il remettait de jour en jour la visite qu'il comptait lui faire.

Sa timidité naturelle, jointe à l'admiration portée jusqu'à l'enthousiasme dont il était pénétré pour l'auteur d'Orphée et d'Alceste lui faisaient toujours reculer cette démarche.

Mais enfin l'approche du premier jour de l'an l'avait enhardi et prenant, comme on dit, son courage à deux mains, il s'était acheminé vers la demeure de celui dont il redoutait et désirait si vivement la présence.

Dès la veille au soir, il s'était physiquement et mo-

ralement préparé à cette importante entrevue, d'abord en passant en revue sa garde-robe, occupation qui n'avait pas été fort longue, ensuite en ruminant un beau discours d'introduction dont il attendait le plus grand effet.

« Monsieur, devait-il lui dire, je suis un pauvre jeune homme enthousiaste de votre admirable talent, nourri des chefs-d'œuvre dont vous avez enrichi la scène française, je n'ai pu résister au désir de connaître l'homme immortel qui les a produits. Peut-être le vif désir que j'ai de m'essayer dans un art dont vous avez reculé les limites, vous fera-t-il excuser ma témérité lorsque j'ose venir vous demander quelques conseils pour guider mes premiers pas dans la carrière difficultueuse que je veux embrasser. »

Ma foi, se disait notre jeune homme, cela me semble parfaitement tourné, et le chevalier Gluck ne manquera pas de me répondre :

« Jeune homme, j'aime ce noble enthousiasme : il est le présage des succès qui vous attendent dans un art que vous paraissez comprendre. Venez et je me ferai un plaisir de vous initier dans les secrets de la composition. »

Et j'irai, il me donnera des billets pour aller voir ses opéras, et il m'en fera composer, et j'aurai de grands succès et je serai un jour un grand musicien ! C'est, bercé par ces délicieuses idées que notre jeune artiste s'endormit le 31 décembre 1778.

Lorsqu'il s'éveilla, ses craintes recommencèrent : s'il allait mal me recevoir, s'il ne voulait pas m'écou-

ter... bah!!! du courage... le vieil abbé de la Valledieu avait raison, avec ses citations latines : *Macte animo, generose puer*, me disait-il, quand il me vit partir pour Paris ; vous êtes, quoique bien jeune, le meilleur organiste que puissent se vanter de posséder les communautés religieuses de province, mais Paris est un grand théâtre où vous êtes appelé à briller ; heureuse la paroisse qui vous possédera : allez en avant et vous parviendrez, *audaces fortuna juvat !*

Pauvre abbé, il ne se serait pas tant empressé de m'envoyer à Paris, s'il avait pensé que l'Opéra fût la paroisse où je veux faire mes premières armes ! n'importe, il avait raison. J'irai en avant et je parviendrai... jusqu'au chevalier Gluck. »

Pendant ce monologue le jeune musicien avait brossé son habit noir à boutons d'acier, passé ses bas de soie, mis son épée, pris son chapeau sous son bras, et en quelques enjambées il eut bientôt franchi les quatre étages qui séparaient sa chambrette de la boutique du perruquier qui se trouvait au bas de la maison de la rue de Grenelle-Saint-Honoré.

Il lui fallut attendre que toutes les pratiques eussent passé par les mains du frater pour recevoir le retapage et l'œil de poudre qui devaient achever de lui donner l'air de bonne compagnie qu'il croyait indispensable pour se présenter chez le chevalier Gluck. Son tour vint enfin, et frisé, pommadé, poudré, tout pimpant, il se rendit sur la pointe du pied dans la rue des Bons-Enfants.

Nous avons vu l'accueil que lui fit le portier, et son

il n'y est pas et *je n'en sais rien*, donnèrent un coup cruel à notre pauvre jeune homme. Il voyait toutes ses espérances détruites, et c'est le cœur gros et la tête basse qu'il reprit le chemin de sa modeste demeure.

Il ne pensait plus, comme en venant, à se garder des carrosses, des porteurs de chaises et des piétons dont il embarrassait à chaque instant la marche précipitée ; les regards fixés à terre, il ne voyait rien, allant devant lui machinalement, poussé, repoussé, heurté et marchant quelquefois au milieu du ruisseau, croyant longer le bord des maisons : il fut bientôt tiré de sa rêverie par des cris de gare, gare donc ! répétés à plusieurs reprises : il tourne la tête et se voit presque sous les pieds de deux chevaux fringants, qu'un gros cocher ne pouvait plus retenir, et qui étaient près de lui passer sur le corps. Il veut fuir en avant, impossible, un autre carrosse venait presque dans la même direction ; heureusement il aperçoit à sa droite une chaise à porteur dont la glace était ouverte ; notre jeune homme était agile, et la frayeur lui communiquant une adresse dont il ne se serait jamais cru capable en toute autre occasion, il se précipite dans la chaise par le panneau ouvert, la tête la première et, s'accrochant des deux mains au collet du propriétaire de la chaise, il introduit vivement le reste de son individu dans l'étroite machine, et ses deux pieds crottés vont se poser sur les genoux et la culotte pailletée du légitime possesseur d'un lieu envahi si brusquement, qui se met à jeter les hauts cris :

— Au secours ! ze souis estropié !!! ze souis perdou !

Les porteurs qui ne s'attendaient pas à ce supplément

de charge, laissent rudement tomber la chaise sur ses quatre pieds, et les deux locataires se repoussant vivement pour éviter le contre-coup qu'allaient se donner leurs deux visages, restent alors en attitude et peuvent se considérer un instant.

— Ah ! mon Dieu, c'est mossiou Méhoul !...

— C'est monsieur Vestris ? — Reconnaissance des plus burlesques.

Méhul raconte au vieux Vestris comme quoi il vient d'échapper au danger d'être écrasé, et pour l'empêcher de s'apercevoir du désordre qu'il vient d'apporter dans sa brillante toilette, il lui saute au cou, le nommant son libérateur, l'assurant que sans lui il était un homme mort, etc.... Le vieux danseur se laisse faire, il se rengorge même, et reçoit tous les remerciements que lui adresse le jeune musicien.

— Mon ser ami, ze souis ensanté de vi avoir sauvé la vie et d'être votre libérator ; ça ne mettait zamais arrivé de sauver la vie à personne, et ze veux vous présenter à mes amis, qui dînent auzourd'hui chez moi. Vi allez rentrer chez vous sanzer de toilette, et ze vous attends à trois houres, parce que ze danse ce soir.

Ici l'embarras de Méhul devient fort grand, vu qu'il n'a qu'un seul habit de cérémonie, c'est celui qu'il a sur lui ; il refuse donc l'invitation.

— Dou tout, dou tout, ze veux montrer à ces Messious et à ces dames oun brave zeune homme dont z'ai été assez houroux pour sauver la vie, et vi serez ensanté de faire lour connaissance ; c'est M. Noverre, M. Dauberval, M^{lle} Guimard, M^{lle} Hénel, M. Legros,

M. Larrivée, M^lle Levasseur, et généralement tous ceux qui doivent danser et chanter dans le nouvel opéra qu'on va mettre en répétition, et qui est de M. le chevalier Gluck.

A ce nom magique, Méhul n'hésite plus un seul instant, il accepte l'invitation ; mais il ne saurait retourner chez lui ; croyant ne pas rentrer avant le soir, il a donné congé à son valet de chambre et sa porte est fermée.

Vestris croit sans peine à toutes ces menteries, ce ne sera pas un obstacle, il lui donnera de quoi changer, il promet un supplément de paie à ses porteurs qui s'acheminent péniblement, traînant la victime toujours grimpée sur les genoux de son libérateur, qui commence à trouver que l'homme à qui il vient de sauver la vie est un peu lourd.

Heureusement le trajet n'est pas long. Vestris demeure aussi près de l'Opéra et l'on arrive sans accident à sa demeure.

Le vieux danseur, après avoir affublé tant bien que mal le jeune musicien de quelques habits un peu plus propres que ceux qu'il portait, le présente à tous ses camarades comme un jeune homme de la plus grande espérance, dont il a fait la connaissance dans une maison où il donnait des leçons, et qu'il vient de sauver du plus grand danger au péril de sa vie.

Méhul le laisse dire, et amplifie encore sur les éloges que Vestris ne manque pas de donner à son propre courage.

Les hommes ne font pas grande attention au musicien ; mais quelques-unes de ces dames le regardent

du coin de l'œil avec bienveillance, car il a l'air bien tourné et pas trop embarrassé dans ses habits d'emprunt.

Cependant, la plupart des convives jouant dans la représentation du soir, le dîner ne se prolonge pas, on se sépare de bonne heure ; mais avant de quitter son hôte, Méhul le prend à part :

— Mon cher Vestris, vous pouvez me rendre un grand service : j'ai besoin, absolument besoin de parler à M. le chevalier Gluck, faites-moi le plaisir de me présenter chez lui.

— Hum ! mon ser ami, cela n'est pas très-facile, M. Gluck travaille encore à son opéra et ne reçoit personne. Mais dans quelque temps, dans oun mois, quand il sera plous avancé dans son travail, quand z'irai chez lui pour mes airs de danse, ze vous promets de vous emmener un zour avec moi.

Méhul ne se sent pas de joie, il se confond en reciéments, saute au cou du vieux danseur, qui attribue tout ce délire à la reconnaissance d'avoir eu la vie sauvée par lui, et le jeune musicien regagne sa modeste demeure avec de nouvelles espérances et de nouveaux rêves de bonheur.

Dès ce moment, il fut assidu chez le danseur, son protecteur ; il était rempli de complaisance pour lui, lui faisant répéter ses pas au clavecin, l'applaudissant, le flattant, et lui rappelant de temps en temps sa promesse.

Deux mois se passèrent ainsi ; Méhul commençait à craindre de ne pouvoir jamais arriver au but de ses dé-

sirs, lorsqu'un jour, allant comme d'ordinaire rendre visite à Vestris, il le trouve malade, la figure décomposée, avec la fièvre, et dans son lit.

— Ah! c'est vous, mon zeune ami, ze souis aise dé vi voir, ma, ze souis oun homme mort. Ah! si vi saviez ce qui m'arrive.

— Eh, bon Dieu! qu'y a-t-il donc?

— Ah! mon ser ami, ce scélérat, ce monstre de Gluck a zouré ma perte, ze souis déshonoré, il ne veut pas que ze danse dans soun opéra!

— Eh pourquoi cela?

— Perche, il m'a fait oun air horrible, affreux, à fendre les oreilles, que z'en demande un piu zoli, et qu'il a dit que z'étais oun âne; oun âne, moi, Vestris! Que ze ne m'y connais pas, qu'il se passera de moi, ou que ze danserai sour son infernale mousique.

— Mais, comment est donc cet air?

— Oh! c'est oun horreur; il y a dans l'orchestre des cymbales qui frottent toutes seules, et des violinis qui grincent à faire frémir, ça n'est pas zoli dou tout... et ce n'est rien encore, z'ai voulou essayer de danser à la répétition de ce matin, z'avais réglé oun pas souperbe, ce broutal d'Allemand n'a pas seulement voulou me laisser continouer.

— Qu'est-ce que cela, a-t-il dit, est-ce ainsi que dansent des sauvazes?...

— Il veut que ze danse comme oun sauvaze, moi, le premier danseur dou monde; il veut que ze fasse peur à mossou Larrivée et à mossou Legros, qui sont enssainnés dans oun coin pour être toués après le divertisse-

ment. Ze n'y consentirai jamais, ze souis sorti dou théâtre, tout malade de colère; ma demain, z'irai chez loui, et ze le forcerai bien à me faire oun autre air; ze loui dirai son fait, ze loui prouverai qu'on ne manque pas de respect à oun danseur de mon mérite et comme il n'y en a pas dans le monde entier. Ze voudrais que toute la terre fût dans son cabinet, pour entendre comme ze lui montrerais la soupériorité de moun art sour le sien. Malheureusement, il n'y aura personne, ma ze le ferai savoir à tout l'ounivers.

— Mais, interrompit Méhul, si vous voulez un témoin, je vous accompagnerai.

— Oh! per Dio, vi avez raison, mon ser ami, venez me prendre demain à douze heures, et vi verrez comme z'arranzerai le gros Allemand. Il ne me fera pas peur. Adieu... à demain... Ze vais tâcher de dormir et de reprendre des forces, car cet affront de ce matin m'a toué, ze n'en pouis piu. »

Méhul se hâta de prendre congé de lui, et le lendemain à midi il était à sa porte.

Vestris était sorti depuis une heure; le musicien pense qu'il l'a précédé chez Gluck, et vole à la demeure de ce dernier. Il monte, il sonne, une servante vient lui ouvrir : M. Gluck est à travailler, il ne reçoit personne; Méhul insiste, la servante refuse toujours; une dame paraît; c'est une bonne grosse figure, bien franche, bien ouverte, elle s'informe du sujet de l'altercation : Madame, lui dit timidement Méhul, dont le cœur battait bien fort, M. Vestris m'avait donné rendez-vous pour l'accompagner chez M. Gluck. Je pensais qu'il

m'avait précédé ici, et je… — Et vous désirez l'attendre ? interrompt la grosse dame, avec un accent allemand très-prononcé, rien n'est plus facile, monsieur, venez avec moi ; et elle l'introduit dans une grande pièce fort bien meublée, où figurait un magnifique portrait de la reine.

Après un moment de silence, Méhul se hasarde à dire :

— Et M. Gluck ?

— Mon mari.

— Quoi ! vous êtes madame Gluck ; oh ! madame, que de remerciements ne vous dois-je pas de m'avoir si favorablement accueilli.

La bonne dame ne comprend pas trop ce qu'elle a fait pour mériter tant de reconnaissance, mais sa figure respire tant de bonté, inspire une telle confiance, que bientôt Méhul ne lui cache plus rien.

Il lui raconte son enthousiasme, les efforts qu'il a faits pour pénétrer jusqu'à Gluck, et qu'il se croit aujourd'hui le plus heureux des hommes puisqu'il pourra contempler l'auteur de tant de chefs-d'œuvre.

La bonne Allemande l'écoute avec intérêt.

Cependant l'heure s'écoule, Vestris ne paraît pas, et Méhul s'aperçoit que la conversation languit, vu qu'il a raconté toute son histoire, que madame Gluck ne sachant d'ailleurs que fort peu de français n'a pas grand chose à lui dire.

— Mon Dieu, s'écrie-t-il tout d'un coup d'un air chagrin, ce ne sera donc pas aujourd'hui ?

— Ecoutez, lui dit madame Gluck, il travaille, et per-

sonne ne doit le déranger dans ces moments-là. Vous ne pourrez pas lui parler, mais s'il vous suffisait de le voir...

— Ah! madame, c'est trop de bonheur! s'écrie le jeune artiste.

Alors madame Gluck entr'ouvre doucement une porte, fait passer le jeune homme devant elle, referme le battant derrière lui, et le laisse devant un grand paravant placé entre la porte et le clavecin de Gluck.

Oh! qui pourrait décrire sans l'avoir ressentie cette émotion que donne l'approche d'un grand génie, à un jeune cœur que l'amour des arts remplit tout entier! c'est un Dieu dont on attend la présence : il semble que toutes les perfections physiques doivent embellir celui dont les ouvrages vous ont transporté, et souvent le désenchantement est grand quand on voit la réalité et qu'on découvre l'enveloppe souvent chétive qui recèle une grande âme ou un beau génie.

Je me rappelle, et je n'oublierai jamais l'impression que je reçus la première fois que je vis Cherubini.

J'avais douze ans; j'avais tant entendu parler de cet homme célèbre, mon père et tous les artistes que nous fréquentions témoignaient une telle admiration pour son talent; les applaudissements que j'entendais donner à quelques-uns de ses chefs-d'œuvre, qu'on exécutait alors assez souvent aux exercices du Conservatoire, où mon père me menait tous les dimanches, tout cela avait fait naître les idées les plus bizarres dans mon imagination d'enfant, qui s'était figuré que ce colosse musical

devait être aussi surprenant par sa taille et sa figure que par son génie.

J'étais en pension avec son fils, qu'il vint un jour visiter, pendant que nous étions en récréation ; quand j'entendis notre maître de pension dire à mon camarade :

— Viens voir ton père.

Je ne fus pas maître de moi, je suivis mon condisciple sans qu'on fît attention à moi, et je me trouvai en présence de Chérubini.

Il y a longtemps de cela, et je pourrais décrire toutes les parties du costume de Chérubini, que je dévorais des yeux, ne pouvant me figurer que ce fût lui ; enfin il m'aperçut :

— Quel est ce petit ?

— Mais, lui répondit le maître de pension, c'est le fils d'un artiste de votre connaissance, de M. Adam.

— Ah ! che je lé trouve bien laid !

Voilà le premier mot que m'adressa Cherubini.

Je me sauvai bien vite, le cœur bien gros, car une illusion était déjà perdue pour moi.

Je fus triste toute la semaine, Cherubini m'avait paru si maigre, si petit !

Mais le dimanche suivant, mon père me mena au Conservatoire : on y exécutait une messe de Cherubini ; il redevint aussi grand dans mon esprit qu'avant notre entrevue.

Nous avons laissé Méhul derrière son paravent, cherchant à apercevoir Gluck, assis devant son clavecin, sa forte tête soutenue par une de ses mains, et gesticulant

de l'autre, ayant l'air de déclamer des vers placés sur son pupitre.

Il achevait son quatrième acte d'*Iphigénie en Tauride*. Il en était à la grande scène du dénouement, un peu avant l'intervention de la déesse, lorsque Thoas, irrité des refus d'Iphigénie, veut lui-même immoler la prêtresse et la victime.

Gluck cherchait en ce moment à se rendre compte de l'effet de la scène et de la position des acteurs et des groupes, car sa musique, si fortement dessinée, si puissamment sentie, ne pouvait être composée qu'en ayant sous les yeux les acteurs chargés de l'exécuter.

Méhul maudissait l'immobilité du compositeur, dont la position ne lui laissait voir que le dos.

Tout à coup le musicien se retourne, et Méhul put alors le contempler à son aise.

Gluck avait alors soixante-cinq ans, il était d'une grande taille, que son embonpoint rendait encore plus imposante. Sa tête était belle, quoiqu'elle fût fortement gravée de la petite vérole, non pas de cette beauté qui fait dire aux femmes :

Cet homme-là a dû être fort bien ; mais de cet air de génie qui impose au premier aspect, et qui fait que les visages les plus laids forcent souvent les gens qui pensent à s'écrier :

Voilà une belle figure ! tandis que la réflexion contraire est faite par ceux qui ne voient que la forme et la régularité, sans rendre justice à l'animation que répandent sur les traits le génie et la puissance des idées.

Gluck parut superbe à Méhul.

Entouré d'une grande robe de chambre d'un vert changeant, la tête coiffée d'un petit bonnet de velours noir, avec un mince galon en or, le compositeur allemand fait deux tours dans sa chambre, abîmé dans ses réflexions.

Tout d'un coup, il s'arrête, il prend une table qu'il place au milieu de l'appartement :

— Voici l'autel, dit-il.

Puis il pose auprès une chaise.

— Ce sera la Prêtresse.

Thoas est figuré par un tabouret, des fauteuils représentent les Grecs, les Scythes et le peuple.

Puis il se drape avec sa robe de chambre, et s'écrie en chantant :

> J'immolerai moi-même aux yeux de la déesse
> Et la victime et la prêtresse.

Il passe à la place d'Oreste :

> L'immoler! qui? ma sœur?

Thoas reprend :

> Oui, je dois la punir,
> Et tout son sang.....

Puis, figurant tout d'un coup l'impétueuse entrée de Pylade :

> C'est à toi de mourir!

achève-t-il, en se précipitant sur le tabouret-Thoas pour le frapper du coup mortel.

Le Roi-Tabouret ne peut résister à la violence du choc et cède sous les coups du compositeur qui, n'étant plus retenu par rien, retombe sur le paravent derrière lequel est caché le jeune artiste qui repousse de toutes ses forces la masse qui l'écrase contre le mur. Il n'y tient plus, il étouffe, il est près de se trahir en criant, en appelant à son secours, quand tout à coup une porte s'ouvre à l'autre extrémité de la chambre, un homme s'y précite poursuivi par madame Gluck qui veut en vain lui barrer le passage.

C'est Vestris, la figure animée, qui, déjà irrité par le refus qu'on faisait de le recevoir, apostrophe le compositeur de la manière la plus vive :

— Comment ! ze ne pourrai pas arriver jusqu'à vous, moussou le Tedesco, quand ze viens vi demander de me faire oun autre air, que ze ne pouis pas danser dou tout sour la mousique barbare que vi m'avez faite...

— Ah ! tu ne peux pas danser sur cet air-là ! s'écrie Gluck qui s'était vivement relevé : c'est ce que nous allons voir. Et saisissant Vestris au collet, il le promène de force dans toute la chambre, l'enlevant de temps en temps de terre, lui faisant exécuter la danse la plus bizarre en lui chantant la fameuse marche des Scythes du premier acte.

Le pauvre danseur ne peut résister à l'étreinte de ces deux larges mains de fer qui le tiennent emprisonné.

La figure irritée de Gluck est sans cesse en face de la sienne, pâle de terreur ; les yeux brillants du compositeur plongent dans ses yeux éteints : c'est comme le regard d'un boa qui le fascine.

— Oui, moussou le chevalier, s'écrie-t-il d'une voix entrecoupée, ze danserai, ze danserai très-bien ! ! voyez... ouf... voyez donc...

Et à chaque fois que son puissant antagoniste l'élève à quelques pieds du plancher, malgré lui ses jambes s'agitent, se croisent et exécutent les pas les plus hardis et les entrechats les plus compliqués ; mais la vengeance de l'Allemand ne sera satisfaite que lorsque l'air sera complétement achevé et il n'en a encore chanté que la première reprise.

Le vieux danseur n'en peut plus ; sa poitrine, comprimée par les deux étaux qui le tiennent au collet, ne peut plus laisser échapper l'air, il étouffe, les efforts qu'il a déjà faits l'achèvent.

Gluck ne voit plus rien ; tout entier à l'inspiration de son chant sauvage, il s'anime encore au souvenir de sa composition ; et à chaque instant il en accélère le mouvement : c'est à pas précipités qu'il traîne sa malheureuse victime dont il ne sent plus le poids ; petit à petit c'est un mouvement de rotation qu'il lui imprime ; il valse sur un quatre-temps, peu lui importe, il ne connaît plus rien.

Le danseur asphyxié accroche avec ses jambes tous les meubles qu'il peut rencontrer pour s'en faire un point d'appui ; l'autel, la Prêtresse, Thoas, les Grecs et les Scythes gisent pêle-mêle au milieu de la chambre, enfin un de ses pieds rencontre un des angles du paravent, il s'y cramponne, et la lourde machine pivote un instant sur elle-même et vient s'abattre sur le compositeur et le danseur qui sont renversés du même coup.

Ce dernier se sent libre un instant, il se glisse, il rampe jusqu'à la porte, enfile l'escalier quatre à quatre sans demander son reste, et quand Gluck, tout étourdi de cette danse à laquelle il n'est pas accoutumé, veut de nouveau ressaisir sa victime, que trouve-t-il à sa place ? Un pauvre petit jeune homme, tout pâle, à demi mort de frayeur, qui, les mains jointes et à genoux devant lui, s'écrie :

— Pardon, monsieur Gluck, pardon ! Je ne suis pas un danseur.

— Et qui donc êtes-vous ?

— Un pauvre musicien votre admirateur, qui vient ici pour avoir l'honneur de faire votre connaissance.

Gluck n'y comprend absolument rien ; heureusement sa femme, qui, sans la prévoir, craignant l'issue de cette scène, ne s'est pas éloignée, raconte tout à son mari.

Un sourire de bonté vient alors éclaircir la figure du grand homme.

Il venait de voir son talent méconnu par un vieux danseur imbécile; l'hommage naïf du jeune artiste le dédommage de cette sottise ; son ingénuité, son enthousiasme lui plaisent, il l'accueille avec affection, lui promet sa protection, ses conseils, ses leçons, et lui permet de venir le voir à toute heure.

Méhul est au comble de ses vœux ; tant d'aménité de la part d'un homme qui vient de lui prouver la violence de son caractère le touche jusqu'aux larmes, et c'est la voix émue et le cœur plein de reconnaissance, qu'il lui adresse ses remerciements.

Je laisse à penser s'il fut assidu auprès de son nou-

veau maître, dont les leçons étaient rares à la vérité, mais qui d'un mot lui en enseignait plus que d'autres n'eussent pu faire en quinze jours, d'autant que Méhul avait déjà fait de fortes études dans la partie technique de son art, et que c'était la partie philosophique à laquelle il avait besoin d'être initié. Le plus souvent, les leçons n'étaient que de simples conversations du maître à l'élève, où il lui expliquait comment il était parvenu à cette manière qui n'était qu'à lui, combien ses premiers essais avaient été imparfaits, manquant absolument de modèles; quels dégoûts il avait éprouvés lorsqu'en Italie il avait vu ses ouvrages réussir par des défauts qui, selon lui, auraient dû les faire tomber, tandis que les beautés en étaient tout à fait méconnues.

Cependant les répétitions d'*Iphigénie en Tauride* avançaient beaucoup : la première représentation était fixée au 18 mai, et la répétition générale au 17.

Gluck avait fait entendre quelques fragments de ce chef-d'œuvre à son élève, qui brûlait du désir de le connaître tout entier ; mais jamais il n'avait osé avouer sa misère à son maître, et il était d'une pauvreté qui ne lui permettait pas de payer au spectacle ; il fallut que ce fût Gluck lui-même qui l'engageât à la répétition générale. « Viens me prendre chez moi, petit, lui dit-il, et je te conduirai au théâtre. »

Méhul arriva au rendez-vous avant l'heure, et il ne fut pas peu orgueilleux de sortir avec son illustre protecteur. En marchant dans la rue à côté du compositeur, ses regards se promenaient avec hauteur sur les passants, qui ne prenaient pas garde à lui.

« Voyez, semblait-il leur dire, voilà le premier musicien du monde qui me mène voir la répétition de son opéra, et il cause avec moi comme avec son égal ! »

Arrivés au théâtre, ce fut bien autre chose, plusieurs personnes étaient réunies devant l'entrée des acteurs, et toutes témoignaient par leurs respectueuses salutations l'admiration qu'elles portaient à Gluck ; Méhul se croyait obligé de rendre tous ces saluts qui ne s'adressaient pas à lui.

Comme ils montaient l'escalier du théâtre, le portier, qui s'était aussi incliné devant l'auteur d'*Iphigénie*, voyant une figure inconnue passer devant lui, et esclave de sa consigne comme tous les portiers de théâtre, qui sont bien les cerbères les plus intraitables du monde, voulut l'arrêter un instant :

— Monsieur, on ne peut pas monter, lui dit-il en le retenant par la basque de son habit.

Méhul tremblait déjà de se voir arrêter en si beau chemin, lorsque Gluck, se retournant, mit fin à ce débat en disant au portier d'une voix de tonnerre :

— *C'est mon hami.*

Le portier, tout confus, n'opposa plus d'obstacle, et Méhul se crut plus grand d'un pied : Gluck l'avait appelé son ami. Pourquoi fallait-il qu'il n'y eût que le portier de l'Opéra pour lui entendre donner ce titre glorieux.

Sur le théâtre, Gluck fut bientôt entouré d'acteurs, d'auteurs, de grands seigneurs même, qui alors ne manquaient pas une solennité dramatique ; car, dans ce temps-là, une nouvelle production dans les arts était

un grand événement à la cour et à la ville, et l'annonce d'une pièce nouvelle à l'Opéra ou à la Comédie-Française ou Italienne suffisait pour mettre en émoi Paris et Versailles.

Aussi, de toutes parts avait-on sollicité la faveur d'assister à cette dernière répétition d'*Iphigénie*, et le théâtre offrait un singulier amalgame de gens de tous les costumes et de toutes les conditions : les plus grands seigneurs de la cour s'y trouvaient confondus avec les gens de lettres, les artistes de toutes sortes, glukistes ou piccinistes, venus, les uns pour tout admirer, les autres pour tout blâmer.

Tous les acteurs et actrices du chant et de la danse, même ceux qui ne paraissaient pas dans l'ouvrage, étaient venus à cette solennité.

Un cercle nombreux était formé autour d'une de ces dames : c'était la célèbre Sophie Arnoud, qui, quoique jeune encore, avait quitté le théâtre l'année précédente ; chacun se pressait autour d'elle pour recueillir un de ses bons mots, et elle ne s'en faisait pas faute.

On riait alors beaucoup de l'aventure arrivée à un des plus enragés piccinistes. Il avait écrit au prince d'Andore, en Italie, de lui envoyer la partition de l'opéra qui avait le plus de renommée dans ce pays, et, quelque temps après, il en avait reçu l'*Orfeo* de Gluck : on peut juger de son désappointement ; les quolibets n'avaient pas manqué au pauvre bouffonniste. Sophie n'avait encore rien dit ; mais, le voyant passer rapidement auprès d'elle, elle ne put s'empêcher de lui adresser la parole.

— Eh bien !. mon pauvre ami, est-ce que nous voulons nous raccommoder avec la musique allemande ? avons-nous toujours le cœur déchiré ?

— Du tout, mademoiselle, repartit avec humeur l'individu blessé de se voir rappeler en public sa mystification, jamais M. le chevalier Gluck ne pourra se vanter de m'avoir déchiré le cœur ; c'est bien assez de mes oreilles.

— Vraiment ? c'est fort heureux pour vous, surtout s'il se charge de vous en donner d'autres.

Les éclats de rire accueillirent l'épigramme, et Sophie, une fois lancée, allait continuer son feu roulant, lorsqu'un petit homme, à l'air affairé, un gros rouleau de papier de musique sous le bras, vint l'inviter à faire place au théâtre.

— Je vous en prie, Mademoiselle, laissez-nous la scène libre, nous ne pouvons pas commencer ; voyez tout le monde est sur le théâtre, et il n'y a personne dans la salle.

— Ah ! c'est juste, M. Gossec, je n'y avais pas fait attention, c'est absolument comme quand on joue *Sabinus* ou *La fête au village*.

Gossec lui tourna le dos sur-le-champ, il avait eu son compte, et la citation de deux de ses ouvrages, qui n'avaient pas été heureux, ne pouvait pas lui être assez agréable pour qu'il fût disposé à continuer la conversation.

S'adressant alors aux musiciens :

— Allons, monsieur le chef d'orchestre, nous vous attendons.

— Nous sommes prêts, quand vous voudrez, monsieur le chef du chant, lui répondit Francœur, qui depuis longtemps était à son poste, faites baisser le rideau.

A ce signal, chacun se précipita dans la salle, et la répétition commença.

Iphigénie en Tauride est un chef-d'œuvre trop connu pour que j'entreprenne d'en rappeler les beautés.

Qui n'a été profondément ému dès les premières notes de l'introduction par ce sublime tableau du calme auquel succède bientôt cette tempête rendue encore plus terrible par les cris de terreur d'Iphigénie et des prêtresses de Diane !

Cet ouvrage qui, après cinquante ans de succès, excitait encore de telles impressions, quel effet ne devait-il pas produire sur une génération presque neuve en musique et chez qui les chefs-d'œuvre de l'art succédaient sans transition à des essais presque informes !

Rameau était sans contredit un homme de génie ; mais il y eut une distance immense de ses ouvrages à ceux de Gluck, et depuis l'époque où Rameau avait cessé d'écrire)1760) jusqu'à l'apparition des premiers opéras de Gluck en France (1776), il y avait eu une telle disette de compositeurs que l'on avait été obligé de fouiller dans le vieux répertoire de Lully, et qu'on avait remis quelques-uns de ses ouvrages, revus et réorchestrés par Francœur, Gossec, ou Berton (le père de l'auteur de Montano). Et c'est après ces replâtrages de médiocre musique, que Gluck parut avec toute sa puissance et toute son énergie.

Son orchestration qui nous paraît encore vigoureuse,

malgré le vide de quelques parties, était alors la plus pleine que l'on pût concevoir.

Un simple accord de trombonnes suffisait alors pour faire frémir.

Ces instruments, importés depuis peu d'Allemagne par Gluck, ne s'employaient guère que pour annoncer l'approche des Euménides et des divinités infernales.

Aujourd'hui nous nous en servons pour faire danser, et personne n'ignore l'immense consommation qu'il s'en fait à l'orchestre des bals de l'Opéra.

Cette répétition produisit un effet singulier : les grands seigneurs attendaient pour applaudir que le signal leur fut donné par les artistes et les jugeurs de profession, au milieu desquels ils se trouvaient.

Mais l'émotion était trop profonde pour permettre aux applaudissements d'éclater, et les exclamations de surprise et de terreur étaient les seules marques d'admiration qui échappassent de temps en temps aux spectateurs. Celles-là, du reste, valent bien les battements de mains, si banalement prodigués.

Mais il y a des gens qui ne comprennent pas d'autres témoignages de satisfaction. Ces personnes-là vous disent :

L'*Ave verum* de Mozart ne produit pas d'effet, je ne l'ai jamais entendu applaudir.

Mais si on l'applaudissait, c'est que l'effet en serait manqué.

Vous qui avez entendu la messe funèbre de Chérubini, avez-vous jamais été tenté d'applaudir après les dernières mesures du *Dona eis requiem æternam ?*

Applaudir ! bon Dieu ! et comment le pourrait-on ? il semble, quand on a entendu ce morceau, qu'on a six pieds de terre et un manteau de marbre sur la tête.

Je plains ceux qui ont trouvé la force d'applaudir après ce chef-d'œuvre ; ils ne l'ont pas compris.

Il en fut ainsi à la répétition de *l'Iphigénie en Tauride*, et plus d'un sot sortit en disant :

— Cela n'a point produit d'effet.

Gluck était enchanté, mais il écoutait d'un air distrait les fades compliments qu'on lui adressait de tous côtés, quand il se sentit saisir la main ; c'était Méhul qui venait aussi lui offrir ses félicitations. Mais la joie et l'admiration l'étouffaient, il se sentait oppressé et il ne pût proférer que ces trois mots :

— Mon cher maître !

Et deux grosses larmes roulèrent de ses yeux sur la main du grand homme.

Gluck se sentit touché à son tour, il pressa affectueusement son élève dans ses bras :

— Merci, petit, je suis aussi content de toi que tu l'es de moi.

Puis, presque honteux et pour cacher son émotion, il se tourna vers un gros monsieur tout doré, qui l'importunait depuis un instant :

— Monsieur le duc, ce n'est pas ma faute s'il ne reste plus de place à louer, moi je n'en ai qu'une pour ma femme, certainement elle ne s'en privera pas pour vous.

Le gros duc ne trouva pas la franchise de l'Allemand extrêmement polie, mais cependant, en homme de cour, il ne pouvait se fâcher avec le chevalier, le

protégé de la Reine, et l'idole du jour, il se contenta de saluer le musicien et se retira fort confus.

Mais le pauvre Méhul n'avait pas perdu un mot de la réponse de son maître. Il refuse au Duc, il n'y a plus de place à louer ! Je ne pourrai donc pas voir la première représentation de ce chef-d'œuvre !

Tout à coup une idée lui vient, il regarde s'il n'est pas observé ; personne ne faisait attention à lui, il rentre dans la salle, enfile le premier escalier qui se présente et monte, monte tellement qu'au bout de quelques minutes il se trouve tout essoufflé à l'amphithéâtre des quatrièmes, lieu obscur s'il en fut jamais, et offrant mille recoins pour se cacher ; il se blottit dans un angle et alors il se mit à rire comme un fou.

« Ma foi, se dit-il, bien m'en a pris d'entendre le refus fait à ce gros duc, sans cela, j'aurais été tout uniment demander demain un billet à M. Gluck, qui ne me l'aurait pas donné et je n'aurais pas vu son ouvrage. Tandis que je vais tranquillement passer la nuit et la journée de demain ici, et, à l'ouverture des portes, je serai à mon poste et le premier placé, c'est réellement fort bien imaginé. »

Et notre jeune homme, enchanté de son stratagème, se mit à repasser dans sa tête toutes les beautés de l'ouvrage qu'il venait d'entendre, se promettant un bien plus vif plaisir pour le lendemain en entendant une deuxième fois cette musique qu'il apprécierait alors bien mieux.

Cependant il faut convenir que le temps lui parut fort long. Enveloppé dans d'épaisses ténèbres, son estomac

put seul l'avertir de l'heure qui s'écoulait si lentement au gré de ses désirs; il n'avait rien pris depuis son modeste déjeuner du matin et, à son compte, il croyait déjà avoir passé la nuit à rêvasser ; mais son appétit allait plus vite que le temps, et la nuit venait à peine de commencer.

Le sommeil vint heureusement à son secours : et il se coucha par terre entre deux banquettes, craignant sans doute de rouler au bas d'un lit aussi étroit s'il avait essayé de se mettre dessus, et, malgré la dureté du plancher, il ne tarda pas à s'endormir.

Mais son sommeil fut extrêmement agité. Son esprit avait été fortement remué par ce qu'il avait entendu, et cela, joint sans doute au vide complet de son estomac lui fit enfanter les rêves les plus bizarres. Plus d'une fois il se réveilla en sursaut, mais il se sentait comme cloué à terre ; un pouvoir invincible l'empêchait de se relever et il se hâtait de refermer les yeux pour échapper aux visions diaboliques qui le poursuivaient.

Il se rendormit ainsi plusieurs fois et un sommeil de plomb finit par appesantir ses paupières.

Puis de nouveaux rêves vinrent le poursuivre. Il se crut mort ; des furies venaient le tourmenter ; comme Oreste, il entendait leurs serpents siffler autour de lui ; leurs torches enflammées lui brûlaient les yeux, leurs ongles crochus s'enfonçaient dans ses chairs; une effroyable musique ne cessait de bourdonner à ses oreilles.

Pour échapper à cet horrible cauchemar, il fit un mouvement et s'éveilla. Mais il n'éprouva pas ce bien-être que l'on ressent ordinairement, lorsque l'on se re-

trouve tranquillement couché dans son lit après un songe funeste et qu'on se dit : ah! quel bonheur ! ce n'était qu'un rêve ! Son corps se réveilla, mais son esprit était encore endormi ; il voulut faire un mouvement pour se relever, mais sa main rencontra un obstacle au-dessus de sa tête : sa terreur fut au comble; c'était la continuation de son rêve, il se croyait enseveli : ce qu'il prenait pour les parois supérieures de sa bière était tout uniment la banquette sous laquelle il avait roulé.

Il fit de nouveaux efforts pour se dégager, et parvint enfin à sortir de sa position, mais sa terreur ne fit qu'augmenter : il enjambe d'autres banquettes, qui, pour lui, sont autant de tombes qu'il croit franchir, puis un gouffre immense se présente devant lui.

Cependant, il croit voir une lueur lointaine; effectivement un point lumineux lui apparaît au-dessous de lui, et comme au fond du gouffre, puis un mauvais violon exécute quelques mesures d'un vieil air avec lequel il avait été bercé; et de grands fantômes blancs viennent se promener lentement ; petit à petit ils se rapprochent entre eux, se groupent, se prennent par la main, et exécutent une danse qui lui paraît d'autant plus satanique, que ses yeux distinguent alors une espèce de démon noir qui semble régler tous leurs mouvements.

Les fantômes obéissent à son moindre signe et répètent chaque geste qu'ils lui voient faire.

Une sueur froide couvre tout le corps du pauvre Méhul, le peu de raison qui lui reste s'égare, sa tête se perd, il se retourne pour fuir cet horrible spectacle ; il retrouve encore les tombes dans l'une desquelles il se

trouvait enseveli un instant auparavant; la peur lui donne des forces, il franchit tous ces obstacles, ses yeux se sont habitués aux ténèbres, et il se trouve en haut d'un interminable escalier, qu'il descend quatre à quatre, croyant n'en jamais trouver la fin ; mais il va toujours devant lui, il avance de plus en plus, à chaque pas il lui semble qu'il change de nature de terrain; pétit à petit, un jour sombre et une lueur rougeâtre lui apparaissent, il se croit au fond des enfers, et il n'en est que mieux persuadé quand il se voit entouré des fantômes blancs qu'il avait aperçus de loin.

En l'apercevant, les fantômes poussent un cri et s'éloignent avec terreur, et le démon noir vient à lui. Méhul veut en finir et s'avance à son tour vers le démon, qui recule alors avec effroi, car l'aspect du jeune homme n'est pas rassurant.

La poudre qui couvrait ses cheveux était retombée sur son visage, et, détrempée par la sueur qui découlait de son front, elle avait formé sur sa figure un masque hideux ; joignez à cela son air exténué, ses yeux hagards, ses vêtements en désordre, et vous concevrez la frayeur qu'il devait inspirer au démon noir, qui parcourait le théâtre en s'écriant :

— Ah ! mon Diou, qué ce qué celoui là, c'est Belzebout ou Mandrin : Ze zouis perdou !...

A cette voix, l'espèce de somnambulisme de Méhul cesse presque tout à coup, ses souvenirs lui reviennent, il se retrouve sur le théâtre de l'Opéra, les fantômes de son imagination disparaissent remplacés par des figurantes qui répétaient un pas, et il reconnait dans le dé-

mon noir son sauveur, Vestris, qui faisait répéter ses élèves. La frayeur qu'il inspire aux autres lui donne du courage, et il parvient enfin à se saisir du danseur, qui peut à peine le reconnaître.

Il lui raconte alors le projet qu'il avait fait d'attendre jusqu'au soir pour la représentation ; mais il lui avoue qu'il avait trop compté sur ses forces, qu'il n'a rien pris depuis vingt-quatre heures, et qu'il est prêt de se trouver mal.

Vestris rit beaucoup de l'aventure.

Bientôt Méhul se voit entouré d'une foule d'acteurs et d'actrices à qui il faut recommencer son récit ; les éclats de rire couvrent souvent sa voix, et le désordre de sa toilette et de toute sa personne ajoute encore au comique de sa narration.

Tout à coup Gluck paraît, et, reconnaissant Méhul au milieu de ce groupe de monde.

—Eh bien, petit, est-ce que tu ne veux pas voir mon opéra, ce soir ? Pourquoi donc n'es-tu pas venu chercher ton billet ?

— Mais, monsieur Gluck, je vous ai entendu dire hier à un Duc que vous n'en aviez pas.

— Certainement, je n'en ai pas pour les Ducs, mais pour un musicien, pour mon ami, tiens le voilà.

Méhul ne sent pas de joie... il s'esquive lestement, court chez lui déjeuner d'abord, c'est ce dont il a le plus besoin, puis réparer le préjudice causé à son bel et unique habit noir par la poussière de l'amphithéâtre, et la poudre dont il était couvert, puis il va se mettre à la queue à l'Opéra, où il fut un des mieux placés, non

plus à l'amphithéâtre des quatrièmes, mais à la meilleure place du parterre.

Mon historiette doit finir là, car vous savez tous l'immense succès qu'obtint *Iphigénie en Tauride* ; la Reine, le comte d'Artois, les Princes, tout ce qu'il y avait de noble et de distingué à la cour, assista à cette représentation qui fut un triomphe pour Gluck, qui voulait faire ses adieux à la France par ce chef-d'œuvre ; mais il céda à de puissantes sollicitations, et écrivit encore un petit ouvrage : *Echo et Narcisse*, où se trouve le chœur charmant : *Dieu de Paphos et de Gnide*.

Puis il retourna à Vienne ; mais avant son départ il avait fait travailler son élève, et lui avait fait composer trois opéras pour son instruction.

Après le départ de son maître, Méhul composa un ouvrage qu'il ne put parvenir à faire jouer au grand Opéra.

Fatigué d'interminables délais, il écrivit *Euphrosine et Coradin*, qu'il fit représenter à l'Opéra-Comique. Ce fut son début, et dès lors il marcha de succès en succès.

En 1808, Méhul jouissait d'une grande réputation. Il voulut revoir son pays, ce fut une grande fête dans son *endroit* que le séjour d'un homme aussi célèbre.

Le maire, ne sachant pas de plus bel hommage à lui rendre que la représentation d'un de ses chefs-d'œuvre, fit prévenir le directeur du spectacle d'avoir à représenter à tel jour un des ouvrages de Méhul, auquel l'auteur assisterait en personne.

L'embarras du directeur fut très-grand, vu qu'il n'a-

vait à sa disposition qu'une troupe de comédie, mais il ne recula pas devant les obstacles, et voici comment il se tira de la difficulté.

Le grand jour venu on vit placardée dans toute la ville une affiche ainsi conçue :

THÉATRE DE GIVET.

Aujourd'hui, pour célébrer la présence dans nos murs de notre célèbre compatriote,

M. MÉHUL,

La première représentation de

UNE FOLIE,

Opéra-comique en deux actes, de MM. BOUILLY et MÉHUL.

Nota. Dans l'intérêt de la pièce, on a cru devoir supprimer les morceaux de musique qui ralentissaient la marche de l'action.

Le public ne manqua pas à l'appel.

Méhul fut amené en grande pompe dans la loge de M. le maire, et accueilli par les plus vives acclamations.

Puis on joua le poëme d'*Une Folie*, sans musique, et chaque fois que la prose de M. Bouilly faisait naître des applaudissements, Méhul était obligé de se lever et de saluer, pour remercier ses concitoyens de la manière dont ils savaient honorer les artistes, leurs compatriotes.

Je sais, pour ma part, plus d'un compositeur qui, en s'entendant exécuter, a souvent formé le désir d'obtenir une ovation comme Méhul, et de voir supprimer sa musique, *comme ralentissant la marche de l'action.*

MONSIGNY

Les études sur les musiciens français du xviii° siècle offrent un vif intérêt ; l'art musical a marché si vite et a subi de si grandes transformations, à dater de la seconde moitié de ce siècle, qu'il est impossible de s'occuper de la monographie d'un compositeur sans toucher de près à l'histoire de l'art, puisqu'en signalant les progrès que ce compositeur a provoqués ou dont il a profité, on ne peut se dispenser d'esquisser l'histoire de l'art à l'époque où son talent s'est développé.

Nul, parmi les musiciens français, n'est plus digne d'attention que Monsigny, le prédécesseur de Grétry. Quelque médiocres qu'eussent été les études de ce dernier, elles étaient cependant bien supérieures aux notions presque élémentaires qui formaient tout le trésor

d'instruction que possédait Monsigny : Grétry avait voyagé en Italie, avait entendu de bonne musique, et dans ses premiers ouvrages (le *Tableau parlant* en est la preuve), il s'efforçait, non pas d'imiter, mais d'approprier la forme italienne à notre théâtre ; Monsigny, au contraire, élève de la nature seulement, musicien amateur, ne connaissant d'autre musique que celle qu'on entendait alors à Paris, dépourvu de modèle qui pût lui servir de guide, avait dû tout tirer de son propre fonds, et tracer la voie à ceux qui, plus tard, y marchèrent d'un pas plus ferme, trop peu reconnaissants, peut-être, envers celui qui leur avait aplani le chemin.

Monsigny fut essentiellement créateur. De toutes les qualités qui caractérisent les hommes de génie, une seule lui manqua, ce fut la fécondité. Il serait possible d'expliquer cette anomalie par des circonstances exceptionnelles, par le milieu dans lequel ce compositeur vécut, et sans doute aussi par l'absence complète d'études premières qui lui permissent de rendre ses idées avec cette facilité qui les féconde, et que donne seule l'éducation commencée de bonne heure, et, pour ainsi dire, avant même le germe des idées.

Pierre-Alexandre de Monsigny naquit en 1729, à Fauquemberg en Artois. Sa famille était noble et originaire de Sardaigne. C'est vers le commencement du XVI siècle que ses ancêtres étaient venus s'établir dans les Pays-Bas : leurs domaines y étaient alors considérables, mais leur fortune, après s'être peu à peu amoindrie, était réduite à bien peu de chose lors de la naissance

de Monsigny. Sa famille était nombreuse, et seul il devait un jour être le soutien de tous.

Son père lui fit faire ses humanités au collége des Jésuites de Saint-Omer. Un des pères Jésuites le prit en amitié et lui enseigna, en dehors de ses études, à jouer un peu du violon. Monsigny fut très-heureux de ces leçons, qui lui procuraient de vives jouissances, et toute sa vie il garda le souvenir du bon père Mollien, qui, le premier, l'avait initié à l'art dont il devait un jour être une des gloires. Ses études terminées, il rentra au foyer paternel, conservant un goût passionné pour la musique, mais n'ayant aucun moyen de le satisfaire. Son plus grand bonheur était d'aller entendre les offices en musique de l'abbaye de Saint-Bertin, et il fallait, certes, que la privation de musique lui fût bien sensible, car on rapporte qu'il prenait le plus grand plaisir à entendre ces carillons dont l'usage s'est conservé dans la plupart des églises de la Flandre et de l'Artois, et qui semblent plutôt avoir été créés pour le désespoir que pour l'agrément des oreilles délicates. Presque tous les auteurs de notices et biographies sur Monsigny prétendent que son éducation musicale, commencée par le père Mollien, fut continuée par le carillonneur de l'abbaye de Saint-Bertin. Je ne prétends pas contester l'authenticité du fait, je me contente de le rapporter, ne fût-ce que comme une sorte de confirmation de ce défaut d'éducation première du célèbre compositeur.

A peine âgé de dix-huit ans, Monsigny perdit son père. Le vieillard lui avait fait promettre, à son lit de mort qu'il serait l'appui et le soutien de sa mère, de

sa sœur et de ses quatre frères. Devenu, sans fortune, chef de famille, à l'âge où l'on cherche ordinairement à se préparer une position dans le monde, Monsigny dut renoncer à la carrière militaire qu'il avait rêvée, à laquelle il était destiné comme étant l'aîné de la famille, et que ses pères avaient toujours suivie, ainsi que cela se pratiquait dans presque toutes les familles nobles. La province ne pouvait lui offrir aucune ressource; il se rendit courageusement à Paris et eut le bonheur de trouver un emploi dans les bureaux de la comptabilité du clergé : il n'avait alors que dix-neuf ans. Grâce à son nom, à ses manières et à ses excellentes relations, il parvint en peu d'années à placer tous ses frères ; le cadet embrassa la carrière des armes, et mourut capitaine au régiment de Beauce et chevalier de Saint-Louis. Les trois autres obtinrent diverses places dans les colonies, et le modeste revenu de Monsigny fut presque entièrement consacré à assurer une position convenable à sa mère et à sa sœur.

Le goût de la musique ne s'était pas éteint en lui, quoique les occasions lui eussent manqué pour la cultiver. A peine arrivé dans la capitale, il s'était empressé de se rendre à l'Opéra (c'était alors le seul théâtre lyrique), mais l'impression qu'il y reçut fut bien différente de celle qu'il s'était promise. J'ai rendu justice aux beautés de la musique de Rameau ; cependant, il faut le reconnaître, ces beautés sont éparses dans son œuvre complète, et l'audition ou même la lecture d'une partition entière de ce maître, qui régnait alors presque exclusivement sur la scène de l'Académie royale de Musi-

que, ne serait pas supportable. Aussi Monsigny fut-il très-désillusionné quand il crut s'apercevoir que l'art, qu'il rêvait si enchanteur et si fécond, ne produisait dans ses plus hautes manifestations que des effets si étrangers à son idéal. A quelque temps de là, en 1752, une troupe de chanteurs italiens fut admise à faire entendre à l'Opéra quelques-uns des chefs-d'œuvre de leur pays, et lorsqu'il entendit la *Serva Padrona* de Pergolèse, Monsigny crut entrevoir la réalisation de ses rêves. Dès lors, son goût devint une passion, et, sans avoir cependant de résolution bien arrêtée, il comprit qu'on pouvait faire autre chose que ce que l'on avait tenté jusque là. Les leçons du jésuite et du carillonneur n'avaient pas été suffisantes pour le mettre en position d'accomplir le vague dessein qui semblait germer en lui, et il résolut de prendre un maître de composition.

Les maîtres étaient rares à cette époque, et l'on risquait de mal s'adresser, car les règles de l'art étaient si peu fixées, en France du moins, que les moindres musicastres pouvaient hardiment s'intituler professeurs de composition, certains de ne pas trouver de compétiteurs disposés à leur ravir le sceptre de leur prétendue science. Un contre-bassiste de l'Opéra, nommé Gianotti, venait justement de publier un ouvrage sous ce titre un peu prolixe : *Le Guide du compositeur, contenant des règles sûres pour trouver d'abord par les consonnances, ensuite par les dissonances, la base fondamentale de tous les chants possibles.* On voit que Gianotti était de l'école théorique de Rameau ; c'était la seule qui existât alors en corps de doctrine ; l'adoption en

était générale en France, et elle avait même pénétré dans des pays où la science musicale était beaucoup plus avancée. Ce Gianotti enseignait donc tout ce que l'on était tenu de savoir à cette époque, c'est-à-dire l'harmonie, fort peu d'un contre-point assez lâche, dont l'étude suffisait pour écrire une exposition de fugue très-libre, plus quelques idées générales et mal digérées sur l'emploi des voix et des instruments. Au bout de cinq mois d'études, Monsigny avait appris tout ce que son professeur était en mesure de lui enseigner, et il ne recula pas devant l'idée d'écrire un petit opéra. Il en fit entendre les principaux morceaux à ses amis, qui en furent enchantés, et il alla soumettre son œuvre à son professeur. Gianotti était un bon musicien pour son époque ; il avait peu d'idées, mais il en savait assez pour pouvoir comprendre le mérite musical, même dans son expression la plus naïve ; d'ailleurs, quoique fixé depuis quelques années à Paris, il avait ce sentiment, inné chez les Italiens, qui leur fait apprécier le génie mélodique partout où il se manifeste. Aussi fut-il tellement enthousiasmé de l'œuvre de son élève, qu'il lui fit la plus singulière proposition : « Je suis pauvre, je n'ai pas de réputation, et une œuvre pareille assurerait à jamais ma fortune et l'avenir de ma famille, lui dit-il ; vous êtes dans une position aisée et vous ne vous avoueriez pas l'auteur de votre ouvrage, cédez-le-moi ; laissez-m'en la gloire, que vous ne songez même pas à en retirer, et vous me ferez le plus heureux des hommes. » Monsigny tenait si peu à ce qu'il avait fait qu'il n'aurait pas mieux demandé, et il est probable qu'il eût cédé à

la requête de son professeur ; mais il avait déjà fait entendre cette musique à de nombreux amis qui l'y avaient vu travailler, et la bienfaisante supercherie, à laquelle il aurait volontiers consenti à se prêter, n'aurait pu avoir le résultat qu'en attendait celui au bénéfice de qui elle aurait eu lieu.

J'ai dit que l'Opéra était le seul théâtre musical de Paris, à cette époque ; ceci est rigoureusement vrai, puisque Paris ne possédait alors que trois théâtres réguliers : l'Académie royale de Musique, la Comédie-Française et le Théâtre Italien ; ce dernier avait un genre mixte, qui participait un peu des deux autres. Depuis longtemps on n'y jouait que bien rarement des pièces italiennes, quoique les principaux acteurs de la troupe fussent des Italiens ; mais quelques-uns d'entre eux jouaient en français, et avaient même, dit-on, un talent fort remarquable. Le répertoire se composait donc de canevas italiens, sur lesquels improvisaient les acteurs, de comédies (presque tout le répertoire de Marivaux, transporté depuis à la Comédie-Française, a été joué d'origine à la Comédie Italienne), de parodies en vaudevilles, qu'on nommait alors opéras comiques (le mot existait avant la chose), de quelques petits ballets, et aussi, mais, presque par exception, de pièces traduites sur la musique italienne (ceci seulement depuis l'expulsion des bouffons de l'Opéra), et enfin d'ouvrages originaux ornés de musique nouvelle ; on les nommait alors comédies mêlées d'ariettes. C'est cette dernière catégorie de pièces, encore peu exploitées, qui devait l'emporter sur toutes les autres et constituer

notre genre national de l'opéra comique, le véritable berceau et la vraie gloire de la musique française ; car, à l'Opéra, les grands succès ont toujours été réservés aux compositeurs étrangers, et depuis Louis XIV jusqu'à présent, dans une période de près de deux cents ans, on ne peut citer que trois compositeurs français qui s'y soient montrés avec un grand éclat : Rameau, Auber et Halevy. Mais à côté et au-dessous de ces théâtres permanents et reconnus, il en était d'inférieurs et de passagers qui exercèrent une grande action sur l'art musical. C'étaient les théâtres des foires Saint-Germain, Saint-Laurent et Saint-Ovide, sans cesse persécutés par les grands théâtres, auxquels ils payaient une redevance ; ils n'obtenaient de subsister qu'en se soumettant aux conditions les plus vexatoires et les plus absurdes. Tantôt on leur défendait d'avoir plus de deux acteurs en scène, tantôt on voulait leur interdire de parler ; alors ils se mettaient uniquement à chanter (de là vient ce nom d'opéra-comique, uniquement attribué alors aux pièces où les paroles se chantaient sur des airs connus) ; puis, lorsque après leur avoir ôté la parole on voulait encore leur ôter le chant, ils donnaient les pièces *par écriteaux*. Les personnages, muets par ordonnance, étaient en scène ; on apportait sur le devant du théâtre des écriteaux, où se dessinaient en grosses lettres les paroles des couplets dont l'orchestre jouait l'air, et que chantait le public.

On comprend que des prohibitions dont l'effet était si ridicule, ne pouvaient se maintenir longtemps ; aussi les théâtres forains poursuivaient-ils leur voie de suc-

cès par toutes sortes de moyens. L'attrait de la musique leur avait paru trop grand pour devoir être négligé, et de tout temps on avait intercalé de la musique nouvelle dans les pièces en vaudevilles ; mais ces airs, en petit nombre et tout à fait exceptionnels, ne pouvaient constituer même un semblant d'opéra. Ce ne fut qu'en 1753, l'année même de l'expulsion des Bouffons de l'Opéra, que Dauvergne fit représenter la première comédie à ariettes, le premier opéra comique, pour nous servir de la locution seule adoptée aujourd'hui. *Les Troqueurs*, paroles de Vadé, musique de Dauvergne, furent donc, à proprement parler, le premier opéra français. La pièce, arrangée par MM. Dartois, a été remise en musique par Hérold, et représentée au Théâtre-Feydeau, il y a plus de trente ans ; c'est un des premiers et des plus charmants ouvrages de l'auteur du *Muletier* et du *Pré-aux-Clercs*.

Après ce premier essai qui lui valut le titre, acquis à assez bon marché, de père de l'opéra comique français, Dauvergne renonça entièrement au genre qu'il avait créé, et n'écrivit plus que quelques ouvrages peu remarqués pour l'Opéra, dont il devint le chef d'orchestre et le directeur à trois reprises différentes ; il l'était encore en 1790. Il quitta Paris à l'époque de la Révolution, et se retira à Lyon où il mourut, en 1797, à l'âge de quatre-vingt-quatre ans. Le successeur presque immédiat de Dauvergne fut Duni ; il lui était bien supérieur, et il a enrichi l'enfance de l'Opéra-Comique de nombreuses et charmantes productions. Philidor ne

débuta que la même année que Monsigny, et également aux théâtres de la foire.

On ne peut guère se faire une idée aujourd'hui de ce que devait être l'exécution musicale sur de tels théâtres. Pour le chant, il n'y avait alors d'autre école en France que les maîtrises, partant rien pour les femmes. On conçoit encore, à la rigueur, que ceux à qui l'on avait enseigné à déployer leurs voix dans de larges proportions, comme il convenait de le faire dans l'enceinte des vastes cathédrales où ils étaient destinés à chanter, trouvassent quelque analogie entre cette manière et celle qui convenait au grand Opéra d'alors; mais il n'y avait rien là qui ressemblât à ce style léger, le seul qui convienne à l'Opéra-Comique; aussi paraît-il constant que les chanteurs de ces théâtres étaient des comédiens ayant plus ou moins de voix, mais complétement étrangers à l'art du chant. Quant à l'orchestre, il était certainement, comme nombre et comme talent d'exécution, au-dessous de nos moindres théâtres de vaudevilles. Il existe un document assez curieux sur la composition du Théâtre-Italien, au moment où les comédies à ariettes y étaient en grande vogue, et commençaient à devenir le principal attrait du spectacle dont elles devaient, peu d'années plus tard, constituer uniquement le répertoire. Voici la composition de cet orchestre, en 1768 : cinq premiers violons (le chef d'orchestre compris), cinq seconds violons, deux altos, trois violoncelles, deux contre-basses, deux flûtes et hautbois (les mêmes instrumentistes jouant alternativement les deux instruments), deux

cors, deux bassons et un timbalier ; total, vingt-quatre exécutants. Notez que cette composition d'orchestre porte la date de 1768, lorsque le Théâtre-Italien était en grande prospérité, qu'il comptait parmi ses pensionnaires des chanteurs renommés, tels que Caillot, Laruette, Clairval, Trial, mademoiselle Laruette et autres, et que sa réunion au théâtre de l'Opéra-Comique de la foire Saint-Laurent avait encore augmenté son importance. Jugez, par comparaison, de ce que devait être, dix ans plus tôt, le pauvre petit orchestre forain. Que cette réflexion nous fasse comprendre et excuser le vide et la faiblesse de l'instrumentation des ouvrages de l'époque ; elle nous explique d'ailleurs cette éternelle partie du premier violon jouant continuellement à l'unisson de la voix, pour maintenir le chanteur, toujours prêt à s'écarter de la note écrite qu'il ne savait pas lire. Loin de nous moquer de ces essais courageux, admirons plutôt les efforts que faisaient pour s'élever, en dépit des entraves et de la pénurie de l'exécution, ceux que, malgré toute notre science acquise, nous devons encore, sous bien des rapports, considérer comme nos maîtres.

C'est dans ces tristes conditions que furent représentés les *Aveux indiscrets*, en 1759, au théâtre de l'Opéra-Comique de la foire Saint-Laurent. Malgré l'immense succès de cet opéra, l'auteur de la musique crut devoir à sa position de ne point se nommer. L'année suivante, il donna au même théâtre *le Maître en Droit* et *le Cadi dupé*. Sedaine, en entendant dans ce dernier ouvrage l'excellent duo comique entre le cadi et le teinturier, entrevit tout le succès qu'on pouvait espérer du talent

du compositeur, lorsque ce talent s'appliquerait à des pièces mieux disposées pour le faire valoir. Le lendemain, il se fit présenter à Monsigny, et, dès le premier jour, l'amitié la plus vive s'établit entre les deux collaborateurs, dont l'heureuse association allait produire plus d'un chef-d'œuvre. L'année suivante, 1761, vit en effet paraître *On ne s'avise jamais de tout*, premier fruit de leur collaboration. Le succès n'en fut que trop grand, car la Comédie-Italienne, alarmée de la vogue de cette pièce et de l'extension que prenait le théâtre de la foire Saint-Laurent, en obtint la clôture définitive; mais il eut soin, non-seulement d'incorporer dans sa troupe les principaux sujets, mais aussi d'attacher à sa fortune les deux auteurs les plus capables de la consolider, Sedaine et Monsigny. Ils payèrent leur bien-venue en dotant le théâtre d'une pièce en trois actes qui devait faire époque. C'était *le Roi et le Fermier*. Les quatre petits ouvrages qu'avait donnés Monsigny ne lui avaient fourni aucune occasion de déployer sa principale qualité, cette sensibilité exquise, ce pathétique dont il se montra prodigue plus tard. Aussi fut-ce une révélation pour le public et peut-être pour lui-même, que cette expression vraie de la passion dont il n'existait alors aucun modèle. Je ne puis mieux donner une idée du succès de cet ouvrage qu'en transcrivant, sans y rien changer, les lignes suivantes extraites de l'*Histoire du Théâtre-Italien*, publiée peu d'années après la représentation de cet opéra.

« Cette pièce ne reçut d'abord qu'un accueil très-équivoque, parce que la manière dont elle est écrite

n'avait pu lui concilier le suffrage des personnes de
goût; mais comme il n'est qu'un pas du mal au bien, en
l'examinant de plus près on lui a rendu la justice qu'elle
méritait, on a senti le prix d'une action théâtrale bien
conduite, bien dénouée et remplie de détails souvent
heureux et toujours naturels; en faveur de tant de bonnes qualités, on a fait grâce aux défauts de la *diction*,
qui ont ensuite disparu aux yeux du plus grand nombre
des spectateurs par l'illusion que le jeu des acteurs et
les grâces de leur chant ont su y répandre. Ce serait
ici l'occasion de placer l'éloge du musicien, dont les
airs charmants ont donné la vie à cette pièce, si la reconnaissance de l'auteur ne nous avait prévenu en
avouant, dans sa préface, que c'est à lui qu'il est redevable du succès. A qui que l'on doive l'attribuer, on ne
peut disconvenir qu'on n'en a jamais vu de pareil sur
aucun théâtre. *Elle* a eu plus de deux cents représentations, et les comédiens assurent qu'elle a valu plus de
vingt mille livres à MM. Sedaine et *Moncini*. Si cela est,
c'est un avantage que les chefs-d'œuvre de Molière, de
Corneille, de Racine, de Crébillon, de M. de Voltaire et
des plus grands hommes n'ont jamais rapporté à leurs
auteurs; mais nous savons que le poëme de Milton n'a
été vendu que cent écus, et que le chef-d'œuvre du divin Homère lui a à peine fourni de quoi subsister. »

Cette citation, outre qu'elle constate un succès exceptionnel, tend encore à prouver qu'alors, comme aujourd'hui, il ne manquait pas de gens pour s'étonner que
les œuvres de l'art et de l'intelligence procurassent à
leurs auteurs un bénéfice qu'on trouvait tout naturel de

voir obtenir, dans des proportions bien plus considérables, par des opérations de commerce ou d'affaires. Il semblait fort naturel que Voltaire fît cadeau du produit de ses ouvrages dramatiques aux comédiens ; mais il paraissait assez extraordinaire que Monsigny retirât dix mille francs d'une œuvre qui lui avait coûté une année de travail.

Ce ne fut que deux ans plus tard, en 1764, que les deux heureux collaborateurs donnèrent *Rose et Colas*, un vrai chef-d'œuvre de grâce naïve. Là, il n'y a point d'effets dramatiques ; c'est de la simple comédie, une bonne paysannerie, non point des bergers à la Florian, mais de vrais villageois un peu enrubannés peut-être, tels pourtant que peut les comporter un théâtre où la vérité crue serait choquante.

En parcourant cette délicieuse partition, dont il méconnaîtra peut-être la grâce charmante, je sais plus d'un élève, fraîchement échappé des bancs du Conservatoire, qui sourira de pitié en lisant le morceau d'ensemble que Monsigny a bravement intitulé *fuga*. Qu'il réfléchisse que l'homme qui a eu le tort de l'écrire, avait complété ses études en cinq mois de leçons reçues d'un maître assez médiocre, et qu'alors en France, excepté peut-être Gossec et Philidor, il n'y avait pas un musicien capable d'en faire une meilleure. D'ailleurs, l'exemple de cette fugue et de celle non moins faible qui forme le début du trio du *Déserteur*, et qu'on a eu le bon esprit de supprimer depuis longtemps (quoique, par respect je l'eusse rétablie dans l'arrangement de la partition, lors de la reprise de cet ouvrage) ; l'exemple

de ces deux fugues, dis-je, me confirme dans cette opinion que j'ai souvent exprimée, qu'il faut en écrire beaucoup dans les classes, pour se rompre à l'agencement des parties, mais n'en user que le moins possible dans la pratique et surtout au théâtre, où l'emploi n'en peut être justifié que par une situation tout exceptionnelle.

Monsigny, après ces deux grands succès du *Roi et le Fermier* et de *Rose et Colas*, crut avoir assez contribué, pour le moment du moins, à la fortune de la Comédie-Italienne, et il écrivit un grand opéra en trois actes, *Aline, reine de Golconde*, qui fut représenté en 1766, à l'Académie royale de Musique, et qui obtint un très-grand succès. Ce succès s'explique moins pour nous que celui des ouvrages qu'avait donnés précédemment Monsigny. Il semble être moins à l'aise sur ce vaste théâtre; la musique de Rameau lui avait déplu, et son récitatif et ses airs de danse sont écrits exactement dans la même forme. L'air de bravoure, de la haute-contre, ressemble beaucoup à celui de *Castor et Pollux*, écrit près de quarante ans auparavant. Les airs sont mélodieux, mais manquent d'originalité. Ce n'est plus le Monsigny de la Comédie-Italienne; là il est réellement créateur, tandis qu'à l'Opéra il ne se montre que le continuateur d'une école à laquelle il ne croit pas.

Sans que les auteurs s'en doutassent, leur ouvrage devait, à quarante ans de distance, faire naître un chef-d'œuvre qui porterait le même titre. Parmi les musiciens de l'Opéra, il y avait, dans les seconds violons, un enfant que la précocité de son talent avait fait ad-

mettre, malgré son âge, dans cet orchestre d'élite. Il devint, plus tard, un grand compositeur, et se souvint alors de la part qu'il avait prise à l'exécution de l'œuvre de Sedaine et Monsigny. Cet enfant était Berton, et c'est lui qui, vieillard, me racontait, il y a une quinzaine d'années, que, cherchant un sujet d'opéra, il se rappela tout à coup avoir vu dans son enfance l'opéra, totalement oublié depuis, d'*Aline, reine de Golconde,* et que l'idée lui vint alors de traiter de nouveau le sujet. Il en parla sur-le-champ à Vial, et c'est à ce souvenir d'enfance que nous devons un de ses plus charmants ouvrages.

L'année 1768 fut signalée par un événement important dans la vie de Monsigny. Ses succès avaient été fructueux, et il désirait acquérir une de ces positions honorifiques qui, tout en assurant le patronage et la protection d'un haut personnage, permettaient néanmoins de conserver une certaine indépendance. La charge de maître d'hôtel du duc d'Orléans était occupée par M. Augeart, fermier-général; les fonctions de cette charge étaient, sous beaucoup de rapport, assimilées à celles des gentilshommes de la maison d'Orléans. M. Augeart était fort riche; la protection du prince lui étant inutile, il désirait céder sa charge et il n'eut pas de peine à traiter avec Monsigny, qui obtint facilement l'agrément du prince. Le duc d'Orléans n'eut point à se repentir du choix qu'il avait fait. Il reconnut dans son nouveau maître d'hôtel un homme distingué, loyal et dévoué, incapable de chercher à plaire aux dépens de la vérité, ne demandant jamais rien pour lui-même et n'employant sa faveur qu'au bénéfice de ceux à qui il pou-

vait être utile. Le prince l'admit bientôt dans son intimité particulière et lui accorda dès lors une confiance qui devait être justifiée plus tard par le dévouement le plus complet.

Déjà et avant son admission dans la maison du duc d'Orléans, Monsigny, pour lui complaire, avait composé la musique d'une pièce en trois actes de Collé, intitulée *l'Ile sonnante*, et destinée à être représentée sur le petit théâtre de société de Villers-Cotterets. Elle le fut, en effet, mais ne put obtenir de succès, même devant ce public exceptionnel. Cependant, quelque mauvaise que fût la pièce, on n'en avait pas moins remarqué la musique de Monsigny.

Sa collaboration habituelle avec Sedaine était enviée par plus d'un auteur. L'abbé de Voisenon voulut profiter de l'occasion, et ayant invité Monsigny à souper à la maison de campagne de Favart à Belleville, il lui fit promettre de lui donner sa musique de *l'Ile sonnante* pour l'adapter à une autre pièce qu'il ferait à cette intention. Le secret ne fut pas si bien gardé que la nouvelle n'en vînt aux oreilles de Collé et de Sedaine. Le premier n'y attachait pas une grande importance, mais le second tenait essentiellement à son musicien : aussi lui proposa-t-il de remanier le poëme de Collé pour le rendre jouable, et c'est avec ces nouveaux changements que la pièce fut représentée sur le théâtre de la Comédie-Italienne, le 4 janvier 1768. Son sort n'y fut guère plus heureux que sur le théâtre de société où elle avait paru primitivement. Cependant elle obtint neuf repré-

sentations, qu'elle dut uniquement au mérite de la musique.

C'était un singulier accouplement que celui de Collé et de Monsigny. Collé détestait la musique et étendait cette haine jusqu'aux musiciens. Voici comment il s'exprime sur leur compte (1) : « Tout musicien est une bête, c'est une règle générale à laquelle je n'ai guère vu d'exception, et c'est Rameau, homme de génie dans son art, mais bête brute d'ailleurs, qui le premier a amené en France la mode de sacrifier à la musique l'action d'un poëme, le sens d'un rôle, et même le sens commun. » On doit penser, d'après cela, que Collé ne devait pas être un grand partisan du théâtre de la Comédie-Italienne, qui était alors dans sa plus grande prospérité, grâce au genre nouveau des comédies à ariettes. Aussi était-ce précisément contre ce genre qu'il avait écrit *l'Ile sonnante*, sorte de parodie où il avait personnifié les différentes sortes de morceaux de musique. J'ai déjà dit que, malgré les retouches de Sedaine, l'ouvrage n'avait pu se soutenir. Mais, un an après, Monsigny prit une éclatante revanche de ce petit échec, et il sut dédommager son fidèle collaborateur de l'infidélité passagère dont il avait failli se rendre coupable.

Ce fut au mois de janvier 1769 que fut donnée la première représentation du *Déserteur*, cet opéra que l'on regarde à juste titre comme le chef-d'œuvre de Monsigny, et qui est aussi celui de Sedaine en ce genre. Ce-

(1) Mémoires de Collé, tome II, page 269.

pendant, malgré l'intérêt du sujet, on fut loin de rendre une justice complète à l'auteur du poëme. On fit même courir à cette époque une épigramme assez plaisante pour qu'on puisse la rapporter :

> D'avoir hanté la comédie,
> Un pénitent, en bon chrétien,
> S'accusait et promettait bien
> De n'y retourner de sa vie.
> — Voyons, lui dit le confesseur,
> C'est le plaisir qui fait l'offense;
> Que donnait on ? — *Le Déserteur*.
> — Vous le lirez pour pénitence.

Le style est effectivement un peu naïf, mais aussi plein de naturel. La lecture de la lettre par le vieil invalide est d'une vérité parfaite. Quoique la pièce soit, au total, bien conduite, cependant quelques-uns des moyens dramatiques employés par l'auteur sentent par trop l'enfance de l'art. La préparation de l'entrée de Montauciel, au deuxième acte, est une des plus curieuses qui existent au théâtre : « O ciel ! s'écrie Alexis. — Ah ! vous connaissez Montauciel, lui dit le geôlier, eh bien ! je vais vous l'envoyer. » Et là-dessus il introduit le personnage. Mais ces fautes de détail ne pouvaient nuire au succès que méritait et qu'obtint toujours la pièce de Sedaine. Cet écrivain possédait au plus haut degré l'art de faire naître des *situations*, comme on dit en jargon de théâtre, et c'est là l'essentiel pour les pièces destinées à être mises en musique. Aussi n'attachait-il qu'une médiocre importance aux reproches qu'on lui adressait, et dans son discours de réception à l'Académie française,

il tourna la chose assez adroitement, acceptant le blâme pour les vers très-faibles qu'il écrivait à l'intention des musiciens, et oubliant à dessein que les mêmes reproches pouvaient s'adresser à la prose parlée de ses pièces.

« Le style vigoureux n'est presque jamais celui que le musicien désire. Content d'une invention neuve et dramatique, d'un dessin pur et correct, il demande que l'auteur laisse à sa musique le soin de mettre un coloris brillant à des vers qui doivent souvent à la mollesse du style le sentiment qu'il y met. » Cela n'est ni parfaitement clair, ni d'un excellent français, mais on s'excuse comme on peut.

Si le public se montra un peu sévère pour Sedaine, il rendit, en revanche, une éclatante justice à Monsigny. Il s'était accompli un progrès immense dans la manière du compositeur depuis ses premiers ouvrages. Le sentiment pathétique, si remarquable dans cet opéra, n'en exclut pas la forme musicale, et, sous ce dernier rapport, beaucoup de morceaux du *Déserteur* ne seraient pas mieux combinés si la musique avait été écrite par nos maîtres les plus célèbres. Chez Monsigny, l'instinct et le sentiment avaient suppléé sans désavantage à la science acquise. L'accueil fait au *Déserteur* fut assez significatif pour prouver à la Comédie-Italienne que son plus grand moyen de succès reposait désormais sur l'exploitation de ce genre d'ouvrages. Aussi dès le mois d'avril de cette même année 1769, les principaux sujets, qui ne jouaient que la comédie proprement dite, donnèrent-ils leur démission ; ce furent MM. Baletti, Civiarelli, Champville,

Lejeune, et mesdames Rivière, Bognioli et Carlin. Les pièces mêlées d'ariettes formèrent dès lors le fonds d'un répertoire où peu d'années auparavant elles n'avaient figuré que comme exceptions.

Monsigny travaillait péniblement. Non-seulement il n'était pas assez savant musicien pour ne pas éprouver de grandes difficultés à coordonner ses idées et à les distribuer entre les différentes parties vocales et instrumentales; mais, doué d'une extrême sensibilité, il lui fallait s'identifier, en quelque sorte, avec ses personnages et se placer lui-même dans leur situation, pour arriver à s'exalter, à échauffer son génie et à en faire jaillir les vives inspirations. Plusieurs fois, lorsqu'il travaillait au *Déserteur*, on fut obligé de lui en retirer le manuscrit, à cause de la surexcitation nerveuse qu'il éprouvait. Cette sensibilité ne l'abandonna jamais. Choron rapporte l'anecdote suivante : « Monsigny, alors âgé
» de 82 ans, en nous expliquant la manière dont il
» avait voulu rendre la situation de Louise dans le *Dé-*
» *serteur*, quand elle revient, par degrés, de son éva-
» nouissement, et que ses paroles étouffées sont coupées
» par des traits d'orchestre, versa des larmes d'atten-
» drissement et tomba lui-même dans l'accablement
» qu'il dépeignait d'une manière si expressive. »

M. Fétis, qui cite ce trait d'après Choron, ajoute avec beaucoup de justesse : « Cette sensibilité fut son génie,
» car il lui dut une multitude de mélodies touchantes
» qui rendront, en tout temps, ses ouvrages dignes de
» l'attention des musiciens instruits. »

Avec une pareille manière de composer, Monsigny ne devait produire qu'à de longs intervalles : aussi ne fut-ce qu'en 1771, trois ans après le *Déserteur*, qu'il donna le *Faucon*, opéra en un acte. Cet ouvrage n'eut pas de succès, et Monsigny en conçut un vif chagrin, car il en estimait fort la musique. Il mit encore plus de temps à composer la *Belle Arsène*, qui fut jouée avec un grand succès au mois de juin 1773. Favart en avait fait les paroles ; la musique, d'ailleurs fort remarquable, offre cette singularité qu'elle semble moins jeune de forme que les opéras du même auteur qui l'ont précédée.

C'est le 24 novembre 1777 que fut représenté pour la première fois le dernier ouvrage de Monsigny, *Félix ou l'Enfant trouvé*. Quoiqu'il n'y eût pas dans la pièce de Sedaine les mêmes éléments de curiosité et de variété que dans la *Belle Arsène* de Favart, le triomphe n'en fut pas moins décisif, et il dut encore être attribué à l'attrait de la musique. Qui ne connaît, en effet, le délicieux quintette : *Finissez donc, monsieur le militaire ;* l'air charmant de l'abbé : *Qu'on se batte, qu'on se déchire*, et l'admirable trio qui sera toujours cité comme un modèle de sentiment exquis ?

Il était bien rare, à cette époque, que l'on énumérât les différents morceaux de musique, dans les comptes-rendus très-succincts que les recueils périodiques consacraient aux théâtres ; cependant, tous citent ce trio et ajoutent qu'il était admirablement chanté par madame Trial et MM. Clairval et Nainville. Ce morceau, qui pro-

duirait encore aujourd'hui le plus grand effet, dut transporter des auditeurs peu habitués à une musique si pathétique et si habilement agencée.

Félix fut le dernier ouvrage de Monsigny. Le compositeur était pourtant dans toute la force du talent et de l'âge, puisqu'il n'avait pas alors plus de 48 ans. Bien des motifs ont été supposés pour justifier cette retraite volontaire et prématurée. D'accord avec presque tous les biographes, M. Fétis, dans sa notice sur Monsigny, de la *Biographie universelle des musiciens*, dit à ce sujet : « J'ai connu cet homme respectable et je lui ai demandé
» en 1810, c'est-à-dire trente-trois ans après la repré-
» sentation de son dernier opéra, s'il n'avait jamais
» senti le besoin de composer, depuis cette époque. —
» Jamais, me dit-il, depuis le jour où j'ai achevé la
» partition de *Félix*, la musique a été comme morte
» pour moi : il ne m'est plus venu une idée. » Une telle autorité ne peut être suspecte et se trouve confirmée dans une notice de Quatremère de Quincy, lue à l'Institut, et pourtant j'y trouve un démenti formel dans des notes qu'a bien voulu me communiquer la propre fille de Monsigny. J'en extrais le passage suivant : « M. Qua-
» tremère, dans sa notice, a l'air d'ignorer la raison
» qui a décidé mon père à renoncer à la composition :
» ma mère, dans les notes qu'elle lui avait données, la
» lui avait pourtant clairement expliquée. Un de ses
» yeux était à peu près perdu par une cataracte ; l'autre
» était très-faible et ne pouvait être sauvé que par un
» repos absolu : mon père se résigna à ce douloureux
» sacrifice, et il conserva la vue jusqu'à la fin de sa lon-

» gue carrière. Nous avons été bien souvent impatien-
» tées dans le monde par des gens qui ne voulaient pas
» se contenter d'une raison aussi péremptoire et en
» cherchaient d'autres qui n'existaient pas. C'était,
» selon eux, l'épuisement des idées musicales ; selon
» d'autres, le dégoût de la musique. L'unique motif
» était, ainsi que je l'ai dit, l'affaiblissement et la me-
» nace de la perte de sa vue. »

Ces deux assertions si contradictoires peuvent cependant se concilier. Il est très-probable qu'au bout de quelques années, et lorsque le rétablissement de l'organe visuel lui eut permis de reprendre ses études, Monsigny, ayant perdu l'habitude du travail musical, comprit qu'il serait bien tard pour rentrer dans une carrière qu'il avait parcourue naguère avec tant d'éclat. De nouveaux soins, de nouvelles occupations, de grands événements durent le faire renoncer à marcher dans la voie qu'il avait tracée, et où s'étaient élancés après lui tant de jeunes rivaux, devenus maîtres à leur tour. La retraite presque absolue où il vivait depuis longtemps, et peut-être l'affaiblissement de sa mémoire, effet de l'âge, peuvent donc expliquer parfaitement sa conversation avec M. Fétis, sans contredire absolument le premier motif de sa retraite.

La cessation du travail dut être fort pénible à Monsigny pendant les premières années : mais sa position changea complétement en 1784 et 1785. Il avait près de cinquante ans lorsqu'il songea à se marier. Il était attaché depuis fort longtemps, par les liens de l'estime et de l'amitié, à une famille des plus honorables, celle

de M. de Villemagne, et cette famille devint la sienne lorsqu'il unit son sort à celui de mademoiselle de Villemagne. Bien que celle-ci fût plus jeune que lui de vingt ans, cette union paraît avoir été des plus heureuses : quatre enfants naquirent de ce mariage ; les deux aînés ont seuls survécu ; les plus jeunes sont morts en bas âge.

Le duc d'Orléans étant mort en 1785, la charge de maître d'hôtel fut supprimée ; mais son fils, qui avait une grande estime pour Monsigny, le nomma immédiatement administrateur de ses domaines et inspecteur général des canaux d'Orléans. Monsigny conserva donc pour lui et sa famille le logement au Palais-Royal, qu'il n'avait cessé d'occuper depuis son entrée dans la maison du prince, et il ne l'abandonna qu'à l'époque de la Révolution.

Cependant, on ne s'appelle pas Monsigny, on n'a pas enrichi le théâtre de plusieurs chefs-d'œuvre, sans que de grands efforts soient tentés pour vous arracher à une retraite prématurée. Sedaine n'était pas seulement le collaborateur, il était aussi l'ami de son musicien, et lorsqu'il avait un sujet heureux, avant de le confier à un autre compositeur, il allait le porter à Monsigny ; mais celui-ci résistait à la tentation. Une fois cependant il fut bien près de succomber : il s'agissait de *Richard-Cœur-de-Lion* que Sedaine venait de terminer. Le sujet était si beau que Monsigny ne put résister au désir de le traiter. Mais les médecins étaient là ; ils répétèrent à Monsigny qu'ils ne pouvaient répondre de sa vue s'il se remettait au travail. Le pauvre compositeur dut se ré-

signer ; il rendit la pièce à Sedaine. — Et à qui la donnerai-je, lui demanda celui-ci ; à Daleyrac ou à Grétry ? — A Grétry, lui répondit Monsigny, la veine est plus riche. Le conseil était excellent, et Monsigny avait d'autant plus de mérite à le donner, qu'il n'avait jamais éprouvé de sympathie pour la personne de Grétry, ce qui s'explique facilement par l'opposition extrême des deux caractères. Modeste à l'excès, rendant justice à tous les gens de mérite, bon et serviable envers tous ses confrères, Monsigny était l'opposé de Grétry, dont on pouvait citer l'esprit et le talent, mais dont l'amour-propre intolérable rendait le commerce difficile à chacun, et presque impossible à ses confrères.

La Révolution éclata : Monsigny perdit toutes ses ressources, avec sa place dans la maison d'Orléans, et une pension de deux mille francs que lui avait faite le roi Louis XV, et qui lui avait été conservée par Louis XVI. Il se retira alors dans une petite maison du faubourg Saint-Martin. Il allait même de temps en temps à la Comédie-Italienne, mais bien rarement il pénétrait dans la salle ; il s'asseyait au foyer, où il rencontrait quelquefois d'anciennes connaissances : il n'y avait plus de salons de société, ni de lieux de réunion autres que les endroits publics, et il était heureux lorsque le hasard lui permettait de retrouver quelques visages amis. On jouait bien rarement ses ouvrages, qui étaient passés de mode : cependant, un jour qu'il était au foyer, comme d'habitude, une loge s'étant entr'ouverte, quelques sons parviennent jusqu'à lui : — Mais c'est très-joli cela ! s'écria-t-il. — Nous en sommes bien persua-

dés, lui répondirent ses interlocuteurs, car c'est de vous : on joue en ce moment *Rose et Colas*. Monsigny, qui était la modestie même, rougit de l'éloge involontaire qu'il s'était donné ; il est certain qu'il n'avait pas reconnu le passage qui l'avait frappé. Cette anecdote, parfaitement authentique, a été étendue, embellie, et l'on en a fait cette histoire où Monsigny, entendant un de ses ouvrages tout entier et ne le reconnaissant pas, demanda qui en était l'auteur.

Après la confiscation des biens de la famille d'Orléans, il restait de nombreuses dettes à acquitter. Le prince, arrêté et emprisonné à Marseille, ne voulut désigner d'autre mandataire que Monsigny ; et comme on lui faisait observer qu'il n'était nullement administrateur : « C'est possible, répondit-il, mais comme c'est le plus honnête homme que je connaisse, je ne saurais mieux choisir. » Monsigny s'acquitta de ses fonctions délicates avec un dévouement et un zèle qui auraient souvent mis ses jours en péril, s'il n'avait eu pour se sauvegarder son titre et sa célébrité de musicien : ce grand nom de l'auteur de *Félix* et du *Déserteur* suffit pour désarmer ces haines féroces et stupides devant lesquelles tant d'autres titres n'avaient pu trouver grâce.

Cependant, sa position aurait été très-précaire, sans la généreuse initiative des acteurs de la Comédie-Italienne : ils lui offrirent une pension viagère de deux mille quatre cents livres, et, pour que cette pension eût tout le caractère du résultat d'un contrat, et ne parût pas être un bienfait, ils l'accordèrent en échange de la cession de ses droits d'auteur sur tous ses ouvra-

ges. Or, à cette époque, il y avait eu une révolution complète dans le goût du public ; les opéras de Grétry et de Monsigny étaient totalement abandonnés, et avaient fait place aux compositions énergiques de Méhul et de Chérubini. Rien ne pouvait faire présager le retour à la scène de ces premiers ouvrages, dont on croyait le temps fini, et il y avait réellement de la part des comédiens un acte de pure générosité dans l'offre de cette pension. Mais, dix ans plus tard, la réaction la plus imprévue remit à la mode ce que l'on avait si légèrement délaissé, et les comédiens se virent récompensés de leur généreuse action : elle devint pour eux une excellente affaire.

A peine la tranquillité publique fut-elle rétablie que Monsigny obtint qu'on lui rendît la pension de 2,000 fr. que la Révolution lui avait enlevée. Puis Sarrette le fit nommer un des cinq inspecteurs des études musicales du Conservatoire, aux appointements de 6,000 fr. Ici encore, Monsigny donna une de ces preuves de modestie et de désintéressement bien rares dans l'existence des artistes célèbres. Des réunions avaient souvent lieu entre les inspecteurs pour y agiter des questions d'enseignement et de théorie, car il s'agissait alors de fonder un corps de doctrine, par la publication de diverses méthodes sur toutes les parties de l'art musical. Après quelques séances, Monsigny alla trouver Sarrette. « Mon ami, lui dit-il, pourquoi m'avez-vous mis là ? il faut être savant, et je ne le suis pas assez pour remplir un pareil emploi. Il y en a de bien plus dignes et de bien plus capables dont j'occupe la place ; c'est un tort

réel que je fais à la science et à votre établissement. »
Et malgré tous les efforts de l'excellent Sarrette, qui
voulait lui prouver que l'illustration seule de son nom
était une gloire utile pour le Conservatoire, il maintint
sa démission.

On a souvent dit que l'empereur Napoléon n'aimait
pas la musique ; je crois que l'on s'est trompé. Napo-
léon, quoique élevé en France, avait le goût italien ; il
aimait la musique mélodique avant tout ; les faveurs
dont il combla Paësiello et Paër en sont la preuve. La
mode, au commencement de l'Empire, était à la musi-
que sérieuse. Méhul ne plaisait guère à Napoléon, et
Chérubini encore moins ; c'était, suivant son dire, un
faux Italien, puisqu'il ne faisait qu'une sorte de musique
allemande. Cette antipathie du chef de l'Etat pour ce
genre de musique fut peut-être une des causes qui dé-
terminèrent Elleviou et Martin à tenter un retour vers
une musique plus simple et plus mélodique. Elleviou
reprit le *Déserteur* et Martin l'*Epreuve villageoise*.
L'effet de ces deux ouvrages fut immense ; la généra-
tion nouvelle, qui les ignorait, luttait d'enthousiasme
avec la génération qui les regrettait. Napoléon, lorsqu'il
entendit pour la première fois la musique du *Déserteur*,
en parut enchanté ; il avait près de lui, dans sa loge,
le comte Daru. Celui-ci, qui connaissait et estimait fort
Monsigny, saisit cette occasion pour parler de lui à
l'Empereur. — L'auteur de cette musique sera bien
heureux d'apprendre le plaisir qu'elle a causé à Votre
Majesté. — Comment ! Monsigny existe donc encore ?
— Certainement, Sire. — Et quelle est sa position ?

— Il a été entièrement ruiné par la Révolution, mais déjà Votre Majesté lui a rendu la pension de 2,000 fr. qu'il tenait de la justice du roi Louis XV.'— Mais il était jeune alors ; ce n'est pas assez de 2,000 fr. Vous irez lui dire que l'Empereur porte sa pension à 6,000 fr. Le lendemain matin le comte Daru portait cette bonne nouvelle à Monsigny et lui annonçait de plus, qu'il toucherait les neuf mois d'arrérages de l'année, car l'on était au mois d'octobre. Monsigny se plaisait à raconter à tous ses amis cette marque de munificence de l'Empereur, et n'en parlait jamais que les larmes aux yeux.

Ce n'est qu'en 1813, à la mort de Grétry, que Monsigny fut appelé à lui succéder à l'Institut. Il était alors âgé de 84 ans. A la Restauration, il perdit sa pension de 6,000 fr. Le duc d'Orléans lui en fit obtenir une de 3,000 fr. C'est alors seulement qu'il obtint la décoration de la Légion-d'Honneur.

Monsigny avait reçu une éducation très-religieuse : sans partager entièrement l'incrédulité à la mode, à son arrivée à Paris, qu'il ne quitta plus depuis 1749, il avait cependant été un peu détourné de ses instincts, par le mouvement encyclopédique et par l'esprit général de l'époque : la Révolution lui fit entrevoir toute l'erreur à laquelle il aurait pu se laisser entraîner, et les dernières années de sa vie se passèrent dans l'exercice de la plus tolérante et de la plus calme piété. Il s'éteignit doucement en 1816, âgé de 87 ans. Ses obsèques eurent lieu à l'église Saint-Laurent. A quelques pas de là existait encore le bâtiment où, plus de cinquante ans auparavant, il avait fait ses premiers essais

et préludé à ses chefs-d'œuvre, — ce modeste théâtre de la foire Saint-Laurent (1). Sa veuve obtint la survivance de sa pension de 3,000 fr. jusqu'à l'époque de sa mort, en 1829. Le fils de Monsigny avait été admis à l'école de Saint-Cyr, mais la faiblesse de sa constitution l'obligea de renoncer à l'état militaire. Sa mère s'était retirée à Saint-Cloud, et mademoiselle de Monsigny habite encore cette résidence.

Le fils de Monsigny s'était marié un an avant la mort de sa mère; à cette époque il obtint une place de percepteur à la Chapelle-Gauthier, dans le département de Seine-et-Marne; il occupa ce modeste emploi pendant vingt-cinq ans, employant ses loisirs à l'éducation de sa fille et de ses deux jeunes fils et aussi à la culture des arts, car il était amateur numismate assez distingué. La mort l'a ravi à sa femme et à ses trois enfants, le 27 juillet 1853. Les membres de la section de musique de l'Académie des Beaux-Arts de l'Institut se sont empressés de recommander à la bienfaisante justice du chef de l'Etat la veuve et les orphelins du fils de Monsigny, et une pension de douze cents francs a été immédiate-

(1) En 1847, j'ai encore vu les vestiges de ce bâtiment, qui doit avoir été abattu lorsque l'on a percé le boulevard de Strasbourg. Il servait alors de magasin de fourrage. C'était un carré long, où l'on voyait encore la trace d'une seule rangée de loges. L'espace était assez grand, mais la disposition de la scène ne saurait être comparée même à celle de nos théâtres du troisième ordre. — La salle ou du moins les quatre murs de la salle de la Comédie-Italienne, existent encore, rue Mauconseil; c'est un entrepôt de cuirs; mais il reste peu de traces de la disposition intérieure. Cette salle servit aux représentations jusqu'à l'érection de la salle Favart, occupée aujourd'hui par le théâtre de l'Opéra-Comique.

8.

ment accordée aux derniers descendants de cet homme célèbre. Mais il reste quelque chose à ajouter à la munificence du souverain.

Dans ces derniers temps, deux des meilleurs ouvrages de Monsigny, *le Déserteur* et *Félix*, ont été repris avec succès. *Le Déserteur* fait même partie du répertoire courant au théâtre de l'Opéra-Comique ; ne pourrait-on pas y joindre *le Roi et le Fermier* ou *Rose et Colas?* J'ose croire que *Rose et Colas* ne le céderait en rien à la paysannerie un peu maniérée de *l'Epreuve villageoise*, et que cet agreste tableau, bien autrement vrai et naïf, nous donnerait assez d'estime pour le goût de nos pères.

Le silence gardé si longtemps par un compositeur qui survit trente-neuf ans à sa dernière œuvre n'est pas la seule singularité qu'il faille signaler dans la vie de Monsigny. Il y a eu chez lui une puissance de création dont il n'a été donné à aucun de ses contemporains, et à plus forte raison à aucun de ses successeurs, de fournir l'exemple. Tous avaient des modèles ; lui seul a dû tout tirer, non-seulement les idées, mais même la forme, de son propre fonds. J'ai déjà dit que Grétry, qui lui était bien supérieur comme fécondité et comme exécution, procédait de l'école Italienne, et qu'il s'appuya d'abord sur des études musicales, incomplètes à la vérité, mais suffisantes cependant pour donner une certaine facilité d'agencement qui explique la multiplicité de ses productions. Rien de pareil chez Monsigny ; il ne sait rien, ne connaît rien ; avant lui, c'est le néant.

Il arrive à Paris adorant ou, pour mieux dire, rêvant

la musique qui lui est encore inconnue; et, pour réaliser son rêve, il court à l'Opéra, où il ne rencontre que la plus triste déception. Il partage alors cette opinion, propagée par Rousseau et assez généralement admise, que les Français ne pourront jamais avoir une véritable musique à eux. Cependant, l'audition de quelques opéras bouffes italiens lui fait entrevoir des horizons nouveaux; mais ce qu'il crée n'a aucun rapport avec ce qui l'a inspiré. Il s'élève peu à peu de ces petits airs à la conception de morceaux plus vastes : sa modulation est quelquefois pénible, pourtant, il y a dans ses productions une grande variété de forme et un excellent instinct de facture; le style est presque toujours défectueux, mais l'auteur accuse de bonnes intentions, et il ne lui manquait pour le rendre meilleur que des études premières et des connaissances plus approfondies. Il se rend toujours justice; il connaît ses défauts, et ne traite jamais rien au-dessus de ses forces. Une seule fois, il aborde le Grand-Opéra; même alors, c'est dans un sujet de genre et tel qu'il pouvait le traiter sans sortir absolument de son habitude et sans franchir les limites de son savoir en matière d'exécution.

Gluck paraît : le plus enthousiaste de ses admirateurs est Monsigny : voilà la musique qu'il avait rêvée, voilà, jointe à cette harmonie forte, à cette orchestration qu'il se sent incapable d'imiter, et dont rien ne lui donnait l'idée, l'expression dramatique portée à un degré inconnu jusque là. Toutefois, de cette école en dérive une autre qui transporte à l'Opéra-Comique cette puissance et cette sonorité qu'il ne juge possibles que pour le

genre noble. Aussi, après la première représentation d'*Euphrosine et Coradin*, ce début solennel de Méhul, succédant sans transition à la maigre instrumentation des ouvrages qui l'ont précédé, il court sur le théâtre, embrasse le jeune triomphateur, mais il lui dit en même temps : « Vous vous trompez, mon ami ; votre place n'est pas ici, c'est à l'Opéra que conviennent la pompe, la grandeur, la puissance, l'énergie, toutes ces qualités que vous possédez au suprême degré ; ce qu'il faut à l'Opéra-Comique, c'est la grâce, l'enjouement, la coquetterie, la légèreté, la mélodie coulante et facile, et tout cela vous manque. » Et cette opinion ou ce conseil, il les maintint par la suite, alors que Méhul, essayant de paraître gai, était parvenu à faire croire à certains auditeurs qu'il l'était réellement. Monsigny, lui, avec ce sentiment vrai du théâtre qu'il conserva toujours, ne se laissait pas prendre à ce faux semblant, et malgré toute son amitié et son admiration pour l'auteur de *l'Irato* et d'*une Folie*, il ne l'appelait jamais que *Don Serioso*. Cette opinion, qui n'ôte rien à l'admiration que mérite le talent sévère et élevé de Méhul, était aussi celle de Boïeldieu, et ce doit être celle de tous les musiciens qui se font une idée juste de la musique de théâtre, et qui croient qu'elle ne doit pas être jugée, appréciée seulement sur sa valeur intrinsèque, mais surtout comme l'expression poétique d'une action qu'elle est appelée à vivifier par son mouvement, et à réchauffer de ses rayons.

Quand un musicien possède une qualité à un degré très-éminent, il est bien rare qu'on n'exalte pas cette

qualité aux dépens de toutes les autres. C'est ainsi que Monsigny n'est guère cité que pour son excessive sensibilité. Mais il serait facile de signaler vingt morceaux de lui dont le succès est dû à des éléments tout différents. Sans parler du *Déserteur*, dont la partie comique vaut pour le moins la partie pathétique, ne pourrait-on rappeler aussi, dans *Félix*, le ravissant quintette : *Finissez donc, monsieur le militaire!* où chaque personnage, l'abbé, le dragon, le financier, la servante, le père, ont chacun un langage approprié à leur caractère et d'une couleur et d'une vérité admirables? Ne pourrait-on encore rappeler *Rose et Colas*, où la sensibilité n'est pas mise en jeu, où tout est grâce, fraîcheur et jeunesse; et les premiers ouvrages du maître, qui sont presque entièrement consacrés au comique? Il faut dire, pour être juste, que si Monsigny surpassa ses confrères en exquise sensibilité, il ne le céda à aucun sur les autres points essentiels de son art; il eut au même degré qu'eux la verve comique, le mouvement dramatique, la force expressive, qualités que l'on n'apprécie que rarement chez lui, parce qu'elles sont effacées en quelque sorte par celles qui les dominent toutes. Pour moi, je n'hésite pas à le regarder comme le véritable créateur de l'opéra-comique français. Grétry l'a souvent surpassé par l'abondance de l'idée mélodique et surtout par la fécondité, seule qualité inhérente au génie créateur qui ait manqué à Monsigny; mais il n'est venu qu'après lui et lorsque la voie était déjà ouverte. Duni et Philidor ont marché en même temps que lui; sans méconnaître le mérite de ces deux patriarches de notre théâtre, à

qui l'on n'a pas rendu une justice complète, surtout au second, qui se distingue par une variété de formes et de rhythmes très-remarquable pour son époque, on devra cependant convenir qu'ils n'ont été que les satellites d'un astre brillant, trop tôt éclipsé, mais dont l'éclat fut assez grand pour qu'un long sillon de lumière pût encore dédommager ses contemporains et même ses arrière-neveux de sa trop courte durée.

GOSSEC

I

Toute la rue Neuve-Saint-Roch était mise en émoi, au mois de février 1751, par les apprêts d'une fête qui devait avoir lieu le soir même dans un bel hôtel situé à peu près au milieu de cette rue. Cet hôtel, qui avait une seconde entrée rue de la Sourdière, était celui du célèbre fermier-général Jean-Joseph Leriche de la Poupelinière. Depuis de longues années, il avait répudié son premier nom de Leriche, craignant sans doute qu'on ne le prît pour un sobriquet, et avait un peu dénaturé son second nom, en en retranchant une lettre ; il était donc resté le sieur de la Popelinière, et il aurait

de plus pu ajouter, comme le faisait le financier Zamet, seigneur de quelques centaines de milliers d'écus.

La grande fête qui allait se célébrer dans son hôtel, était un anniversaire : non pas celui de sa naissance, encore moins de son mariage, mais celui de sa *délivrance ;* c'est ainsi, du moins, qu'il désignait le jour correspondant à une époque déjà éloignée de trois ans, mais qui avait été signalée par une aventure des plus scandaleuses, dont tout Paris s'était amusé. Il s'agit de la fameuse histoire de la cheminée à plaque tournante, par laquelle le maréchal de Richelieu s'introduisait dans la chambre de madame de la Popelinière, alors que son mari veillait à ce qu'elle y fût soigneusement renfermée, pour la soustraire aux intrigues du galant maréchal. M. de la Popelinière, il faut le dire, avait épousé sa femme à contre-cœur et dans les circonstances peu faites pour lui faire bénir le lien qui les enchaînait. Un fermier-général ne pouvait se dispenser d'avoir une maîtresse, et M. de la Popelinière avait choisi la sienne dans la troupe de la comédie-Française. Elle était la petite-fille de Dancourt, dont elle portait le nom, et sa mère, Mimi-Dancourt, n'avait pas été sans obtenir quelques succès au théâtre. Elle-même y remplissait fort honorablement son emploi, et, une fois maîtresse en titre de M. de la Popelinière, sa conduite fut irréprochable. C'était déjà quelque chose que d'être la maîtresse d'un fermier-général ; mais devenir sa femme paraissait un rêve irréalisable. Mademoiselle Dancourt avait de l'esprit et de la persévérance, ce qui, dit-on, est presque du génie. Pendant douze ans, elle em-

ploya tous les moyens de séduction, toutes les amorces, toutes les petites rôueries imaginables, sans pouvoir obtenir de son amant qu'il voulût être, pour elle, autre chose qu'un protecteur des plus généreux et des plus dévoués. Elle sentit que sa persistance pouvait lui devenir fatale, et qu'en voulant acquérir un époux elle courait risque de perdre un amant tel qu'elle ne pouvait espérer d'en trouver jamais un pareil. Elle se tint donc tranquille, attendant une circonstance favorable qu'elle pût mettre à profit. Madame de Tencin avait eu occasion de la rencontrer souvent dans ce monde littéraire où trônaient, pour la partie féminine, les actrices et les femmes auteurs de quelque célébrité. Madame de Tencin s'était prise d'amitié pour elle, et mademoiselle Dancourt la jugea propre à seconder et à mener à bonne fin le grand projet qu'elle nourrissait depuis si longtemps.

Elle venait d'obtenir un succès véritable dans une comédie, aujourd'hui oubliée, intitulée *la Fille séduite*. Madame de Tencin vint, après la représentation, la féliciter sur la manière dont elle avait rempli le rôle principal : mademoiselle Dancourt jugea, à la vivacité des éloges de madame de Tencin et à l'émotion qu'elle ressentait encore de l'impression qu'elle avait reçue de la pièce, que le moment était parfaitement choisi pour frapper le grand coup. Mademoiselle Dancourt était une fort habile comédienne ; au lieu de recevoir le visage ouvert et le sourire sur les lèvres les éloges que son amie venait lui faire, elle se mit à fondre

en larmes et accueillit avec des sanglots répétés, les compliments qu'elle en recevait.

— Mais en vérité, ma chère, lui dit madame de Tencin, je ne vous comprends pas : au moment où vous venez d'obtenir un triomphe, vous vous livrez au désespoir. Qu'est-ce que cela veut dire?

— Hélas! madame, lui répondit mademoiselle Dancourt d'une voix étouffée par les larmes, c'est qu'en retraçant au public les malheurs de la fille séduite, qui sont ma propre histoire, j'étais obligée d'étouffer ma douleur : mais c'est plus fort que moi et je ne peux plus la contenir au fond de mon cœur.

— Mais que vous est-il donc arrivé de si malheureux? Il me semble que votre position est au contraire à envier. M. de la Popelinière est aimable, généreux, rempli de prévenances, et, s'il vous a séduite, il y a longtemps; en tout cas, il me semble que, depuis, il a fait assez bien les choses pour se faire pardonner sa séduction.

— Mon Dieu! oui : je suis folle, si vous voulez; mais il est des humiliations que je ne puis accepter. Je règne, j'en conviens, dans le salon de M. de la Popelinière; mais j'y règne un instant, quand il veut bien m'y faire appeler; je ne suis que l'esclave de sa volonté; si je veux y faire admettre quelqu'un, il faut le supplier, me mettre à ses genoux. Qu'un caprice lui vienne d'en exclure une personne qui lui déplaise et qui me soit sympathique, ce n'est pas mon goût qu'il consultera. Vous, ma meilleure, ma plus sincère amie,

je n'ai pas le droit de vous dire : Venez, de vous installer près de moi, de m'éclairer de vos conseils, de vos avis si bons à suivre pour moi, maîtresse de maison ! On me jette toujours à la figure mon titre de comédienne et mon nom de mademoiselle Dancourt ; je lui ai sacrifié ma jeunesse, ma beauté, mes plus beaux jours, la meilleure partie de ma vie, et, d'un mot, il peut briser mon existence. Si aujourd'hui je suis pour quelques-unes un objet d'envie, demain je puis être pour tous un objet de pitié !

— Il y a du vrai dans ce que vous me dites là, dit madame de Tencin, qui n'avait pas été insensible aux flatteries de la comédienne ; mais comment décider la Popelinière à vous donner son nom ? Il est probable que vous n'avez pas négligé les moyens qui étaient en votre pouvoir ; quels sont ceux que je puis employer ?

— Ah ! si vous vouliez bien ! soupira mademoiselle Dancourt en s'essuyant les yeux.

— Voyons, mettez-moi sur la voie, dit avec empressement madame de Tencin.

— Eh bien ! poursuivit la comédienne, vous êtes toute-puissante auprès du cardinal. Le bail de ferme touche à sa fin ; M. de la Popelinière va en demander le renouvellement ; il faut qu'on le lui refuse et que son mariage avec moi soit la condition du renouvellement.

— Madame de Tencin réfléchit un instant.

— Mon enfant, reprit-elle bientôt, laissez-moi faire : séchez vos beaux yeux qui sont destinés à faire couler des larmes et non à en verser eux-mêmes ; dans un mois vous serez madame de la Popelinière, c'est moi qui vous

en réponds. Sous peu de jours le financier aura de mes nouvelles.

— Ah! vous êtes mon ange sauveur, s'écria la comédienne en se jetant dans les bras de son amie.

Un traité d'alliance fut à l'instant conclu entre les deux conjurées : le salon de madame de la Popelinière deviendrait celui de madame de Tencin ; toute sa petite coterie philosophique y serait admise de droit, c'était un magnifique triomphe que toutes deux allaient se préparer, et l'effet ne tarda pas à suivre les préliminaires du complot.

M. de la Popelinière fut mandé chez le cardinal à qui on l'avait dépeint comme un homme immoral et débauché ayant abusé de l'innocence d'une naïve jeune fille et ne pouvant remédier au mal qu'il avait fait que par une réparation éclatante. M. de la Popelinière pensa tomber de son haut lorsque le ministre lui eut dévoilé toute l'horreur de sa conduite.

— Mais, Monseigneur, se hâta-t-il de dire, Votre Éminence a été induite en erreur sur mon compte.

— Du tout, monsieur, reprit le cardinal, je suis bien informé, et je ne veux pas que le service du roi soit plus longtemps confié à des gens entachés de débauche et d'immoralité. Ainsi nous nous passerons de vos services, ou vous épouserez votre victime.

— Mais, Monseigneur, voilà plus de trente ans que j'appartiens au service du roi, car c'est en 1718 que j'eus l'honneur d'être nommé fermier général, et vous ne pouvez ainsi me priver d'un emploi où je n'ai jamais fait soulever la moindre plainte.

— Et le scandale, monsieur, le comptez-vous pour rien?

— Mais le scandale, Monseigneur, c'est vous qui le provoqueriez. Car enfin vous ne voulez certainement pas admettre au service du roi le mari d'une comédienne.

— Non certainement, monsieur ; mais la comédienne cessera de l'être, du moment qu'elle sera votre femme. Du reste, je ne suis pas ici pour vous faire des sermons. Mais il y a deux hommes en moi : le ministre, qui a bien le droit, je le pense, de vous retirer vos fonctions, ou de vous continuer ses bonnes grâces, et le prêtre, qui peut vous donner l'absolution, si vous lui promettez de faire pénitence.

— Eh bien! Monseigneur, puisqu'il le faut absolument, je ferai pénitence ; je me marierai.

— Et pour cadeau de noce, vous aurez le renouvellement de votre bail. Adieu, monsieur ; nous le signerons le même jour que vous signerez votre contrat.

M. de la Popelinière se retira très-peu satisfait ; un mois après, il était toujours fermier-général, mais il était marié, marié autant qu'on peut l'être, il avait de moins une charmante maîtresse, et de plus une femme qui allait se dédommager dans son état légal de toutes les privations qu'elle s'était imposées dans sa position équivoque.

Autant mademoiselle Dancourt avait été modeste, réservée et soumise, autant madame de la Popelinière se montra fastueuse, altière et exigeante. L'éclat du luxe et de la représentation suffit pour occuper ses moments

pendant les premiers temps. Mais, habituée naguère à voir ses journées presque entières consacrées aux études qu'exigeait sa profession de comédienne, la grande dame ne tarda pas à trouver le temps d'une longueur inouïe et ne vit pas de meilleurs moyens de l'employer que d'admettre à sa suite une foule d'adorateurs. Puis le nombre n'étant pas tant ce qu'elle recherchait, que la qualité, elle s'afficha au point de démonter la philosophie du plus calme des maris. Les assiduités du maréchal de Richelieu étaient devenues si scandaleuses, que M. de la Popelinière, voulant à toute force échapper au ridicule, renferma madame de la Popelinière dans son appartement dont il gardait la clef et où il lui faisait servir à manger. On sait comment, malgré toutes ces précautions, le maréchal de Richelieu s'introduisait chaque soir chez la femme du financier, et n'en sortait que le lendemain, à l'aide de la fausse cheminée dont la plaque tournante donnait issue sur une pièce d'une maison contiguë de l'hôtel, et dont le maréchal s'était fait locataire. La discrétion n'était pas la vertu du vainqueur de Mahon, et la moitié de Paris était dans la confidence de son bonheur avant que le fermier général se doutât le moins du monde de sa mésaventure. Il finit cependant par en être instruit comme les autres, et son parti fut pris sur-le-champ. Loin de fuir le scandale, il provoqua un éclat, il appela des témoins, rendit son affront aussi public que possible pour bien faire constater son droit de mettre madame de la Popelinière à la porte et se donna cet agrément à sa grande joie et au grand désespoir de sa douce compagne qui perdit en un instant le fruit de tant

d'années d'efforts et de persévérance. Son ancienne protectrice, madame de Tencin, ne tarda pas à mourir ; mais, dans sa nouvelle position, elle s'était fait des amis puissants et parvint à intéresser en sa faveur MM. d'Argenson et de la Vrillière. Ceux-ci voulant opérer un raccommodement, l'introduisirent dans le cabinet du garde-des-sceaux, M. de Machault, et y firent mander M. de la Popelinière. Le financier se douta probablement de quelque chose, car il interrogea l'huissier qui devait l'introduire, et lui demanda si le garde des sceaux était ou non en compagnie. L'huissier lui répondit qu'il n'avait vu entrer que MM. d'Argenson et de la Vrillière et une dame qui lui était inconnue.

— Alors, mon ami, dit M. de la Popelinière, permettez-moi, avant d'entrer, de regarder par le trou de la serrure si je ne la connaîtrais pas. L'huissier ne vit aucun inconvénient à lui laisser satisfaire cette fantaisie, et M. de la Popelinière n'eut pas plutôt entrevu les traits peu chéris de sa moitié, qu'il s'écria à travers la porte : « Pardon, Messieurs, si je n'entre pas, mais vous êtes en trop bonne compagnie pour que je veuille vous déranger ; » et il se sauva sans que les cris qu'on poussait pour le rappeler parvinssent même à lui faire retourner la tête. Il refusa depuis et constamment de revoir sa femme, et elle mourut en 1752.

Malgré la publicité de sa disgrâce conjugale, il ne cessa pas un instant son genre de vie et continua de recevoir dans son salon toutes les célébrités de la littérature, des sciences et des arts et toutes les illustrations de la noblesse, de la robe et de l'épée. Seulement, cha-

que année, au jour anniversaire de sa séparation, il donnait une fête plus splendide que toutes les autres, et c'est des préparatifs d'une de ces fêtes que nous avons parlé au commencement de cette histoire.

Un des principaux attraits des soirées de M. de la Popelinière était l'excellente musique qu'on y faisait. Les réunions musicales étaient une rareté à cette époque, et celles qui avaient lieu chez M. de la Popelinière avaient un éclat et une splendeur dont on chercherait en vain l'analogue aujourd'hui. Rameau, le plus grand musicien français du XVIIIe siècle, était alors à l'apogée de sa gloire, et Rameau devait tout à M. de la Popelinière. C'est auprès du généreux financier qu'il avait trouvé l'appui dont il s'était aidé pour franchir les premiers pas d'une carrière qu'il ne put s'ouvrir qu'âgé de près de cinquante ans. C'est M. de la Popelinière qui avait avancé à Rameau les six cents livres moyennant lesquelles l'abbé Pellegrin avait consenti à lui confier son poëme d'*Hippolyte et Aricie ;* c'est chez M. de la Popelinière que se firent les premiers essais de ce premier opéra de Rameau ; c'est grâce à la protection de M. de la Popelinière, qu'il fut reçu, répété et représenté, et la reconnaissance de l'artiste ne se démentit pas un instant dans toute sa vie. De son côté, le financier était fier de son protégé, et il avait droit de l'être. Pour faciliter l'audition de toutes les compositions de Rameau, dont la primeur lui était réservée, M. de la Popelinière avait à ses ordres un personnel complet de musiciens, de choristes et de chanteurs, dont la dépense n'allait pas à moins de trente mille livres par an ; mais le plaisir et

l'honneur qu'il recevait de cette magnificence, étaient tels, qu'il lui semblait encore les payer bien peu.

Cette fois on devait exécuter pour la première fois un nouvel opéra en un acte, de Rameau, intitulé : *la Guirlande* ; la première représentation à l'Opéra ne devait avoir lieu que quelques mois plus tard, et cette audition anticipée devenait d'autant plus attrayante, que l'époque où l'œuvre serait rendue publique était moins rapprochée. Déjà plusieurs répétitions avaient eu lieu : pas une n'avait pu satisfaire Rameau, dont la musique était d'une exécution très-difficile. La veille même il avait apostrophé très-vivement le premier violon, faisant l'office de chef d'orchestre, et le claveciniste accompagnateur, qui n'avait pu saisir un de ces changements de mouvement si fréquents dans sa musique. Enfin, en désespoir de cause, il avait remporté sa partition pour changer le passage, et il avait indiqué une dernière répétition générale pour le lendemain matin à neuf heures. Les musiciens avaient été exacts au rendez-vous, mais à dix heures le chef d'orchestre, l'accompagnateur et le compositeur n'avaient pas encore paru. Lassés d'attendre, les musiciens s'adressèrent à M. de la Popelinière, qui s'empressa d'envoyer un exprès chez Rameau ; mais l'exprès revint dire que M. Rameau avait répondu qu'on voulût bien l'attendre, et que nul ne quittât son poste. Pendant que les musiciens maugréaient contre le temps qu'on leur faisait perdre, et se répandaient dans l'hôtel pour examiner les préparatifs de la fête, rendons-nous chez le compositeur attardé.

Rameau demeurait rue du Chantre Saint-Honoré, et

occupait le premier étage d'une maison d'une assez mesquine apparence ; mais il affectionnait ce logement, d'abord parce qu'il l'habitait depuis plus de vingt ans, et ensuite parce que la rue, trop étroite pour être accessible aux voitures, était, pour cette raison, fort tranquille, quoique dans un quartier à la mode et bruyant, et presqu'à la porte de l'Opéra, situé alors au Palais-Royal. Rameau avait passé la nuit à repasser sa partition de *la Guirlande*, et avait en vain cherché à simplifier les passages qui avaient été autant d'écueils pour les exécutants, qu'il avait accusés, non sans quelque raison, d'incapacité et d'impéritie. Rameau avait alors soixante-huit ans. Après s'être fait une grande réputation comme organiste et comme claveciniste, c'est en 1733, à cinquante ans, qu'il avait donné son premier opéra. Il est à croire qu'il avait fait d'amples provisions de mélodies pendant le demi-siècle qu'il employa à méditer son premier ouvrage, car celui-ci fut suivi de vingt autres opéras qui tous eurent d'éclatants succès, déterminèrent une révolution dans la musique et portèrent au plus haut degré la réputation de leur auteur. On comprend qu'ayant autant produit, et l'âge commençant à se faire sentir, les dernières compositions de Rameau n'étaient point écrites avec la même facilité que les premières ; aussi tenait-il beaucoup à ses idées, qu'il combinait lentement et avec calcul. Il se décida donc à ne rien changer, espérant qu'à force de soins, il parviendrait, à la répétition, à faire surmonter la difficulté devant laquelle on s'était arrêté la veille. Il était huit heures et demie, et bientôt il allait s'apprêter

à se rendre rue Neuve-Saint-Roch, lorsqu'on lui remit une lettre qu'on venait d'apporter. A peine l'eut-il parcourue, qu'il devint pâle, et, comme anéanti, se laissa tomber dans le fauteuil placé devant son clavecin.

Voici ce que contenait la lettre :

« Monsieur,

» On peut avoir beaucoup de talent et être poli. C'est ce que vous ignorez complétement : vous m'avez dit hier que je ne savais pas mon métier, parce que je ne pouvais pas faire exécuter votre musique. Je pourrais vous répondre que vous ne savez pas le vôtre, puisque vous ne faites que de la musique baroque qu'il est impossible d'exécuter. Mais j'aime mieux accepter le tort que vous me donnez. Je conviens donc que je ne sais rien et que je suis indigne de participer à l'exécution de vos sublimes compositions. En conséquence, j'ai l'honneur de vous prévenir que vous n'ayez plus à compter sur moi, ainsi que sur notre accompagnateur ordinaire, qui profite de l'occasion pour vous envoyer sa démission avec la mienne.

» Signé : GUIGNON,

» *Ex-premier violon des musiciens de M. de la Popelinière.* »

Pour comprendre le coup porté par cette missive, il faut se reporter à l'époque où les musiciens de profession étaient si rares, que les appointements des pre-

miers sujets de l'Opéra ne différaient pas de moitié de ceux des artistes de l'orchestre. Penser à remplacer le premier violon et le claveciniste eût été folie, et Rameau vit que l'exécution de sa musique devenait impossible ; il se crut perdu, déshonoré ; tout Paris comptait sur ce concert ; M. de la Popelinière l'avait annoncé à tous ses amis, à tous ses invités, et la fête allait être compromise, manquée, et tout cela par la faute de lui, Rameau, comblé des bienfaits de M. de la Popelinière, et pouvant être accusé de négligence ou de mauvaise volonté ! Et nul moyen de sortir de ce mauvais pas ! Le pauvre musicien s'abandonna au plus violent désespoir, et il était tellement absorbé par ses sombres réflexions, que deux ou trois coups de sonnette tintés assez timidement à la porte ne purent réussir à le tirer de sa rêverie ; cependant la sonnette continuait à s'agiter en crescendo ; petit à petit elle arriva au fortissimo, et son carillon prenait une allure désespérée, lorsqu'enfin Rameau fut arraché par ce bruit incessant à sa préoccupation, et se hâta d'aller lui-même ouvrir la porte.

Il vit alors devant lui un tout petit jeune homme de dix-huit ans à peine, frais, rose, à la mine spirituelle et souriante.

— Est-ce que vous dormiez? Monsieur, dit le nouveau venu. Heureusement que votre sonnette est solide; si tous ceux qui viennent sont obligés de la faire retentir aussi fort, elle sera bien vite usée.

—Qui demandez-vous? répondit Rameau d'un air aussi peu agréable qu'était enjoué celui de son interlocuteur.

— Je demande M. Rameau.

— Eh bien ! M. Rameau, c'est moi.

A l'instant la physionomie du petit jeune homme changea entièrement, une expression de respect et d'admiration remplaça sur-le-champ son sourire jovial et un peu moqueur.

— Oh ! monsieur, s'écria-t-il, pardonnez-moi de vous avoir ainsi parlé ; j'étais loin de me douter que j'avais devant moi un homme que je me suis habitué à admirer depuis que j'ai étudié et connu ses ouvrages. Je suis un étourdi, monsieur ; peut-être étiez-vous à travailler, et je vous ai dérangé. Excusez-moi : permettez-moi de me retirer et dites-moi quand je pourrai revenir sans être importun.

Il y avait tant de bonne foi, une admiration si vraie, un respect si bien senti dans son air et ses paroles, que, quoique habitué à bien des hommages, Rameau ne put s'empêcher d'être ému et touché de l'attitude presque suppliante du pauvre jeune homme.

— Non, mon ami, lui dit-il, je ne travaillais pas et vous ne me dérangez pas. Mais vous n'êtes sans doute pas venu seulement pour me faire des compliments ; apprenez-moi l'objet de votre visite.

— Cette lettre vous le dira ! répondit le jeune homme en remettant à Rameau un papier soigneusement cacheté, et pendant que le grand musicien en prenait connaissance, ses yeux parcouraient avec avidité tous les recoins de l'appartement. Il semblait qu'il fût dans un sanctuaire, tant ils s'arrêtaient avec amour et respect sur les moindres détails : mais ce qui attirait surtout son attention, c'était le clavecin sur le pupitre duquel repo-

sait tout ouverte la partition de *la Guirlande*. Cependant Rameau lisait la lettre à haute voix :

« Monsieur,

» Mon nom est trop obscur pour être connu de vous, aussi ne signerai-je pas cette lettre autrement que par mon titre de maître de chapelle de la cathédrale d'Anvers. Je prends la liberté de vous adresser un de mes élèves, le meilleur que j'aie jamais fait et que je ferai probablement jamais. Le jeune Gossec a aujourd'hui dix-huit ans : il est le fils de pauvres paysans d'un petit village du Hainaut qui l'envoyèrent à Anvers comme enfant de chœur alors qu'il n'avait encore que sept ans. Ses progrès dans la musique et la composition ont été si rapides, que depuis bien longtemps je n'ai plus rien à lui apprendre. Il n'y a qu'un maître tel que vous qui convienne à un tel élève. Permettez-moi donc de réclamer pour lui vos conseils pour le perfectionner dans son art, et votre appui pour lui ouvrir une carrière où vous avez acquis tant de gloire, et où il pourra peut-être un jour occuper un nom honorable.

» *Le maître de chapelle de la cathédrale d'Anvers.* »

— Eh bien ! dit Rameau, dites-moi, mon ami, ce que je puis faire pour vous, et je suis tout disposé à vous être utile. Voyons que savez-vous ? Etes-vous chanteur ou exécutant ?

— Mon Dieu ! monsieur, répondit Gossec, chanteur, je ne le suis plus depuis que j'ai perdu ma voix d'enfant, mais je sais jouer du violon, du clavecin et de l'orgue,

et j'ai la prétention de devenir compositeur, ayant étudié dans vos ouvrages la théorie dont j'ai admiré la pratique dans vos opéras. Je suis en état, non-seulement de figurer dans un orchestre, mais même de le diriger, puisque c'était mon emploi à la cathédrale d'Anvers.

— Vraiment, dit Rameau avec vivacité, est-ce que vous pourriez comprendre une partition sans l'avoir longtemps étudiée d'avance ?

— Certainement, monsieur, et si vous permettez que j'en fasse l'épreuve devant vous, je me fais fort de vous déchiffrer au clavecin telle partition que vous voudrez me donner.

— Même celle qui est sur ce clavecin ?

Sans rien répondre, Gossec se plaça devant l'instrument, et, sans hésiter, se mit à jouer à livre ouvert la partition de *la Guirlande*, à l'endroit où elle était déployée.

L'art de jouer et de réduire la partition était alors des plus rares, et peu de musiciens de profession étaient en état de le faire ; l'admiration de Rameau ne peut se comparer qu'à la joie qu'il éprouvait d'une rencontre si inespérée.

— Bien, dit-il au jeune homme en l'interrompant, n'allez pas plus loin. Comment interprétez-vous ce passage ?

Et, feuilletant la partition, il lui indiqua du doigt l'endroit où, la veille, les musiciens s'étaient arrêtés.

— Mais il n'y a rien de si simple, dit Gossec, il y a trois changements de mesure de suite ; c'est une division

de tant de notes par temps. Une mesure à quatre temps, une à deux temps, et une à trois-deux. C'est d'abord une noire par temps pour la première mesure, puis deux noires par temps pour les deux autres ; le mouvement ne change pas, ce n'est que le rhythme et la division.

— Eh ! voilà ce que ces ânes-là ne veulent pas comprendre, s'écria Rameau, et ce que je n'ai pas su leur expliquer, se dit-il tout bas. Voilà mon chef d'orchestre trouvé. Ah ! quel dommage, ajouta-t-il, que vous ne puissiez pas à la fois diriger l'orchestre et accompagner au clavecin ! Mais où trouver un accompagnateur de cette force ?

— Vous voulez un accompagnateur, dit Gossec, j'ai votre affaire.

— Où cela ?

— Chez moi.

— Qui ?

— Ma femme.

— Votre femme ? vous êtes marié ?

— Et pourquoi pas ? Est-ce que vous me trouvez trop petit pour cela ? repartit Gossec, qui avait repris sa gaîté et son aplomb. Effectivement sa petite taille, de quatre pieds et demi à peine, contrastait le plus singulièrement à côté de celle de Rameau que sa maigreur faisait encore paraître plus élevée.

— Je ne vous trouve pas trop petit, dit Rameau, mais je vous trouve bien jeune.

— Est-ce que la jeunesse est un inconvénient qui empêche d'être amoureux ? Je l'étais de ma femme que

je n'avais que quinze ans et elle quatorze. Je n'avais rien, ni elle non plus : il fallait que je lui donnasse quelque chose, je lui ai donné du talent ; j'en ai fait mon élève avant d'en faire ma femme, et je vous réponds d'elle comme de moi.

— Eh bien ! reprit Rameau enchanté, allez la chercher sur-le-champ ; et si elle est aussi habile que vous le dites, je vous annoncerai à tous deux une bonne nouvelle. Mais, à propos, ajouta-t-il, en arrêtant Gossec, qui déjà se disposait à sortir, si j'avais à vous conduire vous et votre femme dans une grande assemblée, avez-vous quelques habits d'apparat pour vous présenter ?

— Ma foi dit Gossec, voilà mon plus beau, et quand M. Rameau le trouve assez beau, je voudrais bien savoir qui pourrait se montrer plus exigeant que lui ?

Le plus beau vêtement du jeune Gossec se composait d'un habit de gros drap marron, d'une veste idem, d'une culotte de ratine noire, de bas de coton chinés gris et de souliers sans boucles.

Rameau ne voulut pas le contrarier sur la splendeur de son costume, il le laissa s'éloigner ; mais à peine fut-il parti qu'il appela madame Rameau qui venait de rentrer de la messe.

— Ma chère amie, lui dit-il, avance le dîner d'une heure, fais mettre deux couverts de plus, et envoie sur-le-champ à l'Opéra pour qu'on me fasse venir sans délai le costumier et la tailleuse, j'en ai le plus pressant besoin.

Madame Rameau obéit sans répliquer, et Rameau

avait à peine eu le temps de donner ces ordres, lorsque Gossec revint avec sa femme.

Les deux jeunes mariés formaient le plus joli petit couple que l'on pût imaginer. Sans être précisément jolie, madame Gossec était extrêmement attrayante. A sa fraîcheur de dix-sept ans elle joignait un air de candeur et de naïveté intelligente qui prévenait sur-le-champ en sa faveur. Elle n'était pas d'une aussi petite taille que son mari, sans que cependant il y eût entre eux deux cette disproportion de formes qui est encore plus choquante lorsque l'avantage n'est pas du côté de l'homme. En les voyant passer, chacun pouvait dire : Qu'ils sont gentils ! Un observateur, après les avoir contemplés un instant, ne pouvait s'empêcher de s'écrier : Qu'ils sont heureux !

II

Rameau n'eut pas besoin d'un long examen pour se convaincre que Gossec ne lui avait pas trop vanté les capacités de son élève, et il annonça alors à nos deux jeunes gens que, ce jour même, il allait mettre leurs talents à l'épreuve. Gossec dirigerait l'orchestre, tandis que sa femme accompagnerait au clavecin la partition de son opéra inédit *la Guirlande*.

— Tenez, mes amis, leur dit-il, je vous donne une heure pour jeter un coup d'œil sur la partition, et quand

vous en aurez pris une connaissance suffisante, nous nous rendrons à la répétition.

C'est sur ces entrefaites qu'était venu l'exprès envoyé par M. de la Popelinière, et Rameau, sûr de son affaire, avait répondu qu'on l'attendît et qu'on prît patience.

Les deux jeunes artistes étaient occupés depuis près d'une heure à étudier la partition qu'on leur avait soumise, lorsqu'ils furent interrompus au milieu de leur travail par l'entrée du costumier et de la tailleuse de l'Opéra, accompagnés de madame Rameau. Celle-ci eut beaucoup de peine à faire comprendre aux deux jeunes mariés qu'il était impossible qu'ils figurassent dans une grande assemblée avec leur costume plus que mesquin et bourgeois : Gossec, surtout, prétendait qu'un homme présenté et protégé par le grand Rameau, devait être accueilli partout sans qu'on prît garde à la richesse de son habit. Madame Gossec fut beaucoup plus facile à convaincre : l'idée de se voir pour la première fois coiffée, poudrée et attifée en grande dame lui souriait excessivement, et elle se prêta avec une bonne volonté infinie à toutes les attitudes que lui fit prendre la tailleuse. Le chef costumier eut un peu plus de peine avec le mari, qui, tout entier à l'étude de sa partition, levait le bras ou la jambe machinalement, selon que le demandait le costumier occupé à prendre mesure, mais ne répondait que par monosyllabes ou par un : comme vous voudrez ; ça m'est bien égal ! à toutes les questions qui lui étaient adressées sur le choix de l'étoffe et de la couleur, et sur la coupe de l'habit ou de la veste. Le costumier promit, ainsi que la tailleuse, que sa besogne

serait prête à l'heure voulue, et Rameau conduisit ses deux protégés à l'hôtel de la Popelinière.

Il était alors près de midi. Les musiciens, qui attendaient depuis neuf heures, étaient tous d'une humeur assez chagrinante; et la présence de Rameau pouvait seule empêcher que leurs murmures ne traduisissent trop hautement leur mécontentement. Il fut encore augmenté par la présence des deux nouveaux venus. Il y avait, en effet, dans l'orchestre de vieux musiciens dont la morgue et la susceptibilité devaient se mesurer à leur peu de talent, et l'idée de se voir dirigés par un enfant de dix-huit ans, entièrement inconnu, ne fit qu'encourager leurs mauvaises dispositions. Gossec s'était placé au pupitre, et la répétition commença au signal qu'il donna, sur l'invitation de Rameau ; mais, dès les premières mesures, les violons mirent une telle négligence dans leur exécution, qu'ils manquèrent entièrement un trait qui n'était pas sans quelque importance et quelque difficulté. Gossec fit immédiatement recommencer le passage, et il ne fut pas mieux exécuté.

— Messieurs, dit-il alors aux musiciens, il est midi, et le concert commence à six heures; il dépend de vous que la répétition soit terminée dans une heure ; mais comme je tiens avant tout à ce que l'exécution soit excellente, je vous préviens que je ferai répéter jusqu'à ce que nous arrivions à toute la perfection désirable, et c'est très-facile. Le temps ne nous manquera pas, nous avons six heures devant nous.

— Un vieux musicien se leva alors de son siége, et, apostrophant le jeune chef d'orchestre :

— Cela vous est bien facile à dire, monsieur dont je ne sais pas le nom, mais ce trait est mal doigté et n'est pas faisable.

— Prêtez-moi votre violon, monsieur, répondit froidement Gossec, et, saisissant l'instrument que le vieux musicien lui tendait d'assez mauvaise grâce, il exécuta le trait avec un fini et une netteté parfaite.

— Vous voyez, monsieur, ajouta-t-il, que cela est très-faisable ; mais peut-être n'aviez-vous pas trouvé la bonne position pour exécuter ce passage. Voilà comme il faut s'y prendre, et il répéta de nouveau le trait, en indiquant la position et le doigté.

A dater de ce moment, les exécutants comprirent qu'ils avaient affaire à forte partie ; ils redoublèrent de soins, de zèle et d'attention, et la répétition marcha à ravir. Il y eut bien encore une tentative pour tâter, comme on dit, le nouveau chef d'orchestre ; elle vint d'un flûtiste, qui rendait une phrase sans style et sans grâce. Avant de la faire recommencer, Gossec, s'adressant au flûtiste :

— Veuillez écouter comment cette phrase doit être rendue ; Madame va vous l'indiquer.

Puis il fit signe à sa femme, qui exécuta la phrase sur le clavecin avec un goût et une grâce qui soulevèrent les applaudissements involontaires des musiciens les plus récalcitrants.

A deux heures, la répétition était terminée. Les exécutants se rapprochèrent alors de Gossec. En déposant son bâton de chef d'orchestre, il avait quitté la sévérité et l'air de froideur dont il avait cru de sa dignité d'emprunter les formes pour imposer davantage à ceux qui

n'étaient que ses subordonnés : ses fonctions remplies, il se montra avec eux bon camarade, et reprit l'air de gaîté et de bonne humeur qui lui était habituel ; il sut, par quelques compliments adroits, s'attirer ceux qui paraissaient le moins disposés à sympathiser avec lui. Au bout de quelques minutes, des poignées de main étaient échangées, les protestations de dévouement allaient leur train, et Gossec ne comptait plus que des amis dans l'orchestre de M. de la Popelinière. Pendant toute la répétition, Rameau s'était tenu à l'écart ; enfoncé dans un vaste fauteuil, il avait laissé le champ libre à son jeune chef d'orchestre ; heureux de se voir si bien compris, si intelligemment interprété, il n'avait voulu affaiblir l'autorité du nouveau venu par aucune observation ; mais Gossec était à peine échappé des mains de ses nouveaux amis, qu'il se sentit enlevé de terre, et pressé entre les bras du célèbre musicien qui l'embrassait avec effusion.

— Je vous ai promis une bonne nouvelle, lui dit Rameau : allons dîner, je vous la dirai à table, et les deux jeunes gens l'accompagnèrent à sa demeure.

Le couvert était mis, et, après les premiers moments de silence que commande toujours la satisfaction de l'appétit.

— Voyons, dit Rameau, entamant la conversation, vous m'êtes recommandé comme un homme de talent : j'aurais pu me défier de l'amitié de votre maître, mais vous m'avez prouvé qu'il ne m'en n'a pas trop dit. Que puis-je faire pour vous, maintenant ? Quelles sont vos ressources à tous deux, à Paris ?

— Nos ressources ne sont pas bien grandes, dit Gossec ; nous sommes partis d'Anvers, possesseurs de cent écus que nous avions amassés à grand'peine en donnant des leçons chacun de notre côté, ce sont nos économies d'un an. Plus de moitié de cette somme est déjà dépensée; mais, avec votre protection, les leçons ne peuvent nous manquer, et Dieu et notre jeunesse aidant, j'espère bien que nous parviendrons à vivre à Paris.

— Des leçons, des leçons, dit Rameau, c'est fort bien, mais avant tout il faut un fixe qui vous mette d'abord à l'abri du besoin, et puis vous voulez composer, vous faire un nom : le pourrez-vous, quand tout votre temps sera absorbé par vos écoliers ? J'ai fait ce métier pendant trente ans, et, pendant trente ans, il m'a empêché de parvenir. Il a fallu qu'un protecteur généreux, celui à qui je vous présenterai ce soir, vînt à mon aide et eût confiance en moi, pour que je pusse sortir, non de mon obscurité, j'avais déjà conquis quelque célébrité par mes ouvrages théoriques, mais pour que je pusse mettre en lumière ce que j'avais reçu de Dieu. Tout cela m'est venu un peu tard ; mais je n'ai pas le droit de me plaindre, bien au contraire. Cependant, ce que j'ai souffert et les luttes qu'il m'a fallu soutenir, je peux vous les éviter, et, dès à présent, une position établie et presque indépendante peut vous être offerte. Voulez-vous devenir chef d'orchestre des concerts de M. de la Popelinière ? Vous devrez, une fois par semaine, diriger un concert à son hôtel, et, le dimanche, dans la belle saison, faire exécuter des messes et des motets dans la chapelle de son château

de Passy. Pour cela, vous aurez 1,800 livres par an.

— Ah! ma femme! s'écria Gossec, et, au lieu de remercier Rameau, il se jette au cou de sa femme, qu'il embrasse avec transport.

La petite femme, toute rouge et toute honteuse, se retira vivement.

— Y penses-tu, mon ami, s'écria-t-elle, devant Monsieur, que tu ne songes même pas à remercier?

— Madame a raison, dit Rameau, c'est moi que vous auriez dû embrasser; mais je vous en dispense bien volontiers, car j'espère que votre femme sera plus juste et plus reconnaissante que vous quand elle aura appris qu'elle recevra de son côté 1,200 livres par an pour être claveciniste aux concerts de Paris, et organiste à la chapelle de Passy.

Cette fois il fallut que Rameau reçût bon gré, mal gré, les embrassements des deux jeunes gens, ivres de bonheur et de joie.

Le dîner se termina au milieu de ces doux épanchements. A quatre heures le costumier, la tailleuse et la coiffeuse furent exacts au rendez-vous. Les deux costumes étaient au grand complet, et, dans leur nouvelle toilette, nos deux jeunes gens étaient charmants. Le costumier n'aurait pas eu le temps de confectionner en si peu de temps des costumes complets, mais le magasin de l'Opéra était venu à son aide. Il n'y avait eu qu'à ajuster à la taille exiguë de Gossec, un habillement qui sentait un peu son berger Trumeau, mais qui n'était nullement ridicule, grace à la jeunesse et à la bonne mine de celui qui le portait. Rameau avait revêtu le

costume sévère qui lui était habituel : c'était un habit de velours épinglé d'une couleur tirant sur le brun, avec de brillants boutons d'acier ; une veste blanche sur laquelle ressortait le grand cordon noir de Saint-Michel dont il était décoré, une culotte de soie noire avec les bas pareils, et des souliers avec des boucles en or. A cinq heures et demie, une des voitures de M. de la Popelinière vint les prendre et les conduisit à l'hôtel, où déjà une grande partie de la société était rassemblée.

Les hôtels des financiers étaient, à cette époque, le rendez-vous des plaisirs par excellence ; les gens de lettres et les artistes en étaient les commensaux habituels, et l'élite de la noblesse s'y donnait rendez-vous. La supériorité de ces réunions sur celles des salons exclusivement aristocratiques, tenait à ce que les grands seigneurs y étaient admis moins à cause de leur rang qu'en raison de leur mérite personnel ou de leur goût prononcé pour les arts. La démarcation entre les hommes d'intelligence et ceux qui n'avaient d'autres titres que ceux de la naissance, était tellement acceptée, que ces derniers ne craignaient jamais de compromettre par la familiarité, une dignité que personne ne songeait à contester. Les rapports des grands seigneurs avec les artistes étaient mille fois plus agréables qu'ils n'ont été depuis, lorsque les artistes se sont trouvés en contact avec des gens craignant toujours qu'on ne reconnût pas la supériorité de leur position s'ils ne la faisaient pas sentir par leur attitude et la distance qu'ils traçaient d'eux-mêmes entre eux et ceux qu'ils regardaient comme leurs inférieurs.

Après le concert qui réussit autant qu'on pouvait l'espérer, et dans l'intervalle qui sépara la musique du souper, Rameau présenta Gossec et sa femme à M. de la Popelinière. Celui-ci confirma gracieusement la nomination que Rameau avait annoncée. Puis la pauvre petite femme se trouvant fort gênée de sa personne au milieu de tout ce monde si brillant qui la regardait avec une curiosité assez embarrassante, Rameau la prit par la main et s'approchant d'un personnage décoré comme lui de l'ordre de Saint-Michel :

— Mon cher ami, lui dit-il, voulez-vous me permettre de présenter à votre femme cette jeune personne qui ne connaît ici que moi et son mari ? C'est une artiste fort distinguée que madame Vanloo sera enchantée de connaître, et pour qui je réclame sa protection.

Carle Vanloo s'empressa de conduire la jeune femme auprès de madame Vanloo.

Madame Vanloo était une fort belle personne. Vanloo l'avait épousée en Italie. Fille d'un musicien célèbre de ce pays, elle avait elle-même un grand talent comme cantatrice, et, quoique le goût italien fût loin d'être généralement adopté en France, elle était cependant l'idole et la merveille des salons où elle consentait à se faire entendre. Carle Vanloo avait alors quarante-six ans : il était fou de sa femme, beaucoup plus jeune que lui. Il avait reçu fort peu d'éducation, et savait à peine lire et écrire : mais il avait beaucoup d'esprit naturel ; la fréquentation du grand monde lui avait donné une aisance qui masquait tous les désavantages qui pouvaient résulter de son manque d'instruction ; son talent

d'ailleurs lui donnait une supériorité qui eût pu lui servir d'excuse, s'il en eût eu besoin, et son mérite personnel et le talent de sa femme attiraient chez lui la meilleure société. C'était donc une précieuse connaissance pour madame Gossec que celle de madame Vanloo, et les deux jeunes femmes trouvèrent dans la conformité de leur goût pour l'art où elles excellaient, des motifs suffisants pour jeter les bases d'une liaison qui prit bientôt les proportions d'une amitié véritable.

Gossec avait entrepris une conversation avec un monsieur plus âgé que lui d'une dizaine d'années et avec qui il sympathisa sur-le-champ. On causa musique et littérature; c'était alors le fond habituel de la conversation. Gossec voulait toujours parler poésie et l'inconnu ne cessait de parler musique. Il paraissait grand partisan de la musique italienne, et Gossec, tout en reconnaissant les beautés de cette école, défendait les musiciens français et déclamait surtout avec fureur contre Rousseau qui, après avoir prétendu qu'on ne pouvait faire de bonne musique sur des paroles françaises, s'était donné un éclatant démenti en publiant son *Devin du village*, dont le succès avait eu tant de retentissement. Tout en déclamant contre Rousseau, Gossec prononça avec admiration le nom de Voltaire.

— J'ai eu bien du bonheur, ajouta-t-il ; à peine arrivé à Paris, j'ai obtenu la protection du plus grand musicien français qui existe. Il ne me manque plus que de connaitre le plus grand poëte et le plus grand philosophe.

— Peut-être un jour, lui dit son interlocuteur, pourrai-je vous procurer cette satisfaction.

— Vous connaissez M. de Voltaire ?

— Certainement. J'ai même reçu une lettre de lui ce matin.

— Voulez-vous la voir ? »

Gossec saisit la lettre avec empressement et lut sur la suscription : « *A Monsieur de Marmontel.* »

Marmontel était un des jeunes gens que Voltaire affectionnait le plus. A peine âgé de trente ans, il avait déjà obtenu les succès littéraires les plus éclatants. Après avoir trois fois remporté le prix aux Jeux Floraux de Toulouse, il s'était présenté au concours de poésie de l'Académie Française en 1746. Voici la proposition qui faisait le sujet du concours : « *La gloire de Louis XIV, perpétuée dans son successeur.* » Marmontel fut couronné, et ne fut pas moins heureux au concours en 1747. Le sujet était à peu près le même : « *La clémence de Louis XIV est une des vertus de son successeur.* » On voit qu'à cette époque l'Académie ne tenait pas à introduire une grande variété dans ses sujets de concours. L'année suivante, en 1748, Marmontel avait donné sa tragédie de *Denys le tyran* et avait obtenu l'honneur d'être rappelé sur la scène, triomphe qui n'avait encore été donné qu'une seule fois, à Voltaire, après sa tragédie de *Mérope*. Au souper, qui fut des plus gais et des plus animés, Gossec se plaça à côté de Marmontel, et c'est de ce jour que se formèrent entre eux les liens d'une amitié que la mort seule put rompre.

En rentrant à leur modeste logement, nos deux jeunes gens crurent avoir fait un rêve. Pauvres, inconnus à Paris, sans appui, sans protecteur, ils s'étaient levés le matin, n'ayant devant eux qu'un avenir des plus incertains ; le soir ils se voyaient lancés dans le monde le plus brillant, ayant leur existence assurée et occupant une position que, dans leurs rêves même, ils auraient à peine osé ambitionner.

— Eh bien! ma petite femme, s'écria Gossec en rentrant, que dis-tu de tout ce qui nous arrive?

— Je dis que Dieu est bien bon : mais il nous devait cela, nous nous aimons tant!

Dès le lendemain, Gossec, qui avait pris au sérieux ses nouvelles fonctions, voulut se mettre au courant du répertoire des concerts qu'il était appelé à diriger. Ce répertoire n'était pas bien étendu : il se bornait à quelques pièces de clavecin dont les meilleures étaient celles de Couperin et de Rameau, de quelques sonates de violon et, comme musique d'orchestre, aux ouvertures des opéras de Lully et de Rameau et surtout aux airs de danse de ce dernier. Il faut convenir qu'ils étaient charmants, et leur vogue était telle, qu'ils étaient exécutés dans tous les pays de l'Europe, même dans ceux où se manifestait la plus vive répulsion pour la musique française. En Italie, pendant près d'un siècle, les compositeurs n'écrivirent point de symphonies pour précéder leurs opéras. Les ouvertures de Lully et de Rameau étaient généralement reconnues des modèles dans ce genre, qu'on ne devait même pas tenter d'imiter. Gossec comprit que, quelque jolis que soient des airs de danse,

quelque intérêt que puissent offrir les morceaux fugués que l'on appelait ouvertures, il y avait un rôle plus important à faire jouer à l'orchestre; il voulut créer et créa la musique de concert. C'est en 1754, après trois années d'essais et d'études, qu'il fit entendre sa première symphonie. Par un singulier hasard, dans cette même année où il croyait inventer ce genre, Haydn écrivait sa première symphonie, qui fut suivie de tant d'autres. Mais ce n'est que vingt ans plus tard que ces chefs-d'œuvre immortels furent connus en France et, dans cette période, Gossec régna sans partage, et le titre de roi de la symphonie lui fut décerné sans contestation. Les succès que Gossec obtint dans la symphonie n'eurent pas d'abord tout l'éclat que méritait la valeur de ses compositions. L'auditoire habituel des concerts de M. de la Popelinière était trop accoutumé aux formes surannées des morceaux avec lesquels on le berçait depuis si longtemps, pour se laisser séduire par des innovations aussi hardies que celles de Gossec. Il fallut que ses symphonies fussent exécutées à plusieurs reprises au concert spirituel qui se donnait aux Tuileries, aux époques consacrées par la religion, où les théâtres étaient fermés, pour conquérir toute la faveur du public. Cependant Rameau devenait vieux et n'écrivait plus ; M. de la Popelinière était un fanatique partisan de Rameau. Quand le maître cessa de produire, le protecteur cessa ses bienfaits, et congédia cet orchestre qu'il entretenait depuis plus de vingt-cinq ans, dès que celui pour lequel il l'avait créé, ne put plus l'alimenter avec ses compositions. Heureusement pour Gossec, sa réputation

avait grandi, et à peine était-il remercié par M. de la Popelinière qu'il fut agréé par le prince de Conti comme directeur de sa musique, avec des avantages pécuniaires supérieurs à ceux qu'il venait de perdre. Il mit à profit les loisirs que lui donnait son nouvel emploi et publia en 1759 ses premiers quatuors : c'était encore un genre inconnu en France, et dont il put revendiquer la création. Le succès de ces quatuors fut tel, qu'en deux ans l'édition en fut contrefaite simultanément à Liége, à Amsterdam et à Manheim.

L'histoire des musiciens n'offre, en général, d'intérêt que lorsqu'elle traite de leurs premières années et de leur début. Rien n'est plus curieux que la diversité des moyens employés pour franchir cette immense barrière qui sépare leur obscurité primitive de la célébrité qu'ils finissent par acquérir. Mais, une fois ce premier obstacle surmonté, le but est presque atteint, et toutes les carrières des artistes se ressemblent ; leur histoire est tout entière dans le catalogue de leurs ouvrages. La vie de Gossec n'offre plus d'intérêt que par la multiplicité et la diversité de ses travaux : ce n'est donc pour ainsi dire qu'à leur nomenclature que se bornera désormais mon récit.

Déjà Gossec avait créé en France la musique instrumentale ; il lui appartenait de faire faire un pas immense à la musique religieuse. Les ouvrages de Lalande, de Campra, de Mondonville, de Bernier et de quelques autres moins célèbres, étaient seuls exécutés dans les nombreuses églises et communautés qui entretenaient des corps de musiciens et de chanteurs ; les

maîtres de chapelle étaient, à la vérité, compositeurs, et ne manquaient pas de faire exécuter leurs propres œuvres dans les maîtrises qu'ils dirigeaient, mais ces ouvrages ne sortaient presque jamais de l'enceinte pour laquelle ils avaient été écrits, et on attendait encore une grande œuvre qui réunît toutes les qualités qu'on peut désirer dans ce genre de composition. Les compositeurs que j'ai déjà nommés n'avaient écrit que des motets qui s'exécutaient aux messes basses de Versailles, et de là passaient au concert spirituel et dans quelques cathédrales où on les adoptait, mais on ne pouvait pas citer une messe complète d'un maître célèbre. En 1760, Gossec fit exécuter à Saint-Roch sa fameuse Messe des Morts : ce fut une révolution. L'ouvrage fut gravé et resta l'unique type de ce genre, jusqu'à ce qu'on connût en France, trente ans plus tard, le *Requiem* de Mozart. Je crois que c'est aux obsèques de Grétry, en 1813, que fut exécutée pour la dernière fois la messe de Gossec, dans cette même église de Saint-Roch, où elle avait été entendue pour la première fois, quarante-trois ans auparavant.

III

A côté de cette impulsion que Gossec venait de donner à la musique instrumentale et religieuse, une grande révolution s'opérait dans la musique dramatique. L'O-

péra ne pouvait se débarrasser des langes dont Lully
l'avait entouré à sa naissance. L'essai fait de la musique
italienne, en 1750, n'avait provoqué qu'une guerre de
plume et de passions dont le résultat avait été le renvoi
presque immédiat des malheureux chanteurs italiens.
J.-J. Rousseau avait donné son *Devin du village*, dont
le succès semblait pouvoir faire prédire que le règne de
la mélodie allait enfin arriver. Mais cet essai, quelque
heureux qu'il eût été, avait pour ainsi dire avorté, et
n'avait pas eu d'imitateurs. On en était bien vite revenu
à la psalmodie de Lully et de ses continuateurs. Rameau,
qui avait failli un instant être détrôné, avait repris tout
son ascendant ; et son répertoire, un moment exilé par
l'apparition des bouffonistes italiens, occupait de nou-
veau et presque sans partage l'affiche de l'Académie
royale de musique. Cependant la révolution vainement
tentée à ce théâtre devait s'opérer dans une autre en-
ceinte. A côté du public encroûté, de celui dont on ne
peut vaincre l'apathie et les habitudes routinières, il y
a un autre public, un public jeune et progressif dont
rien ne peut arrêter l'élan, et qui finit toujours par faire
triompher son goût et ses sympathies. Ce public, qu'a-
vait un instant attiré, à l'Opéra, la représentation de la
Serva Padrona et autres chefs-d'œuvre de l'école ita-
lienne, désapprit bien vite le chemin de ce théâtre lors-
qu'il cessa de donner ces ouvrages ; mais il prit celui de
la Comédie-Italienne, où on les représentait traduits,
et où Duni, Philidor, Monsigny, avaient déjà tenté de
prouver qu'on pouvait faire de jolie musique, quoique
sur des paroles françaises. Philidor avait fait représen-

ter *Blaise le savetier* en 1759, le *Soldat magicien* en 1760, *le Maréchal ferrant* en 1761 ; et Monsigny avait préludé à ses chefs-d'œuvre du *Déserteur* et de *Félix* par des ouvrages de moins grande valeur, mais qui annonçaient déjà tout ce qu'on pouvait attendre de son génie ; c'étaient : *On ne s'avise jamais de tout*, 1761 ; *le Roi et le Fermier*, 1762, et *Rose et Colas*, en 1764. C'est dans cette même année que Gossec voulut s'essayer dans le genre dramatique et qu'il donna à la Comédie-Italienne *le Faux Lord* dont la musique fit le succès. En 1767, son petit opéra des *Pêcheurs* réussit tellement, qu'il fut presque le seul qui occupa la scène pendant le reste de l'année : il fut suivi l'année suivante du *Double Déguisement* et de *Toinon et Toinette*. Mais, en 1769, un colosse de talent vint pour la première fois s'emparer d'une scène qu'il devait illustrer et enrichir pendant plus de quarante ans, Grétry donna son *Huron*, et Gossec comprit, qu'avec un tel rival il n'y avait pas de lutte possible. Il rentra dans son rôle de compositeur de musique instrumentale, et fonda l'année suivante le célèbre concert des amateurs dont l'orchestre était dirigé par le fameux chevalier de Saint-Georges. Cet orchestre, créé par Gossec, fut le premier orchestre complet qu'on eût possédé en France. Pour comprendre la valeur des innovations apportées dans la composition de cet orchestre, il convient de jeter un regard rétrospectif sur ce qu'étaient en France depuis un siècle les réunions de musiciens qui figuraient soit dans les théâtres, soit dans les concerts.

Lully, en créant l'Opéra, n'avait trouvé en France

aucun élément propre à fonder grandement ce genre de spectacle : il avait fallu qu'il usât des ressources très-minimes qu'il pouvait trouver dans les musiciens de profession, dispersés sans aucun centre d'union et n'ayant aucune habitude de la musique d'ensemble. Plus tard, il forma des élèves et parvint à composer des orchestres dont la composition pourra sembler assez singulière à nous autres habitués à un luxe instrumental bien éloigné de ces germes primitifs. Voici comment était disposé l'orchestre des opéras de Lully : les instruments à corde étaient divisés en cinq parties, qui comprenaient les dessus de violon, les dessus de viole, les violes, les basses et doubles basses de viole. Les violoncelles ne furent introduits que plus tard, et la contrebasse ne fut admise en France qu'en 1709, longtemps après la mort de Lully. Ce fut un nommé Montéclair, fort habile compositeur, qui en joua pour la première fois dans un opéra de sa composition, intitulé *Jephté*. L'effet de cet instrument fut trouvé excellent, et Montéclair fut engagé à l'Opéra comme contre-bassiste; mais, dans le commencement, il n'était tenu de jouer qu'une fois par semaine, le samedi, qui était le grand jour de l'Opéra, celui des meilleures représentations. On ne tarda pas à vouloir rendre l'usage de la contrebasse journalier; puis une seule ne suffit plus, on en prit deux, puis trois, puis quatre. Aujourd'hui, il y en a huit à l'orchestre de l'Opéra.

Pour en revenir à l'orchestre de Lully, il faut faire a nomenclature des instruments à vent. Ceux-ci étaient nombreux, mais avaient une division tout autre que

celle de nos jours. C'étaient d'abord les flûtes, mais non pas la flûte traversière, la seule que l'on emploie aujourd'hui, mais des flûtes à bec (dont nous est resté le flageolet), et dont le moindre inconvénient était d'être presque constamment fausses. Les flûtes formaient une famille complète : il y avait des dessus, des ténors et des basses de flûtes. Il en était de même des hautbois, dont la basse était le basson. En fait d'instruments de cuivre, il y avait des trompettes à troys et des trompes de chasse, et, en fait de percussion, les timbales et le tambourin pour les airs de danse. Il y avait aussi un clavecin à l'orchestre pour accompagner le récitatif; mais ce que l'on ignorait, c'était l'art de marier ces divers instruments entre eux. Quand le compositeur voulait un *forte*, il écrivait le mot *tous*, et alors le copiste faisait doubler les parties d'instruments à cordes par les parties d'instruments à vent correspondantes par leur registre. Dans certains passages, et ce n'était guère que dans les ritournelles, le compositeur écrivait flûtes ou hautbois, et ces instruments jouaient seuls, ce qui leur était d'autant plus facile, que leur système était complet. Les bassons jouaient presque toujours avec les basses et doubles basses de viole qui, montées de beaucoup de cordes, avaient peu de sonorité. Mais l'idée n'était pas venue de profiter de la différence des timbres des instruments et de leur donner des parties spéciales pour les marier entre eux. Cependant, l'orchestre de Lully excitait l'admiration de ses contemporains, et un de ses panégyristes le loue d'avoir introduit tous les instruments connus, même, ajoute-t-il, les *sifflets des*

chaudronniers. J'ai feuilleté toutes les partitions de Lully, sans y pouvoir trouver l'indication de ces instruments, qui me sont complétement inconnus.

Lorsque Rameau donna son premier opéra, *Hippolyte et Aricie* (1733), l'instrumentation avait fait de grands progrès : la flûte traversière, qu'on appelait alors flûte allemande, avait remplacé la flûte à bec ; les hautbois s'étaient perfectionnés, se jouaient avec des anches plus fines, et avaient acquis plus de douceur et de moelleux. Rameau, qui inventa beaucoup, fit de grandes innovations dans la disposition des parties ; il fit concerter les instruments à vent avec les instruments à corde, et tira de grandes ressources de cette combinaison. La clarinette, inventée en 1690, ne fut employée en France qu'en 1745, et ce fut par Rameau, dans son opéra *le Temple de la Gloire ;* mais elle ne fit partie de l'orchestre qu'accidentellement, et dans l'ouverture, comme instrument curieux et de luxe. La clarinette n'avait pas encore conquis son droit de cité à l'orchestre. La Comédie-Italienne n'en possédait pas encore en 1780, Grétry l'avait cependant employée dans *Zémire et Azor ;* mais seulement dans le trio de la glace et comme instrument inusité et dont l'effet devait être magique. La clarinette, à l'époque où elle fut introduite en France, n'était d'ailleurs pas l'instrument aux sons doux et mélancoliques que nous entendons aujourd'hui, tout au contraire, son effet était strident et éclatant, le nom qu'elle en reçut en est la preuve : *clarinetto* est le diminutif de *clarino*, clairon, trompette ; effectivement, les premiers compositeurs qui l'employèrent, ne s'en servirent

que pour doubler à l'octave les fanfares de cors et de trompettes, et cet usage se perpétua même lorsque l'instrument fut pour ainsi dire transformé, et Haydn et même Mozart manquent rarement de doubler les appels de cors et de trompettes avec la clarinette. Le cor d'harmonie parut presque à la même époque, et fit proscrire de l'orchestre les trompes de chasse, dont les virtuoses n'allèrent plus s'exercer qu'au chenil ou au cabaret.

On peut se figurer, d'après l'exposé qui précède, l'impression que produisit l'audition de la 21e symphonie en *ré* de Gossec, dont la partition offre la réunion de deux parties de violons d'altos, de violoncelles, de contre-basses, d'une flûte, de deux hautbois, de deux clarinettes, de deux bassons, de deux cors, de deux trompettes et timbales. C'est à peu de chose près la disposition adoptée aujourd'hui. L'effet en fut immense, et l'auteur continua à écrire les ouvrages qu'il composa depuis, dans ce système, entre autres sa symphonie intitulée *la Chasse*, qui passa pour l'expression la plus vraie de la scène qu'elle avait l'intention de décrire, jusqu'à ce que l'ouverture du *Jeune Henri* de Méhul, à qui du reste elle avait servi de modèle, vint lui enlever la palme qui jusque là lui avait été uniquement réservée.

L'entreprise du concert spirituel était devenue vacante en 1773, Gossec s'associa avec Gaviniès et Leduc et obtint cette direction. Le concert spirituel ne pouvait manquer de prospérer entre ses mains, et cet établissement lui dut une vogue d'autant plus grande, qu'il s'augmentait sans cesse par de nouvelles compositions;

on remarque entre autres l'oratorio de la Nativité où l'on applaudit avec enthousiasme un chœur d'anges que le musicien avait eu l'idée de faire chanter en dehors de la salle de concert et sous la voûte même de l'édifice.

Cependant si Gossec avait renoncé à la Comédie-Italienne, trouvant la rivalité de Grétry trop dangereuse, l'Académie royale de Musique ne lui offrait pas un semblable péril. Un seul compositeur, depuis Rameau, avait obtenu un succès décidé à ce théâtre, c'était Philidor avec son *Ernelinde*; mais ce compositeur semblait ne prendre son art que comme un délassement; ce qui était sérieux et important pour lui, c'étaient les échecs, et ce n'est que dans les moments perdus que lui laissait son jeu favori, et pour se reposer des fatigues que lui causaient les combinaisons de l'échiquier, qu'il consentait à s'occuper de ses opéras. Le talent très-réel de Philidor ne présentait donc pas d'obstacles sérieux et Gossec était presque sûr d'occuper seul la place après le succès mérité de son grand opéra de *Sabinus*, en 1773, lorsqu'un rival non moins redoutable que ne l'avait été Grétry, vint conquérir la position que Gossec pouvait un instant se flatter d'avoir emportée.

Sabinus, joué en 1773, avait été suivi d'*Alexis* et *Daphné* en 1775, et ce fut au mois d'avril 1776 qu'eut lieu la première représentation d'*Iphigénie en Aulide*, qui ouvrait cette série de chefs-d'œuvre dont Gluck allait enrichir la France. Disons à la louange de Gossec qu'il fut non-seulement des premiers à reconnaître toute la supériorité de Gluck, mais encore qu'il fut un des plus

ardents et des plus chauds partisans de ce grand homme, en l'aidant de tout son pouvoir et de toute son expérience des choses et des hommes du pays pour l'exécution de ses ouvrages. Aussi Gluck, qui appréciait le mérite et le talent de Gossec, lui voua-t-il une amitié dont la reconnaissance devait avoir une grande part. Gossec donna encore un ou deux ouvrages à l'Opéra, mais il continua à obtenir des succès plus éclatants dans la musique instrumentale et religieuse. Un impromptu lui valut surtout un triomphe remarquable.

Gossec était de mœurs charmantes ; malgré son grand talent, il ne comptait presque que des amis, et chacun s'empressait de le fêter. Un M. de Lasalle, secrétaire de l'Opéra, avait une petite maison de campagne à Chenevières, village situé près de Sceaux. Gossec y allait souvent le dimanche, la plupart des artistes de l'Opéra s'y réunirent, et c'étaient de petites fêtes de famille. Un beau jour d'été, c'était la fête du village, et Gossec, parti de grand matin de Paris, venait d'arriver avec trois chanteurs de l'Opéra, Lays, Chéron et Rousseau. En entrant dans le salon de M. de Lasalle, ils le trouvèrent en conférence avec le curé du lieu ; ils allaient se retirer par discrétion, quand M. de Lasalle insista pour qu'ils entrassent.

— Venez donc, mes amis, leur dit-il, vous m'êtes indispensables, et peut-être allez-vous m'aider à tirer d'embarras ce pauvre curé qui ne sait où donner de la tête.

— Qu'y a-t-il donc? dirent ensemble les trois arrivants.

— Il y a, messieurs, dit le pauvre curé, qu'on m'avait promis de Notre-Dame de m'envoyer des chanteurs pour exécuter une messe en musique ; que, depuis un mois, je l'ai annoncée au prône et fait tambouriner dans tous les châteaux et villages environnants, et que nous allons avoir une assemblée superbe. Eh bien ! voyez mon malheur : je viens de recevoir une lettre qui m'annonce que Monseigneur ne veut pas permettre aux chanteurs de la cathédrale de venir chanter ici. Vous voyez que je suis un homme perdu ; tout le beau monde que j'attendais va s'en retourner, sans vouloir même entrer dans l'église, quand on saura que la messe en musique n'a pas lieu ; et les mauvaises nouvelles s'apprennent bien vite ! Je vais perdre la magnifique quête sur laquelle je comptais, et je n'ai de ces occasions-là qu'une fois par an.

— Mon Dieu, oui, ajouta M. de Lasalle ; et notre brave curé vient me demander si je ne pourrais pas expédier à Paris, pour faire venir quelques sujets de l'Opéra ; mais puisque vous voilà tous portés, ne pouvez-vous pas satisfaire à son désir ?

— Comment ! dit le curé, ces Messieurs sont de l'Opéra ?

— Certainement, dit M. de Lasalle, et je vous présente MM. Lays, Chéron et Rousseau, trois de nos célébrités.

— Oh ! je connais très-bien ces Messieurs, dit le curé, j'en ai très-souvent entendu parler.

— Et où donc ? dit Chéron.

— A confesse, repartit le curé. Allons, Messieurs, une bonne action ; édifiez aujourd'hui ceux qui, hier

peut-être, risquaient de se damner pour vous entendre.

— Je ne demande pas mieux, dit Lays, je veux bien chanter, mais je ne sais rien par cœur.

— Ni moi, dit Chéron.

— Ni moi, dit Rousseau.

— Eh bien ! reprit Lays, n'avons-nous pas notre affaire sous la main ? Que Gossec nous compose quelque chose, et nous le chanterons tous trois.

— Composer quoi ? dit Gossec en une heure, sans accompagnements !

— Ah ! monsieur Gossec, dit le curé, vous avez fait de si grandes et de si belles choses ! il ne doit pas vous être difficile de faire une bonne action, et c'est ce que je réclame de vous.

— Allons, dit Gossec, donnez-moi une feuille de papier réglé, et laissez-moi seul un quart d'heure.

— Bravo ! s'écrie Lays ; pendant ce temps-là, nous allons déjeuner pour prendre des forces et nous mettre en voix. Vous, curé, allez annoncer qu'il n'y a rien de changé, si ce n'est le nom des exécutants, et qu'au lieu des chanteurs de Notre-Dame, vous aurez les acteurs de l'Opéra. Si le diable y gagne quelque chose, votre quête n'y perdra rien.

Le curé se retire enchanté ; nos trois amis déjeunent, Gossec écrit de verve son *O Salutaris*. Les trois chanteurs le répètent la bouche pleine ; puis, quelques instants après, le chantent à l'église de Chénevières, en excitant l'admiration de tout l'auditoire. L'anecdote se répand, et il faut que le dimanche suivant, le morceau soit exécuté par les mêmes chanteurs au concert spiri-

tuel. Son succès est immense, et cet *O Salutaris* improvisé est resté un chef-d'œuvre.

En 1784, Gossec sentit la nécessité pour le théâtre de fonder une école où pussent se former les sujets qu'on avait tant de peine à trouver, à une époque où il n'y avait aucun enseignement public organisé pour la musique. Il conçut le plan d'une école de chant : le baron de Breteuil non-seulement s'associa à son idée, mais encore lui fournit les moyens de l'exécuter. Cette école renfermait le germe de ce que devait être plus tard le Conservatoire, et n'eût sans doute pas manqué de prendre un grand développement si les graves événements de 1789 n'étaient venus interrompre tous les travaux, et n'eussent forcé les auteurs à renoncer à leur entreprise. Gossec avait cinquante-six ans lorsqu'éclata la Révolution. Un homme de moins d'énergie aurait pu se laisser décourager en voyant sa carrière brisée, ses habitudes interrompues, tout son entourage dispersé. Gossec, dont l'esprit était aussi vif et aussi jeune que s'il eût eu trente ans de moins, avait adopté avec ferveur les principes libéraux de 89 ; ce qui, du reste, était l'opinion de l'immense majorité ; il n'y eut que les excès même de cette révolution qui purent la faire haïr par ceux qui l'avaient accueillie avec le plus de transport.

Gossec se trouva associé à toutes les fêtes nationales de l'époque ; il composa une quantité innombrable de chants patriotiques. J'ai déjà raconté comment il composa l'*Hymne à l'Être suprême*; on lui dut encore la musique composée pour les apothéoses de Voltaire et de J.-J. Rousseau, et la marche funèbre pour les obsèques

de Mirabeau. C'est la première fois qu'on employa le tam-tam, dont un seul existait alors en France et peut-être en Europe. On ne peut exprimer l'effet que produisit l'introduction de cet instrument, dont on n'avait pu se faire aucune idée. Chaque fois que, pendant la marche qu'exécutaient les instruments à vent, venaient à tinter les sons lugubres et prolongés du funèbre tam-tam, c'étaient, de la part des auditeurs qui se pressaient sur les pas du cortége, des cris de terreur et d'effroi. Cette marche funèbre fut encore exécutée sous l'Empire aux obsèques du duc de Montebello. Gossec écrivit aussi pendant la Révolution deux pièces de circonstance pour l'Opéra : *le Camp de Grandpré* et *le Siége de Toulon*. Il avait été nommé directeur, conjointement avec Sarrette, de l'école municipale de musique qui précéda la fondation du Conservatoire. Mais à peine fut-il créé, que Gossec en fut nommé un des cinq inspecteurs, et tout son temps et tous ses soins furent consacrés à la prospérité du nouvel établissement.

Jusqu'à cette époque, l'étude de la composition avait été d'autant plus défectueuse, que la théorie n'en avait jamais été expliquée d'une manière nette et précise. Les Allemands et les Italiens avaient un système d'harmonie régulier, mais qui n'était formulé dans aucune méthode, ni dans aucun ouvrage spécial ; les éléments en étaient épars dans divers auteurs, et l'école était en quelque sorte de tradition. En France, c'était bien pis, la théorie était fausse : elle était basée sur le système ingénieux, mais erroné, de Rameau, celui de la basse fondamentale. Les musiciens l'avaient généralement adoptée et

les erreurs s'en propageaient depuis plus de quarante ans sans qu'aucun de ceux qui la reconnaissaient songeassent à les redresser. L'enseignement de la composition avait donc lieu au Conservatoire d'après les principes entièrement opposés : ainsi Chérubini et Langlé enseignaient d'après la méthode italienne, tandis que Méhul et Eler avaient adopté les principes de l'école allemande, et, de leur côté, Gossec et Lesueur professaient dans les errements de la méthode française.

Sarrette, directeur du Conservatoire, n'était pas musicien ; mais il était excellent logicien, ce qui valait excessivement mieux dans le cas dont il s'agissait. Il comprit qu'il ne pouvait y avoir d'enseignement, s'il n'y avait unité dans l'adoption d'un corps de doctrine. Mais qui se chargerait de le formuler? Gossec avait eu pour élève un jeune musicien d'un esprit fin, réfléchi et un peu froid, mais rempli de sagacité et de netteté; ce jeune homme, après avoir appris de son maître une théorie, dont il fut loin d'être satisfait, avait voulu étudier le système allemand et le système italien : il résolut de coordonner les principes des trois écoles dans un ouvrage qui en réunît tous les bons éléments, et il parvint à composer un traité d'harmonie qui, en admettant la théorie des accords, non plus d'après leur origine algébrique, ainsi que l'avait fait Rameau, mais d'après leur essence rationnelle et musicale, parvenait à concilier les idées les plus opposées en démontrant de la manière la plus claire et la plus facile à comprendre les principes d'un art dont la connaissance avait jusque là paru d'autant plus difficile, que ceux qui étaient

chargés de l'enseigner se trouvaient dans l'impossibilité d'en expliquer les éléments.

Sarrette avait, ainsi que je l'ai dit, convoqué une espèce de congrès de compositeurs et de théoriciens. Depuis six mois, on s'assemblait ; on discutait toujours, on disputait quelquefois ; mais rien n'avançait, et peut-être aurait-il fallu désespérer de la solution de cette question capitale, lorsque le jeune homme dont j'ai parlé fut trouver Sarrette et lui présenta son ouvrage. Sarrette connaissait déjà Catel, car c'était lui, par quelques compositions estimées, mais il ne pouvait l'apprécier comme théoricien ; il l'invita à venir soumettre sa méthode à cette assemblée de compositeurs qui ne pouvaient s'entendre. Ces messieurs étaient partagés en trois camps bien distincts. Chérubini et Langlé représentaient l'école italienne ; l'école allemande offrait comme combattants, Méhul, Rigel père, Martini et Eler, tandis que l'école française avait pour champions Gossec, Lesueur, Rey et Rodolphe. Catel se présenta modestement devant cet aréopage pour lui soumettre son travail. Il en fit précéder la lecture d'une allocution où il faisait preuve d'esprit et de modestie, en affirmant que, loin de vouloir renverser ou élever une école plus qu'une autre, il n'avait eu pour but que de profiter des excellents principes qu'il avait découverts dans chacune d'elles et de les réunir en un seul faisceau. Cet exorde avait favorablement disposé l'auditoire. La lecture de l'ouvrage acheva l'œuvre si bien commencée. A peine la théorie, déduite dans les premières pages, fut-elle expliquée, que les bravos et les très-bien ! interrompaient à chaque instant le

lecteur de la part des Allemands et des Italiens. Cependant les Français ne disaient mot. Quand la lecture fut terminée, les Italiens et les Allemands se levèrent et dirent : Voilà ce que nous pensions, ce que nous voulions et que nous ne pouvions formuler : toute notre doctrine est là, c'est celle de la raison et de la vérité. Et vous, messieurs? dit Catel enchanté, en se tournant vers les partisans de l'école française. Mon enfant, lui dit Gossec en lui tendant les bras, voilà plus de quarante ans que je marche dans les ténèbres ; tu viens d'ouvrir mes yeux à la lumière. Viens embrasser ton maître, qui désormais va se faire ton élève. Catel se jeta au cou de l'excellent vieillard. La cause était gagnée. Ainsi qu'il l'avait promis, Gossec étudia la méthode de son élève et la fit servir de base à son enseignement.

Dès l'origine de l'Institut, il en avait été nommé membre, et décoré de la Légion-d'Honneur presque à la fondation de cet ordre. Sa glorieuse vieillesse fut consacrée à l'enseignement, et, outre Catel, on doit citer parmi ses principaux élèves, Dourlen, Gosse et Panséron. En 1814, à la Restauration, le Conservatoire fut momentanément supprimé, et son fondateur, Sarrette, condamné à la retraite. Quand on rouvrit le Conservatoire sous un autre titre et avec une nouvelle organisation, Gossec ne voulut pas reprendre ses fonctions, moins peut-être à cause de son grand âge, que dans le désir de partager volontairement la disgrâce de son vieil ami Sarrette, son compagnon de gloire et d'affection. Gossec avait alors quatre-vingt-un ans, l'heure du repos devait avoir sonné pour lui ; mais il conserva

tout son amour pour l'art musical, et ne cessa de s'y intéresser. Il suivait avec assiduité les séances de l'Institut, et y lut encore quelques rapports remarquables. Il demeurait place des Italiens, et, chaque soir, sa bonne (depuis bien longtemps il était devenu veuf, et n'avait d'autre compagnie que sa conductrice), sa bonne, dis-je, le conduisait au théâtre Feydeau, où il allait occuper la dernière place du balcon, à gauche du spectateur. Les habitués lui conservaient religieusement sa place, qu'on ne louait jamais. Si, par hasard, elle était occupée par un étranger ou un provincial ignorant de ses habitudes, il le touchait légèrement du bout de sa canne : Otez-vous de là, disait-il, je suis Gossec, et c'est ma place. Il n'y a pas un seul exemple de résistance devant ce nom célèbre ; tous s'inclinaient devant cette double royauté de l'âge et du talent.

Pourtant, petit à petit, ses facultés s'affaiblissaient ; en 1823, son esprit, autrefois si vif et si pénétrant, était tellement baissé, qu'il reconnaissait à peine ses plus anciens et ses meilleurs amis. Sarrette veillait toujours sur lui ; il pensa que le séjour de la campagne ne pourrait que lui être favorable ; la vie intellectuelle était éteinte chez lui, Paris ne pouvait lui offrir ni plaisir ni attraits. Il n'avait point de famille, on le confia entièrement à la bonne qui était accoutumée de le servir depuis de longues années : cette femme était mariée, et son mari et elle se retirèrent à Passy avec le pauvre vieillard ; toute sa fortune consistait en sa retraite du Conservatoire, son traitement de l'Institut et celui de la Légion-d'Honneur. Toutes ses ressources mouraient avec

lui ; il était donc de l'intérêt de ses serviteurs de prolonger une existence à laquelle ils devraient un bien-être inespéré, car tout le revenu de Gossec leur était abandonné, et ses besoins n'exigeaient guère que les dépenses de la moitié de la somme annuelle. Ses derniers jours furent donc heureux et tranquilles, si l'on peut dire que le bonheur existe encore avec cette vie presque végétative. Il avait conservé beaucoup de force physique et faisait d'assez longues promenades dans le bois de Boulogne. Quand il arrivait au Ranelagh :

— Ah ! ah ! disait-il en apercevant le bâtiment, voilà l'Opéra-Comique, n'est-ce pas ?

Sa conductrice se gardait de le contrarier, et disait comme lui.

— Eh bien ! entrons-y !

— Non pas, répliquait-elle ; vous oubliez que c'est aujourd'hui Pâques, et que l'on ne joue pas ; nous reviendrons demain. Le lendemain on lui disait que c'était Noël ou toute autre fête, et chaque jour il se retirait en se faisant une joie du plaisir qu'il goûterait le lendemain. C'est ainsi qu'il vécut d'illusions jusqu'à son dernier jour. N'avais-je pas raison de dire qu'il fut heureux jusqu'à la fin ? Il s'éteignit au commencement de 1829 ; il avait atteint sa quatre-vingt-seizième année.

La carrière de Gossec offre une particularité bien remarquable dans l'histoire de l'art. Le hasard voulut qu'il précédât toujours dans la carrière quelque homme de génie qui venait s'emparer de la place qu'il avait conquise, sans que ses travaux, à lui Gossec, eussent cependant ouvert la voie à son successeur. Une fatalité sin-

gulière lui suscitait des rivaux inconnus de tous les coins de l'Europe. Il débuta par des symphonies et des quatuors qui devaient au moins lui assurer la suprématie dans ce genre de composition, et c'est quand sa célébrité paraît le mieux assurée qu'apparaissent en France les œuvres d'Haydn. Il composa une messe des morts qui passe pour le chef-d'œuvre de l'époque ; mais elle disparaît dans l'oubli dès qu'on connaît celle de Mozart. Grétry et Gluck viennent à point nommé l'arrêter dans la carrière où il les précède. Il fonde la première école de chant qui ait existé en France ; à peine a-t-il commencé son édifice, que la Révolution vient le renverser et bâtit sur ses ruines le Conservatoire, dont l'établissement a tant d'éclat, qu'il fait oublier jusqu'à l'existence de la modeste école qui l'a précédé. Il ne lui reste plus qu'un titre incontesté, celui de théoricien ; et c'est son propre élève qui vient lui enlever cette dernière couronne. Eh bien ! le plus bel éloge de Gossec est donc l'ignorance où il resta constamment de cette espèce d'injustice du sort. Non-seulement il l'ignora, mais on peut dire qu'il la seconda, par l'appui bienveillant qu'il donna toujours aux rivaux qui devaient le détrôner : c'est lui qui aida Gluck à accomplir la révolution qui devait anéantir à jamais le système musical dans lequel il avait écrit ses ouvrages ; il fut le premier à propager et à faire connaître les œuvres d'Haydn, qui condamnaient les siennes à un oubli éternel. C'est que Gossec avait cette qualité si rare chez les artistes, d'aimer l'art pour lui-même, en faisant abstraction complète de sa personne et de ses œuvres : il était du petit nom-

bre de ceux qui se réjouissent du succès d'un autre artiste, de ceux enfin qui ne voient que des confrères et jamais de rivaux dans leurs émules. Gossec ne fut peut-être pas un génie du premier ordre, mais il eut un immense talent ; on le reconnaîtra sans peine en réfléchissant à l'imperfection de son éducation première, alors qu'il n'y avait pas d'enseignement organisé pour la musique, et que le peu de principes qu'on inculquait aux élèves reposaient sur des bases si fausses, qu'il ne fallait pas moins de peine pour les oublier dans la pratique, qu'il n'avait fallu de temps pour les apprendre dans la théorie. Les compositions de Gossec purent lutter sans trop de désavantage avec les œuvres jeunes et vivaces de Méhul et de Chérubini : quelle somme de volonté et de talent ne lui avait-il pas fallu déployer pour arriver à ce résultat, lui qui n'avait eu aucun modèle, puisque, ces modèles, il les avait devancés par ses propres ouvrages !

Aujourd'hui, il ne reste rien pour le public des œuvres de Gossec, mais ils vivent tout entier dans l'histoire de l'art où leur auteur doit occuper une belle place par la multiplicité et la variété de ses travaux. Ce qui vit encore, c'est le souvenir de sa bonté et de son noble caractère, souvenir qui ne peut s'éteindre dans le cœur de ceux qui l'ont connu. Trop jeune pour avoir pu l'apprécier à l'époque où il jouissait de toutes ses facultés, je ne me souviens que confusément de ses traits et de sa tournure ; mais ce que je me rappelle parfaitement, c'est le respect dont on l'entourait, la vénération qu'excitaient son nom et sa personne, et ces souvenirs de mon

enfance suffiront peut-être pour faire excuser la longueur de ce récit. Pouvais-je, cependant, m'étendre moins sur le compte de cet homme célèbre, et négliger les détails de la longue et honorable carrière de ce compositeur, qui eut la chance singulière d'entendre, à Paris, les dernières exécutions des opéras de Lulli et d'assister aux premiers triomphes de Rossini ?

BERTON

I.

Rien ne réussit comme un opéra qui a du succès. Cette phrase pourrait être prise pour un aphorisme de M. de la Palisse, si elle n'était expliquée.

Elle veut dire qu'un opéra pris dans les mêmes conditions de succès qu'une tragédie, un drame, une comédie ou toute autre œuvre dramatique non lyrique, a une durée bien plus grande, parce qu'il possède en lui-même des éléments, ceux de la musique, qui le font survivre au cours ordinaire des représentations de toute pièce nouvelle.

Prenons pour exemple le premier chef-d'œuvre musical venu, *Montano et Stéphanie*, qui n'a pas été

représenté à Paris depuis vingt-cinq ans peut-être. Eh bien ! le titre non-seulement en est connu de tous les amateurs de théâtre, mais le succès des morceaux a survécu à la vogue de la pièce. Il n'y a pas d'année où l'on n'entende dans les concerts, soit la magnifique ouverture qui sert de début à l'ouvrage, soit le bel air de Stéphanie : *Oui c'est demain que l'hyménée*, etc.; mais, par la raison même de leur immense retentissement, de cette progression de renommée qui n'a fait que grandir chaque jour leur réputation, on ignore assez généralement la manière dont ces ouvrages ont fait leur première apparition devant le public, l'accueil qu'ils en ont reçu, les modifications qu'ils ont subies et le jugement qu'ils ont provoqué dans la presse contemporaine.

Berton, l'auteur de *Montano*, était un compositeur célèbre et un homme d'un esprit très-fin et très-distingué. Comme tous les musiciens qui atteignent un âge très-avancé, il avait vu petit à petit disparaître ses ouvrages du répertoire. Sa gloire n'était plus qu'un souvenir, il était heureux de ces éloges que nous, ses confrères et ses amis, nous donnions à ses opéras, que nous savions par cœur ; mais il aurait préféré les faire entendre à la génération actuelle qui ne les connaît que par fragments. Berton était causeur, ce dont tous ses amis étaient enchantés, et le plaisir était grand, lorsque, groupés autour du bon vieillard, nous l'entendions nous raconter les beaux jours de sa jeunesse, les souvenirs de Gluck, de Sacchini, son maître, de Grétry, son protecteur, son ami et son émule, ses amours précoces avec la célèbre cantatrice Maillard, son admission à l'orchès-

tre de l'Opéra, à la cour, au concert spirituel ; puis, après ces premiers beaux jours, ses luttes terribles avec la misère : pendant la première république, qui, pour n'être ni démocratique ni sociale, n'en était pas plus clémente pour les artistes ; son courage, ses triomphes, enfin toutes les phases de cette vie qui embrassait trois-quarts de siècle. Nous étions ravis de cette spirituelle causerie, et n'eût été la crainte de fatiguer l'aimable conteur, nous eussions tout oublié pour l'écouter : quand il nous voyait ainsi sous le charme : Soyez tranquilles, nous disait-il, rien de ce que je vais vous dire là ne sera perdu. Je m'occupe d'écrire mes mémoires et rien n'y sera oublié.

Ces mémoires ont-ils jamais été complétés ? Les fragments qui pouvaient en exister, que sont-ils devenus ? Nul ne le sait.

Un de nos amis, l'un des écrivains les plus distingués de la presse musicale, Edouard Monnais, en a eu un chapitre entre les mains, du vivant de Berton. Ce chapitre était relatif à *Montano et Stéphanie*. Edouard Monnais s'en est servi pour faire un charmant article, intitulé : *Histoire d'un chef-d'œuvre*. Cet article fut inséré, il y a dix ou douze ans, dans la *Gazette musicale* : il contenait plusieurs extraits du chapitre des mémoires de Berton. Cette espèce de spécimen donnait envie de connaître le reste de l'ouvrage.

Il faut malheureusement renoncer à cet espoir ; après la mort de Berton, on a vainement cherché dans ses papiers pour trouver ces précieux mémoires, que personne n'avait jamais vus, mais que l'auteur citait sans

cesse. Peut-être n'ont-ils jamais été rédigés, et n'ont-ils existé en totalité que dans la tête du célèbre compositeur. Son imagination ardente, même à soixante-quinze ans, lui faisait quelquefois regarder comme des réalités des projets auxquels il ne cessait de penser, mais qu'il ne mettait jamais à fin, précisément parce que cela était pour lui d'une exécution trop facile.

Je veux aujourd'hui vous raconter cette histoire de *Montano et Stéphanie*, racontée par Berton lui-même. Mais avant d'en venir au chef-d'œuvre, il sera peut-être bon d'en faire connaître l'auteur par quelques aperçus biographiques que je promets de faire aussi courts que je pourrai.

Berton appartenait à une famille de musiciens dont le nom n'avait pas été sans éclat. Son père, Montan Berton, était un compositeur de mérite. Il avait d'abord débuté à l'Opéra comme basse-taille en 1744; mais il renonça, au bout de peu d'années, à la profession de chanteur; il se fixa à Bordeaux, où il était à la fois chef d'orchestre du grand théâtre, organiste dans deux églises et directeur du concert. C'est dans cette période de sa carrière qu'il débuta comme compositeur, en écrivant pour le théâtre de cette ville, où, de tout temps, la danse a été en grande vogue, des airs de ballet qui furent très-appréciés. La place de second chef d'orchestre étant devenue vacante à l'Opéra de Paris en 1755, Berton l'emporta au concours; quelques années après, il devint titulaire, puis directeur de ce spectacle, et c'est sous son administration que Gluck et Piccini vinrent donner leurs chefs-d'œuvre et opérer la

grande révolution musicale qui changea tout le système lyrique en France.

Berton fut un chef d'orchestre éminent, et cette qualité était encore plus précieuse qu'aujourd'hui à une époque où la plupart des symphonistes n'avaient qu'un mérite très-contestable. « Il fut le premier, dit M. Fétis
» dans son excellente biographie, qui donna l'impulsion
» vers un meilleur système d'exécution, et son talent
» fut d'un grand secours au génie de Gluck, pour opé-
» rer dans l'orchestre des réformes devenues indispen-
» sables. »

Berton père se distingua aussi comme compositeur ; ses ouvrages, ayant précédé l'apparition des ouvrages de Gluck, n'ont eu qu'une courte durée. Mais en sa qualité de directeur de l'Opéra, il aida de son talent les auteurs qui travaillaient pour son théâtre ; c'est ainsi qu'il composa tous les divertissements du petit opéra de *Cythère assiégée*, de Gluck ; qu'il ajouta des morceaux à l'opéra de *Castor et Pollux*, de Rameau, entre autres la fameuse chacone, connue sous le nom de *Chacone de Berton*.

En 1780, on fit une reprise de *Castor et Pollux*, réorchestré par Francœur. On voit que ce n'est pas d'aujourd'hui qu'on s'est avisé de rajeunir par l'instrumentation des ouvrages dont les formes ont vieilli. On ne jouait plus d'ouvrages de l'ancien répertoire français, la tradition s'en perdait chaque jour, et, tout directeur qu'il était, Berton crut devoir lui-même conduire l'orchestre. Il le fit avec tant de soin et d'ardeur, qu'il rentra

chez lui, épuisé de fatigue. Une fièvre inflammatoire se déclara : il y succomba le septième jour.

Berton père avait de belles pensions, comme ancien chef d'orchestre, comme directeur en exercice, comme chef d'orchestre de la chapelle du roi et comme violoncelle de la chambre. Mais toutes ces pensions s'éteignaient avec lui, et il laissait une veuve et un fils âgé de treize ans.

Ce fils était notre Berton, l'auteur de *Montano et Stéphanie*. Il paraît qu'à cet âge et malgré un nez monstrueux, nez qui aurait été disproportionné chez un homme de sept pieds, tandis que celui qui en était orné en avait à peine cinq ; malgré, dis-je, cette superfétation nasale, le jeune Berton était un charmant enfant. Sa position et celle de sa mère intéressèrent en leur faveur : la veuve obtint une pension de 3,000 fr. et le fils une de 1,500. De plus, il fut admis sur-le-champ comme surnuméraire parmi les violons de l'orchestre. Ce ne fut qu'un an après qu'il fut reçu comme titulaire.

Dans la dynastie des Berton, on naissait musicien. Le jeune Berton n'avait pas à apprendre la musique, il n'avait qu'à se souvenir. A six ans, il lisait toute musique à livre ouvert. Son père cependant ne s'occupait guère de l'éducation musicale de son fils, persuadé que cela devait venir tout seul. Effectivement, le petit Henri avait trouvé un violon et il en avait joué ; il avait vu un clavecin, il avait posé les mains sur le clavier, et des accords s'étaient soudainement enchaî-

nés sous ses doigts. Mais ces accords avaient une succession, une variété dont le secret restait un mystère impénétrable pour le jeune musicien. Il alla trouver un des collègues de son père, Rey, alors chef d'orchestre de l'Opéra ; Rey lui montra tout ce qu'il savait, et ce n'était pas long, c'était le système d'harmonie d'après le principe de la basse fondamentale de Rameau, le seul alors connu en France.

Voilà toutes les études scientifiques que fit Berton. Malheureusement, et malgré son admirable instinct musical, l'insuffisance de ses études premières s'est fait sentir dans tous ses ouvrages, et les meilleurs, s'ils peuvent être offerts comme des modèles de conception et d'imagination, sont déparés par des négligences qu'on ne peut expliquer qu'en se rappelant les faits qui précèdent.

Pendant tout le temps qu'il fut attaché à l'orchestre de l'Opéra, Berton fit sa véritable éducation musicale, non par des travaux dont il n'avait pas l'idée, mais par l'étude et l'audition des œuvres dont il était un des interprètes.

Rey était loin d'avoir deviné le germe de talent qu'on n'aurait cependant pas dû méconnaître chez le jeune élève, et Berton, découragé, serait peut-être resté toute sa vie un médiocre violon d'orchestre, si le meilleur de tous les maîtres n'était venu lui indiquer la voie qu'il devait suivre si glorieusement.

Berton avait quinze ans : relégué dans son petit coin d'orchestre, il ne s'occupait guère de ce qui se passait

sur le théâtre ; il se contentait d'écouter, il ne regardait jamais.

Un jour, on jouait *le Devin du Village;* l'ouverture était terminée, et l'on venait de finir la ritournelle du premier air ; une voix suave, pleine et sonore, fit entendre les premières mesures sous lesquelles sont placées les paroles : *J'ai perdu tout ce que j'aime.* Cet air, Berton l'avait entendu cent fois, il lui sembla qu'on le lui chantait pour la première. Jusqu'à ce jour, les sons n'avaient été que jusqu'à son oreille ; c'en était fait, ceux-là avaient été jusqu'à son cœur.

Lorsque l'air fut terminé, un musicien se tenait debout au milieu de l'orchestre, et malgré les signes d'impatience du chef, ne bougeait non plus qu'un terme, les yeux fixés sur une grande et belle fille que l'on couvrait d'applaudissements auxquels elle répondait par le plus gracieux sourire, montrant autant de grâce et d'aisance dans son maintien qu'elle avait déployé de charme dans son chant. Le musicien indocile à la discipline de l'orchestre, c'était Henri Berton ; animé d'un sentiment inconnu, de nouvelles sensations se révélaient à lui. Jusque là, il n'avait aimé que la musique ; dès ce moment, il l'aimait encore, que dis-je ? il l'aimait encore plus : mais une seule musique le touchait, le faisait trembler et frissonner, c'était celle chantée par la belle jeune fille dont il ne pouvait détourner les yeux. Le reste de l'opéra, les autres airs, tout lui semblait vague et confus.

A peine *le Devin du Village* fut-il terminé, qu'il cou-

rut sur le théâtre pour voir de près *la Colette* qu'il avait tant admirée de sa place : elle était déjà remontée dans sa loge. Mais qui était-elle ? Il s'informe, il demande. Comment ne la connaissez-vous pas ? lui répond-on, c'est la petite Maillard, cette petite fille de l'école de danse qui a eu tant de succès il y a quatre ans à l'Opéra-Comique du bois de Boulogne. Votre père l'a entendue chanter par hasard, il y a deux ans, peu de jours avant sa mort ; il lui a fait quitter la danse et l'a fait entrer à l'école de chant de l'Opéra ; il a parbleu bien fait, car ce sera un jour le plus grand talent lyrique que nous ayons jamais possédé. — Quel bonheur ! cette réponse ouvrait la voie au jeune amoureux ; il connaissait déjà celle qu'il aimait, ou du moins il ne serait pas tout à fait inconnu pour elle ; il oserait se présenter.

Effectivement, il se rendit sur-le-champ à la loge de la débutante. Le succès fait naître les adorateurs, et la loge était déjà encombrée de brillants seigneurs qui venaient papillonner autour de la nouvelle déesse. Berton put se glisser inaperçu au milieu de cette foule dorée. Nul ne fit attention à lui. Placé dans le fond de la loge, il pouvait contempler tout à son aise, dans la glace devant laquelle elle se décoiffait en lui tournant le dos, celle qui venait de lui procurer une si vive émotion. Il n'entendait pas un mot de ce qui se disait, ne voyait rien de ce qui se passait autour de lui et serait resté longtemps absorbé dans cette contemplation admirative, si un nouveau personnage n'était venu mettre fin à cette scène muette.

Rey, le chef d'orchestre, venait d'entrer dans la loge,

et perçant, sans façon, le groupe de jeunes seigneurs qui entourait la toilette de mademoiselle Maillard, il était allé droit à elle, et, la saisissant dans ses bras, il l'embrassa tendrement.

— Bien! très-bien! ma chère enfant, lui dit-il; voilà un début tel que nous en avons vu bien peu à l'Opéra. Laissez-moi vous féliciter pour vous d'abord et pour la mémoire de mon pauvre et excellent ami Berton, dont votre succès est l'ouvrage, et qui vous a léguée à nous comme une dernière preuve de son tact exquis et de son appréciation si vraie du beau et du noble dans les arts.

— Oh! merci, merci, répondit mademoiselle Maillard avec sa voix enchanteresse; vous me rappelez ce que l'enivrement du succès allait peut-être me faire oublier. Oui, c'est à Berton que je dois tout, mais, hélas! il ne pourra pas jouir de son ouvrage, et jamais il ne saura toute ma reconnaissance.

En ce moment, un bruit sourd se fait entendre dans un coin de la loge. Chacun se retourne vers l'endroit d'où le bruit est venu, et l'on aperçoit, gisant à terre, un pauvre jeune homme à la figure pâle et décomposée.

— Mais, s'écrie Rey, c'est le petit Berton; il était donc ici? Comment se fait-il? Oh! mon Dieu! c'est ce que nous avons dit de son père qui l'aura ému si fortement. Vite, courons chercher un médecin.

En un clin d'œil la loge fut vide, il n'y restait que mademoiselle Maillard, soutenant entre ses bras le pauvre enfant qui n'avait pu résister à tant d'émotions,

Mademoiselle Maillard retrouvait dans ses traits enfantins ceux de son bienfaiteur, de celui dont tout à l'heure elle bénissait la mémoire, et ses yeux étaient mouillés de douces larmes, quand le pauvre Henri rouvrit les siens.

En se voyant seul avec mademoiselle Maillard, en rencontrant son regard doucement attaché sur le sien, en se trouvant presque entouré de ses bras, il se crut le jouet d'un songe et ne put lui dire que ces mots qui étaient toute sa vie :

— Oh! mon Dieu, que je vous aime!

— Mais il a le délire, s'écria mademoiselle Maillard effrayée et n'osant pourtant le quitter, et le médecin qui n'arrive pas!

— Non, mademoiselle, lui répondit tranquillement Berton, je ne suis pas fou et je n'ai pas le délire. Tout à l'heure, j'étais là dans votre loge à vous admirer sans être vu, et il est probable que vous ne vous seriez pas aperçue de ma présence; mais vous avez prononcé le nom de mon père, pauvre père que j'aimais tant! alors j'ai cru le voir paraître au milieu de nous, et puis je ne sais plus ce qui s'est passé; mais je l'ai vu là, entre nous deux, il semblait nous rapprocher en se tenant au milieu de nous deux, et puis tout a disparu, je me suis réveillé, je vous ai vue près de moi, vos yeux dans les miens, et je n'ai pu m'empêcher de vous dire ce que j'ai ressenti dès que je vous ai vue : Mon Dieu, que je vous aime!

Si Berton avait quinze ans, mademoiselle Maillard en avait seize, et tout ce qu'avait d'inintelligible la tirade

qu'il venait de lui débiter, elle le comprit parfaitement.

Quand le médecin arriva, il trouva le pouls du jeune homme fort agité ; mais il ne remarqua aucun symptôme alarmant. Il est probable que le pouls de mademoiselle Maillard ne lui eût pas paru plus tranquille s'il l'eût consulté ; mais tel n'était pas le but de sa visite. Rey voulait reconduire Henri Berton chez lui ; mais le jeune homme déclara qu'il se trouvait on ne peut mieux, et que, loin de vouloir être reconduit, il allait offrir son bras à mademoiselle Maillard, qui ne put refuser, et, à dater de ce jour-là, elle eut chaque soir le même cavalier pour retourner chez elle.

Le récit de cette passion si imprévue, si romanesque, paraîtra sans doute ridicule à quelques lecteurs. Que ceux-là oublient qu'ils ont quarante ans, qu'ils tâchent de se rappeler qu'ils en ont eu quinze, et peut-être ce qu'ils auront pris pour une folie ne leur paraîtra plus qu'un souvenir.

II

Les amours de Berton et de mademoiselle Maillard eurent une grande influence sur la destinée du célèbre musicien. Pendant deux ans, elles l'absorbèrent entièrement ; il se contenta d'être heureux, jouissant des succès de celle qu'il aimait, voyant avec joie croître son talent et sa réputation, mais ne pensant nullement

que, dans un ménage d'artiste, il aurait au moins fallu qu'il apportât son contingent de gloire et de renommée.

En 1782, un fils naquit de cette union. Ce fut ce pauvre François Berton que nous avons tous connu, chanteur et compositeur agréable, et qui fut enlevé par le choléra en 1832.

Berton se trouvait, à dix-sept ans, père d'un fils qu'il avait reconnu, amant avoué d'une des plus grandes illustrations théâtrales de l'époque, et n'ayant d'autre titre et d'autre avenir que sa place de deuxième violon à l'Opéra. Il comprit alors toute la folie qu'il y aurait à persévérer dans la voie qu'il avait suivie jusque là. Il se mit à travailler sérieusement, seul, sans maîtres, mais avec l'instinct de sa valeur et la force de sa volonté.

Il se procura le livret d'un opéra intitulé *la Dame invisible* et se mit bravement à l'ouvrage. Mais à peine sa partition fut-elle terminée, qu'un doute se présenta à son esprit. Ce talent dont il se croyait le germe, le possédait-il effectivement? Ces idées, qu'il croyait sentir bouillonner dans sa tête, étaient-elles les siennes? Savait-il les formuler? Et ce qu'il croyait être bien, ne lui paraissait-il pas ainsi, par suite d'une illusion de son amour-propre?

Doute honorable, que ne connaissent jamais les esprits médiocres et dont se sentent atteintes les intelligences d'élite. Aussi voit-on celles-là plus sensibles que qui que ce soit à l'insuccès; car cet insuccès, ils croient les premiers l'avoir mérité, et il leur faut les suffrages du public pour les rassurer sur leur propre valeur.

Naturellement ce fut l'amie de Berton qui la première fut la confidente de ses craintes ; elle se chargea de les dissiper, non par son propre témoignage, il eût paru empreint de partialité. Elle confia la partition manuscrite du jeune musicien à un juge compétent, dont l'approbation ou le blâme pouvait décider du sort de l'auteur de l'ouvrage.

Sacchini, c'est à lui qu'elle s'adressa, comprit ce que Rey n'avait pu ni dû comprendre. Non-seulement il vit que le jeune Berton aurait du talent, mais il devina que ce serait un talent d'inspiration et de nature auquel les recherches de l'art devaient être interdites, sous peine d'étouffer d'heureuses qualités par des études arides. Il voulut que Berton vînt travailler chaque jour sous ses yeux, et ne le fit exercer que dans le style idéal.

Berton m'a raconté souvent que l'unique préoccupation de Sacchini était de lui donner l'unité du style, si difficile à trouver pour les jeunes compositeurs. Leur imagination trop ardente leur fait adopter des idées qui n'ont souvent aucune corrélation ; aussi Sacchini arrêtait souvent Berton au milieu d'un air qu'il lui faisait entendre.

Est-ce que ce n'est pas bien ? disait l'élève décontenancé.

— Ah ! répondait le maître, avec son baragouin français-italien, tes idées sont touzours bien quand elles vont toutes seules ; la première phrase, elle est bien zolie ; la seconde aussi, mais elle n'est pas de la famille, et ze veux que tou en serces ouné autre qui soit piou proce parente.

Et Berton recommençait docilement.

C'est sous la direction de Sacchini qu'il écrivit les premiers oratorios qu'il fit exécuter au concert spirituel et qui commencèrent sa réputation. Enfin, en 1787, il fit représenter un opéra-comique intitulé les *Promesses de mariage*, et, dans la même année, *la Dame invisible* dont il est probable qu'il avait refait la musique. Ces deux ouvrages furent suivis de plusieurs autres de médiocre importance et dont les titres seuls sont restés.

La Révolution éclata sur ces entrefaites, et, comme toutes les âmes généreuses, Berton en adopta les principes avec ardeur. Elle lui inspira un chef-d'œuvre, *les Rigueurs du Cloître*, paroles de Fiévée. Ce fut le premier ouvrage où Berton signala toute son individualité : les opéras de Méhul et de Chérubini avaient ouvert une voie nouvelle à l'art. Berton ne pouvait lutter avec ces deux grands maîtres, ni pour la pureté, ni pour l'élévation du style, mais il avait des qualités dramatiques qui compensaient largement celles dont l'avait privé le défaut d'études ; le sentiment excellent de la scène qu'il possédait au suprême degré, lui faisait atteindre, du premier coup, le but qui était quelquefois dépassé par ses illustres rivaux.

Cependant la Révolution, dont l'aurore avait été saluée par l'expression de tant de vœux et de si belles espérances, avait pris une tournure menaçante pour tous les intérêts. La position de Berton était bien changée depuis dix ans.

Si belles que soient les premières amours, elles n'ont jamais que la durée de tout ce qui enivre et parfume la

vie. Elles s'évaporent et s'envolent avec les illusions de la jeunesse pour faire place aux réalités de l'âge mûr. Berton avait été fou de mademoiselle Maillard enfant. Berton était devenu un homme, mademoiselle Maillard avait cessé d'être une jeune fille aux rêves dorés, et chacun avait suivi sa voie. Mademoiselle Maillard, après la retraite de madame Saint-Huberti, était devenue souveraine de l'empire lyrique. Berton ayant embrassé avec succès une carrière sérieuse et honorable, avait suivi les conséquences de sa nouvelle position, il s'était marié : son excellente femme avait voulu que le fils de son mari devînt le sien ; mais ce fils eût bientôt un frère et une sœur, et c'est à peine si les ressources du chef de cette nombreuse famille suffisaient pour la faire exister, lorsqu'arriva cette fatale période de nos troubles révolutionnaires, qu'on ne peut stigmatiser qu'en l'appelant du nom infâme que l'histoire lui a imprimé au front, le règne de la Terreur.

Les efforts de Berton furent inouïs à cette cruelle époque pour braver les obstacles de toutes sortes qui s'opposaient à ce qu'il pût honorablement exister et faire exister les siens. Pour cela, il n'avait qu'une ressource, l'exercice de son art, et qu'était l'art alors considéré comme industrie ? Outre l'Opéra, deux théâtres lyriques existaient à la vérité ; mais l'activité fiévreuse qui régnait dans tous les esprits s'était communiquée au public des théâtres : les succès se dévoraient en quelques jours, et la rétribution des auteurs n'étant basée que sur le nombre des représentations, on comprend que les plus féconds eux-mêmes trouvaient à peine des ressour-

ces suffisantes dans le prix de leurs travaux. Bientôt les auteurs se lassèrent de produire infructueusement ; les écrits périodiques, les brochures, les vaudevilles improvisés en quelques heures et auxquels la circonstance pouvait donner un succès de quelques jours, étaient bien préférables pour les gens de lettres à la composition des poëmes d'opéras, longs à mettre en musique, plus longs encore à monter, et dont le produit était d'ailleurs partagé par moitié avec le musicien.

Berton se voyait donc, faute de poëme, dans l'impossibilité de se livrer au travail. Il ne perdit pas courage et résolut de se faire une pièce. — Son éducation littéraire, il faut le dire, avait été encore moins soignée que son éducation musicale. Il n'avait aucune teinture des langues anciennes et modernes, et vivait en assez douteuse intelligence avec la grammaire ; mais il avait de l'esprit, de la verve, de l'imagination, versifiait facilement, et d'ailleurs le style est un luxe dont se passent si facilement les poëmes d'opéra-comique, que ces diverses considérations ne durent pas l'arrêter un instant. En moins de quinze jours, il écrivit la pièce et la partition de *Ponce de Léon*, opéra en trois actes, qui, un mois après, fut représenté avec le plus grand succès (1794). — J'ai lu cet ouvrage, il n'est pas bon, tant s'en faut ; mais il est extrêmement gai, et devait être amusant à la représentation, et sous ces deux rapports, au moins, il est supérieur à beaucoup d'ouvrages d'auteurs de profession.

L'année suivante, les temps étaient devenus meilleurs : les réactionnaires (qu'on n'avait pas encore in-

venté d'appeler des réacs) avaient eu le dessus sur les terroristes, et la Convention venait de décréter l'établissement du Conservatoire. Berton fut appelé, dès la fondation, à y professer l'harmonie, et les appointements de 2,400 fr. qu'on lui alloua, lui fit croire un instant qu'il allait échapper à la misère qui ne cessait de le menacer. Je dis : « lui firent croire, » car ses appointements étaient payés en assignats, et leur dépréciation augmentant sans cesse, tandis que le chiffre de la somme allouée restait le même, ce ne fut bientôt qu'un leurre jeté aux plus justes exigences. On verra tout à l'heure à quel taux était descendu le papier-monnaie. Berton ne donna que deux ouvrages sans importance pendant les années 1795, 1796 et 1798.

C'est en 1799 que Berton composa et fit jouer *Montano et Stéphanie*. Les documents que je vais donner sur cet ouvrage émanent d'une source certaine, car presque tous sont empruntés au chapitre des Mémoires de Berton, dont j'ai déjà parlé, et auquel j'emprunterai plus d'une citation.

Dejaure avait lu, vers la fin de 1798, son poëme de *Montano* aux comédiens sociétaires du théâtre Favart. La pièce fut reçue avec acclamation. Le nom de Dejaure est à peu près inconnu aujourd'hui; mais il était à cette époque en assez bonne odeur auprès des sociétaires de l'Opéra-Comique, et cette bonne opinion était justifiée par plus d'un succès que Dejaure leur avait procuré, tels que le *Nouveau d'Assus*, musique de Berton; *Lodoïska*, musique de Kreutzer; *Imogène*, aussi de Kreutzer; les *Quiproquos espagnols*, musique de De-

vienne, et la *Dot de Suzette,* qui avait été l'opéra de début de Boïeldieu. On demande au poëte à qui il destinait sa pièce, et il répondit fièrement : « A Grétry. » Les comédiens furent enchantés de ce choix et ne doutèrent pas que le compositeur ne fût d'accord avec le poëte. Malheureusement il n'en était rien, et Grétry ne voulut pas se charger de l'ouvrage, non qu'il ne le trouvât très-musical, mais il s'excusa sur son âge, sa mauvaise santé et autres prétextes qu'on est toujours forcé d'accepter.

Grétry n'avait que cinquante-huit ans, mais il était à la fin de sa carrière de compositeur : la Révolution avait renversé sa vie, et, qui pis est, avait presque détruit sa réputation, en ce sens qu'elle en avait consacré de nouvelles. Les ouvrages de Chérubini et de Méhul, en obtenant de grands succès, avaient appris à Grétry qu'on pouvait aussi réussir avec des combinaisons d'harmonie et en ne se contentant pas d'exposer des mélodies qui, toutes belles qu'elles étaient, commençaient à paraître un peu nues. Le goût du public avait aussi changé ; habitué à des émotions plus fortes, il ne serait revenu que difficilement à la manière simple et naturelle de Grétry. Celui-ci avait bien essayé d'imiter les novateurs, mais les essais qu'il avait tentés, dans *Guillaume Tell*, *Pierre le Grand* et *Lisbeth,* lui avaient prouvé qu'il risquait de perdre ses belles qualités, sans avoir grande chance d'en acquérir de nouvelles. Il y avait donc, sinon défiance de lui-même, au moins acte de prudence à refuser d'entreprendre la musique d'un ouvrage aussi important que *Montano.*

Mais Grétry rendit au moins à Dejaure le service de lui indiquer un musicien digne d'une tâche aussi lourde, et il lui désigna Berton. « Il vous faut, lui dit-il, un mu-
» sicien qui soit encore dans l'âge des passions et qui
» néanmoins ait fait ses preuves au théâtre. Celui qui
» réunit toutes ces conditions, c'est le petit Berton.
» Croyez-moi, choisissez-le, et il vous rendra un chef-
» d'œuvre. » La recommandation de Grétry devait être toute-puissante, Dejaure le remercia et se hâta d'aller trouver Berton.

Berton demeurait alors rue Lepelletier, dans une espèce de mansarde située au troisième étage. Tout exigu que fût l'appartement, il était plus que suffisant pour contenir le peu de mobilier, seule fortune qui restât aux habitants du logis : un lit, un berceau, quelques chaises, une table et quelques ustensiles de cuisine, voilà quels étaien les seuls ornements de l'espèce de grenier qu'habitait Berton avec sa jeune femme et deux enfants, dont l'un était encore à la mamelle.

La Révolution avait commencé par dépouiller Berton de tous les droits qu'il avait à l'hérédité des charges de son père, ainsi que de la pension qu'il devait aux bontés de la reine Marie-Antoinette. La fortune de sa femme, hypothéquée sur des créances payables au trésor public, avait été totalement anéantie. Il ne lui restait donc que les 200 fr. par mois, de sa place de professeur d'harmonie au Conservatoire : mais les assignats avaient alors subi une telle dépréciation, qu'un jour madame Berton eut grand'peine à faire accepter à son porteur d'eau, pour le prix de sept voies d'eau qu'elle

lui devait, un mandat de 200 fr., le total d'un mois d'appointements de son mari.

Il avait fallu faire ressource de tout. Ce furent d'abord les objets de luxe et de toilette, qu'il n'aurait d'ailleurs pas été prudent de porter, puis les meubles les moins indispensables ; mais, après ceux-là, il fallut aussi se défaire des plus utiles, et un jour vint, jour malheureux, où Berton fut obligé de vendre son piano, son piano son meilleur ami, son consolateur, son gagne-pain. La nécessité le voulut ainsi, et il ne restait plus rien à vendre; le désespoir aurait peut-être amené quelque fatale catastrophe, lorsque Dejaure vint frapper à la porte de Berton.

Dejaure savait ce que c'était qu'une misère d'artiste, mais il ne s'attendait pas à la pénurie où il trouva la famille Berton. Il eut, néanmoins, l'air de ne s'apercevoir de rien, se présenta avec aisance, accepta la chaise boiteuse qu'on lui offrit, s'y installa comme dans le meilleur fauteuil, félicita madame Berton de la gentillesse de ses enfants et annonça l'objet de sa visite.

— Mon cher Berton, dit-il au compositeur, c'est un de vos confrères, et le plus illustre de tous, qui m'envoie vers vous. J'ai lu aux sociétaires un opéra en trois actes qu'ils ont reçu avec acclamations. Je ne vous cacherai pas que j'ai désiré que la musique en fût faite par le musicien dont j'admire le plus le talent. J'ai porté mon poëme à Grétry, il n'a pu s'en charger, et je dois vous rapporter ses propres paroles : *Donnez votre pièce au petit Berton, il vous rendra un chef-d'œuvre.*

— Donnez, Monsieur, s'écria Berton, je suis trop

heureux du suffrage de celui que j'admire plus que tous, pour ne pas tenter de justifier sa prédiction. Lisez-moi d'abord votre ouvrage.

Après la lecture, Berton était ivre de joie.

— Notre vieux Grétry a eu raison, dit-il à Dejaure ; je ne puis vous promettre un chef-d'œuvre, mais bien certainement je vois matière, dans votre pièce, à faire mieux que tout ce que j'ai produit jusqu'ici.

Le poëte et le musicien se séparèrent enchantés, et Berton se mit immédiatement à l'œuvre. Sans piano et sans le secours d'aucun instrument, un mois après il avait terminé sa partition, moins un seul morceau.

Ce morceau était le final du second acte. La multiplicité des voix, le double chœur qui figure dans le crescendo exigeaient que la partition fût écrite sur du papier à vingt-huit portées. Ce papier est assez rare, et il fallait le faire faire exprès. Berton alla trouver son marchand de papier habituel, Deslauriers, qui demeurait rue des Saints-Pères, n° 14.

Malheureusement Berton avait avec Deslauriers un ancien compte qu'il n'avait pu solder, et pour lequel il lui avait fait un billet de 155 fr.; mais le billet était depuis longtemps en souffrance. Le marchand fut inflexible ; le papier à vingt-huit portées coûtait 3 fr. le cahier, il en fallait trois, et Berton ne les obtiendrait que contre de l'argent, mais de bon et véritable argent, et non des assignats. Or, de l'argent, c'était chose impossible à avoir. Berton n'avait que ses 200 francs par mois du Conservatoire, et le paiement s'en faisait en assignats comme dans toutes les caisses de l'Etat, ce

qui en réduisait la valeur à zéro. Faute de 9 francs, le pauvre compositeur se voyait donc réduit à interrompre son œuvre, l'œuvre qui contenait tout son présent et son avenir. Il n'y avait plus rien à vendre à la maison et sa philosophie allait peut-être lui faire défaut.

Un éditeur de musique vint le tirer d'embarras.

Gaveaux entra un matin chez Berton.

— Mon ami, lui dit-il, je viens te prier de me rendre un service, que je te paierai, bien entendu. Mais comme cela te coûtera fort peu, je ne pourrai pas te le payer bien cher. Il s'agit de m'arranger l'ouverture de *Démophon* pour deux flageolets.

— Comment! pour deux flageolets? s'écrie Berton en faisant un bond.

— Mais certainement, reprit l'éditeur : le flageolet est un instrument qui gagne beaucoup, les amateurs sont las de jouer *Triste raison*, le *Ça ira* ou l'air de *la Carmagnole*. Je crois qu'il ne serait pas mal de leur donner un peu de musique sérieuse, et l'ouverture de *Démophon* me paraît admirablement choisie.

— Admirablement est le mot, interrompit Berton; mais, outre le prix, fourniras-tu le papier?

— Certainement, il en faut si peu, une feuille suffira.

— Oh! non vraiment, dit Berton, il m'en faudra beaucoup, deux ou trois cahiers.

— Comment! trois cahiers pour écrire une ouverture qui tiendra dans deux pages?

— Oh! oui, mais les brouillons, il faut essayer avant d'arranger.

— Allons, dit Gaveaux en riant, je vois que tu as envie que je te fasse cadeau de papier réglé. Soit, tu en auras trois cahiers.

— Merci, mais je voudrais qu'il eût vingt-huit portées.

— Ah! par exemple c'est trop fort! Tu me demandes un papier comme il n'en existe peut-être pas un seul cahier à Paris. Tiens, cessons cette plaisanterie. Je t'avais apporté une feuille de papier ; la voici. Je te donnerai deux écus de six francs, cela te convient-il?

— Oui, certainement, dit Berton, j'accepte, mais j'ai encore une condition à t'imposer. Tu sens que mon titre de professeur d'harmonie au Conservatoire m'impose une certaine dignité, une certaine réserve. Quoique tu m'aies assuré que le flageolet gagne beaucoup, cet instrument n'est pas encore très-adopté au Conservatoire, et l'espèce de partialité que je montrerais pour lui en arrangeant à son usage une œuvre aussi importante que l'ouverture de Vogel, pourrait me faire du tort. Je t'arrangerai l'ouverture, mais tu n'y mettras pas mon nom.

— Diable! mais cela ne fait pas mon affaire, il me faut un nom d'auteur.

— Eh bien! tu mettras : Ouverture de *Démophon*, arrangée pour deux flageolets, par J.-B. Figeac, citoyen de Pézénas. Tu es du pays, cela fera honneur à ton département.

— Je veux bien, dit Gaveaux en se retirant, mais tu ne me feras pas trop attendre?

— Sois tranquille, je vais m'y mettre sur-le-champ,

et tu n'auras pas besoin de venir me redemander ton ouverture, je te la porterai dès que ce sera fini.

Gaveaux se retira ; deux heures après, Berton lui porta l'arrangement. L'éditeur, enchanté de la promptitude du musicien, ne voulut pas rester en arrière de bons procédés avec lui, et il doubla la somme convenue : au lieu de deux écus de six francs, il lui en donna quatre.

Berton ne fit qu'un saut de la boutique de Gaveaux à celle de Deslauriers ; mais, en entrant, il eut soin de faire sonner dans sa poche les quatre écus qu'il possédait. Ce son argentin, qu'on entendait alors si rarement, dérida soudainement le front du vieux marchand.

— Je parie que vous venez me demander du papier à vingt-huit portées. Voyez quel bonheur, citoyen : hier en remuant mes fonds de magasin, on en a retrouvé douze cahiers ; ils sont à votre service, les voulez-vous ?

— Non pas, répondit Berton, je n'en veux que trois. Voici 12 francs, prenez 9 francs, et rendez-moi le reste.

— Et mon billet de 155 francs ? dit Deslauriers.

— Oh ! soyez tranquille, dit Berton en se retirant, maintenant que je suis sûr de pouvoir faire mon opéra, je pourrai vous le payer.

Il court rue Lepelletier, escalade ses trois étages, embrasse ses enfants, saute au cou de sa femme.

— Tiens, ma bonne amie, nous voilà riches ; j'ai du papier pour mon finale et de l'argent pour faire bombance. Va-t'en vite aux provisions. Voici 15 francs, achète-nous de quoi vivre au moins une décade. Je suis

las de ne manger que du pain ; apporte-nous ce que tu voudras de meilleur.

— Mais quoi encore, mon ami ? avec 15 francs il faut que nous puissions dîner au moins dix jours.

— C'est bien comme cela que je l'entends. Rapportenous un bon morceau de lard et des lentilles. De cette façon nous changerons. Nous mangerons un jour du lard aux lentilles et le lendemain des lentilles au lard. Madame Berton embrasse son mari en riant, prend son panier aux provisions et son plus jeune enfant, puis laisse seul son mari, en lui recommandant de bien soigner le feu. Le compositeur, enchanté, se met dans un coin de la cheminée, assis sur un petit tabouret, son encrier à terre et, saisissant un des précieux cahiers à vingt-huit portées, il écrit immédiatement les premières mesures de son crescendo.

III

Mais à peine a-t-il commencé les premières lignes, qu'une difficulté de mise en scène se présente à son esprit. Il ferme les yeux et tâche de se représenter les personnages et la manière dont ils seront groupés : ils ne s'offrent à son esprit que d'une manière vague et confuse. Il imagine alors de les faire figurer artificiellement devant lui. Il aperçoit dans un coin de la chambre

un tas de vieux bouchons ; il va en ramasser une douzaine et les range debout sur sa table, en les surmontant chacun d'un petit papier indiquant le nom du personnage qu'il lui représente.

Voici comment Berton rend compte de cet expédient :
« J'avais cinq rôles principaux à faire agir et parler. Je
» fis donc choix de cinq gros bouchons : à la gauche du
» spectateur, le premier était Stéphanie, le deuxième
» Léonati, le troisième Salvator, le quatrième Montano,
» et le cinquième Altamont. Les petits bouchons placés
» derrière représentaient les officiers et les gens de leur
» suite. Cette statistique exacte du tableau que je dési-
» rais que la scène offrît me fut d'un grand secours ;
» car, en faisant avancer ou reculer à mon gré l'un de
» ces personnages, lorsque l'un d'eux me paraissait
» avoir trop tardé à parler, je m'identifiais plus direc-
» tement avec l'intérêt et le pathétique éminent de cette
» belle situation dramatique. »

J'avoue que je n'ai jamais trop compris comment on s'identifiait plus directement avec le pathétique d'une situation en faisant avancer ou reculer des bouchons ; il faut bien qu'il en ait été ainsi, puisque Berton nous l'affirme. Peut-être tout cela devait-il être expliqué dans un chapitre de ses Mémoires perdus, intitulé : De l'influence de l'emploi de vieux bouchons en matière de finale et de situation dramatique. — Quoi qu'il en soit, le procédé réussit parfaitement au compositeur, et il était encore occupé à cet intéressant exercice, lorsque sa femme rentra. Elle avait entendu sonner midi et demi à une horloge voisine, et elle venait lui rappeler que, ce

jour-là, sextidi, sa classe avait lieu au Conservatoire à une heure précise. Berton n'eut que le temps de s'habiller à la hâte, pour se rendre à l'appel du devoir. Mais en rentrant, il chercha vainement les personnages de son opéra : sa femme avait jeté tous les bouchons par la fenêtre, sans se douter qu'ils eussent l'honneur de représenter Stéphanie, Montano, et tous les héros du drame sur le succès duquel était fondé l'espoir et l'avenir de sa famille. Berton, qui riait de tout, ne se fâcha pas de l'esprit d'ordre et de rangement de sa femme ; il continua à écrire son finale, qu'il eut terminé au bout de deux jours, et il se hâta de porter sa partition complète au théâtre. On lui promit qu'elle allait être remise à la copie, et il attendit patiemment qu'on le prévînt pour la première répétition.

Un matin, Dejaure entre chez Berton, pâle et défait. Mon ami, nous sommes perdus ; depuis huit jours on répète en secret un opéra sur le même sujet que le nôtre ; il s'appelle, je crois, *Ariodant*. L'auteur du poëme est Hoffman et la musique est de Méhul. — C'est impossible, dit Berton ; Hoffman sait très-bien que j'ai un tour avant son ouvrage, et je lui ai parlé du mien il n'y a pas deux semaines. Courons chez lui. — Arrivés chez Hoffman, on leur dit qu'il était à Nantes depuis une quinzaine de jours. L'on avait profité de son absence pour lui faire commettre cette mauvaise action à son insu. Nos deux auteurs écrivirent sur-le-champ à leur confrère ; et Hoffman leur répondit sur-le-champ en envoyant aux comédiens une signification par huissier de faire cesser les répétitions d'*Ariodant*, ajoutant qu'il

ne les laisserait reprendre qu'avec l'assentiment des auteurs de *Montano*, et lorsque leur ouvrage aurait eu un nombre de représentations suffisant pour en assurer le succès. Dès le lendemain, on commença les répétitions de *Montano*.

Les ouvrages que Berton avait donnés précédemment n'avaient jamais offert de grandes combinaisons de masses, et les chanteurs furent effrayés du grand nombre de morceaux d'ensemble, et surtout du finale où se trouvait le formidable *crescendo*. Bref, le bruit se répandit bientôt au théâtre que c'était une musique baroque, incompréhensible; que le finale était inexécutable, et que la situation sur laquelle le poëte avait le plus compté avait tout à fait été manquée par le musicien.

Ces rumeurs prirent une telle consistance, que Dejaure crut devoir aller, de son autorité privée, intimer l'ordre au copiste de supprimer toute cette partie du finale. Celui-ci, fort heureusement, était un assez bon musicien, qui savait lire ce qu'il faisait copier; il résista au poëte et alla raconter sa tentative au compositeur; celui-ci courut sur-le-champ porter sa réclamation au comité; il demanda à être entendu avant d'être condamné, et, sur la motion d'Elleviou, on décida qu'une répétition générale aurait lieu dès le lendemain, pour entendre le morceau qui faisait naître tant de réclamations.

Berton avait convoqué quelques amis et confrères. Dalayrac, Kreutzer, Catel, Garat, Elleviou, et d'autres dont le souvenir m'échappe, se rendirent à l'appel. Le premier acte et toute la première partie du second firent

un excellent effet. Mais au finale, à l'explosion du *fortissimo* qui couronne le *crescendo,* ce ne fut qu'un cri d'enthousiasme arraché par l'admiration. Garat, se levant de sa place, et applaudissant avec fureur, domina tous les bruits de sa voix sonore : *Bravo, bravissimo, pixiou!* s'écria-t-il, et les applaudissements des musiciens et des chanteurs vinrent compléter l'ovation la plus honorable pour le compositeur. Trois autres répétitions suffirent pour mettre l'ouvrage en état d'être représenté. Après la dernière, Blasius, le chef d'orchestre, interpella Berton :

— Et ton ouverture ?

— Je n'ai pas eu le temps d'en faire une ; on dira celle des *Rigueurs du cloître.*

— Non pas, vraiment, reprit vivement Blasius, un opéra comme celui-ci mérite d'avoir une ouverture toute neuve, et qui n'ait jamais servi.

Puis, se tournant vers ses musiciens, et sans consulter le compositeur : Mes amis, à demain à midi pour répéter la belle ouverture que vous apportera mon ami Berton. Il n'y avait pas à reculer, on avait promis en son nom. Berton devait avoir fait son ouverture, et la donner toute copiée le lendemain. Il avait la nuit devant lui. Ses élèves, Pradher, Lafont, Bertheaux, Courtin, Gustave Dugazon et Quinebaut lui promirent de venir chez lui le lendemain, à quatre heures du matin, escortés de deux copistes du théâtre, pour transcrire sa partition sur les parties d'orchestre.

En rentrant chez lui, Berton trouva installé Deslauriers, le marchand de papier, dont il avait obtenu à si

grand'peine les trois cahiers réglés à vingt-huit portées.

— Ah! citoyen, lui dit le marchand, je sors de votre répétition, et je suis dans l'enthousiasme; c'est superbe, admirable, et je ne puis mieux vous prouver mon admiration qu'en vous offrant de vous acheter votre partition.

L'offre était tentante pour qui ne possédait rien, et Berton pensa à devenir fou de joie, quand Deslauriers lui offrit la somme magnifique de 1,000 francs.

— En argent? dit le compositeur.

— En argent et en papier, répondit le marchand.

— Ah! pour du papier, personne n'en veut plus, et je n'en accepterai pas.

— Oui, le papier du gouvernement, celui-là ne vaut rien; mais le vôtre et le mien, c'est bien différent.

— Comment? je ne comprends pas.

— Je vais vous faire comprendre. Tenez, voici un petit traité tout préparé, vous n'avez plus qu'à le signer.

« Entre les soussignés a été convenu ce qui suit ; Le
» citoyen Berton, auteur de la musique de l'opéra inti-
» tulé *Montano et Stéphanie*, cède par les présentes
» son œuvre au citoyen Deslauriers, qui se propose d'en
» faire graver la partition, parties séparées, ouverture et
» airs pour tels instruments qu'il lui plaira, le compo-
» siteur s'engageant à faire toutes les corrections. Cette
» vente est faite moyennant la somme de 1,000 francs
» ainsi payée : en argent comptant, 300 francs ; en un
». billet de Berton à Deslauriers échu depuis longtemps.
» 155 francs, et en partitions de musique au choix du

» citoyen Berton, à prendre dans le catalogue et le fonds
» appartenant audit Deslauriers, pour la somme et jus-
» qu'à la concurrence de 545 francs, avec la déduction
» du quart du prix marqué net. — Total, 1,000 francs. »

Ce marché d'Arabe fut accepté avec reconnaissance par le compositeur, et je ne crois pas qu'il lui soit arrivé une fois dans sa vie de maudire *l'infernal capital*, lui qui avait été la victime de la spéculation la plus odieuse.

Cependant il fallait songer à l'ouverture. Berton y songea toute la nuit, mais il ne trouva rien. Ses élèves arrivèrent ponctuellement le lendemain à quatre heures. Leur présence, l'influence du dernier moment, électrisèrent le compositeur, une idée lui jaillit du cerveau, cette idée était toute l'ouverture : il l'écrivit de verve et sans s'arrêter. Ses feuillets étaient transcrits à mesure qu'il les écrivait. Pradher et Lafont copiaient les parties de violons, Quinebaut celles d'altos, Bertheaux celles de violoncelles et de contre-basses, Courtin celles des cuivres et timbales, et Gustave Dugazon celles de flûtes, hautbois, clarinettes et bassons. A midi l'ouverture, ainsi improvisée, était copiée; à midi et demi elle était répétée, applaudie et saluée comme un chef-d'œuvre. C'est, en effet, un des meilleurs morceaux de ce genre qui existent.

La première représentation de *Montano* eut lieu le soir même, le 7 floréal an VII (26 mai 1799); mais elle fut loin d'être aussi calme qu'on pourrait l'imaginer, d'après le succès constant que l'ouvrage a obtenu pendant près de trente années consécutives. L'orage éclata au deuxième acte, lorsque l'on vit la décoration repré-

sentant la chapelle de l'église où se doit célébrer l'hymen de Stéphanie.

Certes, si l'on compare la situation de Paris en 1799 à celle de Paris en 1793, on peut dire qu'en 1799 la capitale jouissait des douceurs d'une république modérée ; mais la violence du parti vaincu saisissait toutes les occasions de se manifester. Le culte n'était pas encore rétabli, et la vue des insignes du catholicisme suffit pour faire éclater l'indignation d'une petite fraction du parterre, dont la turbulence sut imposer la loi pendant un instant à la grande majorité du public. Le vacarme recommença de plus belle, quand Solié, qui jouait le rôle d'un prêtre, Salvator, vint pour chanter l'air : *Quand on fut toujours vertueux;* il n'y eut pas moyen d'en entendre une note, et le chanteur dut s'interrompre devant les injures et les interruptions. Tout à coup un homme se lève sur une banquette du parterre ; il est enveloppé dans un large manteau :

« — Silence! silence tous! s'écrie-t-il d'une voix de
» Stentor ; respectez la liberté des opinions, ou bien le
» premier qui recommencera cet ignoble tapage m'en
» rendra raison.

» — Et qui donc êtes-vous pour nous imposer silence?
» lui crie-t-on du côté d'où s'élevait le plus de bruit.

» — Qui je suis? le général Mellinet. Il paraît que
» vous ne voulez pas user de vos oreilles, eh bien ! je
» vous en débarrasserai. »

Cette harangue peu parlementaire imposa silence aux perturbateurs. Le général Mellinet était un ami de Berton, grand amateur de musique, et son énergie suffit

pour rétablir le calme. On fit recommencer l'air de Solié, qui le chanta à merveille, et on l'applaudit avec transports. Le finale, le fameux *crescendo*, l'admirable énergie de Gavaudan-Montano, la grâce de Jenny Bouvier-Stéphanie excitèrent l'enthousiasme, et le succès fut complet malgré la faiblesse du troisième acte, qui n'est pas celui que l'on a joué depuis.

A la seconde représentation, on supprima les emblèmes religieux. Solié prit les habits d'un prêtre du rite grec, et il n'y eut pas la moindre opposition. A la troisième représentation, le succès augmenta encore et la recette fut une des plus belles qu'on eût faites depuis longtemps.

Mais, hélas! ce succès si péniblement acquis devait être bien soudainement interrompu. Le lendemain même de cette troisième représentation, Camerani, le régisseur, vint annoncer une fatale nouvelle à Berton.

— Ah! moun boun ami, s'écrie-t-il en entrant, toi, moi, la comédie, *Montano,* nous sommes tous perdous! la police il vient d'envoyer l'ordre de ne piou zouer zamais ton beau, ton souperbe opéra.

Berton fut atterré à cette nouvelle; il résolut cependant de tenter une démarche. Laissons-le raconter.

« Dejaure, atteint déjà du mal qui, peu de temps
» après, le mit au tombeau, ne pouvait pas venir avec
» nous à la police. Camerani et moi nous nous y rendîmes seuls; pendant un assez long temps nous fîmes
» antichambre. Enfin nous fûmes introduits dans le cabinet du Minos républicain. Il était sur sa chaise
» curule, le bonnet rouge sur la tête, et, sans nous in-

» viter à nous reposer, il nous adressa la parole avec
» rudesse et dans toutes les formes à l'ordre du jour.

» — Citoyen, me dit-il, comment as-tu eu l'audace
» de composer un ouvrage contre-révolutionnaire ?...

» — Mais, citoyen...

» — Un ouvrage dans lequel on fait figurer un prince
» souverain, avec ses écuyers, ses pages, ses vassaux,
» des prêtres, un autel, et toutes les momeries du fa-
» natisme papal, que les vertus républicaines ont pro-
» scrites pour jamais?... C'est intolérable, c'est un crime
» de chouannerie! Mais surtout, ce qui est plus audacieux
» encore, c'est d'avoir osé mettre en scène un prêtre
» honnête homme.

» — Mais, citoyen, je croyais que la musique...

» — C'est justement en ce point que tu es plus cou-
» pable, car tout ce que chante ton cafard est excellent,
» et sans la force de mes sentiments républicains, je
» me serais laissé toucher par tes accords aristocrati-
» ques... Va donc, jette ton ouvrage au feu, et trouve-
» toi heureux d'en être quitte à si bon marché. »

Une telle sentence était sans appel ; elle ne reçut ce-
pendant pas son exécution dans son entier ; l'ouvrage
ne fut pas jeté au feu, mais les représentations en ces-
sèrent entièrement.

Ainsi, ce chef-d'œuvre dont nous parlons aujour-
d'hui, juste cinquante ans après sa première apparition, n'eut pas plus de trois représentations consécu-
tives.

Ce ne fut que deux ans après, en 1801, qu'il fut per-
mis de le rejouer. Dejaure était mort, et ce fut Legouvé

qui refit le troisième acte, celui que nous connaissons. Le succès de la reprise fut aussi grand que l'avait été celui des premières représentations, et *Montano et Stéphanie* ne quittèrent plus le répertoire.

Je n'entreprendrai pas de donner la liste des ouvrages de Berton qui suivirent *Montano;* elle serait trop considérable. Il suffira de les citer : *le Délire, Aline reine de Golconde, les Maris garçons, Françoise de Foix,* etc., etc. Berton fut nommé directeur de la musique de l'Opéra-Italien en 1807, puis chef du chant à l'Opéra en 1809. En 1815, il fut admis à l'Institut par ordonnance, le nombre des membres de la section de musique, qui n'était que de trois, ayant été porté à six. Puis il fut fait chevalier de la Légion-d'Honneur à la même époque ; il ne fut promu au grade d'officier qu'en 1838.

Si Berton n'avait pas eu le caractère le plus heureux, sa vieillesse aurait pu passer pour très-malheureuse, car il fut accablé de chagrins de toutes sortes.

Chargé d'une nombreuse famille, ayant passé les meilleures années de sa vie au milieu de la tourmente révolutionnaire, il ne put jamais faire d'économies, et ses ressources égalèrent à peine le chiffre de ses dépenses.

Homme d'imagination et non de savoir, il ne sut pas comprendre que son talent résidait dans la fraîcheur de ses idées et dans la jeunesse de son esprit. Lorsque l'âge vint s'abattre sur sa tête, il crut pouvoir travailler comme il avait fait dans sa jeunesse, c'est-à-dire écrire, car Berton a toujours écrit et n'a jamais cherché. Ses

derniers ouvrages n'offraient plus que de rares éclairs de génie, les réminiscences y abondaient, et cet homme si jeune de caractère, était vieux de style. Il n'avait compris ni adopté la révolution musicale opérée par Rossini, et, il faut le dire à regret, il se montra un des adversaires les plus obstinés de cet immense génie. Il publia deux brochures à ce sujet, l'une intitulée : *De la Musique mécanique et de la Musique philosophique*, et l'autre : *Epître à un célèbre compositeur français, précédée de Réflexions sur la Musique mécanique et la Musique philosophique*. Le célèbre compositeur était Boïeldieu, qui ne fut nullement flatté de la dédicace d'un pamphlet entièrement opposé à ses opinions.

Vers 1820, Berton, voyant son répertoire presque délaissé, et se trouvant pressé par un besoin d'argent, en abandonna le produit à perpétuité aux sociétaires de l'Opéra-Comique, moyennant une rente viagère de 3,000 fr. — On vit alors ce répertoire se rajeunir et ne plus cesser de figurer sur l'affiche. Mais la société fit faillite en 1828 ; la rente fut anéantie, et le répertoire du pauvre musicien avait été tellement usé par les sociétaires, qu'il n'était plus exploitable. Jusqu'au jour de sa mort, Berton fit de vains efforts pour faire reprendre un de ses grands ouvrages ; il ne parvint jamais qu'à faire remonter un opéra en un acte, *le Délire*, qui fut joué cinq ou six fois.

Mais des chagrins encore plus réels et plus douloureux avaient frappé la vieillesse de Berton : il avait survécu à tous ses enfants. Il mourut au mois d'avril 1842,

entouré des soins les plus touchants de son excellente femme, dont il n'était l'aîné que d'un an.

Madame Berton n'a pu obtenir qu'une modeste pension de 1100 fr., et comme si tout en elle avait dû finir avec celui à qui elle avait consacré sa vie, sa raison ne tarda pas à s'altérer après la mort de son mari. Elle existe encore, si la vie matérielle privée d'intelligence peut s'appeler une existence.

François Berton a laissé une veuve et deux fils. L'aîné a débuté au Théâtre-Français et a épousé une fille de M. Samson, le spirituel comédien qui est une des gloires de ce théâtre. Le plus jeune chante l'opéra-comique, et a épousé une jeune femme qui suit la même profession, et à qui ceux qui l'ont entendue dans plusieurs villes des départements et principalement au théâtre français d'Alger, reconnaissent un talent distingué uni au physique le plus gracieux.

Je ne puis penser à Berton sans me rappeler avec attendrissement un des derniers incidents de sa vie. En 1841, il y eut une vacance dans la section de musique de l'Académie des beaux-arts de l'Institut. J'étais l'un des candidats, et je n'avais pas de plus chaud partisan que l'excellent Berton. Les titres très-réels de mon concurrent rendaient la lutte difficile, et j'étais loin de m'illusionner sur le résultat. Mais le pauvre père Berton était, sous ce rapport, plus jeune que moi ; il croyait tout ce qu'il désirait. Peut-être fut-ce là le secret du bonheur de sa vie. J'allai le voir la veille de l'élection. « Mon cher enfant, me dit-il, votre affaire est assurée,

et je m'en fais garant. Je veux moi-même vous annoncer votre nomination. Je m'invite à dîner demain chez vous avec ma femme, votre bon père, et toute votre famille, et toi aussi, dit-il à Panseron, un de ses bons amis et de ses habitués qui était présent à notre entretien. — Monsieur Berton, lui répondis-je, il n'y a qu'une chose de sûre pour moi, c'est que demain sera un beau jour, puisque j'aurai le bonheur de vous recevoir. »

L'élection eut lieu le lendemain, et j'échouai. Mon frère était venu m'annoncer ma défaite, et j'avais pris mon parti très-gaîment ; mais j'eus le cœur navré quand je vis entrer le pauvre Berton, donnant le bras à mon père, qu'il avait rencontré dans l'escalier.

Mon père avait alors quatre-vingt-deux ans ; mais quoique Berton fût plus jeune de cinq ou six ans, l'excellente santé de mon père lui laissait encore une apparence de vigueur qui contrastait avec l'air chétif de Berton, dont les traits étaient renversés. Les deux vieillards se jetèrent à mon cou, et me tinrent étroitement embrassés : Mon pauvre enfant, me dit Berton, je voulais vous avoir pour confrère, je ne pourrai plus vous avoir que pour successeur !

Un an après, sa prédiction était accomplie, et si quelque chose pouvait empoisonner la joie d'avoir mon père pour témoin de l'honneur qui m'était conféré, c'était le chagrin de ne l'avoir obtenu qu'aux dépens de la vie de l'homme excellent et célèbre dont je viens d'essayer d'esquisser quelques traits.

CHERUBINI

Cherubini vient de s'éteindre ! Celui dont les ouvrages ont fait l'admiration de l'Europe entière, a cessé de vivre ! L'immortalité a commencé pour cet homme illustre.

Peu de carrières de musiciens ont été aussi belles, aussi bien remplies.

Pendant la seconde moitié du siècle dernier, pendant la première de celui-ci, son nom a toujours été prononcé avec respect, ses ouvrages ont été cités comme modèles et acceptés comme tels, par tous les compositeurs de quelque école qu'ils fussent : c'est que leur pureté, leur *classicisme*, les mettaient en dehors de toutes les frivolités de la mode, de toutes les concessions faites au goût du public. Rossini, Auber et Meyerbeer, ces trois repré-

sentants des écoles italienne, française et allemande, s'inclinaient également devant ce grand nom, devant l'homme célèbre dont ils avaient étudié les œuvres, devant celui qui, les ayant tous trois précédés dans la carrière, leur en avait peut-être marqué la trace, devant celui dont la science avait montré de loin au génie la route qu'il devait suivre.

Quoique le style de Cherubini appartînt plutôt à l'école allemande qu'à l'école italienne, on ne peut cependant le ranger parmi les compositeurs de la première de ces deux écoles.

Sa manière est moins italienne que celle de Mozart, elle est plus pure que celle de Beethoven, c'est plutôt la résurrection de l'ancienne école d'Italie enrichie des découvertes de l'harmonie moderne.

Je crois que si Palestrina avait vécu de notre temps, il eût été Cherubini ; c'est la même pureté, la même sobriété de moyens, le même résultat obtenu par des causes pour ainsi dire mystérieuses ; car, à l'œil, leur musique offre des combinaisons dont il est impossible de deviner l'effet, si l'exécution ne vient les révéler à l'oreille.

Cherubini n'a point marqué dans l'art comme ces musiciens qui viennent y faire une grande révolution, une transformation complète du style.

Contemporain d'Haydn, de Mozart, de Beethoven et de Rossini, Cherubini semble avoir été placé au milieu de ces grands génies, comme un modérateur dont l'esprit sage et ferme devait mettre en garde tous les satellites de ces lumineuses planètes contre les égarements de

l'idéalité ; c'est la raison, placée près de l'imagination, qui doit en diriger les rayons et en réprimer les écarts.

Les ouvrages de ce maître pourront toujours servir de modèles, parce que, composés dans un système exact et presque mathématique, exempt par conséquent des formules affectées par la mode, ils subiront moins de dépréciation que maints ouvrages, recommandables d'ailleurs à bien des titres, mais dont les formes vieilliront d'autant plus vite qu'elles auront été accueillies avec plus de faveur à leur apparition.

Comparez en effet les premières œuvres de Mozart à celles de Cherubini, composées à peu près à la même époque, car ils naquirent à quatre années de distance l'un de l'autre, et vous serez surpris de voir combien certains passages de Mozart vous paraîtront surannés; tandis que rien n'accusera dans les ouvrages de Cherubini l'époque où ils ont été écrits.

Il ne faut pas s'étonner si, avec cette rigidité de formes, Cherubini a rarement obtenu des succès populaires ; en fait de musique, de trop grandes réussites vous escomptent souvent l'avenir, et la postérité sait nous récompenser d'avoir refusé des concessions au goût du temps; il faut un grand courage pour résister ainsi à des conditions de succès souvent faciles, et il faut une grande foi dans son art, il faut l'envisager de bien haut pour oser le cultiver pour lui-même et compter ainsi sur l'avenir.

L'admiration doit être la récompense d'une telle abnégation : aussi celle qu'excitent les ouvrages de Cherubini est-elle grande, est-elle un juste hommage rendu à

l'énergie de sa force de volonté dans le système qu'il a constamment suivi.

Cherubini (Marie-Louis-Charles-Zenobi-Salvador) naquit à Florence le 8 septembre 1760.

Il commmença dès l'âge de neuf ans à étudier la composition, et à peine âgé de treize ans, il fit exécuter une messe et un intermède qui révélèrent déjà ce qu'on pouvait attendre d'un talent si précoce.

Il continua jusqu'en 1778 à composer pour le théâtre et pour l'église différents ouvrages qui furent accueillis avec la plus grande faveur.

Cependant le jeune auteur, avide de science, fut loin de se laisser étourdir par ces succès obtenus dans sa ville natale; il sentait qu'il avait encore à acquérir, et que l'étude lui devait de nouvelles révélations; il alla à Bologne où résidait le célèbre Sarti, et se refaisant écolier, il étudia pendant quatre ans sous cet illustre maître.

C'est à cette étude qu'il dut sa science profonde du contre-point et la pureté de style qui a été le cachet distinctif de son admirable talent.

Cherubini n'était pas riche, et il n'avait qu'une manière de payer les excellentes leçons qu'il recevait : c'était de faire profiter son maître de la science qu'il en acquérait.

Sarti était alors si à la mode en Italie, qu'il ne pouvait suffire aux nombreuses compositions qu'on lui demandait; il fut trop heureux de trouver dans son élève un aide digne de lui, et, profitant de cette manière nouvelle de rémunérer ses leçons, il accepta, sans toutefois

l'avouer au public, la collaboration de Cherubini qui eut une bonne part aux succès de l'*Achille in Sciro*, du *Giulio Sabino* et du *Siroe*, opéras qu'il fit représenter pendant le séjour que son élève fit près de lui.

En 1784, Cherubini alla à Londres, où il fit jouer deux opéras : la *Finta principessa*, et un *Giulio Sabino* qui, cette fois, était entièrement de lui.

Il alla ensuite à Paris, dans l'intention de s'y fixer.

Il fit néanmoins, en 1788, un court voyage dans cette Italie qu'il ne devait plus revoir. Il fit représenter à Turin une *Iphigenia in Aulide*; puis, de retour à Paris, il y fit jouer, au mois de décembre de la même année, son *Demophon*, sur le théâtre de l'Opéra ; c'est le premier ouvrage qu'il ait donné en France : le succès ne répondit pas à son attente.

Vogel venait de mourir : chacun savait qu'il avait laissé achevé un opéra de *Demophon*, dont l'ouverture avait été exécutée deux fois avec un succès prodigieux au Concert-Olympique.

On comptait sur un ouvrage digne de l'ouverture qu'on avait tant applaudie, et l'on se montra sévère pour une composition écrite sur le même snjet.

Quelque temps après, on joua le *Demophon* de Vogel, qui ne fut guère plus heureux que celui de Cherubini : l'ouverture seule a survécu à l'Opéra.

Les années suivantes, Cherubini se contenta de composer un grand nombre de morceaux qui furent intercalés dans les opéras représentés par une excellente troupe italienne, dont il surveillait les répétitions et les représentations avec le plus grand soin.

Un opéra de *Koucourgi*, qu'il était sur le point de donner au théâtre Feydeau, ne fut pas représenté à cause des troubles qui suivirent le 10 août.

Il avait donné au même théâtre, en 1791, une *Lodoiska*, dont le succès fut éclipsé par celle de Kreutzer, représentée sur le théâtre de la Comédie-Italienne. En 1794, il fit représenter *Élisa*, où l'on remarque une si belle introduction ; en 1797, *Médée*, ouvrage du style le plus sévère, où madame Scio était admirable et où l'on trouve des beautés du premier ordre ; en 1798, *l'Hôtellerie portugaise*, dont il ne nous est resté que l'ouverture, qui est un chef-d'œuvre et un charmant trio.

C'est en 1800 qu'eut lieu la première représentation des *Deux journées*, dont le succès fut colossal ; cet ouvrage est trop bien connu de tous les amateurs de musique pour qu'il soit nécessaire d'en citer un seul morceau.

En 1803, on joua, à l'Opéra, *Anacréon chez lui*, qui renferme de délicieuses choses ; et au même théâtre, en 1804, le ballet d'*Achille à Scyros*.

Les succès de Paris avaient retenti jusqu'en Allemagne, et Chérubini y fut appelé en 1805.

Il fit représenter, au théâtre impérial de Vienne, *Faniska*, dont il avait composé une partie de la musique avec des fragments de *Koucourgi*, qu'il n'avait pu faire représenter.

En 1809, il fit jouer, au théâtre des Tuileries, un opéra de *Pigmalione* ; en 1810, le *Crescendo*, opéra en un acte, au théâtre Feydeau ; cet ouvrage n'eût point de

succès : il en est pourtant resté un air et un duo.

En 1813, *les Abencerrages* furent représentés à l'Opéra ; le succès en fut interrompu par les nouvelles des désastres de Moscou.

Jusque là, malgré son immense réputation, Chérubini ne jouissait pas d'une position brillante ; il n'était pas bien vu de Napoléon, qui ne pouvait pardonner à un Italien de ne pas faire de la musique purement italienne, lui qui était fou de celle de Cimarosa.

Les honneurs et les sommes d'argent prodigués à Paisiello et à Paer semblaient être un reproche indirect continuellement jeté à Cherubini, qui ne voulait point plier son talent au goût du maître.

A l'exception des *Deux Journées,* les ouvrages de Cherubini étaient beaucoup plus joués en Allemagne qu'en France ; et quelque étendue que fût la domination de Napoléon, son pouvoir n'allait pas jusqu'à faire payer des droits d'auteur aux théâtres de Vienne et de Berlin.

Cherubini n'avait d'autres ressources que sa place d'inspecteur du Conservatoire qu'il occupait depuis la création en 1795.

La gloire pouvait seule le consoler des rigueurs de la fortune.

La Restauration vint ouvrir une nouvelle voie à son admirable talent.

Nommé surintendant de la musique du roi, où il succéda à Martini, il put se livrer exclusivement à un genre qu'il affectionnait, et où il s'était déjà signalé par la publication de sa belle messe à trois voix, qui fut suivie de son grand *Requiem,* de sa messe du sacre, et d'une

foule d'autres morceaux du même genre dont l'énumération serait trop longue.

L'Institut lui avait ouvert ses portes ; la Légion-d'Honneur le comptait parmi ses membres ; il fut décoré de l'ordre de Saint-Michel : justice enfin lui était rendue.

En 1821, dans une pièce de circonstance, composée en collaboration avec Boieldieu, Berton et Kreutzer, Cherubini fit un chœur délicieux : *Dors, noble Enfant*, lequel a survécu à la circonstance qui le fit naître, la naissance du duc de Bordeaux.

En 1822, il fut nommé directeur du Conservatoire, fonctions qu'il a remplies jusqu'au 3 février dernier. La révolution de juillet, en supprimant la chapelle du roi, priva Cherubini de sa place de surintendant, et porta un coup funeste à l'art, en détruisant une école modèle d'exécution et de composition pour la musique religieuse.

Cherubini tenta encore deux fois la carrière théâtrale.

En 1831, il composa, dans *la marquise de Brinvilliers*, une introduction remarquable par une vigueur et une verve toute juvéniles.

Enfin, en 1833, il fit représenter, à l'Opéra, *Ali-Baba*, ouvrage en quatre actes, où il replaça quelques morceaux de *Koucourgi*, qu'il n'avait point utilisés dans *Faniska*.

On remarqua dans cet opéra un admirable trio de dormeurs, et plusieurs autres morceaux d'un grand mérite qui ne purent triompher de la froideur du poëme. Cherubini avait alors 74 ans.

Quand même cet ouvrage n'eût pas eu tout le mérite qu'il renfermait, peut-être le public eût-il dû se montrer moins sévère ; mais il y a longtemps qu'on a dit pour la première fois cette grande vérité : « Ingrat public ! »

L'Allemagne vengea Cherubini de la froideur de la France. *Ali-Baba* eut un grand succès, et il est encore au répertoire de plusieurs grandes villes d'Outre-Rhin.

En 1835, quelques difficultés s'élevèrent à la mort de Boieldieu pour l'exécution du grand *Requiem* de Cherubini, où se trouvent des voix de femmes que l'autorité ecclésiastique ne veut pas admettre dans les églises.

Cherubini entreprit alors de composer un nouveau *Requiem* pour voix d'hommes et il le publia en 1836 ; il était alors âgé de 76 ans. Ce fut son dernier ouvrage. Quoique inférieure au premier *Requiem*, cette composition renferme des parties extrêmement remarquables. Cette messe a déjà été exécutée plusieurs fois et elle vient de l'être pour les funérailles de l'auteur. — Dans cette notice nous n'avons pu qu'indiquer les titres des ouvrages de Cherubini, sans que l'espace nous permît une appréciation raisonnée de son double talent de compositeur dramatique et religieux ; qu'il nous soit permis seulement, sans nous étendre davantage, de rappeler ses titres à la reconnaissance publique comme professeur de composition, dont il n'a cessé de donner des leçons depuis 1795 jusqu'en 1822 ; où ses fonctions de directeur durent le faire renoncer au professorat.

Parmi ses élèves, contentons-nous de citer Boieldieu,

Auber, Carafa, Halévy, Leborne, Batton, Zimmermann (1) et Kuhn. De tels noms sont un trop grand éloge, pour que nous nous attachions un moment de plus à relever ses titres comme professeur.

Enfin, un mois à peine avant sa mort, le gouvernement, voulant honorer cet illustre maître, l'avait nommé commandeur de la Légion-d'Honneur, distinction d'autant plus flatteuse, qu'elle était accordée pour la première fois à un musicien.

Comme homme, Cherubini a été diversement, et peut-être plus d'une fois injustement apprécié.

Extrêmement nerveux, brusque, irritable, d'une indépendance absolue, ses premiers mouvements paraissaient presque toujours défavorables.

Il revenait facilement à sa nature qui était excellente, et qu'il s'efforçait de déguiser sous les dehors les moins flatteurs.

Aussi, malgré l'inégalité de son humeur (d'aucuns prétendaient qu'il avait l'humeur très-égale, parce qu'il était toujours en colère), était-il adoré de ceux qui l'entouraient. La vénération que lui portaient ses élèves tenait du fanatisme. MM. Halevy et Batton lui ont prodigué à ses derniers moments des soins vraiment filiaux. Boieldieu ne parlait jamais de lui qu'avec respect et attendrissement, et Cherubini rendait à ses élèves toute l'affection qu'ils avaient pour lui.

Il y en avait un surtout, Halevy, qu'il considérait

(1) M. Zimmermann, quoique plus connu comme professeur de piano, est un de nos plus habiles contrapuntistes.

comme un de ses enfants ; il n'y a pas un mois encore que, me parlant de cet élève chéri, il mettait tant d'onction à me peindre l'amour qu'il lui portait, que j'en fus attendri jusqu'aux larmes.

Les sensations qu'on éprouvait en approchant de Chérubini étaient si étranges, qu'on aurait peine à les définir, et encore plus à les comprendre.

La vénération que l'on avait pour son grand âge et son beau talent était tout d'un coup altérée par le ridicule qui naissait de minuties auxquelles il s'attachait avec une persévérante opiniâtreté.

Puis au bout de quelques instants, comme s'il eût compris que c'était trop longtemps faire le méchant en pure perte, sa figure se déridait, ce sourire si fin et si spirituel qu'il avait quand il le voulait, venait animer cette belle tête de vieillard, la bonne nature reprenait le dessus, ses défauts d'enfant gâté disparaissaient petit à petit, il devenait bon homme malgré lui ; son cœur s'ouvrait au vôtre, et alors vous ne pouviez plus lui résister ; vous le quittiez charmé, et vous étiez tout surpris d'avoir éprouvé pour cet homme extraordinaire, et en si peu de temps, des sentiments si divers, et d'avoir ressenti tour à tour de l'admiration, de la répulsion, de l'entraînement ; d'avoir vu en un mot votre nature se modeler si facilement sur la sienne, et de n'avoir pu, presque malgré lui, vous empêcher de l'aimer.

Hélas ! de tout cela, il ne reste plus qu'une gloire et qu'un nom, que deux familles désolées, celle que les liens du sang attachaient à lui, et celle plus nombreuse qu'enchaînaient l'amitié et la reconnaissance.

Mais ce nom vivra immortel, cette gloire ne périra pas : car, quand bien même Cherubini n'eût pas été un grand compositeur, quel maître put se vanter jamais d'avoir fait de tels élèves ? L'excellence de sa méthode est encore mieux constatée par la diversité de talent des compositeurs qui ont reçu de ses leçons, il leur laissait toute leur individualité ; mais ce qu'il leur donnait à tous, c'était une pureté dont il leur fournissait le modèle dans ses ouvrages, et c'est encore un bonheur de voir un reflet de son talent dans les chefs-d'œuvre de ses élèves.

N'est-il pas admirable de penser que c'est à lui que nous devons la clarté et la belle ordonnance que nous admirons dans les derniers ouvrages de Boieldieu, l'élégance et le bon goût de ceux d'Auber, le style nerveux et la savante manière de ceux d'Halevy, et que chacun de ces maîtres a pu, en puisant à la même source, conserver le cachet d'originalité qui distingue son genre respectif.

Oui, nous le répétons, de tous les titres de gloire de Cherubini, il en est un que l'on ne saurait trop proclamer : *il fut le maître de Boieldieu, d'Auber, de Carafa et d'Halevy.*

Et si un nom modeste osait se placer à côté de ces noms si brillants, j'essaierais timidement d'y glisser le mien, comme ayant reçu des leçons du premier de ces élèves cités, et ayant aussi profité, quoique de seconde main, de ses excellentes leçons. Je serais ainsi le moins digne, mais non certainement le moins reconnaissant,

ROSSINI

LE STABAT MATER.

L'apparition d'une œuvre nouvelle de Rossini, après un silence que déplorent tous les admirateurs de ce puissant génie, était un événement trop important pour ne pas mettre en émoi tout le monde musical : aussi à peine l'annonce de ce *Stabat* fut-elle faite que déjà la propriété en était revendiquée par ceux mêmes qui savaient n'y avoir aucuns droits; mais sa supériorité n'était contestée par personne.

Une lecture de quelques-uns des principaux morceaux avait été faite chez Zimmermann, et quelque restreint que fût le nombre des invités à cette presque-réunion de famille, partout on s'entretenait des beautés de premier ordre que renfermaient les divers versets; et comme, en passant de bouche en bouche, l'exagéra-

tion va toujours croissant, il s'est trouvé qu'un morceau d'une dimension très-raisonnable a été, m'a-t-on dit, accusé, par un critique, de comporter cent quarante pages de partition, tandis qu'il ne se compose que de cent quarante mesures d'un mouvement modéré, ce qui, comme on le voit, est bien différent.

Une première audition, de six morceaux du *Stabat*, a eu lieu dimanche dernier, dans les salons particuliers de M. Herz. Le piano était tenu par M. Labarre, les chœurs dirigés par M. Panseron, le double quatuor conduit par M. Girard : les solistes étaient madame Viardot-Garcia, madame Labarre, M. A. Dupont et M. Geraldy.

L'auditoire était digne des exécutants, il était entièrement composé d'artistes et d'hommes éminents dans les sciences et les lettres : aussi vit-on rarement une pareille sympathie et un aussi juste échange de sentiments et d'émotions, de talents et d'applaudissements.

Quelques personnes auraient désiré que cette exécution eût lieu dans la salle de concert de M. Herz et non dans ses salons : mais alors il aurait fallu un auditoire plus nombreux, partant moins éclairé, qui ne se fût pas aussi bien rendu compte de l'insuffisance des masses, de l'absence des instruments à vent, remplacés par un piano, et qui eût été moins capable d'apprécier toutes les finesses de détail et le grandiose des ensembles que ne pouvait faire ressortir le petit nombre des voix chorales. Par une assez heureuse combinaison, due peut-être au hasard, les dames se trouvaient placées dans une pièce et les hommes dans une autre, d'où ils ne

pouvaient voir ni être vus : on était donc sûr qu'il n'y aurait de distractions de part ni d'autre, et que toute l'attention se porterait sur le but de la réunion, chose fort rare dans les concerts, où l'on est souvent attiré autant par le désir d'admirer de jolis visages ou de faire briller de nouvelles toilettes, que par le charme de la musique.

Un silence religieux s'établit dès que M. Girard eut donné le signal de l'attaque aux violoncelles qui exécutent les premières mesures de la strophe *Stabat mater;* et bientôt l'assemblée a été vivement impressionnée par le début grandiose de ce morceau. Le motif fait son entrée par une imitation à l'octave entre les basses, les ténors et les soprani.

Rossini, qui nous a peu habitués à ce genre de combinaisons, semble, par cet exorde, nous initier de prime abord à une nouvelle manière; c'est l'oubli de son passé qu'il nous recommande; à l'exemple de Virgile qui, au moment de commencer l'Enéide, s'écrie :

Ille, qui quondam gracili modulatus avenà.....

de même Rossini se présente à nous non plus comme l'interprète des fureurs jalouses d'Otello, des douleurs de Ninetta, de la verve spirituelle de Figaro, ou des amoureuses aventures du Comte Ory, non plus comme le chantre des martyrs de la Liberté, des victimes de Mahomet ou de Gessler, mais comme le barde inspiré qui va nous révéler toutes les douleurs de la mère du Christ, comme le poëte du Dieu dont il va chanter l'agonie, comme le pontife qui doit porter aux pieds de ce

Dieu nos prières et nos larmes. L'homme n'existe plus, le prêtre commence.

Ce premier verset a produit une vive impression : l'exécution en a d'ailleurs été excellente. A. Dupont a merveilleusement chanté sa partie ; le timbre doux et égal de sa voix est ce qu'on peut imaginer de plus favorable à ce genre de musique dont le caractère passionné doit être exclu ; et les autres artistes l'ont secondé à merveille.

Après ce premier morceau, on a dit un chœur sans accompagnement avec solo de basse, dont l'effet a été profondément senti, malgré le petit nombre des choristes et le peu de sûreté des voix, que l'accompagnateur était quelquefois obligé de soutenir par des accords, quoique la partition ne renferme aucune espèce d'accompagnement.

La partie de basse-solo qui domine tout ce morceau était confiée à M. Geraldy, c'est dire qu'elle a été parfaitement exécutée.

L'entrée des ténors unissons avec la basse-solo sur ces paroles : *Fac ut ardeat cor meum* est d'une énergie entraînante. Les quatre mesures de six-huit qui, à deux reprises différentes, viennent interrompre l'uniformité du quatre-temps, font un excellent effet. Ce qu'il y a de plus remarquable dans ce chœur, c'est l'extrême variété qui y règne, quoique le compositeur s'y soit volontairement privé des ressources de l'orchestre.

Le quatuor en *la bémol*, composé sur les paroles,

> Sancta mater istud agas,
> Crucifixi fige plagas,

débute par une phrase de ténor qui peut passer pour une des plus heureuses inspirations de Rossini. Elle renferme surtout une modulation en *sol bémol* si inattendue, et dont le retour au ton primitif de *la bémol* est si simple et si naturel, qu'on s'étonne que l'idée n'en soit encore venue à nul compositeur.

Tout ce morceau est traité de main de maître. Le motif principal a tant de charme que, quoique répété quatre fois dans les différentes parties récitantes, sans aucun changement harmonique, il paraît toujours nouveau; et pourtant la diversité ne provient que de la différence du timbre des voix.

Quoique cette strophe soit celle dont l'effet a été le plus général, nous nous garderons cependant de la déclarer supérieure aux autres, ni surtout au quatuor qui la précédait.

L'effet qu'elle a produit tient surtout à ce que n'étant écrite que pour quatre voix seules, l'exécution en a été beaucoup plus complète que celle des autres morceaux.

Que le chœur sans accompagnement soit rendu par une masse de voix suffisante, et alors il sera apprécié de tous et compris dans toutes ses parties. Dans le quatuor, la phrase principale, admirablement chantée par A. Dupont, a été rendue avec la même supériorité par mesdames Viardot et Labarre, et par M. Geraldy, chaque fois qu'elle revenait, entière ou par fractions, dans leurs parties respectives; il était impossible que le public ne donnât pas la palme au morceau confié au talent de tels exécutants, sans que l'insuffisance des chœurs

et de l'orchestre se fit sentir comme pour les versets taillés dans des formes plus grandioses.

L'air de contralto en *mi majeur*, chanté par madame Viardot, nous a semblé le morceau le moins heureux des six que nous avons entendus : il n'a pas été non plus favorable à la cantatrice, quoiqu'elle l'ait terminé par un point d'orgue de fort bon goût et tout à fait approprié à la nature de l'air ; ce que peu de chanteurs savent faire comme madame Viardot, parce que peu possèdent une science et une organisation musicales comme cette cantatrice.

Un quatuor, sans accompagnement, d'un style très-sévère, a été le cinquième fragment exécuté. Il y a de superbes effets d'harmonie dans ce morceau, auquel nous ne reprochons qu'une trop fréquente répétition des deux mots *Paradisi gloria*.

Ce léger défaut serait facilement évité en coupant la répétition de huit mesures qui précèdent le petit travail en imitation, conduisant à la pédale, dont l'effet serait rendu encore plus grand par cette suppression.

Le dernier morceau est un air de soprano avec chœur, que madame Viardot a chanté avec une énergie profonde.

Le rhythme du dessin des violons qui accompagnent la phrase principale est d'une grande chaleur, et à l'entrée des chœurs, sur le paroles : *In die judicii*, l'attaque des instruments de cuivre, que le piano rendait si imparfaitement, doit produire une impression d'autant plus grande que jusque là ces instruments sont extrêmement ménagés.

La péroraison de ce morceau est peut-être un peu courte; mais on voit que le compositeur n'a pas voulu donner trop d'importance aux chœurs, pour laisser la voix principale déployer toutes ses ressources; et ce morceau exige une telle énergie de la part de la cantatrice, que de plus longs développements auraient rendu l'exécution au-dessus des forces humaines.

Ce spécimen de six morceaux du *Stabat*, dont cinq, dès leur première audition, ont paru des chefs-d'œuvre, donne le plus vif désir de connaître l'ensemble de ce magnifique ouvrage.

L'exécution a été aussi bonne qu'elle pouvait l'être avec de si faibles ressources.

Les chœurs, choisis parmi les artistes de l'Opéra, et dirigés par M. Panseron, ont bien fait leur devoir; mais, en fait de choristes, la qualité ne peut jamais suppléer la quantité, et l'exécution la plus parfaite ne peut faire oublier l'absence des masses vocales.

Le double quatuor, composé d'artistes de l'Opéra-Comique, sous la direction de leur habile chef, M. Girard, ne pouvait produire l'effet de l'armée d'instruments à cordes nécessaires pour remplir les intentions du compositeur.

Quelque habile pianiste que soit M. Labarre, quelque supérieur que puisse être un piano de M. Herz, on désire toujours entendre les rentrées d'instruments à vent et les tenues, dont les sons courts et secs du piano peuvent à peine donner l'idée.

Le quatuor récitant était seul à la hauteur de la musique qui lui était confiée.

Quel effet produira donc cet œuvre sublime lorsqu'il sera interprété avec toutes les ressources de chœur et d'orchestre qu'il mérite.

Nous savons que l'hiver ne se passera pas sans que le public soit admis à apprécier cette nouvelle composition.

Le *Stabat* entier se compose de douze ou treize morceaux, et c'est presque la dimension d'un opéra en trois actes ; ce sera donc jouissance pour tous et bénéfice pour plusieurs que l'audition répétée de ce chef-d'œuvre. Car, il faut le dire, la supériorité de Rossini est telle et si bien reconnue par tous les compositeurs, qu'il est peut-être le seul dont les succès n'excitent pas de rivalité, parce que tous en profitent.

Quel est le musicien de bonne foi qui n'avouera pas avoir dû quelques-unes de ses inspirations à l'étude des œuvres de ce puissant génie ?

Aussi, j'adjure ici tous les compositeurs contemporains, depuis le plus célèbre jusqu'au plus infime de tous qui va signer cet article : en est-il un seul qui ne doive quelques pages de ses œuvres au génie de Rossini ? Semblable au soleil, il a répandu sa lumière sur tous, et ses rayons ont fait éclore mainte inspiration qui ne se serait peut-être jamais développée sans cette influence bienfaisante. Rossini est, en effet, le génie musical le plus complet qui ait jamais existé. Il a abordé tous les genres (la symphonie exceptée) et les a tous traités avec une vérité et une diversité de tons incompréhensible.

Le *Barbier* et le *Comte Ory*, tous deux opéras bouf-

fes, sont aussi différents de manière, que *Moïse* et *Guillaume Tell* le sont entre eux, quoique tous deux soient des opéras sérieux.

Mozart seul a approché de cette facilité de changer de tons ; et, dussent tous les classiques à venir m'anathématiser, la lutte ne me paraît pas égale pour l'invention et la fécondité d'imagination dont, selon moi, la palme reste à Rossini.

Cette variété de touche me semble d'autant plus appréciable, qu'elle est plus rare : chaque compositeur semble, en effet, avoir une spécialité bien affectée, dont il ne s'éloigne qu'avec regret, et certaines habitudes dont il ne peut se défaire.

Les exemples ne me manqueront pas.

Weber était né pour le fantastique, et sa célébrité date du jour où il rencontra un sujet dans lequel son talent pouvait se déployer avec toute sa puissance ; dans le *Freyschutz*, tous les défauts de l'auteur deviennent des qualités ; son style heurté, son harmonie âpre et sauvage, ses mélodies étranges, son instrumentation sombre et énergique, tout concourt à donner à cette belle partition ce caractère satanique et cette couleur *superstitieuse* par laquelle la musique est si bien appropriée au sujet. Mais si après *Freyschutz* vous allez entendre *Euryanthe*, vous trouvez les mêmes effets, le même style et la même manière, et tout ce que vous avez admiré dans *Freyschutz* vous paraîtra convenir beaucoup moins à la cour de Charlemagne et au fabliau sur lequel est basé cet opéra. Dans *Oberon*, malgré les

efforts du compositeur pour se rendre aimable et peindre les riantes féeries qu'il veut vous représenter, la queue du Diable perce toujours, et la figure de Saniel vient souvent grimacer au milieu des sylphes et des génies. Conclusion : Wéber est un grand compositeur qui a composé *un* sublime opéra en quinze ou dix-huit actes, dont trois seulement sont joués sous le titre de *Freyschutz*. Beethoven, l'immortel Beethoven, a composé d'admirables symphonies, qui resteront peut-être toujours sans égales ; mais il n'a composé que des symphonies. Ses sonates et ses quatuors sont des symphonies plus ou moins développées, écrites par un nombre plus ou moins restreint d'instruments.

En vain me citerez-vous sa *Messe* et son *Fidelio*. *Fidelio* n'est point un opéra, c'est une admirable symphonie en deux actes, où les voix jouent un rôle fort secondaire, toujours subordonnées à l'orchestre dont elles ne sont que l'accompagnement, tandis que toute la variété de dessins et toutes les ressources d'imagination sont confiées aux instruments.

La messe n'est pas plus un morceau vocal que la symphonie avec chœurs.

Cela n'ôte rien à la gloire de Beethoven ; son mérite reste entier, et ce n'est pas peu de chose d'être le premier symphoniste du monde, surtout quand on a été précédé par un Haydn et un Mozart.

Rossini, je le répète, parce que chez moi c'est une conviction profonde, a seul traité tous les genres avec une supériorité telle, qu'un seul eût suffi à sa gloire ; et

il les a tous réunis ! ! La justice a pourtant été tardive pour lui : ses meilleurs ouvrages, ceux qu'il a composés en France, n'eurent point de succès dans l'origine.

Le *Siége de Corinthe* ne produisit qu'une médiocre sensation ; le *Comte Ory* ne fut pas compris, et ce ne fut guère qu'à la soixantième représentation que le public commença à s'apercevoir que, depuis un an, il entendait un chef-d'œuvre ; le *Moïse* ne fut regardé que comme une traduction, quoiqu'il offrît comme morceaux nouveaux l'introduction du 1er acte et le finale du 3e, qui sont deux chefs-d'œuvre ; et enfin *Guillaume Tell* n'eut jamais le privilége d'attirer la foule : ce ne fut que lorsque Duprez chanta le rôle d'Arnold, que *Guillaume Tell* fut justement apprécié.

Le nouveau *Stabat* sera-t-il rangé dès son apparition dans la classe des chefs-d'œuvre ? Le public seul décidera, mais nous doutons, pour notre part, que ce même public soit aussi vivement impressionné que nous le désirerions.

Il y a un axiome très-connu et très-faux qui prétend que le public veut toujours du nouveau. Je ne suis pas de cet avis : le public veut du réchauffé qui ait l'air nouveau, mais rien ne l'effraie comme ce qui est réellement nouveau. Sortez-le de ses habitudes, il ne sait plus où il en est. Offrez-lui quelque chose d'entièrement neuf, son premier mouvement sera de le repousser, et il ne viendra à ce que vous lui aurez offert, que lorsque le temps aura assez usé le vernis de nouveauté, pour que l'objet ne lui paraisse pas trop différent de ce qu'il voit habituellement. C'est ce qui fait que, chez nous, les inven-

teurs ont presque toujours tort, et que tout le bénéfice revient aux *perfectionneurs* qui ont su polir les coins trop raboteux pour l'extrême délicatesse du public, et faire adopter comme leurs les œuvres des inventeurs qui, sans tant de préparations, s'étaient tout bonnement contentés d'être des hommes de génie.

Nous croyons donc que le mérite de compositeur religieux sera très-vivement contesté à Rossini, précisément parce qu'il a fait de la musique religieuse autrement que Mozart, que Cherubini, et que tous ceux qui l'ont précédé.

A ce propos, dirons-nous ce que c'est que la couleur religieuse? Hélas! nous ne savons. La musique religieuse devrait être celle qui a une tout autre couleur que la musique exécutée au théâtre, et cependant comment faire lorsque le théâtre nous en offre qui a parfaitement ce caractère? Comment faire de la musique religieuse à l'église s'il faut qu'elle ne ressemble nullement à la prière de Moïse, au finale du premier acte de la *Muette* (qui, par parenthèse, a été un *Agnus Dei* avant de devenir un finale d'opéra), au chœur du cinquième acte de *Robert*, aux beaux chœurs de *Gluck*, auxquels il ne manque que des paroles latines, pour être des modèles de musique ecclésiastique.

En chercherez-vous le type dans les auteurs anciens, dans Haendel, par exemple? mais son style ne vous paraît religieux que parce qu'il n'est pas dans nos habitudes, car si la musique des oratorio d'Haendel est religieuse, celle de ses opéras ne l'est pas moins; vous y retrouverez la même manière, les mêmes tournures har-

moniques, les mêmes systèmes d'accompagnements ; c'est la musique de l'époque et non celle affectée au genre religieux.

Cherchez-vous cette couleur dans le genre fugué ? Pour ma part, j'avoue que comme musicien j'aime beaucoup les fugues ; cette combinaison m'amuse, m'occupe, m'intéresse, pourvu que cela ne dure pas trop longtemps. Mais je déclare que, malgré l'usage qui en affecte l'emploi à l'église, rien ne me paraît moins religieux que ces morceaux où les parties croisées et tourmentées en tous sens et sous tous aspects, produisent une confusion, peut-être du goût de gens qui se disputent, mais nullement de celui de personnes qui prient.

Le vague où l'on se trouve sur cette matière, et la manière différente d'envisager le système religieux, devront produire ce résultat, de faire nier par certaines personnes que tous les morceaux du *Stabat* de Rossini soient empreints de la couleur qu'elles désireraient y voir.

Quelle que soit l'opinion qui prenne le dessus, nous garderons notre conviction, qui est que l'expression de chaque morceau est parfaitement sentie, et que la forme un peu élégante de certaines périodes ne peut être reprochée à un compositeur italien, dont le catholicisme est celui de son pays, où les églises ne sont pas nues et sombres comme les nôtres, mais au contraire éclatantes de lumière, de marbres, de dorures et de peintures, telles enfin qu'elles doivent être dans un pays où le souverain est le chef de l'Eglise triomphante, et où les souvenirs de l'Eglise souffrante sont un peu oubliés.

15.

J'ai parlé des six morceaux dont l'exécution avait eu lieu dans les salons de M. Herz, et ma tâche était d'autant moins difficile, que ces morceaux ayant été entendus par beaucoup de lecteurs de la *France musicale*, l'analyse s'en comprenait à demi-mot.

Maintenant je dois m'occuper des quatre autres morceaux dont j'ai la partition manuscrite sous les yeux, et je sens quel doit être l'embarras du critique musical qui veut faire apprécier les beautés d'un morceau qu'on n'a jamais entendu et dont il ne peut faire une seule citation : qu'il s'agisse d'une œuvre littéraire, on citera la phrase ou le vers que l'on veut louer ou critiquer, et le lecteur se trouvera à l'instant juge de l'appréciation. En musique, il n'en est pas de même : le critique appelle votre attention sur un passage que vous ne connaissez pas, que vous n'avez jamais entendu, et c'est par des mots qu'il cherche à faire comprendre une combinaison de sons dont l'oreille doit être seule juge. Rien ne doit donc moins étonner que la diversité des jugements en musique.

Tel peut être proclamé grand homme, d'après quelques morceaux inédits, sans que celui qui le gratifie d'un brevet d'immortalité soit obligé de justifier son admiration autrement qu'en disant : Je trouve cela beau, et sans qu'il soit possible de vérifier si cette opinion est fondée. Je connais nombre de célébrités à génie incompris, dont l'échafaudage de gloire tomberait bien vite, s'ils s'avisaient de publier leurs prétendus chefs-d'œuvre. Aussi s'en gardent-ils bien. La critique répond à la critique avec de pareils arguments : Vous

vous êtes avisé de dire que l'œuvre nouvelle d'un puissant génie égalait les chefs-d'œuvre qui l'ont précédée : à cela on vous répond que vous vous trompez, et il est impossible de mettre le lecteur à même de se faire juge compétent de la cause. Il faut qu'il décide entre le dire des deux avocats, sans qu'il lui soit permis d'examiner les pièces du procès.

Avant d'entreprendre l'examen des quatre derniers morceaux du *Stabat*, qu'il me soit permis de *répondre* à quelques *réponses* que l'on a faites à mon assertion.

J'ai dit que je ne comprenais pas trop ce que devait être le style religieux, s'il devait différer entièrement des morceaux de théâtre destinés à peindre ce sentiment. Cette opinion a paru empreinte d'une grande *naïveté* à un critique que je dois remercier de la politesse du mot qu'il a employé pour déguiser sa pensée. « N'avez-vous donc jamais entendu, me dit-il, sous les » voûtes du temple, à la lueur des cierges, aux parfums » de l'encens, un hymne de mort ou de gloire qui vous » fait involontairement plier le genou ? Est-il un senti- » ment profane auquel une semblable musique puisse » s'appliquer ? et les chefs-d'œuvre plus modernes de » Palestrina, d'Allegri, de Marcello, n'en avez-vous pas » ouï parler ? » Il me sera facile de répondre par des faits.

Oui, j'ai souvent éprouvé ces émotions profondes à l'église ; mais alors le pouvoir de la musique était encore augmenté par ces cierges, cet encens, ces voûtes dont on me parle, et par la pompe majestueuse de no-

tre culte ; le sentiment religieux était excité en moi par le lieu où je me trouvais, et la musique y ajoutait beaucoup ; mais cette même musique, dépouillée de ces accessoires, m'aurait sans doute laissé froid.

Lorsque M. Castil-Blaze donna la traduction de *Don Juan* à l'Opéra, il avait introduit dans la scène des Démons (supprimée depuis) un chœur parodié sur la musique du *Dies iræ* de Mozart, et ce chant terrible, qui nous a tous fait frissonner à l'église, passa inaperçu au théâtre. Pourquoi ? C'est que les voûtes du temple, la lueur des cierges et les parfums de l'encens lui manquaient.

Il ne faut pas s'abuser sur la puissance de la musique. Cet art, le plus idéal, le plus vague de tous, puisqu'il n'est pas basé sur l'imitation comme les autres arts, ne peut exciter sur l'auditoire ses plus puissants effets que grâce à une prédisposition particulière de la part de celui-ci.

Le fameux *Miserere* d'Allegri en est une preuve.

Ce morceau, exécuté le Vendredi-Saint, à la chapelle Sixtine, produit une émotion extraordinaire chez tous ceux qui l'entendent. C'est dans la chapelle représentant le Saint-Sépulcre que son exécution a lieu : quelques cierges jettent une clarté douteuse ; à chaque verset, on en éteint un ; à mesure que l'obscurité augmente, les voix s'affaiblissent, et lorsqu'à la dernière strophe la dernière lumière a disparu, les voix ne font plus entendre qu'un murmure plaintif, un bourdonnement lugubre qui se termine par un silence de mort, sur lequel la foule s'éloigne vivement impressionnée et atteinte

d'une émotion difficile à comprendre, dans un pays aussi peu religieux que le nôtre.

Il était autrefois défendu, sous peine d'excommunication, de prendre copie de ce *Miserere*. Mozart, âgé seulement de quatorze ans, l'entendit à Rome en 1770.

Son attention avait été si vivement excitée, que, de retour chez lui, il le transcrivit entièrement de mémoire, et un des sopranistes de la chapelle déclara que cette copie était parfaitement conforme au manuscrit.

Depuis ce temps, ce fameux morceau a cessé d'être un mystère, et c'est avec une grande surprise que tout le monde a reconnu que c'était un œuvre des plus médiocres, sans invention, sans combinaison d'harmonie et indigne en tous points de son immense réputation.

D'où venait donc son colossal effet? encore une fois, des accessoires, des voûtes du temple et des cierges éteints.

Les élèves de Choron l'exécutèrent à la Sorbonne, il y a une quinzaine d'années, et quoique l'exécution fût certes meilleure que celle de la chapelle Sixtine, qui, comme chacun sait, est devenue des plus médiocres, cependant le *Miserere* ne produisit aucun effet.

Chez les Grecs, la musique avait une puissance dont nous ne nous faisons que difficilement idée et que l'on peut pourtant expliquer.

C'est que chez ces peuples, tels instruments, tels modes étaient affectés à telles circonstances, et que les lois punissaient sévèrement l'abus et la confusion qu'on en aurait pu faire.

Ainsi l'hymne de guerre ne produisait tant de sen-

sation, que parce qu'il était défendu de l'exécuter en temps de paix, et que ce chant ranimait tous les intincts de gloire et de courage.

De semblables sensations ne peuvent exister chez nous, blasés que nous sommes en entendant continuellement au théâtre la musique emprunter tous les accents pour peindre des sentiments fictifs.

Peut-être pourrions-nous cependant nous faire une légère idée de cette impression : un seul instrument est presque exclusivement affecté aux cérémonies funèbres, c'est le tam-tam. Qui ne s'est senti profondément ému en entendant, dans l'église ou à la suite d'un convoi, retentir les grondements prolongés de ce lugubre instrument ? L'effet en est terrible et vous fait tressaillir jusqu'à la moelle des os.

Ne croyez pas cependant que cette impression soit entièrement due au timbre du tam-tam : elle vient en grande partie de la circonstance où vous vous trouvez et du souvenir des circonstances analogues où vous avez entendu résonner ces sons funèbres. Remarquez que, chez les Chinois, les Indiens et tous les Orientaux, le tam-tam est un instrument de liesse et de joie.

On me dit que la véritable musique religieuse ne saurait s'appliquer à un sentiment profane. Je suis parfaitement de cet avis ; mais je me suis bien mal fait comprendre, si l'on croit que j'ai dit que la musique d'église et celle de théâtre dussent être les mêmes. J'ai dit seulement que je ne savais pas quelle était la différence entre la musique d'église et celle de théâtre destinée à peindre un sentiment religieux.

Mettez des paroles latines sous la prière de *Moïse*, et dites-moi s'il existe au monde un morceau de musique d'église où le sentiment religieux soit plus divinement exprimé.

On me demande si j'ai jamais ouï parler des œuvres d'Allegri, de Palestrina et de Marcello.

J'ai fait plus que d'en entendre parler ; car, ayant commencé ma carrière de compositeur par être organiste, j'ai beaucoup étudié les auteurs classiques et surtout les auteurs anciens.

Je commencerai par Palestrina, comme le premier en date :

Palestrina fit une révolution dans la musique d'église, où l'abus des moyens scientifiques causait un tel scandale, que le pape Marcel II, qui régnait en 1555, était sur le point de la proscrire des temples religieux.

Palestrina demanda au pape la permission de lui faire entendre une messe de sa composition. Marcel en fut si enchanté, que non-seulement il renonça à son projet, mais encore il chargea Palestrina de composer un grand nombre d'autres ouvrages du même genre pour sa chapelle.

Cette messe existe et est connue sous le nom de messe du pape Marcel. On comprend que, voulant faire une révolution, Palestrina devait s'appliquer à s'éloigner autant que possible du genre qu'il voulait détruire ; aussi ses premières compositions sont-elles d'une extrême simplicité d'harmonie ; plus tard, les effets y devinrent plus compliqués.

Toutes ses compositions sont pour les voix sans ac-

compagnements ; ce ne fut que près d'un siècle plus tard, que Carissimi introduisit, le premier, l'accompagnement de la musique instrumentale aux motets.

J'ai beaucoup lu, mais très-peu entendu de musique de Palestrina.

Elle a un effet tout particulier, qui tient surtout à l'absence de certains accords qui n'étaient pas encore en usage, et à un enchaînement de modulations étranger à toute la musique que nous connaissons et qui tient beaucoup à l'époque où vivait Palestrina.

Ce compositeur est un des plus grands génies musicaux qui aient existé ; mais je ne crois pas que son style soit le style religieux par excellence, et celui qui voudrait composer de la musique uniquement dans ce dernier système, me paraîtrait aussi ridicule que celui qui affecterait de dédaigner notre langue pour adopter le français qu'on parlait au XIIe siècle.

Je ne connais d'Allegri que son *Miserere*, et dussé-je profondément affliger celui qui l'offre comme modèle, je déclare que cette composition me paraît excessivement médiocre.

Les psaumes de Marcello sont, au contraire, de la plus grande beauté ; mais si on me les propose comme type du style religieux, je dirai qu'il faudra alors adopter comme tel toutes les compositions madrigalesques de ses contemporains, où l'on ne trouve pas, à la vérité, la même hauteur de pensée qui est particulière à l'homme, mais où le style et la couleur sont parfaitement semblables.

Il n'y a donc pas de style religieux, absolument par-

lant ; la musique d'église, ainsi que toute autre, a dû suivre les progrès constants que l'art n'a cessé de faire.

Si vous admettez que le style de tel auteur soit le modèle par excellence, il s'ensuivra que vous donnerez tort à ceux qui l'auront précédé ou suivi. Ainsi, si les messes de Palestrina sont le vrai type du style religieux, celles de Mozart sont anti-religieuses ; car rien ne se ressemble moins comme style, comme pensée, comme forme et comme tournure, que Mozart et Palestrina.

Si vous donnez la palme à Mozart, que penserez-vous de Cherubini, dont la manière n'est nullement celle de Mozart ? et de Lesueur qui s'en éloigna encore bien plus ?

Ne faisons donc pas de comparaisons impossibles entre ces deux auteurs d'époques si différentes ; convenons que si Palestrina était le premier musicien de son temps, Rossini est aussi le plus grand compositeur de notre siècle, et avouez franchement que s'il vous eût donné une composition à la Palestrina, vous l'auriez renvoyé à l'école où l'on fait de ces sortes de travaux, et que vous lui auriez justement reproché de ne pas parler la langue de son siècle.

Quant au reproche banal et qui ne peut être appuyé sur aucune preuve, que la musique de son nouveau *Stabat* convienne aussi bien au théâtre qu'à l'église, sachez que de tout temps ce reproche a été fait aux compositeurs qui ont également travaillé pour l'église et pour le théâtre, et que si ce défaut ne vous apparaît pas dans les compositions anciennes, c'est que les œuvres sa-

crées ont survécu aux œuvres profanes presque entièrement oubliées.

Peut-être serez-vous surpris d'apprendre qu'un des contemporains de Pergolèse, le père Martini, lui reprochait, à propos aussi de son *Stabat*, d'avoir fait une musique peu appropriée au sujet, et ressemblant entièrement à celle de la *Serva padrona*.

Effectivement, on trouve un système d'accompagnement tout à fait identique dans le verset *Inflammatus et accensus*, et un air de la *Serva padrona*, *Stizzoso mio stizzoso*.

Ici, le reproche est plus grave que celui qu'on adresse à Rossini, en qui vous trouveriez tout au plus une conformité de style entre le *Stabat* et *Moïse* ou *Guillaume Tell*, ou tel autre de ses ouvrages les plus sérieux ; mais on ne s'est pas encore avisé de comparer son *Stabat* au *Barbier de Séville* ou à l'*Italienne à Alger*, tandis qu'un contemporain de Pergolèse établissait un paralèle entre son *Stabat* et un intermède bouffe.

Le *Stabat* de Pergolèse renferme sans doute quelques belles parties ; mais, en général, cette composition m'a toujours paru fort au-dessous de sa réputation. Le premier verset, qui est peut-être le meilleur, n'est qu'une formule harmonique qui n'était déjà plus neuve à l'époque où Pergolèse écrivait ce morceau (1734). Cette marche de seconde se trouve textuellement avec la même base dans un intermède de Lully, composé en 1669.

Et savez-vous de qui sont les paroles de cet intermède ? De Molière. Et quelles sont ces paroles ? C'est le

Buon di, que viennent souhaiter à M. de Pourceaugnac les deux médecins qui lui conseillent ce genre de rafraîchissement pour lequel il avait si peu de goût. Ainsi donc, le début d'un morceau religieux se trouve être le même que celui d'un duo grotesque. Il est plus que certain que Pergolèse ignorait entièrement l'intermède de Lulli, mais cela prouve que la formule harmonique qui compose tout le premier morceau de son *Stabat* était loin d'être nouvelle à l'époque où il l'employa.

Le verset *Quæ mœrebat* est d'un rhythme sautillant qui ne s'accorde guère avec les paroles.

L'avant-dernier verset *Quando corpus morietur* est d'un beau caractère; il me semble cependant que le sens des paroles

> Quando corpus morietur,
> Fac ut animæ donetur
> Paradisi gloria.

n'exigeait pas une couleur aussi triste, qui n'est applicable qu'au premier vers. Rossini me paraît avoir beaucoup mieux saisi la pensée de cette strophe, par l'éclat de voix qui signale les mots *Paradisi gloria*.

La fugue du *Stabat* de Pergolèse a le défaut de commencer par une succession de quatre quintes entre le sujet et le contre-sujet, et les développements sont peu intéressants.

Il me semble impossible de mettre en parallèle les deux *Stabat*, même en faisant réserve du siècle d'intervalle qui sépare ces deux compositions.

Les quatre morceaux qui me restent à examiner sont les n°s 2, 3, 4 et 10 du *Stabat*.

Le n° 2 est un air de ténor en *la bémol*. Le motif chanté d'abord à l'unisson avec les violons et les violoncelles, soutenus par une harmonie plaquée, est ensuite répété à pleine voix avec toutes les puissances de l'orchestre, pendant que les deuxièmes violons, les altos et les basses promènent des arpéges en triolets sous la mélodie. La coda se termine par une pédale qui s'éteint pianissimo.

Le n° 3 est un délicieux duo entre soprano et contralto. Sa phrase principale est constamment accompagnée par un dessin de notes répétées dans les premiers violons qui suit toutes les allures de la voix, sans que le chant soit jamais gêné par cet accompagnement obligé. La mélodie en est d'une grâce enchanteresse et d'une élégance extrême.

Le n° 4 est un air de basse en *la mineur*. J'ai déjà parlé de la difficulté de donner une idée d'un morceau de musique sans citer la note écrite. J'ai cependant vu souvent des auteurs d'articles de musique, d'ailleurs fort bien faits, s'évertuer à analyser des modulations en faisant la nomenclature des accords et en indiquant leur succession. J'ai remarqué que les gens du monde sautaient à pieds joints par-dessus ces descriptions, craignant de ne pas les comprendre, et que les musiciens se repentaient de n'en avoir pas fait autant, vu qu'ils n'y comprenaient pas davantage. Je ne m'efforcerai donc pas de vous faire l'analyse fort peu claire d'une ravissante modulation qui, partant de *la naturel*, arrive en

ré bémol, et retourne au ton primitif en moins de six mesures, sans que l'oreille soit le moins du monde choquée de cette brusque transition, qui est sauvée avec tant d'art, qu'on croirait entendre la chose la plus naturelle et la plus usitée. La phrase majeure qui sépare les deux reprises du motif est de la plus grande suavité. Cet air m'a paru être un des meilleurs morceaux du *Stabat*.

Le n° 10 est l'*Amen*, portant la fugue que Rossini s'est cru obligé de faire comme tous ses devanciers. Peut-être un si puissant génie aurait-il dû se mettre au-dessus de l'usage, et ne pas sacrifier au préjugé qui impose l'obligation de faire une fugue, le moins religieux de tous les morceaux; mais peut-être aussi a-t-il voulu répondre en une fois et pour toutes à ceux qui prétendent qu'il n'est pas savant, et leur prouver qu'il n'a dédaigné le titre d'homme de science que parce qu'il préférait celui d'homme de génie. Car il est assez singulier qu'en musique le titre de savant s'accorde généralement moins à ceux qui le sont véritablement qu'à ceux qui font abus de la science.

Quoi qu'il en soit, la fugue du *Stabat* est irréprochable comme régularité; mais Rossini n'a pu résister, après cette concession, au désir de revenir lui-même, et après la pédale, suivie des strettes et de tout ce qui amène ordinairement la péroraison de la fugue, il arrête tout d'un coup l'élan du morceau lancé vers la conclusion, pour reprendre les premières mesures du début du premier morceau, et après ce repos d'un mouvement lent, il attaque une vigoureuse strette qui termine brillamment

ce verset chaleureux, et reproduisant avec toutes les puissances de l'orchestre une des phrases principales de la première strophe.

Voici donc achevé cet œuvre admirable, dont le mérite n'est peut-être que mieux attesté par la vivacité de quelques critiques dont il a été l'objet. Certes, le droit de blâme appartient à chacun, et je ne comprendrais guère un auteur qui se fâcherait sérieusement de l'opinion, quelque sévère qu'elle fût, que l'on aurait pu émettre sur sa composition.

Mais ce que je ne saurais tolérer, c'est que le droit de rendre justice au génie fût méconnu ; et je répondrai à celui qui n'a pas craint de m'accuser d'une admiration hypocrite, que lorsqu'il s'agit d'un homme comme Rossini, l'admiration doit paraître trop naturelle pour pouvoir être taxée d'une hypocrisie dont, au reste, le but m'échapperait entièrement; et j'ai trop bonne opinion du goût et de l'esprit de celui qui m'a adressé ce reproche, pour ne pas penser qu'il est beaucoup moins sincère dans sa critique que je ne l'ai été dans mes louanges.

Rossini me paraît avoir été, dans son *Stabat*, plus mélodique que tous ceux, sans exception aucune, qui ont écrit de la musique religieuse, sans que le style fût pour cela moins élevé et moins approprié au sujet. Et ce n'est pas un mince mérite que celui de n'avoir employé qu'accessoirement les ressources de l'art, qui ne manquent jamais de fournir à ceux qui savent s'en servir la sévérité de couleur qu'ils recherchent, et d'être arrivé à ce but par des moyens d'invention et des mé-

lodies, ce qui se trouve beaucoup plus difficilement que des combinaisons d'harmonie et de contre-point, quelque intéressantes qu'elles puissent être. Rossini a, du reste, prouvé, dans son dernier morceau, qu'il pouvait faire de la science aussi bien que tout autre ; et sans l'influence de son génie qui, malgré lui, perce encore à travers l'aridité de la fugue, ce morceau aurait pu devenir assez sec et assez mathématique pour contenter pleinement ceux qui ne considèrent l'invention et l'inspiration que comme inférieure au savoir.

A ceux-là, je recommanderai l'étude des maîtres de l'école flamande, parfaitement oubliée aujourd'hui ; qu'ils lisent les œuvres des Jacques Desprès, des Claude Goudimel, des Okenheim, des J. Mouton, des Orlando Lassus ; ces œuvres sont des prodiges de science dont peuvent approcher les compositions de ceux qu'ils ont précédés dans la carrière.

Eh bien ! c'est précisément l'excès de leur science qui amena ce scandale qui, sous Palestrina, faisait à jamais proscrire la musique des églises.

Et si un jour à venir, quelque Marcel futur voulait renouveler cette persécution contre la musique sacrée, qu'on lui fasse entendre le *Stabat* de Rossini, et bien certainement la musique rentrera en grâce auprès du chef de l'Église.

LA DAME BLANCHE

DE BOIELDIEU

On ne fait pas de musique, parlons-en, et à défaut de jouissances dont nous sommes privés, reportons-nous, par le souvenir, au plaisir que nous fit éprouver, dès son apparition, un des chefs-d'œuvre dont s'honore l'école française.

La Dame blanche fut l'avant-dernier ouvrage de Boïeldieu. J'ai eu le bonheur d'être l'élève de cet homme éminent que tous mes lecteurs ont admiré, que tous auraient aimé, s'ils eussent pu le voir de près, et reconnaître que chez lui le talent n'était pour ainsi dire que la traduction des qualités privées. J'ai vu commencer et terminer l'œuvre qui est un des plus puis-

sants titres de gloire de Boïeldieu ; j'étais bien jeune alors, je n'avais pas vingt ans, mais le souvenir des travaux de mon illustre maître est aussi présent à ma pensée que sa mémoire est chère à mon cœur. Et peut-être ne sera-t-il pas sans intérêt d'apprendre quelques détails tout à fait intimes, et qui, par conséquent, ont dû échapper à tous les biographes.

Boïeldieu débuta fort jeune à Rouen, sa ville natale, par un petit opéra dont le titre même ne nous est pas resté. Son maître, M. Broche, organiste de la cathédrale, l'engagea à aller à Paris. On était alors en 95 ; on commençait à respirer un peu du régime de la Terreur ; la musique était fort en vogue ; car, dans la première révolution, s'il y eut beaucoup de ruinés, il y eut beaucoup d'enrichis, et les plaisirs ne manquèrent jamais à la capitale.

Quatre compositeurs éminents de l'époque, Cherubini, Méhul, Kreutzer et Jadin avaient l'habitude de se réunir toutes les décades dans un dîner d'amis, où ils oubliaient dans de doux épanchements, et dans une fraternelle causerie, les préoccupations qui, alors comme aujourd'hui, assiégeaient tous les esprits.

Boïeldieu obtint la faveur d'être admis à ce dîner de célébrités musicales ; il avait été recommandé comme un jeune musicien de province annonçant un grand talent, et ayant déjà même obtenu un succès au théâtre : aussi avait-il été engagé à venir soumettre sa partition à l'illustre aréopage.

Le pauvre jeune homme s'avança tout tremblant au milieu de ces convives dont le nom et la réputation

l'épouvantaient, et donna d'abord une fort pauvre idée de son esprit pendant le repas, n'osant ouvrir la bouche et ne répondant que par des monosyllabes aux avances que lui faisait son voisin : c'était Kreutzer, qui avait pris en pitié le pauvre débutant. Celui-ci finit cependant par s'enhardir, et, à la fin du repas, lui et Kreutzer étaient les meilleurs amis du monde.

Le dîner fini, Kreutzer voulut faire valoir son jeune protégé; il le présenta chaudement à Méhul et à Cherubini, qui commencèrent à se dérider un peu avec lui : pendant ce temps, Jadin feuilletait sa partition manuscrite, que Boïeldieu avait déposée en entrant sur le piano.

La glace était rompue, la bienveillance semblait succéder à la froideur, et Kreutzer, voyant ses confrères dans de si bonnes dispositions, proposa au jeune musicien de se mettre au piano pour faire entendre son opéra. Boïeldieu était excellent pianiste et chantait d'une manière fort agréable; mais ses juges n'étaient pas gens à se laisser éblouir par le charme de l'exécution, et le pauvre compositeur voyait de temps en temps s'allonger sur sa partition un doigt qui lui indiquait un passage où lui ne voyait rien que de fort innocent, mais qui recélait, à coup sûr, quelque grosse faute d'harmonie, car ce doigt était celui de Cherubini; et Cherubini ne laissait jamais passer le moindre solécisme musical. Boïeldieu avait appris de son maître, M. Broche, tout ce que savait le pauvre organiste, c'est-à-dire fort peu de chose, et il n'avait pas même la conscience des fautes qu'on lui indiquait; il se doutait ce-

pendant bien que le terrible doigt ne lui signalait pas ces passages comme excellents, et c'était avec terreur qu'il le voyait presque à chaque mesure retomber sur chaque portée de sa partition. Il suait sang et eau et souffrait le martyre ; cependant il ne se décourageait pas et continuait toujours à exécuter son opéra ; les morceaux se succédaient, et l'espoir commençait à rentrer dans son âme, car le doigt ne venait plus se poser entre l'exécutant et la musique placée devant lui.

— Allons, se disait-il, il paraît que le milieu de mon opéra vaut mieux que le commencement ; j'espère que la fin couronnera l'œuvre.

Et il allait toujours. Au moment où il venait de terminer un des morceaux qui avaient eu le plus de succès à Rouen, et qui, selon lui, devait entraîner le suffrage de ses juges, il s'arrêta comme pour leur demander avis ; n'entendant rien, il se retourne, et alors quelle n'est pas sa honte et de quel serrement de cœur n'est-il pas saisi ! Il se voit seul... : ses auditeurs étaient partis, jugeant sans doute à l'indignité de l'œuvre que leurs conseils étaient superflus, et voulant s'épargner la peine de mauvais compliments qu'ils n'auraient pu s'empêcher de faire.

Les larmes suffoquent le pauvre Boïeldieu, il porte ses mains à son visage et va s'abandonner au désespoir, lorsqu'une voix se fait entendre ; un seul des juges était resté : le plus jeune d'entre eux avait eu pitié du débutant, et peut-être était-il chargé par ses confrères d'adoucir l'amertume de cette épreuve. Lui seul pourrait nous le dire, car il est le seul survivant des cinq ac-

teurs de cette scène : Jadin, c'était lui, s'approcha de Boïeldieu.

— Mon jeune ami, lui dit-il, ne vous désolez pas ; à tort, on vous a fait croire que vous étiez compositeur. Je ne veux pas apprécier le plus ou moins de dispositions que vous pouvez avoir ; mais, avant d'exercer un art, il faut l'apprendre, et vous ne possédez même pas les premiers éléments de la composition. Mais on peut être un musicien fort habile et très-estimé, sans être en état d'écrire un opéra. Vous êtes bon pianiste, vous avez une jolie voix, vous pourrez faire votre chemin avec cette double ressource ; donnez des leçons et faites des romances ; puis, si vous voulez travailler pour le théâtre, apprenez la composition, et vous vous essaierez de nouveau ; mais, je vous en préviens, et je le sais par expérience, c'est une carrière bien difficile, et les succès que l'on rêve s'y réalisent rarement.

Le conseil était plus facile à donner qu'à suivre. Pour donner des leçons, il faut avoir une clientèle, et Boïeldieu, jeté à Paris sans appui et sans protection, fut d'abord réduit à accorder des pianos pour vivre ; mais quand il avait accordé un piano, il ne pouvait résister au plaisir de préluder sur l'instrument qu'il venait de remettre en état.

Son exécution fut remarquée, ajoutons que sa personne ne le fut pas moins ; jeune, élégant, spirituel, doué d'une des figures les plus agréables, il ne pouvait manquer de réussir. En peu de temps il acquit une excellente clientèle, il composa quelques romances qui eurent un succès prodigieux et mérité ; bref, il devint

l'homme à la mode de toutes façons, et la fortune ne cessa plus de lui sourire.

Il fut nommé professeur de piano au Conservatoire, et l'idée du théatre le poursuivant toujours, il voulut encore essayer ses forces même avant d'avoir appris ce qu'on lui avait tant reproché d'ignorer, et il crut pouvoir suppléer par le goût et l'audition des chefs-d'œuvre à tout ce qui lui manquait pour l'étude. C'est dans ces conditions qu'il donna successivement, *la Dot de Suzette, Zoraïde et Gulnare, la Famille suisse, Montbreuil et Verville, les Méprises espagnoles, Beniowsky et le Calife de Bogdad*. Mais il comprit alors que les qualités naturelles ne pouvaient suffire, si l'art ne venait à leur secours, et il eut le courage (exemple peut-être unique!) de se mettre à étudier avec la persévérance d'un écolier, les principes qui lui manquaient pour devenir un des chefs de notre école. La scène de l'audition de son premier opéra était oubliée depuis longtemps, et Cherubini était devenu et est resté jusqu'à sa mort son plus intime ami ; c'est lui qu'il choisit pour professeur, et l'on ne pouvait certes mieux s'adresser. C'est à l'union de la pureté et de l'élégance de Cherubini et du charme et de la grâce de Boïeldieu, que nous devons ces chefs-d'œuvre dont le premier spécimen fut *Ma tante Aurore*, partition aussi purement écrite que celles qui l'avaient précédée l'avaient été négligemment.

Je n'entreprends pas de faire ici une biographie de Boïeldieu, et je ne le suivrai pas dans son voyage en Russie en 1803, ni à son retour en France en 1812. Les

ouvrages qu'il a donnés dans cette période de temps sont trop connus pour qu'il y ait besoin même de les citer, et je me hâte d'en venir à *la Dame blanche*, dont je me suis peut-être un peu trop écarté. Je vous ai montré le pauvre petit accordeur de pianos en 1795, nous allons maintenant faire connaissance avec le membre de l'Institut, chevalier de la Légion-d'Honneur et professeur de composition en 1820. Je fus un des premiers élèves admis à la fondation de la classe de Boïeldieu. J'avais pour camarades, Boily, le fils du célèbre peintre de portraits, qui obtint le grand prix de composition de l'Institut et donna un petit opéra à l'Opéra-Comique, excellent garçon qui a toujours eu le tort de douter de lui-même et qui a fui, au lieu de les rechercher, les occasions de donner la preuve d'un talent réel ; et Théodore Labarre, l'habile harpiste, l'auteur des *Deux Familles*, de *la Révolte au Sérail* et du *Ménétrier*, aujourd'hui chef d'orchestre à l'Opéra-Comique.

Le Conservatoire était une singulière chose, à l'époque que je cite ; il y régnait un classicisme outré ; les mélodistes, proprement dits, étaient regardés comme de bien pauvres sires ; Rossini y était tourné en dérision, et les professeurs, il faut le dire, n'étaient pas étrangers au dédain que manifestaient hautement les élèves. M. Lesueur appelait les opéras de Rossini des *turlututus*, et M. Berton écrivait une épître en vers sur la musique *mécanique ;* c'est ainsi qu'il qualifiait celle de l'école moderne. Pourtant M. Catel avait déclaré, à la grande stupéfaction de ses élèves, qu'il y avait de belles choses dans un trio d'*Othello*. Cherubini ne disait

rien, mais il écoutait tous ces propos en riant de ce rire narquois qui lui était particulier, et qui semblait deviner les palinodies que ses confrères devaient chanter quelques années après, en s'inclinant devant le génie sublime qu'ils méconnaissaient encore. Il ne serait pas facile d'exprimer la manière dont fut accueillie la nouvelle de la création d'une classe de composition dirigée par Boïeldieu, et de quels quolibets étaient poursuivis les élèves qui y furent admis. Ce fut bien pis, lorsque nous apprîmes à nos camarades la façon dont se faisait cette classe. Les partitions des premiers opéras de Rossini étaient publiées chez le frère de notre professeur, Boïeldieu jeune, dont le magasin de musique était rue de Richelieu. Dès qu'une partition de ces ouvrages non encore exécutés à Paris allait paraître, une épreuve nous en était envoyée ; Labarre, excellent lecteur, se mettait au piano, puis madame Boïeldieu, qui a été une très-grande cantatrice, Boïeldieu et nous-mêmes, nous chantions l'opéra d'un bout à l'autre ; et souvent la classe, qui ne devait durer que deux heures, se prolongeait toute la journée. C'est ainsi que nous connûmes, les premiers, *le Mose, la Donna del Lago, la Semiramide*, et vingt autres chefs-d'œuvre dont l'exécution ne révéla les beautés au public que quelques années plus tard. Boïeldieu n'avait pas de peine à nous signaler les négligences et les taches qu'on remarque dans quelques opéras de Rossini ; mais il lui était plus difficile de nous convaincre de la supériorité de l'œuvre qu'il nous analysait ; nous avions tous plus ou moins sucé le levain du Conservatoire, et nous n'abandonnions pas facilement

nos préjugés. Pour ma part, je n'étais pas un des moins rétifs.

On peut juger alors de ce que pensaient de nous nos camarades du Conservatoire, en apprenant qu'on nous donnait pour modèle ce qui était l'objet de leurs risées. Mais tout finit par s'user, même le mépris pour des chefs-d'œuvre, et le génie finit toujours par triompher des coteries. Je ne connais de génies méconnus que ceux qui obtiennent de grands succès; ceux-là sont méconnus de tous ceux qui les envient. Quant aux prétendus génies qui se réfugient dans leur impossibilité, pour accuser le mauvais vouloir de leurs contemporains, je crois qu'il n'y a que leur incapacité qui soit méconnue par eux mêmes.

Boïeldieu nous donnait des leçons chez lui, à Paris dans l'hiver et en été à sa campagne de Villeneuve-Saint-Georges. C'était, pour nous, de grandes fêtes que ces parties de campagne de chaque semaine. Nous revenions le soir par la voiture, qui nous descendait à la Bastille, et nous allions finir notre soirée aux Funambules.

Debureau n'avait pas encore sa gloire faite; Janin et Nodier ne l'inventèrent que quelques années plus tard; mais nous, nous l'avions découvert, et, sans deviner sa célébrité future, nous savions déjà l'apprécier; nous ignorions son nom, qui ne figurait même pas sur l'affiche; pour nous, c'était tout uniment le Pierrot des Funambules; mais nous savions combien il était supérieur à son voisin, le Pierrot de madame Saqui, Pierrot ignoré, qui s'est éteint en 1830, lorsque le vaudeville,

qui envahit tout, s'est établi en vainqueur sur les ruines de la danse de corde et de la pantomime, seules exploitées alors sur ces deux théâtres.

Boïeldieu travaillait depuis longtemps *aux Deux Nuits*, poëme de prédilection de M. Bouilly : cet auteur voulut faire un pendant *aux Deux Journées* qui lui avaient valu, Cherubini aidant, un si grand succès quelque trente ans auparavant. La musique était presque à moité faite, lorsque Martin vint à prendre sa retraite : le rôle principal lui étant destiné, il était impossible de l'y remplacer, et Boïeldieu renonça momentanément à poursuivre son œuvre, pour entreprendre *la Dame Blanche* que venait de lui confier Scribe qui commençait à peine avec Auber cette série de succès, source de la fortune de l'Opéra-Comique, depuis plus de vingt-cinq ans.

Boïeldieu, emprisonné depuis plus d'un an par les rimes pénibles et anti-musicales du père Bouilly, se trouva tout de suite à l'aise avec la collaboration de Scribe, qui comprend les exigences des musiciens comme les musiciens eux-mêmes, et qui coupe les morceaux avec un tel bonheur, que nous les jugeons tout faits lorsqu'il nous en lit les paroles : aussi jamais musique ne fut-elle composée aussi facilement.

Labarre, ayant, comme harpiste, fait plusieurs voyages en Angleterre, fournit à Boïeldieu tous les thèmes écossais que l'on remarque dans *la Dame Blanche*, tels que l'air du troisième acte, les motifs de *Chez les montagnards écossais*, *Vous le verrez le verre en main*, etc., etc. Ce troisième acte effrayait beaucoup Boïeldieu ; il

n'y trouvait pas de situation, et un jour j'allai le voir et le trouvai travaillant dans son lit qu'il ne quittait presque que trois ou quatre heures par jour, et fort préoccupé de ce troisième acte.

— Comprenez-vous, me dit-il, qu'après deux actes si pleins de musique, je n'aie rien dans le troisième, qu'un air de femme, un petit chœur sans importance, un petit duo de femme et un finale sans développement ? Il me faudrait là un grand morceau à effet, et je n'ai qu'un petit chœur de villageois : *Vive, vive monseigneur!* Scribe m'a mis en note : paysans jetant leurs chapeaux en l'air, preuve que ce doit être un morceau animé et court ; ils ne peuvent pas jeter leurs chapeaux en l'air pendant un quart-d'heure. Il m'est pourtant venu cette nuit une idée qui serait peut-être bonne. Je lisais dans Walter-Scott qu'un individu qui revient dans son pays reconnaît un air qu'il a entendu dans son enfance. Si, au lieu d'un chœur de *vivat*, les vassaux chantaient à Georges une vieille ballade écossaise, qu'il se rappellerait assez pour la continuer lui-même, ne pensez-vous pas que cette situation serait musicale ?

— Certainement, repris-je, elle serait charmante et remplirait parfaitement votre troisième acte.

— Oui, répondit-il, mais je n'ai pas de paroles pour cela.

— M. Scribe est tout près d'ici.

— Je ne puis pas y aller, malade comme je suis.

— Mais je me porte à merveille, moi, et j'y serai dans cinq minutes.

Et, sans attendre sa réponse, je cours chez Scribe,

qui, effectivement, logeait à deux pas du boulevard Montmartre, rue Bergère. Scribe accueille encore mieux l'idée que je ne l'avais fait.

— Retournez chez Boïeldieu, me dit-il ; dites-lui que c'est excellent ; qu'il y a là un grand succès ; que le troisième acte est sauvé, et qu'il aura ses paroles dans un quart d'heure.

— Je cours porter la nouvelle à Boïeldieu, et le lendemain il me faisait entendre tout entier ce délicieux morceau, qui ne fit pas le succès de *la Dame Blanche,* mais qui augmenta et porta à l'apogée celui qu'avaient obtenu les deux premiers actes.

J'ai dit avec quelle facilité l'œuvre entière fut composée ; un seul morceau fut entièrement refait, voici dans quelles circonstances. Un soir je fus voir Boïeldieu, nous étions seuls et il voulut me faire entendre des couplets qu'il avait composés la veille : ils ne me parurent pas à la hauteur de l'ouvrage ; et sans que j'osasse manifester mon opinion, cependant ma contenance fut assez froide pour que Boïeldieu saisît avec empressement cette occasion de se montrer mécontent de lui-même, et, avant que je pusse ajouter une parole, il avait déchiré et jeté ses couplets au panier. Aux exclamations que je poussai de cette vivacité, madame Boïeldieu accourut, et c'est contre elle que se tourna la colère de Boïeldieu.

— Là, voyez-vous, lui dit-il, en voilà un qui est franc ; il trouve détestables les couplets que vous vouliez me faire laisser, il ne me l'a pas caché, lui ; aussi je viens de les déchirer et je vais en faire d'autres.

— J'avais beau me récrier que je n'avais rien dit, impossible de faire entendre raison au mari, qui accusait sa femme de faiblesse pour ses œuvres; ni de calmer celle-ci, qui me reprochait de ne pas ménager mon maître qui se tuait en travaillant, d'être trop difficile, et de manquer de goût et d'amitié.

Pour échapper à cet orage, je ne trouvai pas de meilleur parti que de me sauver, et le lendemain, quand il fallut revenir, à l'heure de la leçon, j'avoue que je n'étais pas trop rassuré. Je sonnai bien timidement, craignant de rencontrer quelque visage irrité; mais la première personne que je vis fut madame Boïeldieu, la figure rayonnante :

— Oh! venez, mon pauvre Adam, s'écria-t-elle, que vous avez bien fait de lui faire refaire ses couplets! Après votre départ, il en a trouvé d'autres : c'est ce qu'il a fait de plus joli.

— Et elle m'entraîne au piano où Boïeldieu chantait déjà à la bonne vieille mère Desbrosses, qu'on avait fait venir exprès, ces couplets si touchants et si colorés de *Tournez, fuseaux légers.*

Boïeldieu voulait que madame Desbrosses les lui chantât tout de suite; mais la pauvre vieille pleurait d'attendrissement et de plaisir, et nous étions comme elle!!!

Dix ans après, cet air nous arrachait encore des larmes, cette fois bien cruelles, car c'est cet air qu'on exécutait au Père-Lachaise, alors que nous descendions dans la tombe notre maître et notre ami!

Les répétitions de *la Dame blanche* se firent avec

une promptitude inouïe ; l'ouvrage fut monté en trois semaines. A l'une des dernières répétitions, j'étais au parterre avec Boïeldieu. Pixérécourt était au balcon de gauche.

Après le duo de la peur, il interpelle Boïeldieu :

— Ce duo-là fait longueur, il y a trop de musique dans cet acte.

— Certainement, répond Boïeldieu, je n'y tiens pas du tout, coupons-le.

— Mais nous y tenons beaucoup, nous, reprennent ensemble Ponchard et madame Boulanger.

Et c'est sur leurs instances que fut conservé ce petit diamant. La répétition avait paru si satisfaisante, que Pixérécourt décida qu'elle serait l'avant-dernière, et que la pièce serait jouée le surlendemain.

— Mais c'est impossible, s'écria Boïeldieu, je n'ai pas commencé mon ouverture, et je n'aurai jamais le temps de la faire si vite.

— Cela ne me regarde pas, reprit Pixérécourt, on se passera d'ouverture, s'il le faut ; mais la pièce est prête, et le traité est formel, on jouera *la Dame blanche* après-demain.

— Ah ! mes enfants, nous dit Boïeldieu, à Labarre et à moi, ne me quittez pas, je suis un homme perdu ; je ne peux pas laisser un ouvrage de cette importance sans ouverture, et sans vous je n'en viendrai jamais à bout.

Nous suivons Boïeldieu chez lui ; il nous avait déjà essayés, Labarre et moi, dans quelques travaux qu'ils nous avait confiés ; c'est ainsi que toute la ritournelle

finale du trio du premier acte avait été écrite en entier par Labarre, et que j'avais été chargé de l'instrumentation du début du finale du second acte. Boïeldieu pouvait donc compter sur nous jusqu'à un certain point, mais il avait voulu revoir notre travail, et quoiqu'il en eût été satisfait, sa confiance n'était pas assez grande pour nous abandonner sans contrôle la responsabilité de son ouverture. Voici comment la besogne fut partagée : il prit pour lui l'introduction, puis nous fîmes à nous trois le plan de *l'allegro*. On choisit d'abord les motifs.

Labarre proposa et fit adopter comme premier thème un des airs anglais qu'il avait donnés et qui était déjà employé dans le premier chœur ; je proposai pour second thème de prendre en allegro le motif andante du trio *Je n'y puis rien comprendre*, et un petit crescendo qui ne fut pas accueilli très-favorablement comme trop rossinien. Pour la *coda* finale, Boïeldieu nous indiqua un de ses opéras faits en Russie, *Télémaque*, dans lequel nous devions trouver les éléments de la péroraison. Les rôles furent donc distribués de telle sorte, que Labarre devait écrire toute la première partie et moi la seconde, où il y avait le retour des motifs, et par conséquent moins de travail. Nous écrivions à une même table.

A onze heures Boïeldieu avait presque fini son introduction : je ne sais trop quel genre d'affaire Labarre pouvait avoir à une pareille heure, mais ce qu'il y a de certain, c'est qu'il me poussa en me disant tout bas :

— Ne dis rien, mais il faut absolument que je m'en aille, tu finiras ma besogne.

Au bout d'un quart d'heure, Boïeldieu, ne le voyant pas revenir, me dit :

— Où est donc Labarre ?

— Mais, Monsieur, lui répondis-je, il est parti, il ne reviendra pas.

— Ah ! c'est fini, s'écria-t-il, mon ouverture ne sera pas faite, et Formageat (c'était le copiste) qui devait venir à six heures du matin pour chercher la copie ! Il n'y en aura pas la moitié de faite... Je vais me coucher, je n'en puis plus, travaillez toujours, mais surtout ne livrez à Formageat que ce que vous m'avez montré, et éveillez-moi avant qu'il n'arrive.

A quatre heures du matin, j'avais terminé l'ouverture, je plaçai la copie en évidence dans la salle à manger, pour qu'on pût la prendre facilement, et je me gardai d'éveiller Boïeldieu, trop heureux de l'idée que j'allais enfin entendre exécuter de la musique écrite par moi seul sans qu'on l'eût revue ni corrigée, puis je fus me coucher sur le canapé du salon.

A dix heures, je suis réveillé par la voix de Boïeldieu, qui me crie de sa chambre :

— Eh bien ! où en êtes-vous ?

— Oh ! Monsieur, il y a longtemps que j'ai fini.

— Eh bien ! vous me montrerez cela.

— Impossible, Monsieur, Formageat a tout emporté.

— Comment, malheureux, vous avez donné la copie sans me la montrer ! mais avec un brouillon comme vous, cela doit être rempli de fautes : allez-vous-en bien vite au théâtre et rapportez-moi tout ce qui n'est pas copié.

J'avoue que je ne m'acquittai pas de la commission ; j'eus l'air de revenir du théâtre, où je n'avais pas mis le pied, et je dis que les feuilles avaient été distribuées à tant de copistes, qu'il était impossible d'en ravoir une seule. Le soir, à la répétition, je me cachai dans un petit coin pour écouter ma part de l'ouverture. Tout allait au mieux, lorsque dans un *forte* éclate tout à coup une effroyable cacophonie : j'avais transposé les parties de cors et de trompettes, qui n'étaient pas dans le même ton. Tout le monde s'arrête : Frédéric Kreubé, le chef d'orchestre, consulte la partition.

— Que diable as-tu donc mis là ? dit-il à Boïeldieu, qui était aussi confus que moi ; mais ce n'est pas ton écriture.

— Oh ! je vais t'expliquer, répondit-il : cette nuit, j'étais très-fatigué, et je dictais à Adam, qui probablement n'était pas très-bien éveillé et qui se sera trompé.

Ma bévue fut bien vite réparée, et la répétition continua sans encombre. Après le succès de *la Dame blanche*, Boïeldieu voulait en refaire l'ouverture, qui, effectivement, n'es pas le meilleur morceau de l'ouvrage; mais l'avantage de précéder un chef-d'œuvre et d'en reproduire quelques motifs lui tient lieu d'autres mérites, et je l'ai quelquefois entendu citer comme une des meilleures de Boïeldieu.

Lorsque la partition fut publiée, j'en reçus un bel exemplaire, que je conserve religieusement, et sur lequel étaient écrits ces mots : *Comme élève, vous avez applaudi à mes succès; comme ami, j'appaudirai aux vôtres.*

Je ne vous parlerai pas de l'immense succès de *la Dame blanche*, ni des *Deux Nuits*, qui ne furent jouées que cinq ans après, et qui furent le dernier chant de mon illustre et respectable maître. Si je me suis laissé aller à vous raconter peut-être un peu longuement les détails qui précèdent, c'est qu'en reportant ma vie vingt-quatre ans en arrière; je me suis senti heureux comme dans un rêve! Puissent ce bonheur et ce rêve vous avoir intéressés un instant, car s'il est bon parfois de savoir oublier, il est bien doux souvent de savoir se souvenir.

DONIZETTI

En 1815, un jeune homme s'acheminait pédestrement sur la route de Bologne ; il se retournait de temps en temps pour jeter un dernier regard sur les murs de Bergame, sa patrie, dont il s'éloignait pour la première fois. Si parfois une larme tentait de venir mouiller sa paupière, en souvenir du père chéri, de la mère adorée qu'il quittait, un sourire venait bientôt illuminer son visage ; ce sourire était celui de l'espérance, cette inspiration naturelle de toute âme jeune vers l'inconnu. Et puis, le soleil d'Italie est si beau, l'air est si pur à respirer pour des poumons de dix-sept ans! la liberté paraît si belle la première fois qu'on en use! tout cela ne constitue-t-il pas le bonheur? Aussi, notre voyageur était heureux, oh! bien heureux! il était jeune, beau,

bien portant, et il rêvait! il rêvait la gloire, les honneurs et la richesse! Et pourtant, ce bonheur réel qu'il possédait alors, il était loin de l'apprécier; il ne le voyait que dans l'avenir et dans la réalisation de ses rêves.

En 1847, une voiture soigneusement fermée entrait à Bergame; elle renfermait un homme à l'aspect sombre et mélancolique; son regard égaré trahissait une profonde douleur, et ne laissait pas entrevoir la moindre lueur d'intelligence. Ce cadavre animé qui rentrait à Bergame était celui de ce jeune homme parti trente-trois ans auparavant, si riche d'avenir et d'espérances. Et pourtant, tous ses rêves s'étaient réalisés, gloire, honneurs, richesse, il avait tout obtenu; son nom avait rempli le monde, les souverains s'étaient disputé l'honneur de le décorer de leurs ordres, de le combler de leurs faveurs. Pour prix de ses chants, tous les pays lui avaient prodigué de l'or et des couronnes; n'était-ce pas là ce bonheur qu'il avait rêvé? Mais à quel prix avait-il dû l'acheter? Sa vie eût été trop peu, c'est son âme qu'il avait donnée en échange. L'intelligence avait succombé, dans ces travaux de chaque jour, de chaque nuit, de tous les instants, et Donizetti venait expier dans une agonie matérielle, que n'animait plus une lueur de raison, les plaisirs qu'il avait donnés pendant trente ans au monde intellectuel et civilisé.

La carrière des compositeurs est peut-être celle où les exemples de longévité sont le plus rares. Mozart, Cimarosa, Weber, Herold, Bellini, Monpou, ne prouvent que trop, par leur mort prématurée, fruit d'un travail trop

assidu, combien l'art du compositeur, si futile dans ses résultats, est sérieux dans la pratique. C'est, en effet, de tous les arts, celui où l'artiste doit mettre le plus du sien ; l'invention est tout ; il n'y a pas de main comme chez le peintre et le sculpteur : savoir composer, c'est savoir utiliser la fièvre et l'appliquer à la musique ; mais cette fièvre, ne l'a pas qui veut : si elle vous fait défaut, vous ne composez pas, les idées vous manquent, vous croyez composer et vous imitez, ou vous faites de la mosaïque ; si, au contraire, elle vous vient trop souvent, elle vous tue, vous mourez à trente ou quarante ans ; vous avez fait vingt ou trente opéras, on vous fait un superbe service en musique, vous êtes proclamé grand homme par vos contemporains. Dix ans après votre mort, on n'exécute plus une note de vous ; vingt ans après, on se rit de ceux qui osent encore vous citer, et l'on ne s'occupe plus que de vos successeurs que l'on oubliera aussi vite. N'est-ce pas là l'histoire de presque tous les compositeurs, et surtout des compositeurs italiens ? En France, nous sommes un peu plus constants dans nos plaisirs ; nous allons souvent entendre un opéra, par la seule idée des souvenirs qu'éveillera en nous l'exécution d'une musique qui a charmé notre enfance ou notre jeunesse. En Allemagne, où la musique est prise au sérieux, une œuvre importante et réputée classique a son tour de représentation chaque année, et les amateurs se font un devoir de l'aller entendre chaque fois qu'on l'exécute, avec une admiration silencieuse et un respect presque religieux.

En Italie, au contraire, le culte du souvenir n'existe

pas, du moins pour les opéras, et si la grande voix du canon n'y étouffait pas toutes les autres musiques, vous n'y entendriez guère que celle des opéras de Verdi, qui effectivement ne pouvait logiquement, et en vertu de la loi du progrès, être remplacée que par celle de l'artillerie, dont elle était le précurseur.

Donizetti ne sera pas oublié si vite en France où il a écrit *la Favorite*, *la Fille du régiment*, *D. Sébastien*, *Marino Faliero* et *D. Pasquale*. Plus heureuse que *l'Anna Bolena*, que *la Lucrezia Borgia* et quelque autre de ses compositions italiennes, *la Lucia di Lammermoor* est entrée dans le répertoire des opéras français et y sera chantée bien longtemps après l'oubli où tomberont les opéras qui la remplaceront en Italie. Donizetti a fait assez pour la France, pour que nous le comptions parmi les compositeurs français : car c'est ainsi qu'il faut considérer tous ceux qui ont écrit pour notre scène. Il n'en est pas un seul, en effet, qui n'y ait modifié son style et sa manière d'après les exigences de notre scène, et tous y ont gagné de devenir plus dramatiques en ramenant l'école française au style mélodique qu'elle est toujours tentée de sacrifier au style déclamé.

Gaëtan Donizetti est né à Bergame en 1798. Son père, honorable employé dans une administration de la ville, le destinait à l'étude des lois; mais il était dit que le jeune Gaëtan serait artiste, et ses premiers goûts le dirigèrent vers les arts du dessin ; son père fut loin d'approuver ses projets; le fils résistait au père, qui voulait en faire un avocat ; le père s'opposait aux projets du fils, qui voulait devenir architecte ; une espèce de compro-

mis fut passé entre eux : l'un renonça au barreau, l'autre à l'architecture, et il fut convenu, d'un commun accord, que Gaëtan deviendrait musicien.

Il fit ses premières études avec Mayr, qui résidait alors à Bergame. Malgré quelques succès avérés, Rossini n'avait pas encore saisi le sceptre de la popularité que se partageaient alors Paër et Mayr. Ce fut donc pour le jeune Donizetti une bonne fortune que ces leçons d'un des premiers maîtres de l'époque. Mayr ne tarda pas à reconnaître les éminentes dispositions de son élève, qu'il prit en telle amitié, qu'il ne l'appela jamais autrement que son cher fils. Il voulut qu'il se fortifiât encore par des études sévères et obtint de sa famille de l'envoyer à Bologne recevoir des leçons du père Mattei, le savant contre-pointiste, élève et successeur du père Martini.

Après trois années d'études, Donizetti se lança dans la carrière qu'il devait parcourir avec tant d'éclat. Il débuta à Venise, en 1818, par un *Enrico di Burgogna*, qui obtint assez de succès pour qu'on lui demandât un second ouvrage dans la même ville l'année suivante. Ce ne fut qu'en 1822 qu'il donna à Rome la *Zoraide di Granata*, qui lui valut la faveur d'être exempté de la conscription et l'honneur d'être porté en triomphe et couronné au Capitole. Les opéras se succédèrent alors sans interruption et signalèrent cette première période du talent de Donizetti, où il ne se montra qu'heureux imitateur de la manière de Rossini. Ce ne fut qu'en 1830 que son individualité se fit jour dans un de ses chefs-d'œuvre, le premier de ses ouvrages que nous

ayons entendu en France, l'*Anna Bolena*, donné à Milan avec le plus grand succès. En 1835, Donizetti vint pour la première fois à Paris, et y écrivit le *Marino Faliero* qui n'obtint pas tout le succès qu'il méritait. Donizetti ne fait qu'un seul saut de Paris à Naples, où il écrit dans cette même année 1835 cette délicieuse *Lucie*, qui devait faire le tour du monde. Il revint à Paris en 1840, où il donna dans une seule année *les Martyrs*, *la Fille du Régiment*, et *la Favorite*. Chose singulière, pas un seul de ces ouvrages n'obtint un succès décidé : *les Martyrs*, dont les paroles étaient parodiées sur le *Polyeucte*, qu'il avait écrit à Naples pour Nourrit, et que la censure avait interdit, n'eurent qu'un succès d'estime à l'Opéra. *La Fille du Régiment* ne fut guère plus heureuse à l'Opéra-Comique : il fallut que la pièce fût traduite dans toutes les langues et réussît dans tous les pays pour convaincre Donizetti que c'était le public de Paris qui avait eu tort. L'histoire de *la Favorite* est des plus curieuses.

L'année 1839-40 avait vu naître et mourir le théâtre de la Renaissance, comme l'année 1847-48 a vu naître et mourir l'Opéra-National, comme périraient tous les théâtres lyriques s'ils n'étaient soutenus par de riches subventions. La prospérité passagère de la Renaissance, avait eu surtout pour base la traduction de la *Lucia*. Les directeurs avait demandé à Donizetti un opéra nouveau et il venait de terminer son *Ange de Nigida*, quand le théâtre ferma ses portes. L'Académie (alors royale) de musique avait sollicité un ouvrage de Donizetti et il avait écrit *le Duc d'Albe*. Le sujet ne plut pas

au directeur. Cependant l'hiver approchait, il fallait un opéra nouveau ; on demanda à Donizetti son *Ange de Nigida* qui n'avait que trois actes : il fallut récrire tout le rôle de femme qui avait été combiné pour la voix légère et quelque peu pointue de madame Thillon et l'accommoder aux exigences de la voix mâle et énergique de madame Stolz, il fallut en outre ajouter un acte entier, le quatrième ; tout cela ne fut qu'un jeu pour le célèbre maestro. L'ouvrage fut mis en répétition presque avant d'être commencé, et terminé en moins de temps qu'il n'en fallut pour l'apprendre. Voici comment fut composé ce quatrième acte, qui est un chef-d'œuvre. Donizetti venait de dîner chez un de ses meilleurs amis ; il dégustait avec délices une tasse de café, car il raffolait de cette liqueur dont il ne pouvait se passer et qu'il consommait à toute heure du jour, chaud, froid, en sorbet, en bonbon, sous toutes les formes enfin où peut se renfermer l'arome de la précieuse fève.

— Mon cher Gaëtan, lui dit son ami, je suis bien fâché d'être si impoli envers vous, mais ma femme et moi allons passer la soirée dehors, et nous sommes obligés de vous fausser compagnie. Ainsi donc à demain.

— Oh ! vous me renvoyez, dit Donizetti : je suis si bien, vous avez de si bon café : tenez, allez à votre soirée et laissez-moi là, au coin du feu ; je me sens en train de travailler, on vient de me remettre mon quatrième acte, et je suis sûr que je l'aurai bien avancé quand je me retirerai.

— Soit, répond l'ami, faites comme chez vous, voici

tout ce qu'il vous faut pour écrire ; adieu, à demain, encore une fois, car nous ne rentrerons probablement que longtemps après votre départ.

Il était alors dix heures du soir ; Donizetti se met au travail, et quand son ami rentre à une heure du matin : Voyez, lui dit-il, si j'ai bien employé mon temps; j'ai terminé mon quatrième acte.

Sauf la cavatine *Ange si pur* qui appartient au *Duc d'Albe* et l'*andante* du duo qui a été ajouté aux répétitions, l'acte tout entier avait été composé et écrit en trois heures ! Ceux qui se feraient une idée du succès de la première représentation de *la Favorite* par celui qu'elle obtient aujourd'hui, se tromperaient grandement. Cette musique si simple sembla mesquine, ces mélodies si naturelles parurent pauvres, et à part le quatrième acte, qui fut de prime abord jugé comme une œuvre hors ligne, le succès fut moins dû au mérite de l'ouvrage qu'à la réunion du talent de Duprez, de Barroilhet débutant dans cet opéra, et de madame Stolz, qui s'y éleva à un degré de supériorité qu'elle n'a plus pu atteindre dans aucune de ses créations subséquentes. *La Favorite* avait réussi, mais doucement, sans éclat, et, en termes de coulisses, ne faisait pas d'argent lorsqu'une danseuse, ignorée jusque là, qui avait apparu un instant à ce théâtre de la Renaissance d'où procédait aussi *la Favorite*, vint débuter dans un pas intercalé au deuxième acte. Le succès de la danseuse fut immense, celui de l'opéra devint colossal ; on ne vint d'abord que pour la danse, et l'on fut tout surpris d'être charmé par la musique. L'élan du succès était donné à *la Favorite*,

et, aujourd'hui encore, c'est le plus attractif des opéras du répertoire du Théâtre de la Nation.

Après plusieurs voyages à Rome, à Milan et à Vienne, et après avoir déposé un opéra en passant dans chacune de ces villes, Donizetti revint à Paris, en 1843, et y composa *Don Pasquale* et *Don Sébastien*. L'immense succès de *Don Pasquale* fut compensé par celui presque négatif de *Don Sébastien*, qu'il faut attribuer à une malheureuse idée de mise en scène de pompe funèbre qui étouffa sous ses draperies mortuaires les accents d'une musique digne d'un meilleur sort. Ce fut l'avant-dernier opéra de Donizetti, il fit représenter à Naples *Catarina Cornaro* et retourna à Vienne où l'appelaient ses fonctions de maître de chapelle de la cour ; il y composa un *Miserere* qui fut très-apprécié des connaisseurs et revint à Paris au milieu de 1845, apportant déjà le germe de la maladie à laquelle il devait succomber. En peu de temps ses amis alarmés remarquèrent avec effroi quelques dérangements dans son intelligence ; bientôt les accès devinrent plus fréquents et se reproduisirent avec tant d'intensité, qu'il fallut le placer dans une maison de santé à Ivry, vers la fin de janvier 1846 ; il resta dans cette maison jusqu'au mois de juin 1847, où il fut transféré dans une autre habitation à Paris, dans l'avenue de Châteaubriand ; l'approche de l'hiver fit craindre aux médecins qu'il ne pût supporter cette saison si rude dans nos climats, et ils espérèrent que l'air natal aurait une influence favorable sur la santé de l'illustre malade. Il quitta Paris au mois de septembre. À peine arrivé à Bruxelles, il eut une attaque de paralysie très-violente;

sa raison subit une nouvelle atteinte, et la tristesse qui l'accablait prit un caractère encore plus désespéré, et les pleurs qu'il ne cessait de verser, auraient pu faire croire qu'il ne s'éloignait qu'à regret de cette France qu'il ne devait plus revoir.

Arrivé à Bergame, il fut accueilli par son excellent ami, le maestro Dolci. Une nouvelle attaque de paralysie se déclara le 1er avril, et, après l'agonie la plus douloureuse, il mourut le 8 avril. Date fatal pour l'auteur de cet article, qui voyait expirer son père entre ses bras, sans se douter qu'à la même heure il perdait un de ses meilleurs amis !

Nous n'entrerons pas dans l'examen des œuvres de Donizetti : il abusa souvent de sa prodigieuse facilité ; toute son histoire artistique doit se résumer par la liste de ses ouvrages ; l'oubli a fait justice des plus faibles, les titres des autres sont devenus populaires, et son nom est désormais acquis à la postérité, qui reconnaîtra en lui un des plus grands génies musicaux qui aient honoré le XVIIIe siècle.

Voici la liste complète de ses œuvres par ordre chronologique :

1 — 1818. Venise. *Enrico di Burgogna.*
2 — 1819. — *Il Falegname di Livonia.*
3 — 1820. Mantoue. *Le Nozze in Villa.*
4 — 1822. Rome. *Zoraïde di Granata.*
5 — — Naples. *La Zingara.*
6 — — — *La Lettera anonyma.*
7 — — Milan. *Chiara e Serafina o i Pirati.*
8 — 1823. Naples. *Il Fortunato Inganno.*
9 — — — *Aristea.*

DONIZETTI.

10	— —	Venise.	*Une Follia.*
11	— —	Naples.	*Alfredo il Grande.*
12	— 1824.	Rome.	*L'Azo nel Imbarrazzo.*
13	— —	Naples.	*Emilia o l'Ermitagio di Liverpool.*
14	— 1826.	Palerme.	*Alahor in Granata.*
15	— —	—	*Il Castello degli Invalidi.*
16	— —	Naples.	*Elvida.*
17	— 1827.	Rome.	*Olivo e Pasquale.*
18	— —	Naples.	*Il Borgomaestro di Sardam.*
19	— —	—	*Le Convenienze Teatrali.*
20	— —	—	*Otto mesi in due ore.*
20	— 1825.	—	*L'Esule di Roma.*
21	— —	Gênes.	*La Regina di Golconda.*
23	— —	Naples.	*Gianni di Calais.*
24	— —	—	*Giovedi Grano.*
25	— 1829.	—	*Il Paria.*
26	— —	—	*Il Castello di Kenilworth.*
27	— —	—	*Il Diluvio universale.*
28	— —	—	*I Pazzi per progretto.*
29	— —	—	*Francesca di Foix.*
30	— —	—	*Smelda de Lambertuzzi.*
31	— —	—	*La Romanziera.*
32	— 1831.	Milan.	*Anna Bolena.*
33	— —	Naples.	*Fausta.*
34	— 1832.	Milan.	*Ugo, comte di Parigi.*
35	— —	—	*L'Elissire d'Amore.*
36	— —	Naples.	*Sancia di Castiglia.*
37	— 1833.	Rome.	*Il Furioso ol Isola di Domingo.*
38	— —	Florence.	*Parisina.*
39	— —	Rome.	*Torquato Tasso.*
40	— 1834.	Milan.	*Lucrezzia Borgia.*
41	— —	Florence.	*Rosmonda d'Inghilterra.*
42	— —	Naples.	*Maria Stuarda.*
43	— 1835.	Milan.	*Gemma di Vergi.*
44	— —	Paris.	*Marino Faliero.*
45	— —	Naples.	*Lucia di Lamermoor.*

46	— 1836.	Venise.	*Belizario.*
47	— —	Naples.	*Il Campanello di Notte.*
48	— —	—	*Betly.*
49	— —	—	*L'Anedio di Calais.*
50	— 1837.	Venise.	*Pia de Tolomeï.*
51	— —	Naples.	*Roberto Devereux.*
52	— 1838.	Venise.	*Maria di Radeus.*
53	— 1839.	Milan.	*Gianni di Parigi.*
54	— 1840.	Paris.	*La Fille du Régiment.*
55	— —	—	*Les Martyrs.*
56	— —	—	*La Favorite.*
57	— 1841.	Rome.	*Adelia o la Figlia del Arciere.*
58	— 1342.	Milan.	*Maria Padilla.*
59	— —	Vienne.	*Linda di Chamouni.*
60	— 1843.	Paris.	*D. Pasquale.*
61	— —	Vienne.	*Maria di Rohan.*
62	— —	Paris.	*D. Sebastien.*
63	— 1844.	Naples.	*Catarina Cornaro.*
64	— —	—	*Le duc d'Albe* (inédit).

On assure qu'il existe aussi dans les cartons de l'Opéra-Comique un petit acte inédit de Donizetti, dont le titre ne nous est pas parvenu. Il est hors de doute que ce petit ouvrage et *le Duc d'Albe* seront représentés sur les théâtres auxquels ils ont été destinés, lorsque ces théâtres seront en voie de résurrection.

Outre ces œuvres dramatiques. Donizetti a composé des *messes*, des *vêpres*, un *miserere* et d'autres morceaux d'église, quelques pièces de chant publiées à Paris sous le titre de *Soirées du Pausilippe*, une cantate de *la Mort d'Ugolin*, et douze quatuors pour instruments à cordes. — En parlant de *la Favorite*, nous avons cité un exemple de la facilité de Donizetti ; voici une autre anecdote qui montre qu'il alliait la générosité au talent. En

1836, il était à Naples et il apprend qu'un pauvre petit théâtre vient de fermer, et que les artistes sont dans une détresse affreuse ; il va les trouver, et leur donne tout ce qu'il avait d'argent pour suffire à leurs premiers besoins. Ah ! lui dit l'un d'eux, vous nous feriez bien riches si vous pouviez nous donner un opéra nouveau !

— Qu'à cela ne tienne, réplique le maestro, vous l'aurez dans huit jours.

Il manquait un livret, pas un poëte n'aurait voulu en donner un pour le théâtre qui venait de fermer : Donizetti se rappelle un vaudeville qu'il avait vu à Paris, *la Sonnette de nuit :* en moins d'une journée, il en fait une traduction à l'aide de ses souvenirs ; huit jours après, l'opéra est terminé, appris, su, joué, et le théâtre est sauvé.

Donizetti était très-lettré et il eut encore deux occasions de prouver qu'il unissait facilement le talent de poëte à celui de musicien : c'est lui-même qui se traduisit les deux livrets de *la Fille du Régiment* et de *Bettely* (le Chalet).

Donizetti avait épousé à Rome la fille d'un avocat de cette ville. Cette union fut très-heureuse, mais de bien courte durée. Il perdit deux enfants en bas âge, et sa femme était enceinte lorsqu'elle mourut du choléra en 1835. Il fut désolé de cette perte inattendue et reporta toute l'affection qu'il avait eue pour sa femme sur son frère, M. Vasrelli, avocat, avec qui il ne cessa d'entretenir les relations les plus intimes.

Donizetti était grand, avait la figure franche et ouverte, et sa physionomie était l'indice de son excellent

caractère ; on ne pouvait l'approcher sans l'aimer, parce qu'il donnait sans cesse l'occasion d'apprécier quelques-unes de ses belles qualités. Nous avons habité la même maison, rue de Louvois, en 1838. Nous nous rendions souvent visite : il travaillait sans piano, il écrivait sans s'arrêter, et l'on n'aurait pu croire qu'il composât, si l'absence de toute espèce de brouillon n'en eût donné la certitude. Je remarquai avec surprise un petit grattoir en corne blanche, soigneusement déposé à côté de son papier, et je m'étonnai de lui voir cet instrument, dont il devait faire peu d'usage. Ce grattoir, me dit-il, m'a été donné par mon père, lorsqu'il me pardonna et consentit à ce que je fusse musicien. Je ne l'ai jamais quitté, et quoique je m'en serve peu, j'aime à l'avoir près de moi quand je compose ; il me semble qu'il m'apporte la bénédiction de mon père. Cela fut dit si simplement et avec tant de sincérité, que je compris à l'instant combien il y avait de cœur chez Donizetti. Quelques jours après cette entrevue, je fis jouer à l'Opéra-Comique *le Brasseur de Preston*. Un spectateur se faisait remarquer à l'orchestre par son enthousiasme et ses applaudissements frénétiques ; c'était Donizetti, et quand je le revis le soir en rentrant, je le trouvai plus heureux de mon succès que moi-même, et je me sentis plus honoré de son amitié et de son suffrage que de la réussite de mon opéra.

Quand, à la suite de sa terrible maladie, on le fit entrer dans une maison de santé d'Ivry, on lui donna pour gardien un des hommes de service de la maison, nommé Antoine. Quoique la raison du pauvre Donizetti fût déjà

très-altérée, il sut pourtant donner assez de preuves de sa bonté pour qu'Antoine s'attachât à lui au point de ne vouloir plus le quitter, et ce brave homme n'a cessé de lui prodiguer les soins les plus touchants et les plus désintéressés jusqu'à ses derniers moments. J'ai sous les yeux une lettre où il retrace les dernières souffrances de l'illustre maestro : cette partie de la lettre est trop pénible pour que je la reproduise ici, mais je ne puis résister au plaisir de citer celle où il rapporte les détails des honneurs funèbres rendus à sa mémoire.

« Les funérailles ont eu lieu hier. L'excellent M. Dolci
» a tout ordonné, et n'a rien négligé pour les rendre di-
» gnes de la gloire de ce grand homme. Plus de quatre
» mille personnes y assistaient. Le cortége se composait
» du nombreux clergé de Bergame, des plus grands per-
» sonnages de la ville et des environs, et de toute la garde
» civique de la ville et des faubourgs. Les fusils mêlés
» aux lumières de trois ou quatre cents torches étaient
» d'un aspect imposant. Le tout était animé par trois
» corps de musique militaire, et favorisé par le plus beau
» temps du monde. Le service a commencé à dix heures
» du matin, et la cérémonie s'est terminée à deux heures
» et demie. Les jeunes Messieurs de Bergame ont voulu
» porter les restes de leur illustre compatriote, mal-
» gré une distance d'une lieue et demie pour se rendre
» au cimetière. Dans toute l'étendue du chemin, la foule
» s'empressait pour voir passer le cortége, et, au dire
» des habitants de Bergame, on n'avait jamais rendu de
» tels honneurs à aucun personnage de cette ville!

Donizetti était directeur du Conservatoire de Naples,

maître de chapelle de l'empereur d'Autriche et décoré de la Légion-d'Honneur et de plusieurs autres ordres. Quelque chose survivra à tous ces vains honneurs, c'est l'admiration qu'excitent ses chefs-d'œuvre et les souvenirs que lui conservent tous ceux qui l'ont connu et qui ont pu apprécier son bon et noble caractère.

CONCERT DONNÉ PAR MARRAST

A L'HOTEL DE LA PRÉSIDENCE

(1849)

On raconte que pendant une représentation de *Tartufe* ou du *Misanthrope*, je ne sais trop lequel, un spectateur ne cessait de s'écrier : « Ah ! quel bonheur, mon Dieu, quel bonheur ! » et cela jusqu'à la fin de la pièce. Un de ses voisins, ennuyé de cette expansion de félicité par trop fréquente, finit par lui en demander la cause. « Eh ! mon Dieu ! répondit le spectateur enthousiaste, je me réjouis de ce que Molière ait fait ce chef-d'œuvre, car s'il ne l'eût point entrepris, on ne l'aurait jamais exécuté. » Une réflexion analogue à cette réponse m'était suggérée hier à l'aspect du splendide hôtel du président de l'Assemblée nationale, le plus riche, le plus élégant et le plus magnifique qui existe à Paris, en France et peut-être en Europe. Quel bonheur, me disais-je, que la monarchie ait élevé un si beau palais à la république, car il est plus que probable qu'elle

ne l'eût jamais fait bâtir pour elle, si on ne le lui avait pas construit tout exprès. Il y a en effet une singulière remarque à faire sur la dernière monarchie dont le chef aimait tant à bâtir : pour son propre compte, il était assez mesquinement logé à Paris, et sous son règne deux habitations princières et quasi royales s'élevèrent dans cette capitale : l'une est destinée au Préfet de la Seine, l'autre au président de la chambre des Députés. par une bizarre succession de fonctions, M. Marrast est appelé à occuper ces deux palais, ne quittant l'Hôtel-de-Ville comme maire de Paris que pour entrer en possession du palais nouvellement édifié comme président de l'Assemblée ; avant de parler du concert, je ne puis m'empêcher de dire quelques mots du local où il a été donné : la cage d'abord, les oiseaux ensuite.

Le nouvel hôtel de la présidence de l'Assemblée nationale est reconstruit sur l'emplacement de l'hôtel élevé en 1724, par l'architecte Aubert, pour le compte de Lassey. Cet ancien hôtel fut plus tard réuni à celui que la duchesse de Bourbon fit construire sur un terrain contigu par Girardini, architecte Italien.

Cet hôtel de Lassey n'avait qu'un rez-de-chaussée : la décoration intérieure n'existait plus et les gros murs même étaient dégradés par les changements successifs qu'on avait fait subir au bâtiment, que M. de Joly, architecte de l'Assemblée nationale à qui nous devons cette importante restauration que l'on peut considérer comme une création, a dû les reprendre presque en entier pour supporter le premier étage qu'il voulait faire élever, en même temps qu'il remaniait entière-

ment la distribution du rez-de-chaussée, consacré uniquement aujourd'hui à la réception.

De sérieuses recherches, aidées de quelques bonheurs de trouvaille en fragments de panneaux et de boiseries, ont amené M. de Joly à redonner au nouvel hôtel le style qui distinguait les décorations intérieures du temps de la Régence, caractère qui n'avait pas encore été altéré à cette époque par le mauvais goût qui domina plus tard.

Les appartements de réception se composent d'un magnifique et grandiose vestibule donnant entrée sur un salon principal, relié par des portes et des ouvertures à claire-voie surmontant de splendides et monumentales cheminées, et à deux autres salons non moins riches et non moins ornés ; chacun de ces salons est boisé or et blanc, l'ameublement est en bois doré avec étoffe de soie, les bronzes et candélabres d'une grande richesse répondent parfaitement au style de la décoration que complètent un riche tapis exécuté sur les dessins de M. de Joly et des glaces d'une dimension rare. Les salons sont terminés d'un côté par une salle de billard, qui n'est encore qu'une salle de jeu, et de l'autre par le cabinet du président; ces deux pièces sont tendues de magnifiques étoffes de soie verte, entourées de riches boiseries sculptées et dorées. Les appartements sont complétés par une galerie monumentale qui communique à la salle des séances et par une salle à manger en stuc blanc, dont la décoration rentre tout à fait dans le style de l'hôtel. Les peintures des trois salons, de la salle de billard et du cabinet du président sont toutes

dues au pinceau fin et délicat de mon habile confrère Heim, celles de la salle à manger sont confiées à M. Dénuelle; de magnifiques vases de Sèvres qui ont nécessité la coopération des plus célèbres artistes en ce genre, décorent ces appartements et doivent être comptés au nombre de leurs ornements les plus précieux.

M. de Joly a déployé un goût exquis non-seulement dans l'aménagement de l'hôtel, mais encore dans toute sa décoration et dans les moindres détails qui accusent une étude et une connaissance parfaite du style qu'il a si heureusement reproduit. Les devis pour la totalité de la restauration de cet édifice n'étaient fixés qu'à un million, et M. de Joly assure qu'ils ne seront pas dépassés. Une telle justesse d'appréciation est devenue une vertu si rare chez un architecte, que je ne sais s'il ne faudrait pas en louer M. de Joly plus encore que du talent dont il a fait preuve.

M. Marrast a compris qu'une simple réception serait trop peu solennelle pour l'inauguration de ces magnifiques appartements : nos costumes tristes et mesquins ne cadrent pas avec la splendeur de ces murs éclatants de dorures et d'ornements : l'art seul pouvait se montrer digne de l'art et l'ouverture des salons de la présidence a été signalée par un fort beau concert où l'on entendit les principaux artistes de l'Opéra.

Cette fois, le président de l'assemblée a eu une idée excellente, c'est de faire entendre tous ensemble et dans un concert spécial les lauréats de cette année au Conservatoire. En produisant ainsi ces élèves, sortis à peine

de l'école où ils ont reçu leur éducation aux frais de l'État, ils sont placés immédiatement sous le patronage des principaux chefs du gouvernement et de représentants appelés à les entendre. M. Marrast répondait ainsi victorieusement aux attaques dont a souvent été l'objet le Conservatoire, cette glorieuse création de la Convention : il pourra dire à ceux qui viendront désormais attaquer son bien modeste budget : Vous avez entendu : voudrez-vous dépouiller ceux qui vous ont charmés ? Voudrez-vous amoindrir l'importance de cette école unique qui est une de nos gloires, en qui réside l'avenir artistique de la France ? Voudrez-vous réduire à l'impuissance les théâtres lyriques qui s'y alimentent de sujets ? Ferez-vous fermer toutes les scènes de départements qui ne sont desservies que par les élèves du Conservatoire ?

Espérons que l'audition qu'ont obtenue hier les lauréats du Conservatoire ne sera pas sans importance pour l'avenir de cet établissement.

Les élèves du Conservatoire n'ont pas seuls fait les honneurs du concert : ils étaient secondés par cette société d'ouvriers, qui s'est donné le titre d'Enfants de Paris et qui, il y a peu de jours encore, se faisait applaudir chez M. Vaulabelle et chez M. Senart. Je ne connais rien de plus noble et de plus touchant que cette réunion des élèves du Conservatoire, artistes par état, et de braves et dignes ouvriers artistes par goût. Les uns viennent soumettre au jugement des invités le fruit d'un travail assidu auquel ils ont consacré les premières années de leur vie, les autres ne peuvent leur donner que le résultat de leurs heures de loisir, des heures qui

ont succédé à celles d'un pénible labeur, où l'art est venu les récompenser du métier et du devoir accomplis. Ils n'ont point, comme les premiers, consacré des années à l'étude de la musique, ils n'ont pas reçu les précieuses leçons des premiers maîtres de l'art, on ne leur a point révélé toutes les finesses de l'exécution, toute la perfection qu'une étude continuelle et persévérante peut donner aux moyens naturels : aussi, ils ne pourront pas venir individuellement chanter une cavatine et se placer devant un piano, mais eux qui ont tout appris par eux-mêmes ou de l'un d'eux, ils se réuniront et de toutes leurs voix ils feront une grande voix qui saura lutter avec avantage contre celle de chanteurs isolés : cette grande voix sera celle du peuple, non pas celle du peuple hurlant dans la rue un chant sans mesure et sans art, mais du peuple intelligent et éclairé, du peuple vraiment digne de ce nom. Si l'ouvrier parisien doit s'élever au-dessus des autres ouvriers, ce ne doit pas être par sa turbulence et son agitation, mais par cette finesse de goût qui l'élève déjà au-dessus des autres par la perfection de sa main-d'œuvre et par la délicatesse de ses plaisirs et de son intelligence. Lorsque l'ouvrier peut s'élever, par la culture d'un art au niveau de toutes les sommités, lorsqu'il peut être appelé le soir comme invité dans ces salons que son industrie décorait encore le matin, lorsque je vois un ministre de l'intérieur venir, comme M. Senart, serrer affectueusement la main de ces ouvriers en les remerciant du plaisir qu'ils lui ont fait éprouver, lorsque je vois le président des représentants de la nation épuiser, comme le faisait hier

M. Marrast, toutes les formules de son esprit et de sa grâce pour leur témoigner sa satisfaction, les traitant à l'égal de ses conviés les plus illustres, je me demande si ce n'est pas là la réalisation d'une république démocratique et sociale dans la meilleure acception qu'on puisse lui donner.

Le concert a commencé par l'exécution d'un fort beau chœur de M. A. de Saint-Julien, *le Combat naval*. Ce morceau, écrit spécialement pour les Enfants de Paris, a été parfaitement rendu par eux, dirigés comme d'habitude par leur chef et leur camarade, Philippe, ouvrier comme eux et passionné pour la musique comme eux.

Mon spirituel confrère Fiorentino a bien voulu me suppléer dans la tâche de rendre compte des concours du Conservatoire, dont je devais m'interdire la relation, un concours ayant été publié et ayant fait moi-même partie du jury.

Les lecteurs du *Constitutionnel* connaissent donc déjà de noms, au moins, les élèves qui ont fait les honneurs du concert. Tous ont mérité le succès qu'ils ont obtenu : on a successivement applaudi la belle voix de contralto de mademoiselle Montigny, l'organe puissant de M. Balanquié, l'agilité encore peu réglée de mademoiselle Borchard, qui, il y a deux ans, était une habile pianiste, et qui, dans un an, sera sans doute une habile cantatrice, la verve et les intentions de M. Meillet, la grâce décente et le bon goût de mademoiselle Decroix, la voix sympathique de M. Ribes, la belle voix et sans doute aussi la ravissante figure de mademoiselle Duez, la méthode

de M. Leroy et le style ferme et spirituel de mademoiselle Mayer : pour la partie instrumentale, on a également apprécié M. Parès, excellente clarinette, M. Boulu, hautbois au son pur et distingué, et mademoiselle Dejoly, jeune et jolie pianiste d'un talent déjà remarquable; mais l'enthousiasme a été réservé au jeune Reynier, enfant de treize ans, à l'œil vif et intelligent, qui devient un homme dès qu'il saisit son violon dont il tire les sons à la fois les plus sauves et les plus hardis.

Tous ces applaudissements prodigués aux jeunes exécutants revenaient de droit à l'organisateur du concert, au digne chef de l'école, qui venait de produire les élèves de cette année, à notre illustre et aimable confrère Auber, qui ne peut, quelle que soit sa modestie, la faire assez grande pour abriter son talent, talent qu'il révèle toujours, soit qu'il compose, soit qu'il administre : c'est ainsi qu'il fait rejaillir sur le Conservatoire tous les succès qu'il se dérobe à lui-même au théâtre, par le temps qu'il consacre à sa direction. — Le concert qui avait été entremêlé des chœurs *de la Marche républicaine* et *de la Garde mobile* par les Enfants de Paris, s'est terminé à minuit. Il avait lieu, cette fois, dans la galerie qui fait suite aux appartements : par cette disposition, il y avait un plus grand nombre d'auditeurs, que lorsque le concert a lieu dans le grand salon du milieu ; mais aussi, il faut le dire, les auditeurs étaient plus attentifs : réunis dans cette enceinte, ils sont, pour ainsi dire, forcés à la musique, et ce n'est pas pour eux un médiocre avantage d'être, pendant une heure ou deux, empêchés de la politique.

Ce concert si brillant me rappelait involontairement ceux donnés il y a au moins deux ans, soit aux Tuileries, soit à Saint-Cloud, soit à Neuilly. C'étaient la même musique, les mêmes airs, les mêmes élèves du Conservatoire devenus un peu plus habiles, dirigés comme alors par Auber : l'auditoire seul était changé ainsi que le local ! Ainsi donc tout peut disparaître dans un pays, et pourtant il est une aristocratie que l'on ne peut détruire, une royauté que l'on ne peut abattre, c'est l'aristocratie du talent, la royauté du génie.

M. Marrast avait invité à la soirée M. Duprato, le jeune compositeur qui vient de remporter le premier grand prix de compositeur à l'Institut. M. Duprato a été accueilli par M. le président de la manière la plus flatteuse.

Le premier concert donné par M. Marrast a eu un excellent résultat, celui d'en faire donner d'autres et de redonner un peu de vie à la musique ; j'espère que le second aura des conséquences encore plus fécondes, et qu'au milieu de tant de préoccupations graves et radicales, notre art ne sera pas complétement oublié. Je sais que la musique est un art inutile, et voilà précisément ce qui m'inquiète pour son avenir. Mais les fleurs aussi sont inutiles, et pourtant Dieu ne cesse de les produire belles et parfumées. Pourquoi la République repousserait-elle les fleurs ? La musique est aux arts utiles ce que les fleurs sont aux fruits, et la République nous permettra de cultiver les unes et les autres.

FIN DES DERNIERS SOUVENIRS D'UN MUSICIEN.

TABLE DES MATIÈRES

La jeunesse d'Haydn..	1
Rameau...	39
Gluck et Méhul. — La répétition d'*Iphigénie en Tauride*..	73
Monsigny...	107
Gossec..	143
Berton...	197
Cherubini...	237
Rossini. — Le *Stabat Mater*..............................	249
La *Dame blanche* de Boïeldieu............................	277
Donizetti...	295
Concert donné par A. Marrast à l'hôtel de la présidence (1849)..	311

FIN DE LA TABLE.

Imprimerie de BEAU, à Saint-Germain-en-Laye.

www.ingramcontent.com/pod-product-compliance
Lightning Source LLC
Chambersburg PA
CBHW071623220526
45469CB00002B/458